Audition CC 全面精通

录音剪辑+消音变调+配音制作+唱歌后期+案例实战

周玉姣◎编著

清华大学出版社

北京

内 容 简 介

本书从"案例+技巧"两条线，帮助读者从入门到精通Audition音乐的制作、剪辑与声效处理。

一条是横向案例线，通过对各种类型的音乐进行录制、剪辑、制作与声效处理，如以手机铃声、歌曲翻唱、片头音乐、电影旁白、伴奏音乐、反派音调、萝莉声音、广播音效、晚会音效为例等，帮助读者快速精通各类音乐的录制、剪辑、制作与后期处理等方法。

另一条是纵向技能线，本书介绍了Audition音乐录制与处理的核心技法：录音剪辑+消音变调+配音制作+唱歌后期，对Audition的各项核心技术与精髓内容进行了全面且详细的讲解，帮助读者可以快速掌握音乐制作与处理的方法。

本书共分为16章，内容包括：Audition CC 2018快速入门、掌握软件基本操作、布局音乐工作界面、调整音乐编辑模式、录制单轨与多轨混音、选择与编辑音乐文件、修整录制的声音文件、消除声音中的杂音、编辑与变调多轨声音、配音文件基本处理、制作与混合音乐声效、翻唱人声后期处理、处理视频与音频文件、输出与分享音乐文件、录制个人歌曲、为小电影配音等，读者学后可以融会贯通、举一反三，制作出更多专业动听的音乐作品。

本书结构清晰、语言简洁，适合各种水平的读者使用，包括音频录制人员、音频处理与精修人员、音频后期或特效制作人员，以及音乐制作爱好者、翻唱爱好者、音乐制作人、作曲家、录音工程师、DJ工作者以及电影配乐工作者等，同时也可以作为各音乐教材的辅导用书。

本书封面贴有清华大学出版社防伪标签，无标签者不得销售。
版权所有，侵权必究。举报：010-62782989，beiqinquan@tup.tsinghua.edu.cn。

图书在版编目(CIP)数据

Audition CC全面精通：录音剪辑＋消音变调＋配音制作＋唱歌后期＋案例实战/ 周玉姣编著. —北京：清华大学出版社，2019（2024.8重印）
 ISBN 978-7-302-51515-9

Ⅰ.①A… Ⅱ.①周… Ⅲ.①音乐软件 Ⅳ.①J618.9

中国版本图书馆CIP数据核字(2018)第250577号

责任编辑：韩宜波
封面设计：杨玉兰
责任校对：周剑云
责任印制：宋　林

出版发行：清华大学出版社
网　　址：https://www.tup.com.cn，https://www.wqxuetang.com
地　　址：北京清华大学学研大厦A座　　　邮　编：100084
社 总 机：010-83470000　　　　　　　　邮　购：010-62786544
投稿与读者服务：010-62776969，c-service@tup.tsinghua.edu.cn
质量反馈：010-62772015，zhiliang@tup.tsinghua.edu.cn

印 装 者：三河市龙大印装有限公司
经　　销：全国新华书店
开　　本：190mm×260mm　　印　张：20　　字　数：474千字
版　　次：2019年4月第1版　　印　次：2024年8月第10次印刷
定　　价：49.80元

产品编号：079709-01

软件简介

Audition CC 2018 是 Adobe 公司最新推出的一款优秀的音频编辑软件,是目前世界上最优秀的音频编辑软件之一,并被广泛地应用于影楼、播音录音和后期制作等音频和视频专业领域。随着软件的不断升级,本书立足于这款软件的实际操作及行业应用,完全从一个初学者的角度出发,循序渐进地讲解核心知识,并通过大量实战演练,让读者在最短的时间内成为 Audition 音乐录制、剪辑、制作高手。

写作思路

本书是初学者全面自学 Audition 的经典畅销教程。全书从实用角度出发,全面、系统地讲解了 Audition CC 2018 软件的所有应用功能,基本上涵盖了 Audition 的全部工具、面板和菜单命令。

书中在介绍软件功能的同时,每一个小节都配有基础介绍、操作原由、实战过程,让读者不仅学会每一个技能知识点的操作,还明白我们为什么要这么做,知其然并知其所以然。

本书还精心安排了 212 个具有针对性的实例,帮助读者轻松掌握软件使用技巧和具体应用,以做到学用结合。并且,全部实例都配有视频教学录像,详细演示案例制作过程。此外,还提供了用于查询软件功能和实例的索引。

本书特色

1. 170 多个专家提醒放送：作者在编写时，将平时工作中总结的软件各方面的实战技巧、设计经验等毫无保留地奉献给读者，不仅大大丰富和提高了本书的含金量，更方便读者提升软件的实战技巧与经验，从而大大提高读者的学习与工作效率，学有所成。

2. 180 分钟语音视频演示：本书中的软件操作技能实例，全部录制了带语音讲解的视频，时间长度达 180 分钟（3 个小时），重现书中所有的实例操作。读者可以结合书本，也可以独立地观看视频演示，像看电影一样进行学习，让学习变得更加轻松。

3. 214 个技能实例奉献：本书通过大量的技能实例来辅讲软件，帮助读者在实战演练中逐步掌握软件的核心技能与操作技巧。与同类书相比，读者可以省去学习枯燥理论的时间，更能掌握超出同类书大量的实用技能和案例，让学习更高效。

4. 1030 张图片全程图解：本书采用了 1030 张图片对软件技术、实例讲解、效果展示，进行了全程式的图解，通过这些大量清晰的图片，让实例的内容变得更通俗易懂，读者可以一目了然、快速领会、举一反三，制作出更多动听的专业歌曲文件。

本书内容

篇　章	主要内容
第 1 ～ 7 章 【录音剪辑篇】	专业讲解了 Audition CC 2018 工作界面、调整音乐布局、设置音乐编辑模式、录制与编辑单轨音乐、录制与编辑微信语音、选择与编辑音乐、转换音乐采样率与声道、剪辑与复制音乐素材、运用标记精确定位等内容。
第 8 ～ 9 章 【消音变调篇】	专业讲解了消除音质中的杂音与碎音、修复声音中的失真部分、智能识别静音部分自动删除、使用特效对人声进行降噪处理、编辑多轨音乐素材、伸缩变调处理多轨混音、对声音进行变调、处理声音中的口水声等内容。
第 10 ～ 11 章 【配音制作篇】	专业讲解了常用音效基本处理、添加淡入和淡出声音效果、使用"效果组"面板管理音效、统一调整声音音量的级别、修复声音对话中受损的音质、添加与编辑混音轨道、合成多个配音文件、使用音乐节拍器等内容。
第 12 ～ 14 章 【唱歌后期篇】	专业讲解了音频声效处理、制作声音延迟与回声效果、制作空间混响音效、导入与移动视频、批处理转换音频文件、运用 5.1 声道的方法、输出不同格式的音频、设置输出区间与类型、分享音乐至新媒体平台等内容。
第 15 ～ 16 章 【案例实战篇】	精讲了两大案例——录制个人歌曲、为小电影配音，并精心制作了大型音乐案例《三寸日光》《相爱十年》。书中详细介绍了多轨混音音乐的录制、处理、剪辑的过程，让读者能从新手快速成为音乐编辑与制作高手。

读者定位

本书结构清晰、语言简洁，适合各种水平的读者阅读。

1. 供音频录制人员、音频处理与精修人员、音频后期或特效制作人员使用。本书提供录制与编辑单轨音乐、录制与编辑微信语音、录制与编辑微课语音、录制与修复混合音乐、剪辑音乐片段等实用技巧，帮助用户逐步掌握软件的核心技能与操作技巧。

2. 供音乐制作爱好者、翻唱爱好者、音乐制作人、作曲家、电影配乐工作者使用。 本书专业讲解了翻唱人声后期处理、对人声进行消音处理、对人声进行降噪处理、对声音进行变调处理、添加淡入和淡出音效、合成多个配音文件、如何录制小电影配音等内容，读者可以一目了然，快速领会，举一反三，制作出更多专业动听的音乐作品。

3. 本书也可作为各类计算机培训中心、中职中专、高职高专等院校相关专业的辅导教材。 本书专业讲解了 Audition CC 2018 工作界面、录制与编辑混音项目、剪辑与复制音乐素材、消除声音中的杂音、常用音效基本处理、输出不同格式的音频等内容，并制作了两大音乐案例，帮助读者从新手快速成为音乐录制与制作高手。

特别提醒

本书采用 Adobe Audition CC 2018 软件编写，请用户一定要使用同版本软件。直接打开本书提供的 .sesx 项目文件时，会弹出"正在打开文件"对话框，提示素材丢失信息，这是因为每个用户运用 Adobe Audition CC 2018 软件制作素材与效果文件的路径不一致，发生了改变，这属于正常现象，用户只需要将这些素材重新链接素材文件夹中的相应文件，即可链接成功。

链接方法：在"正在打开文件"对话框中，单击"链接媒体"按钮，在弹出的对话框中，重新在相应素材或效果文件夹中正确定位素材的源文件，即可链接成功。

版权声明

本书及赠送资源中所采用的图片、模型、音频、视频和赠品等素材，均为所属公司、网站或个人所有，本书引用仅为说明（教学）之用，绝无侵权之意，特此声明。

作者售后

本书由周玉姣编著，其他参与编写的人员还有刘嫄，在此表示感谢。由于作者知识水平有限，书中难免有错误和疏漏之处，恳请广大读者批评、指正。

本书提供了大量技能实例的素材文件和效果文件，扫一扫右侧的二维码，推送到自己的邮箱后下载获取。

编　者

目录 CONTENTS

第 1 章
启蒙：Audition CC 2018 快速入门 … 1

1.1 了解音频基础知识……………………2
- 1.1.1 了解声音与声波知识………………2
- 1.1.2 掌握声音的不同类别………………4
- 1.1.3 认识模拟与数字音频技术…………5
- 1.1.4 认识数字音频硬件…………………7

1.2 熟悉常见的音频格式………………12
- 1.2.1 了解 MP3 格式……………………12
- 1.2.2 了解 MIDI 格式……………………12
- 1.2.3 了解 WAV 格式……………………12
- 1.2.4 了解 WMA 格式……………………12
- 1.2.5 了解 CDA 格式……………………12
- 1.2.6 了解其他格式………………………13

1.3 了解 Audition CC 2018 新增功能……13
- 1.3.1 "基本声音"面板的更新…………14
- 1.3.2 多轨音乐剪辑功能的改进…………15
- 1.3.3 "视频"面板的新增功能…………15

1.4 启动与退出 Audition CC 2018………16
- 1.4.1 系统配置的认识……………………16
- 1.4.2 准备软件：安装 Audition CC 2018…17
- 1.4.3 开始使用：启动 Audition CC 2018…18
- 1.4.4 结束使用：退出 Audition CC 2018…19

第 2 章
基础：掌握软件基本操作……………21

2.1 认识 Audition CC 2018 工作界面……22
- 2.1.1 认识标题栏…………………………22
- 2.1.2 认识菜单栏…………………………22
- 2.1.3 认识工具栏…………………………25
- 2.1.4 认识浮动面板………………………25
- 2.1.5 认识编辑器…………………………26

2.2 新建音频文件………………………26
- 2.2.1 单轨音频：新建空白音频文件……26
- 2.2.2 多轨音频：新建多轨混音文件……28
- 2.2.3 CD 音频：新建 CD 音频布局……29

2.3 打开音频文件………………………31
- 2.3.1 打开音频：常用的文件打开方法…31
- 2.3.2 附加打开：合成音乐最便捷的方法…32
- 2.3.3 最近打开：最高效的音频打开方法…35
- 2.3.4 清除文件：保护音频隐私的最佳方式…35

2.4 保存音频文件………………………36
- 2.4.1 保存音频：如何保存刚录制的语音旁白…36
- 2.4.2 另存音频：快速转换音乐格式的技巧…38
- 2.4.3 自动保存：计算机死机了音频文件依然完整…39
- 2.4.4 保存部分：原来手机铃声可以这样制作…40
- 2.4.5 全部保存：一键保存所有的音乐项目…42

Audition CC 全面精通
录音剪辑＋消音变调＋配音制作＋唱歌后期＋案例实战

2.4.6	音频批处理：批量更改音乐最省时省力	42
2.5	关闭音频文件	43
2.5.1	直接关闭：99% 的用户是这样关闭的	43
2.5.2	关闭所有：一秒关闭所有打开的音乐	43
2.5.3	关闭部分：关闭多个未使用的音频项目	43
2.6	导入媒体文件	44
2.6.1	导入音频：调入外部 MP3 歌曲文件	44
2.6.2	导入数据：无法导入音乐时可以这样做	45

第 3 章
显示：布局音乐工作界面 …………46

3.1	新建、删除与重置工作区	47
3.1.1	新建工作区：值得拥有这样的个性化工作区	47
3.1.2	删除工作区：对不需要使用的工作区进行删除	49
3.1.3	重置工作区：还原工作区至最初始状态	50
3.2	显示与隐藏音频面板	50
3.2.1	编辑器：处理音频最主要的场所	50
3.2.2	效果组：所有音频特效都包含其中	51
3.2.3	文件面板：用于存放各种媒体素材	52
3.2.4	频率分析：识别有问题的音频声段	53
3.2.5	历史面板：记录操作可随时返回上一步	55
3.2.6	电平面板：随时监控输入和输出信号振幅	56
3.2.7	声音面板：进行混音处理的必用功能	57
3.2.8	标记面板：方便在音乐片段中设置提醒	58
3.2.9	混音器：用于剪辑、合成混音文件	60
3.3	设置软件系统属性	61
3.3.1	常规属性：设置淡化、频谱及鼠标滚轮	61
3.3.2	外观设置：想要深界面还是浅界面，你来定	62
3.3.3	声道映射：设置立体声输入与输出声道	64
3.3.4	音频硬件：解决软件录制不了声音的问题	64
3.3.5	操纵面：如何使用触控设备连接 Audition	65
3.3.6	数据：提高音频重新采样后的音效质量	66
3.3.7	效果：这样设置音频效果器操作最方便	67
3.3.8	媒体与磁盘缓存：提高软件运行速度和性能	67
3.3.9	多轨剪辑：设置多轨音频剪辑时的操作环境	68
3.4	设置软件快捷键操作	69
3.4.1	快速查找：搜索软件中的键盘快捷键	69

3.4.2	复制操作：将快捷键复制粘贴到剪贴板	70
3.4.3	添加新快捷键：将常用命令设置为快捷键	72
3.4.4	清除快捷键：还原命令快捷键至初始状态	73

第 4 章
视图：调整音乐编辑模式 …………74

4.1	应用音乐编辑模式	75
4.1.1	单轨模式：编辑单轨音乐的主要场所	75
4.1.2	多轨模式：制作歌曲混音的主要界面	76
4.1.3	频谱模式：分析音频片段中的咔哒声	77
4.1.4	音高模式：随时监听、调整声音音调	78
4.2	调整声音音量大小	79
4.2.1	放大声音：放大录制的语音旁白声音	79
4.2.2	调小声音：调小喜欢的流行歌曲声音	81
4.3	放大与缩小音乐时间	82
4.3.1	放大时间：放大音乐的细节音波显示	83
4.3.2	缩小时间：缩小音乐的整体区间显示	83
4.3.3	重置时间：将音乐时间码还原初始状态	84
4.3.4	全部缩小：查看整段完整的音乐文件	85
4.4	声道的开关设置	86
4.4.1	关闭左声道：调节音乐右声道的音量大小	86
4.4.2	关闭右声道：制作左声道的区间静音效果	87
4.5	定位时间线的位置	88
4.5.1	鼠标定位：编辑音乐文件前的必要操作	88
4.5.2	精准定位：确定音乐文件的时间秒数	89

第 5 章
录音：录制单轨与多轨混音 …………91

5.1	录制与编辑单轨音乐	92
5.1.1	高清录音：边唱边录自己的歌声	92
5.1.2	穿插录音：重新录唱得不好的几句歌词	93
5.1.3	单轨录音：录制美女主播的歌曲和声音	94
5.1.4	单轨录音：录制乐器弹奏演唱的声音	95
5.1.5	单轨录音：录制收音机中的电台播报	96
5.1.6	单轨录音：录制电视机中的歌曲与背景音乐	96
5.1.7	单轨录音：让麦克风录制的声音又大又清晰	97

CONTENTS 目录

5.2 录制与编辑微信语音 ·············· 98
 5.2.1 导出语音：将微信语音文件导入计算机中······ 98
 5.2.2 录制语音：用手机将微信语音录制下来······· 99
 5.2.3 处理语音：合成编辑微信语音聊天记录······ 100

5.3 录制与编辑微课语音 ············· 101
 5.3.1 准备软件：安装录制微课的 APP 软件········ 101
 5.3.2 录制微课：录制手机中的微课语音文件······ 102
 5.3.3 处理微课：将语音导入 Audition 中编辑····· 104

5.4 录制与修复混合音乐 ············· 105
 5.4.1 多轨录音：跟着背景音乐录制唱歌的声音···· 105
 5.4.2 多轨录音：跟着伴奏录制两个人唱歌的声音·· 106
 5.4.3 多轨录音：为录制的视频画面配唱歌的声音·· 107
 5.4.4 多轨录音：录制小视频中的背景音乐与声音·· 109
 5.4.5 多轨录音：继续录之前没有录完的歌声····· 111
 5.4.6 多轨录音：修复混合音乐中唱错的部分····· 111

第 6 章
编辑：选择与编辑音乐文件 ········ 113

6.1 通过命令选择音乐文件 ············ 114
 6.1.1 全选音频：选择混音项目内的所有声音····· 114
 6.1.2 选中轨道：全选当前轨道内的所有音乐····· 115
 6.1.3 选中部分：选择音频后半部分要修改的片段·· 115
 6.1.4 选中素材：选择整段歌曲中的高音部分····· 116
 6.1.5 取消全选：编辑完音乐后取消音乐的全选··· 117
 6.1.6 选择时间：选择当前视图中的音乐区域····· 117
 6.1.7 选择所有：选择项目中的整个时间段······ 118
 6.1.8 清除选区：清除音乐中时间段的选择······ 119

6.2 通过工具选择与编辑音乐 ·········· 120
 6.2.1 移动工具：将语音移至背景音乐合适位置··· 120
 6.2.2 滑动工具：指定播放首曲歌曲的低音部分··· 121
 6.2.3 选择工具：选择歌曲中自己最喜欢的歌声··· 122
 6.2.4 框选工具：选择音乐的片段部分进行编辑··· 123
 6.2.5 套索工具：将高音部分分离至左右单声道中·· 125
 6.2.6 画笔选择：选择音乐杂音部分，然后删除··· 127

6.3 转换音乐采样率与声道 ············ 129
 6.3.1 转换采样率：方便音频调入其他程序中使用·· 129
 6.3.2 转换声道：将音乐的立体声转换为 5.1 声道··· 130

6.4 在项目中插入音频文件 ············ 131
 6.4.1 多轨项目：将单个音乐插入混音项目中····· 131
 6.4.2 CD 布局：将当前音乐刻录为 CD 光盘······ 132
 6.4.3 插入静音：在背景音乐中插入 3 秒静音····· 133

第 7 章
剪辑：修整录制的声音文件 ········ 135

7.1 剪辑与复制音乐素材 ············· 136
 7.1.1 剪切片段：剪辑音乐中多余的声音部分····· 136
 7.1.2 切割工具：将音乐剪辑为多个不同小段····· 138
 7.1.3 复制音频：制作重复的背景音乐声音效果··· 140
 7.1.4 复制新文件：将片头部分单独存于新文件中·· 142
 7.1.5 粘贴新文件：提取混音项目中的高音部分··· 143
 7.1.6 混合粘贴：将两段背景音乐叠加合成音色··· 144
 7.1.7 使用剪贴板：将不同位置的音乐合成一段··· 145
 7.1.8 裁剪音频：只留下音乐片段中喜欢的部分··· 147
 7.1.9 删除音频：删除音乐中不需要的音乐片段··· 148
 7.1.10 波纹删除：删除多条轨道中同一时间的音乐·· 149

7.2 运用标记进行精确定位 ············ 150
 7.2.1 添加标记：标记音乐中需要重录的片段····· 150
 7.2.2 添加子剪辑标记：标记音乐片头片尾······ 152
 7.2.3 添加 CD 标记：标记音乐中要刻盘的部分··· 152
 7.2.4 重命名标记：多人合作音乐，记录关键信息·· 153
 7.2.5 删除标记：删除音乐片段中不需要的标记··· 154
 7.2.6 批量删除：一次性删除音乐中的所有标记··· 156

7.3 撤销与重做音频文件 ············· 157
 7.3.1 撤销操作：不小心误删了音乐，
 需要返回上一步··················· 157
 7.3.2 撤销重做：撤销音频操作后，再重新做一次·· 158
 7.3.3 重复操作：调出的音频效果再重复做一次··· 159

第 8 章
消音：消除声音中的杂音 ·········· 160

8.1 对人声进行消音处理 ············· 161
 8.1.1 杂音降噪：消除音质中的杂音与碎音······ 161
 8.1.2 爆音降噪：修复声音中的失真部分········ 162
 8.1.3 删除静音：智能识别静音部分并自动删除··· 163

Audition CC 全面精通
录音剪辑＋消音变调＋配音制作＋唱歌后期＋案例实战

8.2	使用特效对人声进行降噪处理 ········ 165
	8.2.1　声效采集：采集人声中的噪声样本············ 165
	8.2.2　降噪处理：对人声噪音进行降噪处理············ 165
	8.2.3　自适应降噪：处理音源中的主机隆隆声······ 167
	8.2.4　移除咔嗒声：消除黑胶唱片的裂纹声和
	静电声 ··· 168
	8.2.5　相位校正：自动校正声音的相位，还原音质 169
	8.2.6　移除爆音：自动移除声音中的爆音部分 ······ 170
	8.2.7　消除嗡嗡声：解决来自电子电源线的
	嗡嗡声 ··· 171
	8.2.8　降低嘶声：解决来自录音带中的嘶声 ·········· 172
	8.2.9　消除口水声：处理声音或歌曲中的口水声 ··· 173

第 9 章
变调：编辑与变调多轨声音 ········ 176

9.1	编辑多轨音乐素材 ······················ 177
	9.1.1　编辑音乐：将多轨音乐中某片段调整为静音 177
	9.1.2　拆分音乐：将一段完整音乐拆分为两段音乐 178
	9.1.3　拷贝音乐：同一个音乐可重复使用，
	提高效率 ··· 179
	9.1.4　匹配响度：平均多轨音乐的振幅和频率 ······ 179
	9.1.5　自动对齐：将配音与原作品的音频相匹配 ··· 180
	9.1.6　重命名素材：让多轨文件的名称更具有个性 182
	9.1.7　设置增益：重新定义音乐剪辑的音量大小 ··· 183
	9.1.8　设置颜色：用颜色区分多轨道音乐的素材 ··· 184
	9.1.9　锁定时间：将暂时不用编辑的音乐进行锁定 185
	9.1.10　设置静音：将已编辑完成的音乐设置为静音 185
9.2	伸缩变调处理多轨混音 ················ 186
	9.2.1　启用功能：开启全局剪辑伸缩功能············ 186
	9.2.2　伸缩变调：背景音乐太短了，将时间调长一点 187
	9.2.3　呈现素材：对于伸缩的音乐进行实时渲染处理 188
	9.2.4　伸缩模式：挑选音乐最合适的伸缩模式 ······ 189
9.3	通过效果器对声音进行变调 ··········· 189
	9.3.1　自动修整：对音调进行自动更正 ··············· 189
	9.3.2　手动修整：将女声变调为厚重的男生音质 ··· 190
	9.3.3　声音变调：将女声变调为萝莉卡通的声音 ··· 192

	9.3.4　高级变音：制作电视剧中反派 BOSS 变声音效 ··· 194
	9.3.5　伸缩变调：制作出直播中快节奏的说话声音 ··· 196

第 10 章
音效：配音文件基本处理 ············ 198

10.1	常用音效基本处理 ······················ 199
	10.1.1　反转相位：反转声音文件的左右相位········· 199
	10.1.2　音乐反向：将人声对话声音倒过来播放 ····· 200
	10.1.3　静音处理：将录错的部分声音调为静音 ····· 200
	10.1.4　生成音调：制作收音机中无信号的噪声 ····· 201
	10.1.5　匹配响度：为音乐素材匹配合适的音量 ····· 202
	10.1.6　音乐修复：自动修复音乐中的失真部分 ····· 204
10.2	添加淡入和淡出音效 ··················· 205
	10.2.1　淡入效果：音乐以慢慢淡入的方式
	开始播放 ······································· 205
	10.2.2　淡出效果：音乐以慢慢淡出的方式
	结束播放 ······································· 206
	10.2.3　交叉淡化：为两段音乐添加交叉淡化音效 ··· 207
10.3	使用"效果组"面板管理音效 ········ 208
	10.3.1　显示效果组：应用的所有声效都
	集合在这里 ··································· 208
	10.3.2　处理音乐：一次性为音乐添加
	多个声音特效 ······························· 208
	10.3.3　编辑声效：在音乐中移除与添加多个声效 ··· 209
	10.3.4　启用与关闭：对声音特效进行启用与关闭 ··· 211
	10.3.5　收藏效果组：方便用户下一次
	重复调用声效 ······························· 212
	10.3.6　保存为预设：将常用的效果保存为
	预设模式 ······································· 213
	10.3.7　删除效果组：清除不用的效果，
	保持列表整洁 ······························· 214
10.4	使用"基本声音"面板处理配音文件··· 215
	10.4.1　批量调音：统一调整声音音量的级别········· 215
	10.4.2　修复录音：修复声音对话中受损的音质 ····· 216
	10.4.3　提高音质：快速解决声音音质模糊的问题 ··· 217

第 11 章
合成：制作与混合音乐声效 ……… 219

11.1 添加与编辑混音轨道…………………… 220
- 11.1.1 单声道音轨：在音乐中添加一条单声道音轨 ………… 220
- 11.1.2 立体声音轨：创建双立体音轨的混音项目 ………… 221
- 11.1.3 5.1 音轨：在混音项目中添加 5.1 音乐轨道 ………… 221
- 11.1.4 单声道总音轨：可以更加灵活地创建混响音效 ………… 222
- 11.1.5 立体声总音轨：方便制作大型音乐的立体声效 ………… 223
- 11.1.6 5.1 总音轨：常用于传统影院与家庭影院场景 ………… 224
- 11.1.7 视频轨：通过视频轨可以导入视频媒体文件 ………… 225
- 11.1.8 复制轨道：创建多条相同轨道，复制音乐 ………… 225
- 11.1.9 删除轨道：删除不需要的音轨和音乐 ………… 226

11.2 合成多个配音文件……………………… 227
- 11.2.1 时间选区缩混：将音乐高潮部分混音为 MP3 ………… 227
- 11.2.2 整个项目缩混：将多段音乐合为一个音乐文件 ………… 228
- 11.2.3 混音轨道：将多条声轨中的多段音乐进行合并 ………… 228
- 11.2.4 混音时间：将喜欢的音乐片段在项目中合并 ………… 229
- 11.2.5 混音选区：将多段音乐作为铃声进行合并 ………… 230
- 11.2.6 混音素材：只合并选择多个不连续的音乐 ………… 231

11.3 使用音乐节拍器…………………………… 232
- 11.3.1 启用节拍器：把握不好音乐节奏？试试这个功能 ………… 232
- 11.3.2 设置节拍器：选一种自己有感觉的节拍器声音 ………… 232

第 12 章
翻唱：翻唱人声后期处理 ………… 234

12.1 声效处理让音质更加动人……………… 235
- 12.1.1 增幅效果：提升音量制造广播级声效 ………… 235
- 12.1.2 声道混合：改变声音左右声道的音质 ………… 236
- 12.1.3 消除齿音：拒绝渣音让声音更加动听 ………… 237
- 12.1.4 强制限幅：防止翻唱的声音过大而失真 ………… 238
- 12.1.5 多段压限：独立压缩不同频段的声音 ………… 239
- 12.1.6 标准处理：平均标准化全部声道的声音 ………… 240
- 12.1.7 音量级别：对播客的声音进行优化与处理 ………… 241
- 12.1.8 淡化包络：主播说话时让音乐音量自动变小 ………… 242
- 12.1.9 增益包络：手动调节不同时段的音乐音量 ………… 243

12.2 制作声音延迟与回声效果……………… 244
- 12.2.1 模拟延迟：制作出老式留声机的音质效果 ………… 245
- 12.2.2 延迟效果：制作出现场级音乐晚会的声效 ………… 246
- 12.2.3 回声效果：添加一系列语音回声到声音中 ………… 247

12.3 制作空间混响与合成音效……………… 248
- 12.3.1 EQ 特效：让说话的声音更加圆润有磁性 ………… 248
- 12.3.2 和声处理：模拟多种人声或乐器同时回放 ………… 249
- 12.3.3 混响音效：模拟各种环境制作混响音效 ………… 250

第 13 章
高级：处理视频与音频文件 ……… 252

13.1 导入与移动视频文件…………………… 253
- 13.1.1 导入视频：在项目中插入视频文件 ………… 253
- 13.1.2 移动视频：将视频移至合适的片段位置 ………… 254
- 13.1.3 显示方式：视频百分比显示的设置 ………… 254

13.2 批处理转换音频文件…………………… 256
- 13.2.1 格式转换：AIFF 音频格式的批处理转换 ………… 256
- 13.2.2 格式转换：Monkey's Audio 音频格式的批处理转换 ………… 258
- 13.2.3 格式转换：MP3 音频格式的批处理转换 ………… 259
- 13.2.4 格式转换：WAV 音频格式的批处理转换 ………… 259

13.3 运用 5.1 声道的方法…………………… 260
- 13.3.1 插入 5.1 声道：在项目中插入 5.1 声道环绕音乐… 260
- 13.3.2 使用声像轨道：调整 5.1 环绕音乐的音频信号 ………… 261

第14章
输出：输出与分享音乐文件 ………… 263

14.1 输出不同格式的音频 …………… 264
- 14.1.1 输出音频：输出 MP3 音频文件 ………… 264
- 14.1.2 输出音频：输出 AIFF 音频文件 ………… 265
- 14.1.3 输出音频：输出 WAV 音频文件 ………… 266
- 14.1.4 输出音频：输出 Monkey's Audio 音频文件 ………… 267
- 14.1.5 采样类型：重新设置音频输出采样类型 ………… 267
- 14.1.6 输出格式：重新设置音频的输出格式 ………… 269

14.2 设置输出区间与类型 …………… 270
- 14.2.1 只输出规定时间内的音频选区 ………… 270
- 14.2.2 合成输出整个项目的音频 ………… 271
- 14.2.3 输出项目文件 ………… 272
- 14.2.4 输出项目为模板 ………… 273

14.3 分享音乐至新媒体平台 …………… 274
- 14.3.1 将音乐分享至音乐网站 ………… 274
- 14.3.2 将音乐上传至微信公众平台 ………… 274
- 14.3.3 在微信公众平台中发布音频 ………… 275

第15章
案例实战：录制个人歌曲 ………… 278

15.1 实例分析 …………… 279
- 15.1.1 实例效果欣赏 ………… 279
- 15.1.2 实例操作流程 ………… 279

15.2 录制过程分析 …………… 279
- 15.2.1 新建空白音频文件 ………… 279
- 15.2.2 录制清唱的歌曲文件 ………… 280
- 15.2.3 去除噪音优化歌曲声音 ………… 282
- 15.2.4 调整录制的歌曲声音大小 ………… 283
- 15.2.5 创建空白的多轨项目文件 ………… 284
- 15.2.6 为录制的歌曲添加伴奏效果 ………… 285

15.3 音频后期操作 …………… 286
- 15.3.1 将歌曲合成后输出 MP3 文件 ………… 287
- 15.3.2 将歌曲上传至媒体网站 ………… 288

第16章
案例实战：为小电影配音 ………… 290

16.1 实例分析 …………… 291
- 16.1.1 实例效果欣赏 ………… 291
- 16.1.2 实例操作流程 ………… 291

16.2 录制过程分析 …………… 291
- 16.2.1 新建空白多轨项目 ………… 291
- 16.2.2 导入小电影视频画面 ………… 293
- 16.2.3 为小电影录制语音旁白 ………… 294
- 16.2.4 对语音旁白进行声效处理 ………… 295
- 16.2.5 去除噪音并调大声音振幅 ………… 296
- 16.2.6 为小电影添加背景音乐 ………… 297

16.3 音频后期操作 …………… 298
- 16.3.1 对声音进行合成输出操作 ………… 299
- 16.3.2 将小电影与音频进行合成 ………… 300

附录 ………… 303

第 1 章
启蒙：Audition CC 2018 快速入门

章前知识导读

在学习 Audition 软件之前，要先来了解一下音频的基础知识、常见的音频格式，以及熟悉 Audition CC 2018 新增的功能，再学习如何启动与退出 Audition 软件。掌握这些基础内容以后，可以帮助读者更好地学习音频软件。

新手重点索引

- 了解音频基础知识
- 熟悉常见的音频格式
- 了解 Audition CC 2018 新增功能
- 启动与退出 Audition CC 2018

效果图片欣赏

Audition CC 全面精通
录音剪辑+消音变调+配音制作+唱歌后期+案例实战

1.1 了解音频基础知识

本节我们先来了解一下音频的基础知识，包括了解声音与声波、掌握声音的类别、认识模拟与数字音频技术、认识数字音频硬件以及了解音频信号等内容。掌握这些内容就能对录音以及音乐的编辑与制作的基本思想有一个很好的认识，今后使用软件也不会盲目，善于跟着软件的发展来不断掌握新技能。

1.1.1 了解声音与声波知识

任何物体由静态到动态转变后，都会使人听到声音，发出这种声音的物体就是声源，它的传播形式主要是通过声波进行的。下面向读者详细介绍声音与声波的基础知识。

1. 声音与波形图

声音是一种摸不着的东西，主要通过在空气中运行，如说话的声音、钢琴的弹奏声、二胡的弹唱声等，然后传到人的耳朵里，才能听到这些声音。声音的音波有高有低，有快有慢。在声音的属性中，主要通过声音的频率和振幅来展现和描述音波的属性，声音中的频率大小与声音的音高对应，振幅与声音的大小对应。

所以，在平常听到的所有声音中，它是包含了声音频率在内的，一般人的耳朵可以听到的声音频率范围为 20～20000Hz，某些动物的耳朵可以听到高达 170000Hz 的声音，海里的某些动物还可以听到 15～35Hz 范围内的小声音。

图 1-1 以波浪线的形式表现了声音频率振动的波形，波形的零点线表示静止中的空气压力，当声音波动为停止状态到达最低点时，代表空气中的压力较低；当声音波动为振动状态到达最高点时，代表空气中的压力较高。

在音频波形图中，各部分的含义如表 1-1 所示。

图 1-1 音频振动的波形图

表 1-1 波形图中各参数含义说明

名 称	含 义
零点线	在声音波形图中，零点线是指在外界大气压力正常的状态下，音频声音所指的基准线。当声音的波形与零点线相交时，表示没有任何声音，即静音
高压区	在声音波形图中，高压区中的声波是指空气中的压力比外界大气的气压要高很多
低压区	在声音波形图中，低压区中的声波是指空气中的压力比外界大气的气压要低很多

> ▶ 专家指点
>
> 用户使用软件对音乐进行剪辑操作时，音乐的开头部分和结束部分基本都处于无声状态，它们都在零点线的位置，因此听不到任何声音，如果用户对该区域进行相应的编辑和剪辑操作，对原音频文件的影响也不会很大，而且可以使音乐的播放更加流畅。
>
> 当用户对一段音乐进行编辑处理时，可以通过对起始点和结束点位置的零点线区域进行删除操作，这样可以在不破坏音频文件的同时缩短音乐的播放时间。

2. 声压级与声强级

声音压力是指物体通过振动发出的声音引起的空气逾量压强，可以理解为声压是指声波存在时的空间压强减去没有声波时的空气压强而得到的结果，它的单位称为帕（Pa）。

声强是指声波平均面积上产生的能量密度的大小，它以瓦/平方米2（W/m^2）为单位。人的耳朵能听到的能量数值大概在 1013：1，人对声音强弱的感觉大体上与有效声压值或声强值的对数成比例。为了方便计算，部分学术专家把声压有效值和声强

值取对数来表示声音的强弱,这种用来表示声音强弱的参数称为声压级(dB)或声强级(dB),如表 1-2 所示。

表 1-2 声压级与声强级计算说明

名 称	含 义	计算方式
声压级	声压级(dB)用两个声压比对数值的 20 倍来描述	$Lp = SPL = 20 \lg P_1/P_0$ $P_1 =$ 被测声压值 $P_0 =$ 参考声压值 $= 0.00002$ Pa(人耳所能听到的最低声压值)
声强级	声强级(dB)用两个声强比对数值的 10 倍来描述	$LI = SIL = 10 \lg I_1/I_0$ $I_1 =$ 被测声强值 $I_0 =$ 参考声强值 $= 10^{-12}$ w/m²(人耳所能感受到的最低声强值)

> **专家指点**
> 以人们的耳朵能听到的最低值为参考的客观相对值来计算声压级和声强级参数。

3. 声波相关物理参数

对声波的描述主要使用多个物理参数来表示,下面向读者分别介绍与声波相关的这些物理参数,希望读者熟练掌握和理解这些基础知识,如图 1-2 所示。

4. 音色包络

音色包络是指某一种乐器特有的强度随时间变化的一种形态,一般由 4 个阶段组成,分为起音、持续、衰落以及释音等,如图 1-3 所示。

释音中一般分为 3 种乐器的音色波形包络,如图 1-4 所示。

图 1-2 与声波相关的物理参数的详解

图 1-3 音色包络的 4 个阶段

单簧管的音色包络

大鼓的音色包络

吊镲的音色包络

图 1-4 3 种乐器的音色波形包络

1.1.2 掌握声音的不同类别

随着物理声学研究的深入和技术手段的完善，科学家发现人的主观听觉与声音的物理特性是有所差异的，并由此发展出生理声学、心理声学和音乐声学。下面主要向读者介绍声音类别的相关知识。

1. 响度级与响度

在前面的知识点中，详细介绍了声压与声强，它们分别表示声音的客观参量。为了表达人的听觉对声音强弱的感受特点，这里需要引入听觉感受的响度级与响度两个概念。这样，就把声音强弱的客观尺度与在此声音刺激下主观感受的强弱联系起来了。如图1-5所示为响度与响度级的相关知识。

2. 频率与音高

人们一般认为声音的大小和高低是通过声音的频率高低展现出来的，在声音中称为"音高"。两个不同频率的声音文件进行对比时，有决定意义的是两个频率的比值，而不是它们的差值。音阶频率对照表如表1-3所示。

图1-5 响度与响度级的相关知识

表1-3 音阶频率对照表

音阶		频率			
唱名	音名	Octave0	Octave1	Octave2	Octave3
Do	C	262	523	1047	2093
	Db	277	554	1109	2217
Re	D	294	587	1175	2349
	Eb	311	622	1245	2489
Mi	E	330	659	1329	2639
Fa	F	349	698	1397	2794
	Gb	370	740	1480	2960
Sol	G	392	784	1568	3136
	Ab	415	831	1661	3322
La	A	440	880	1760	3520
	Bb	466	923	1865	3729
Si	B	494	988	1976	3951

3. 谐波与泛音

谐波和泛音所指的是同一种声学现象，因为分支学科的不同，物理声学中的"谐波"在音乐声学中称为"泛音"。

简单来说，通常乐器在发音时，其弦或空气柱的整体振动会发出较强的音，即基音。同时，还会在弦长或空气柱长的1/2、1/3、1/4、1/5……处发出较弱的音，即泛音。泛音是基音的2倍、3倍、4倍、5倍……各次谐波，并由此构成了一个泛音列。

4. 音色与音质

音色的不同取决于不同的泛音，每一种乐器、不同的人以及所有能发声的物体发出的声音，除了一个基音外，还有许多不同频率（振动的速度）的泛音伴随，正是这些泛音决定了其不同的音色，使人能辨别出是不同的乐器甚至不同的人发出的声音。

音乐中的音色效果好坏最能触动人们的听觉器官，是吸引听众最重要的方法。音乐中包括现实性音

色和非现实性音色，现实性音色是指人的声音音色和演奏乐器的音色，是实实在在的声音；而非现实性音色是指在音乐软件中通过相关功能制作出来的 MIDI 电子乐器的声音，是一种虚拟的音色。音质是指声音通过一些音响产品播放出来的音频质量的客观指标和主观感受，具体展现如图 1-6 所示。

图 1-6　音质的具体展现

1.1.3　认识模拟与数字音频技术

随着经济和生产力的不断完善和发展，记录和处理音频信号的方式越来越复杂，因此部分专家开发出了模拟的音频技术和数字音频技术。在这两种技术中，信号的波形、传输方式和存储媒介是完全不同的。本节主要向读者介绍模拟音频与数字音频的基础知识。

1. 模拟音频技术的诞生

模拟音频技术的诞生，一共经历了多个阶段，下面简单向读者进行介绍。

◉ 1857 年

法国斯科特根据人类耳鼓膜随声波振动的现象发明了声波振记器，它是在实验室研究声学时发明的，是最早的记录声音的仪器。这项装置通过转动的柱面上的一层膜记录下声波振动留下的痕迹，用来测定一个音调的频率，并研究声音及语言。斯科特发明的声波振记器如图 1-7 所示。

图 1-7　声波振记器

◉ 1877 年

美国爱迪生发明了一种录音装置，他将声波转换成金属针的振动，同时转动圆筒的摇把，随着声音强弱高低的不同，金属针可以将波形在圆筒的锡箔上刻录出深浅不一的沟纹。当金属针再次沿着刻录的轨迹行进时，便可以重新发出留下的声音。

◉ 1885 年

美国奇切斯特·贝尔和查尔斯·吞特发明了用涂有蜡层的圆形卡纸板来录音的留声机装置。

◉ 1887 年

旅美德国人伯利纳研制成功了蝶形唱片和平面式留声机。

◉ 1888 年

美国爱迪生又把留声机上的大圆筒和小曲柄改进成类似时钟发条的装置，改为由马达带动一个薄薄的蜡制大圆盘转动的样式，大大增强了播放的稳定性。

◉ 1895 年

美国爱迪生成立了国家留声机公司（National Phonograph Company），生产并销售这种用发条驱动的留声机，从此以后留声机才得以普及。同年，德国人艾米利和伯利纳推出了一款新的留声机，使用扁圆形涂蜡锌版作为播放和录音的媒体，同时也可以制成母版进行复制，这就大大增加了唱片商业化量产的可能性。

◉ 1891 年

伯利纳研制成功了以虫胶（也称洋乾漆）为原料的唱片，发明了制作唱片的方法，唱片工业由此开始了历史性的起点。

◉ 20 世纪初

在 20 世纪最初的 10 年中，留声机和唱片很快得到了普及，虽然当时的留声机产生的音质还很

差，但毕竟是第一次把音乐从音乐厅传播到人们的家中，这表明了机械方式的模拟音频技术正在走向实用化。

2．了解模拟音频技术的特点

模拟音频是一种对声音波形进行 1∶1 比例记载和传输的信号表示方式，它的波形是连续的，可以用机械、磁性、电子或光学形式来表现。模拟音频信号的振幅除了可以通过电压与位移（如留声机和模拟光学声迹）的直接模拟来表现外，还可以通过信号电压与磁通量强度（模拟磁带录音）的直接模拟来表现。模拟音频也可以用调频方式使信号被载频或被解调，因为不管是在调制还是在解调周期内，其信号仍保持其模拟形态。

模拟音频技术反映了真实的声音波形，技术成熟，声音温婉动听，尤其在声/电能相互转换的功能（拾音与还音）方面是其他技术无法替代的，直到今天还在使用。但它是工业化时代的产物，在记录、编辑和传输时受到很多技术本身的限制，主要缺点是动态范围小，信号/噪声比较差，音频信号编辑十分不便，以及设备复杂昂贵等，尤其是其薄弱的信息承载能力，无疑是一个致命的弱点。

3．数字音频技术的诞生

20 世纪 90 年代，国外学者尼葛洛庞帝、比尔·盖茨等人的著作，对未来数字时代中的人类生存与发展之路进行了解说，阐述了独特的观点，也指明了音频技术的发展方向。

1928 年，奈奎斯特通过实验首次提出这样的观点，在进行模拟信号转换为数字信号的过程中，当采样频率大于信号中最高频率的两倍时，采样之后的数字信号可以完整地保留原信号中的信息。由于奈奎斯特是最先发现采样规律的科学家，因此采样定理也被称为奈奎斯特定理。

1933 年，苏联工程师科捷利尼科夫首次用公式严格地表述了这一定理，因此在苏联文献中称为科捷利尼科夫采样定理。

1948 年，信息论的创始人香农对这一定理加以明确说明，并正式作为定理引用，因此在许多文献中又称为香农采样定理。

直到 20 世纪 70 年代晚期，数字音频技术才逐渐成熟起来，第一代数字音频媒体 CD 于 1982 年开始推向消费者市场，并得以普及使用。

4．数字音频的采样

采样频率是指音频信号采样时每秒的数字快照数量，这个速度决定了一个音频文件的频率范围或称为频响带宽。采样频率越高，数字波形的形状越接近原来的模拟波形；采样频率越低，数字音频的波形越容易被扭曲，从而背离原始音频，造成频率失真。

5．数字音频的量化

所谓数字音频的量化，是指按照一定的数值量把经过采样得到的瞬时幅度值离散化，这个规定的数值量称为位深度，也称为量化精度或量化比特数，它决定了数字音频的动态范围，较高的位深度可以提供更多可能性的振幅值，从而产生更大的动态范围和更高的信号噪声比，提高信号的保真度。

采用 16 位（bit）位深度的数字音频是最常见的，它能达到 CD 音质，但有些 Hi-Fi 音频系统使用 32 位（bit）的位深度，而在有些对音质要求较低的场合，如网络电话，也可能使用 8 位（bit）的位深度。不同的数字音频位深度对应的声音品质如表 1-4 所示。

▶ 专家指点

离散化是指将连续问题的解用一组离散要素来表征而近似求解的数字方法。

表 1-4 不同的数字音频位深度对应表

位深度	质量级别	振幅值	动态范围
8 位	电话	256	48 dB
16 位	音频 CD	65536	96 dB
24 位	音频 DVD	16777216	144 dB
32 位	最好	4294967296	192 dB

6. 数字音频的量化

由于数字音频电路一旦过载就会产生无法消除的数字噪音，所以数字音频系统中所有的信号必须保持在某种基准电平值以下。在数字音频电路中表述音频信号的大小除了沿用了电平（dB）这一参量外，还使用 dBFS 这一特殊参量。

数字音频技术提高了声音记录过程中的动态范围和信噪比，保证了声音的复制与重放无损，提高了传输过程中的抗干扰能力，便于加密，并且在编辑处理以及与其他媒体的结合上更加方便。因此，数字音频技术逐渐成为当代声音处理领域中的主流技术。

在音乐制作的专业领域中，使用最为广泛的是动圈式和电容式两种麦克风类型，下面向读者简单介绍这两种麦克风的相关知识。

● 动圈式麦克风

动圈式麦克风是指由磁场中运动的导体产生电信号的话筒，是由振膜带动线圈振动，从而使在磁场中的线圈生成感应电流。

动圈式麦克风有 4 个特点，如图 1-9 所示。

由于动圈式麦克风有这么多的优点，因此，它常被用于现场人声和大声压级声源的拾音。常见的动圈话筒如图 1-10 所示。

● 电容式麦克风

电容式麦克风的振膜就是电容器的一个电极，当振膜振动，振膜和固定的后极板间的距离跟着变化，就产生了可变电容量，这个可变电容量和麦克风本身所带的前置放大器一起产生了信号电压。

1.1.4 认识数字音频硬件

数字音频技术中的硬件设备属于物理装置，硬件技术是数字音频技术中有形的部分，数字化技术的诞生都是从硬件的开发与发展开始的。下面主要向读者介绍多种数字音频硬件设备的相关基础知识。

1. 拾音设备

拾音设备主要是用来收集声音的设备，这些声音包括说话声、清唱声、合唱声以及演奏乐器声等。拾音设备是指麦克风（话筒）设备，它主要是将声音的振动信号转换为电信号。麦克风的种类有很多，主要类型如图 1-8 所示。

图 1-8 麦克风的种类

图 1-9 动圈式麦克风的特点

图 1-10 动圈式话筒

电容式麦克风有许多优点，但也有自身的不足和缺点，如图 1-11 所示。

电容麦克风中有前置放大器，所以需要一个电源，这个电源一般是放在麦克风之外的。除了供给电容器振膜的极化电压外，也为前置放大器的电子管或晶体管供给必要的电压，一般称它为幻象电源。由于有了这个前置放大器，所以电容话筒相对要灵敏一些，在使用时必不可少的一些附属设备有防震架（一般会随话筒赠送）、防风罩、防喷罩、优质的话筒架。常见的电容式话筒如图 1-12 所示。

图 1-11　电容式麦克风的特点

图 1-12　电容式话筒

2. 信号转换设备

模拟/数字音频信号转换设备主要是指声卡，声卡的主要功能是实现模拟信号与数字信号的互换，一方面它可以把来自传声器、磁带和合成器等的外部模拟音频信号转换为数字信号传输到计算机中去，另一方面，它也可以将存储在计算机硬盘上的音频数据转换为模拟信号输出到耳机、扬声器和磁带等外部模拟设备中去。声卡的模拟/数字转换质量直接决定了数字音频的质量，因此拥有一块品质优良的声卡对于数字音频编辑制作来说十分重要。

专业声卡可分为板卡式和外置式两种，如图 1-13 所示。

两种常见的专业声卡如图 1-14 与图 1-15 所示。

图 1-13　声卡的类型

图 1-14　创新 Sound Blaster Audigy 4 Value SB0610

图 1-15　华硕 Xonar Essence ST

3．调音台

调音台又称调音控制台，它将多路输入信号进行放大、混合、分配、音质修饰和音响效果加工，是现代电台广播、舞台扩音、音响节目制作等系统中进行播送和录制节目的重要设备。调音台按信号出来的方式可分为模拟式调音台和数字式调音台。

现代的数字调音台除了具备模拟调音台的一切功能外，还具备频率处理、动态处理和时间处理等外部音频处理硬件的功能，有的甚至可以录制存储音频数据信号，变成了一种专用音频工作站。

由于数字调音台从设计思想上就是一种基于硬件的封闭系统，所以软件升级困难，更新换代缓慢，且价格十分昂贵，面对日新月异的计算机技术，它逐渐变得落伍了。现在的数字声卡加上数字音频工作站大都已经具备调音台的全部功能，并可以存储海量数据，操作更方便。所以，小型的数字音频制作系统完全可以不配备调音台，但在某些大型的制作中，调音台还是系统的主要设备之一。常见的数字调音台如图1-16所示。

图 1-16　不同品牌的数字调音台

> ● 专家指点
>
> 　　调音台分为三大部分：输入部分、母线部分、输出部分。母线部分把输入部分和输出部分联系起来，构成了整个调音台。

在 Audition 音乐编辑软件中，也向用户提供了调音台功能，在软件中的调音台中，可以对音频进行简单的调音编辑操作。图1-17所示为 Audition CC 2018 软件中提供的"混音器"（调音台）面板。

图 1-17　Audition CC 2018 中的"混音器"面板

4．数字音频工作站

数字音频工作站是一种用来处理和交换音频信息的计算机系统，是数字音频软件与计算机技术结合的产物。

数字音频工作站的出现实现了数字音频信号记录、储存、编辑和输出一体化高效的工作环境，具有强大的功能和良好的人机交互界面，是声音制作由模拟走向数字的必由之路。目前，用于数字音频制作的工作站主要有基于PC平台和基于Mac平台两大类型。

PC平台普及程度高，有丰富的硬件和软件支持，用户可进行第二次开发扩展其功能，且具有较好的性价比，在音频编辑的专业领域和教学中得到了广泛的应用。PC平台如图1-18所示。

图 1-18　PC 平台

Mac 苹果电脑是一种封闭的系统，苹果公司卓越的技术确保了 Mac 音频工作站高质量的声音制作和极强的系统稳定性。但其技术升级慢，价格比较昂贵，主要用在专业音频制作领域。Mac 苹果电脑如图 1-19 所示。

图 1-19　Mac 苹果电脑

> ● 专家指点
>
> PC 加上数字音频软件和其他必备的硬件，可以搭建一套数字音频工作站。除了台式计算机外，手提式计算机性能的迅速发展使其也可以作为个人便携式音频工作站。

5. 耳机监听设备

耳机是目前年轻人使用最多的一种监听设备，它是一种超小功率的电声转换设备，由于它直接贴合于人的耳朵旁，于耳道空腔内产生声压，因此耳机的播放基本不受外界的影响。关于耳机的优点如图 1-20 所示。

图 1-20　耳机的优点

优质的耳机具有这么多的优点，因此适合于长时间的监听使用。耳机的类型也有很多，如图 1-21 所示。

图 1-21　耳机的类型

根据上述向读者介绍的 3 种耳机类型，下面将分别对其进行解说。

● 等磁式耳机

等磁式耳机的驱动器类似于缩小的平面扬声器，它将平面的音圈嵌入轻薄的振膜里，像印制电路板一样，可以使驱动力平均分布。磁体集中在振膜的一侧或两侧（推挽式），振膜在其形成的磁场中振动。等磁式耳机振膜没有静电式耳机振膜那样轻，但有同样大的振动面积和相近的音质，它不如动圈式耳机效率高，不易驱动。

● 动圈式耳机

动圈式耳机是最常见的耳机类型，一般的家庭用户、网吧用户等都配有动圈式耳机，如图 1-22 所示。它的驱动单元基本上就是一只小型的动圈扬声器，由处于永磁场中的音圈驱动与之相连的振膜振动。动圈式耳机效率比较高，大多可为音响上的耳机输出驱动，且可靠耐用。通常而言，驱动单元的直径越大，耳机的性能越出色。

图 1-22　动圈式耳机

● 静电式耳机

　　静电式耳机有轻而薄的振膜，由高直流电压极化，极化所需的电能由交流电转化，也有电池供电的。振膜悬挂在由两块固定的金属板（定子）形成的静电场中。静电式耳机必须使用特殊的放大器将音频信号转化为数百伏特的电压信号，所能达到的声压级也没有动圈式耳机大，但它的反应速度快，能够重放各种微小的细节，失真率极低。静电式耳机如图 1-23 所示。

图 1-23　静电式耳机

● 专家指点

　　如今，市场上还盛行着一种蓝牙耳机，也称为无线耳机。无线耳机仍然算是新生事物，目前仍处在上升期，根据用户需求的不断提升，用户对无线耳机的期望值也在提高。从目前的数据来看，无线耳机的传输能力基本可以满足绝大多数用户的需求，而音质和续航能力还有很大的提升潜力。

6. 音箱监听设备

　　音箱的作用是把音频信号转换成声源，并把声音播放出来。因为人的听觉是十分灵敏的，并且对复杂声音的音色具有很强的辨别能力，而音箱要直接与人的听觉打交道，所以它是音响系统中的重要组织部分。人的耳朵对声音音质的主观感受是评价一个音响系统好坏的最重要的标准。

　　专业的监听音箱与民用音箱在声音品质的取向上有很大不同。监听音箱是用于专业录音与音频制作的，注重体现声音的细节与层次，追求声音的真实再现，而民用音箱更多倾向于声音的修饰美化，会掩盖声音的缺陷，其结果可能给音频制作者产生误导。

　　目前，专业监听音箱多为有源音箱，常见的监听音箱如图 1-24 所示。

图 1-24　有源监听音箱

1.2 熟悉常见的音频格式

数字音频是用来表示声音强弱的数据序列，由模拟声音经抽样、量化和编码后得到。简单地说，数字音频的编码方式就是数字音频格式，不同的数字音频设备对应着不同的音频文件格式。常见的音频格式有 MP3、MIDI、WAV、WMA 以及 CDA 等，本节主要针对这些音频格式进行简单的介绍。

1.2.1 了解 MP3 格式

MP3 是一种音频压缩技术，其全称是动态影像专家压缩标准音频层面 3（Moving Picture Experts Group Audio Layer III），简称 MP3。它被设计用来大幅度地降低音频数据量。利用 MPEG Audio Layer 3 的技术，将音乐以 1 ∶ 10 甚至 1 ∶ 12 的压缩率，压缩成容量较小的文件，而对于大多数用户来说，重放的音质与最初的不压缩音频相比没有明显的下降。它是在 1991 年由位于德国埃尔朗根的研究组织 Fraunhofer-Gesellschaft 的一组工程师发明和标准化的。用 MP3 形式存储的音乐叫作 MP3 音乐，能播放 MP3 音乐的机器就叫作 MP3 播放器。

目前，MP3 成为最流行的一种音乐文件，原因是 MP3 可以根据不同需要采用不同的采样率进行编码。其中，127b/s 采样率的音质接近于 CD 的音质，而其大小仅为 CD 的 10%。

1.2.2 了解 MIDI 格式

MIDI 又称为乐器数字接口，是数字音乐电子合成乐器的统一国际标准。它定义了计算机音乐程序、数字合成器及其他电子设备交换音乐信号的方式，规定了不同厂家的电子乐器与计算机连接的电缆和硬件及设备间数据传输的协议，可以模拟多种乐器的声音。

MIDI 文件就是 MIDI 格式的文件，在 MIDI 文件中存储的是一些指令，把这些指令发送给声卡，声卡就可以按照指令将声音合成出来。

1.2.3 了解 WAV 格式

WAV 格式是微软公司开发的一种声音文件格式，又称为波形声音文件，是最早的数字音频格式，受 Windows 平台及其应用程序的广泛支持。WAV 格式支持许多压缩算法，支持多种音频位数、采样频率和声道，采用 44.1kHz 的采样频率，16 位量化位数，因此 WAV 的音质与 CD 相差无几，但 WAV 格式对存储空间需求太大，不便于交流和传播。

1.2.4 了解 WMA 格式

WMA 是微软公司在因特网音频、视频领域的力作。WMA 格式可以通过减少数据流量但保持音质的方法来达到更高的压缩率目的。其压缩率一般可以达到 1 ∶ 18。另外，WMA 格式还可以通过 DRM（Digital Rights Management）方案防止复制，或者限制播放时间和播放次数，以及限制播放机器，从而有力地防止盗版。

1.2.5 了解 CDA 格式

在大多数播放软件的"打开文件类型"中，都可以看到 *.cda 格式，这就是 CD 音轨。标准 CD 格式也就是 44.1kHz 的采样频率，速率为 88kb/s，16 位量化位数。因为 CD 音轨可以说是近似无损的，因此它的声音基本上是忠于原声的，因此用户如果是一个音响发烧友的话，CD 是首选。它会让用户感受到天籁之音。

CD 光盘可以在 CD 唱机中播放，也能用电脑里的各种播放软件播放。一个 CD 音频文件是一个 *.cda 文件，这只是一个索引信息，并不是真正的包含声音信息，所以不论 CD 音乐的长短，在电脑上看到的"*.cda 文件"都是 44 字节长。

> ▶ 专家指点
>
> 用户不能直接地复制 CD 格式的 *.cda 文件到硬盘上播放，需要使用像 EAC 这样的抓音轨软件把 CD 格式的文件转换成 WAV。这个转换过程如果光盘驱动器质量过关而且 EAC 的参数设置得当的话，可以说是基本上无损抓音频了。

1.2.6 了解其他格式

除了上述向读者介绍的 5 种音频格式外，在 Audition 软件中还支持 MP4、AAC、AVI 以及 MPEG 等音频与视频格式，下面向读者介绍这些格式的基本内容。

1. MP4

MP4 采用的是美国电话电报公司（AT&T）研发的以"知觉编码"为关键技术的 A2B 音乐压缩技术，由美国网络技术公司（GMO）及 RIAA 联合公布的一种新型音乐格式。MP4 在文件中采用了保护版权的编码技术，只有特定的用户才可以播放，有效地保护了音频版权的合法性。

2. AAC

AAC（Advanced Audio Coding），中文称为"高级音频编码"，出现于 1997 年，基于 MPEG-2 的音频编码技术。由诺基亚和苹果等公司共同开发，目的是取代 MP3 格式。AAC 是一种专为声音数据设计的文件压缩格式，与 MP3 不同，它采用了全新的算法进行编码，更加高效，具有更高的"性价比"。利用 AAC 格式，可使人感觉声音质量在没有明显降低的前提下，更加小巧。AAC 格式可以用苹果 iTunes 转换或千千静听播放，苹果 iPod 和诺基亚手机也支持 AAC 格式的音频文件。

3. AVI

AVI 英文全称为 Audio Video Interleaved，即音频视频交错格式，是将语音和影像同步组合在一起的文件格式。它对视频文件采用了一种有损压缩方式，但压缩比较大，因此尽管画面质量不是太好，但其应用范围仍然非常广泛。AVI 支持 256 色和 RLE 压缩。AVI 信息主要应用在多媒体光盘上，用来保存电视、电影等各种影像信息。它的好处是兼容性好，图像质量好，调用方便，但尺寸有点偏大。

4. MPEG

MPEG（Motion Picture Experts Group）类型的视频文件是由 MPEG 编码技术压缩而成的，被广泛应用于 VCD/DVD 及 HDTV 的视频编辑与处理中。MPEG 标准的视频压缩编码技术主要利用了具有运动补偿的帧间压缩编码技术以减小时间冗余度，利用 DCT 技术以减小图像的空间冗余度，利用熵编码则在信息表示方面减小了统计冗余度。这几种技术的综合运用，大大增强了压缩性能。

5. QuickTime

QuickTime 是苹果公司提供的系统及代码的压缩包，它拥有 C 和 Pascal 的编程界面，更高级的软件可以用它来控制时基信号。应用程序可以用 QuickTime 来生成、显示、编辑、复制、压缩影片和影片数据。除了处理视频数据以外，诸如 QuickTime 3.0 还能处理静止图像、动画图像、矢量图、多音轨以及 MIDI 音乐等对象。到目前为止，QuickTime 共有 4 个版本，其中以 4.0 版本的压缩率最好，是一种优秀的视频格式。

6. ASF

ASF（Advanced Streaming Format）是 Microsoft 为了和现在的 Real Player 竞争而发展起来的一种可以直接在网上观看视频节目的文件压缩格式。由于它使用了 MPEG-4 的压缩算法，所以压缩率和图像的质量都很不错。因为 ASF 是以一个可以在网上即时观赏的视频流格式存在的，它的图像质量比 VCD 差一些，但比同是视频流格式的 RMA 格式要好。

1.3 了解 Audition CC 2018 新增功能

Audition CC 2018 在 Audition CC 2017 的基础上，新增了部分功能，有一些内置的音效处理功能也有一些改进，可以帮助我们更好地处理音乐文件，制作出完美的声音效果。接下来我们开始学习 Audition CC 2018 新增功能的相关知识。

1.3.1 "基本声音"面板的更新

在"基本声音"面板中,我们可以对声音的对话属性、音乐属性、SFX属性以及环境属性进行参数设置,使制作的声音音效更加符合我们的要求。

在Audition CC 2017软件中,这4个选项标签显示在"基本声音"面板的最上方位置,每个选项卡中包含了各项参数,如图1-25所示;而在Audition CC 2018软件中,4个选项卡变成了4个按钮标签,显示在界面的下方位置,可以让用户选择指定的音频类型,操作上更加方便,显示上更加简洁,如图1-26所示。

图1-25　2017版本中的面板参数

图1-26　2018版本中的面板参数

在Audition CC 2018软件中,如果用户需要通过"基本声音"面板处理录制的语音旁白文件,可以选择"对话"音频类型,在其中可以对声音进行修复、减少杂色、提高响度等设置,如图1-27所示;如果用户需要处理的是音乐片段,可以选择"音乐"音频类型,在其中可以设置音乐的混音属性,通过新增的"回避"选项,可以回避音乐片段中的人声对话、声音效果等,该功能简化了实现专业音响混音所采取的步骤,如图1-28所示。

图1-27　"对话"音频类型

图1-28　"音乐"音频类型

第 1 章　启蒙：Audition CC 2018 快速入门

> **专家指点**
>
> 在"对话"音频类型下，各主要选项的操作含义如下。
> - "响度"选项区：展开该选项区，单击下方的"匹配响度"按钮，可以自动匹配到音乐的平均响度值，使音乐片段的声音不会出现忽高忽低的情况。
> - "减少杂色"复选框：拖曳下方的滑块，可以减少音乐中存在的杂音，使音乐清晰。
> - "降低隆隆声"复选框：拖曳下方的滑块，可以降低音乐片段中的隆隆声。
> - "消除嗡嗡声"复选框：拖曳下方的滑块，可以消除音乐片段中的嗡嗡声。

1.3.2 多轨音乐剪辑功能的改进

在 Audition CC 2018 软件中，当用户在多轨编辑器中插入或剪辑多条堆叠的音乐片段时，软件将自动按 Z 形顺序对音乐进行剪辑操作，以保证剪辑时较短的音乐片段不会在较长的音乐片段之后丢失。

另外，在"首选项"对话框的"多轨剪辑"选项卡中，新增了许多用于编辑多轨音乐的选项，如图 1-29 所示，方便用户自定义剪辑行为。

图 1-29　新增的用于编辑多轨音乐的选项

通过图 1-29 新增的选项，我们可以看出，多轨音乐的自定义编辑功能越来越强大了，下面简单介绍新增功能的相关含义。

- "当选中时将剪辑置于顶层"复选框：当多轨编辑器中的音乐片段过多时，若选中该复选框，可以将当前需要剪辑的音乐片段置于顶层，方便用户对音效进行编辑，不会影响到其他的音乐片段。
- "将所选的全部音频声道添加到同一剪辑"单选按钮：当用户在编辑器中插入多个音频声道时，选中该单选按钮，可以将全部音频声道添加到同一个音乐片段上，这样就不会分散到其他音乐中。
- "跨多个剪辑分布所选的音频声道"单选按钮：选中该单选按钮，可以将所选的多个音频声道分布在多个音乐剪辑上。

1.3.3 "视频"面板的新增功能

在 Audition CC 2018 软件中，当用户将视频素材添加至多轨编辑器中并开始播放时，可以在视频播放界面中同时显示媒体时间码，叠加在视频画面中，让用户可以实时地知道视频的播放时间。

设置方法很简单，用户只需在"视频"面板中，❶单击左上方的"面板属性"按钮 ▤，在弹出的面板菜单中❷选择"时间码叠加"选项，如图 1-30 所示，该面板菜单中的选项也有更新，与之前 Audition CC 2017 的版本有所区别。

图 1-30　选择"时间码叠加"选项

用户执行"时间码叠加"选项后，即可在视频画面中添加媒体时间码。图 1-31 所示为添加视频媒体时间码的对比效果。

图 1-31　添加视频媒体时间码的对比效果

另外，在"首选项"对话框中，也新增了一个"视频"选项卡，在其中可以设置视频播放的相关操作行为，以及视频时间码叠加的相关属性设置，如图 1-32 所示。

图 1-32　"视频"选项卡

1.4　启动与退出 Audition CC 2018

用户在使用 Audition CC 2018 编辑音频之前，首先需要在电脑中安装 Audition CC 2018 应用程序，然后学习启动与退出 Audition CC 2018 应用程序的方法，这样才能更好地学习 Audition CC 2018 软件。本节主要向读者介绍安装、启动与退出 Audition CC 2018 应用软件的操作方法，希望读者可以熟练掌握。

1.4.1　系统配置的认识

音频编辑需要占用较多的计算机资源，因此用户在选用音频编辑配置系统时，要考虑的因素包括硬盘的大小和速度、内存和处理器。这些因素决定了保存音频的容量、处理和渲染文件的速度。

如果用户有能力购买大容量的硬盘、更多内存和更快的 CPU，就应尽量配置得高档一些。需要注意的是，由于技术变化非常快，需先评估自己所要做的音频编辑项目的类型，然后根据工作需要配置系统。若要使 Audition CC 2018 能正常启用，系统需要达到如表 1-5 所示的基本配置要求。

表 1-5 基本配置要求

硬件名称	基本配置
CPU	具有 64 位支持的多核处理器
操作系统	Microsoft Windows 7 Service Pack 1（64 位）、Windows 8.1（64 位）或 Windows 10（64 位），Windows 10 版本 1507 不受支持
内存	4GB RAM
硬盘	4GB 可用硬盘空间用来安装该软件，安装过程中需要额外可用空间（无法安装在可移动闪存设备上）
驱动器	CD-ROM、DVD-ROM 驱动器
显卡	支持 OpenGL 2.0 的系统
声卡	ASIO 协议、WASAPI 或 Microsoft WDM/MME 兼容声卡
显示器	1920×1080 像素分辨率或更大的显示屏
其他	外部操纵面支持可能需要 USB 接口和 / 或 MIDI 接口
网络	您必须具备 Internet 连接并完成注册，才能激活软件、验证订阅和访问在线服务

1.4.2 准备软件：安装 Audition CC 2018

【基础介绍】

安装 Audition CC 2018 之前，用户需要检查一下计算机是否装有低版本的 Audition 程序，如果存在，需要将其卸载后再安装新的版本。另外，在安装 Audition CC 2018 之前，必须先关闭其他所有的应用程序，包括病毒检测程序等，如果其他程序仍在运行，则会影响到 Audition CC 2018 的正常安装。

【实战过程】

当电脑配置与系统一切准备就绪后，接下来介绍安装 Audition CC 2018 的操作方法。

素材文件	无
效果文件	无
视频文件	1.4.2　准备软件：安装 Audition CC 2018.mp4

【操练 + 视频】
准备软件：安装 Audition CC 2018

STEP 01 将 Audition CC 2018 安装程序复制至电脑中，❶进入安装文件夹，❷选择 .exe 格式的安装文件，单击鼠标右键，❸在弹出的快捷菜单中选择"打开"选项，如图 1-33 所示。

图 1-33 选择"打开"选项

STEP 02 启动 Audition CC 2018 安装程序，开始加载并安装 Audition CC 2018 软件，并显示安装进度，如图 1-34 所示，待软件安装完成后，即可启动软件，进入工作界面。

图 1-34 安装 Audition CC 2018 软件

1.4.3 开始使用：启动 Audition CC 2018

【基础介绍】

将 Audition CC 2018 安装至电脑中后，程序会自动在系统桌面上创建一个程序快捷方式，如果用户想使用 Audition CC 2018 来编辑音频文件，就必须启动该软件，才能使用。用户双击桌面上创建的快捷方式可以快速启动应用程序；还可以从"开始"菜单中，单击相应命令，启动 Audition CC 2018 应用程序。

【实战过程】

下面介绍几种启动 Audition CC 2018 的操作方法。

1. 从桌面图标启动程序

用户有多种方法可以启动软件，下面介绍通过桌面图标启动程序的操作方法。

素材文件	无
效果文件	无
视频文件	1.4.3 开始使用：启动 Audition CC 2018.mp4

【操练+视频】
开始使用：启动 Audition CC 2018

STEP 01 在 Windows 7 操作系统桌面上，单击 Adobe Audition CC 2018 应用程序图标，如图 1-35 所示。

STEP 02 在该程序图标上，单击鼠标右键，在弹出的快捷菜单中选择"打开"选项，如图 1-36 所示。

图 1-35 单击软件程序图标

图 1-36 选择"打开"选项

STEP 03 执行操作后，即可启动 Audition CC 2018 应用程序，显示 Audition CC 2018 程序启动信息，如图 1-37 所示。

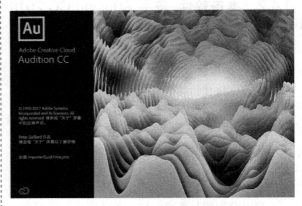

图 1-37 显示程序启动信息

STEP 04 稍等片刻，即可进入 Audition CC 2018 工作界面，如图 1-38 所示，在该界面中用户可以对软件的初步布局有所了解。

图 1-38 进入 Audition CC 2018 工作界面

第 1 章　启蒙：Audition CC 2018 快速入门

> ● 专家指点
>
> 　　在 Audition CC 2018 软件界面中，默认状态下软件的界面颜色是深褐色，整体界面会显得比较暗。用户在使用软件编辑音乐素材的过程中，如果觉得界面颜色太深了，可以通过"编辑"|"首选项"|"外观"命令，调整界面的整体颜色风格。

2. 从"开始"菜单启动程序

　　当用户安装好 Audition CC 2018 应用软件之后，该软件的程序会存在于用户计算机的"开始"菜单中，此时用户可以通过"开始"菜单来启动 Audition CC 2018。

　　在 Windows 7 系统桌面上，❶单击"开始"菜单，在弹出的菜单列表中找到 Adobe Audition CC 2018 软件，❷并单击 Adobe Audition CC 2018 命令，如图 1-39 所示。执行操作后，即可启动 Adobe Audition CC 2018 应用软件，进入软件工作界面。

图 1-39　单击相应命令

> ● 专家指点
>
> 　　当用户安装好 Adobe Audition CC 2018 软件后，从"计算机"窗口中打开软件的安装路径文件夹，在文件夹中找到 Adobe Audition CC.exe 程序，双击该应用程序，也可以快速启动 Audition CC 2018 应用软件。

3. 用 sesx 文件启动程序

　　sesx 格式是 Audition CC 2018 软件存储时的源文件格式，在该源文件上双击鼠标左键，❶或者单击鼠标右键，❷在弹出的快捷菜单中选择"打开"选项，如图 1-40 所示，也可以快速启动 Audition CC 2018 应用软件，进入软件工作界面。

1.4.4　结束使用：退出 Audition CC 2018

【基础介绍】

　　如果用户的电脑硬件配置不太高，当用户电脑

图 1-40　选择"打开"选项

中同时运行的软件过多时,电脑会出现卡机的现象,此时如果用户使用 Audition CC 2018 完成对音频文件的编辑与剪辑后,即可退出 Audition CC 2018 应用程序,提高系统的运行速度。在 Audition CC 2018 软件中,有 3 种方法可以退出程序,以保证电脑的运行速度不受影响。

【实战过程】

下面介绍几种退出 Audition CC 2018 的操作方法。

1. 通过"退出"命令退出程序

在 Audition CC 2018 工作界面中编辑完音乐文件后,在菜单栏中❶单击"文件"|❷"退出"命令,如图 1-41 所示,执行完操作后,即可退出 Audition CC 2018 工作界面。

> **专家指点**
>
> 在图 1-42 弹出的列表框中,相关选项含义如下。
> - "还原"选项:选择该选项,可以调整工作界面的显示比例。
> - "移动"选项:选择该选项,可以将工作界面移至桌面的任意位置。
> - "大小"选项:选择该选项,可以调整工作界面的大小。
> - "最小化"选项:选择该选项,可以最小化显示工作界面。
> - "最大化"选项:选择该选项,可以最大化显示工作界面。

3. 通过"关闭"按钮退出程序

用户编辑完音频文件后,一般都会采用"关闭"按钮的方法退出 Audition CC 2018 应用程序,因为该方法是最简单、最方便的。

单击 Audition CC 2018 应用程序窗口右上角的"关闭"按钮 ,即可快速退出 Audition CC 2018 应用软件,如图 1-43 所示。

图 1-41 单击"退出"命令

2. 通过"关闭"选项退出程序

在 Audition CC 2018 工作界面左上角的软件名称左侧空白处,❶单击鼠标右键,在弹出的列表框中❷选择"关闭"选项,如图 1-42 所示,执行操作后,也可以快速退出 Audition CC 2018 应用软件界面。

图 1-42 选择"关闭"选项

图 1-43 单击"关闭"按钮

> **专家指点**
>
> 用户还可以通过以下 3 种方法退出 Audition CC 2018 工作界面。
> - 快捷键 1:在 Audition CC 2018 工作界面中,按 Ctrl + Q 组合键。
> - 快捷键 2:在 Audition CC 2018 工作界面中,按 Alt + F4 组合键。
> - 选项:在操作系统任务栏中的 Adobe Audition CC 2018 程序名称上,单击鼠标右键,在弹出的快捷菜单中选择"关闭窗口"选项。

第 2 章
基础：掌握软件基本操作

章前知识导读

使用 Audition CC 2018 对音乐进行编辑时，会涉及一些项目文件的基本操作，如新建项目文件、打开项目文件、保存项目文件、关闭项目文件以及导入媒体文件等。本章主要向读者详细介绍在 Audition CC 2018 中操作项目文件的方法。

新手重点索引

- 认识 Audition CC 2018 工作界面
- 新建音频文件
- 打开音频文件
- 保存音频文件
- 关闭音频文件
- 导入媒体文件

效果图片欣赏

2.1 认识 Audition CC 2018 工作界面

Audition CC 2018 工作界面提供了完善的音频与视频编辑功能，用户利用它可以全面控制音频的制作过程，还可以为采集的音频添加各种滤镜效果等。

使用 Audition CC 2018 的图形化界面，可以清晰而快速地完成音频素材的编辑与剪辑工作。Audition CC 2018 工作界面主要包括标题栏、菜单栏、工具栏、面板以及编辑器等部分，如图 2-1 所示。

图 2-1　Audition CC 2018 工作界面

2.1.1　认识标题栏

标题栏位于整个窗口的顶端，显示了当前应用程序的名称，以及用于控制文件窗口显示大小的"最小化"按钮、"最大化（向下还原）"按钮和"关闭"按钮，如图 2-2 所示。

图 2-2　标题栏

> ● 专家指点
> 在标题栏左侧的程序图标 Au 上，单击鼠标左键，在弹出的菜单中，可以执行还原、移动、大小、最小化、最大化以及关闭等操作。

2.1.2　认识菜单栏

菜单栏位于标题栏的下方，由"文件""编辑""多轨""剪辑""效果""收藏夹""视图""窗口"和"帮助"等 9 个菜单命令组成，如图 2-3 所示。

图 2-3　菜单栏

在菜单栏中，各菜单的主要功能如下。
- "文件"菜单：在该菜单中可以进行新建、打开和退出等操作，如图 2-4 所示。
- "编辑"菜单：在该菜单中包含了撤销、重做、剪切、复制和粘贴等编辑命令，如图 2-5 所示。

图 2-4 "文件"菜单

图 2-5 "编辑"菜单

- "多轨"菜单：在该菜单中可以进行添加轨道、插入文件、设置节拍器等操作，如图 2-6 所示。

图 2-6 "多轨"菜单

- "剪辑"菜单：在该菜单中可以进行拆分、重命名、剪辑增益、静音、分组、伸缩、重新混合、淡入以及淡出等操作，如图 2-7 所示。
- "效果"菜单：在该菜单中可以进行振幅与压限、延迟与回声、诊断、滤波与均衡、调制以及混响等操作，如图 2-8 所示。

图 2-7 "剪辑"菜单

图 2-8 "效果"菜单

- "收藏夹"菜单：在该菜单中可以进行删除收藏、开始/停止记录收藏等操作，如图 2-9 所示。
- "视图"菜单：在该菜单中可以进行放大（时间）、缩小（时间）、缩放重设（时间）、完整缩小（选定轨道）、显示 HUD（H）、显示视频等操作，如图 2-10 所示。

图 2-9 "收藏夹"菜单

图 2-10 "视图"菜单

> **专家指点**
>
> 在 Audition CC 2018 工作界面的各菜单列表中，相应命令右侧显示了部分快捷键，用户按相应的快捷键，也可以快速执行相应的命令。

- "窗口"菜单：在该菜单中可以进行工作区的新建与删除操作，以及显示与隐藏"编辑器""文件""历史记录"等面板的操作，如图 2-11 所示。
- "帮助"菜单：在该菜单中可以使用 Adobe Audition 帮助、Adobe Audition 支持中心、快捷键以及显示日志文件等，如图 2-12 所示。

图 2-11 "窗口"菜单

图 2-12 "帮助"菜单

第 2 章 基础：掌握软件基本操作

> ● 专家指点
>
> 在 Audition CC 2018 工作界面中，按 F1 键，也可以快速打开 Audition CC 2018 的"帮助"窗口，在其中可以查阅相应的帮助信息。

2.1.3 认识工具栏

工具栏位于菜单栏的下方，主要用于对音乐文件进行简单的编辑操作，它提供了控制音乐文件的相关工具，如图 2-13 所示。

图 2-13　工具栏

在工具栏中，各工具和按钮的主要作用如下。

- "波形"按钮：单击该按钮，可以在"波形"编辑状态下，编辑单轨中的音频波形。
- "多轨"按钮：单击该按钮，可以在"多轨"编辑状态下，编辑多轨中的音频对象。
- 显示频谱频率显示器工具：单击该按钮，可以显示音频素材的频谱频率。
- 显示频谱音调显示器工具：单击该按钮，可以显示音频素材的频谱音调。
- 移动工具：单击该按钮，可以对音频素材进行移动操作。
- 切断所选剪辑工具：单击该按钮，可以对音频素材进行分割操作。
- 滑动工具：单击该按钮，可以对音频素材进行滑动操作。
- 时间选择工具：单击该按钮，可以对音频素材进行部分选择操作。
- 框选工具：单击该按钮，可以对音频素材进行框选操作。
- 套索选择工具：单击该按钮，可以使用套索的方式对音频素材进行选择操作。
- 画笔选择工具：单击该按钮，可以使用画笔的方式对音频素材进行选择操作。
- 污点修复画笔工具：单击该按钮，可以对素材进行污点修复操作。
- "默认"按钮：单击该按钮，可以切换至默认的音频编辑界面。
- "编辑音频到视频"按钮：单击该按钮，可以切换至音频视频混音编辑界面，在该工作界面中将会在最上方显示"视频"面板。
- "无线电作品"按钮：单击该按钮，可以切换至无线电作品编辑界面，界面右边多了"无数据"面板，用于作品的信息设置。

2.1.4 认识浮动面板

浮动面板位于工作界面的左侧和下方，它主要用于对当前的音频文件进行相应的设置。单击菜单栏中的"窗口"菜单，在弹出的菜单列表中单击相应的命令，即可显示相应的浮动面板。图 2-14 所示为"文件"面板，图 2-15 所示为"媒体浏览器"面板。

图 2-14　"文件"面板

图 2-15　"媒体浏览器"面板

2.1.5 认识编辑器

Audition CC 2018 中的所有功能都可以在"编辑器"窗口中实现。打开或导入音乐文件后,音乐文件的音波即可显示在"编辑器"窗口中,此时所有的操作将只针对该"编辑器"窗口;若想对其他音乐文件进行编辑,则需要切换至其他音乐的"编辑器"窗口。

在 Audition CC 2018 中,编辑器也分为两种类型,第一种为"波形编辑"状态下的"编辑器"窗口,第二种为"多轨合成"状态下的"编辑器"窗口,这两种"编辑器"窗口的显示和功能是不一样的。

在 Audition CC 2018 工作界面的工具栏中,单击"波形编辑"按钮后,即可查看"波形编辑"状态下的"编辑器"窗口,如图 2-16 所示。

在 Audition CC 2018 工作界面的工具栏中,单击"多轨合成"按钮后,即可查看"多轨合成"状态下的"编辑器"窗口,如图 2-17 所示。

图 2-16 "波形编辑"状态下的"编辑器"窗口

图 2-17 "多轨合成"状态下的"编辑器"窗口

> ● 专家指点
>
> 除了上述方法可以切换编辑器模式外,在"视图"菜单下,单击"波形编辑器"按钮,也可以快速切换至波形编辑器;单击"多轨编辑器"按钮,也可以快速切换至多轨编辑器。

2.2 新建音频文件

Audition CC 2018 中的项目文件是 *.sesx 格式的,它用来存放制作音乐所需要的必要信息。在 Audition CC 2018 中,包含 3 种项目文件的新建操作,如新建多轨会话项目、新建空白音频文件以及新建 CD 布局等。本节主要向读者介绍各种项目文件的新建方法。

2.2.1 单轨音频:新建空白音频文件

【基础介绍】

新建空白音频文件是指在 Audition CC 2018 工作界面中新建一个全新的、无任何音频信息的新文件。在该新建的文件中,用户可以导入外部的音频文件至新文件中,也可以在新文件中录制需要的歌曲或语音旁白。

【操作原由】

当用户需要在 Audition CC 2018 软件中录制新的声音、歌曲,需要合成多段 MP3 音频文件时,就需要新建空白音频文件。

【实战过程】

下面介绍几种新建空白音频文件的操作方法。

1. 通过命令新建空白音频文件

在 Audition CC 2018 工作界面中,通过"音频文件"命令,可以新建空白音频文件。

第 2 章 基础：掌握软件基本操作

素材文件	无
效果文件	无
视频文件	2.2.1 单轨音频：新建空白音频文件 .mp4

【操练 + 视频】
单轨音频：新建空白音频文件

STEP 01 进入 Audition 工作界面，在菜单栏中单击"文件"|"新建"|"音频文件"命令，执行操作后，弹出"新建音频文件"对话框，如图 2-18 所示。

STEP 02 选择一种合适的输入法，在"文件名"右侧的文本框中，输入音频文件的名称，如图 2-19 所示。

图 2-18 "新建音频文件"对话框

图 2-19 输入音频文件的名称

STEP 03 ❶单击"采样率"右侧的下拉按钮，❷在弹出的列表框中可以选择音频的采样率类型，如图 2-20 所示。

图 2-20 选择音频采样率类型

STEP 04 ❶单击"声道"右侧的下拉按钮，❷在弹出的列表框中可以选择声道的类型，包括 5.1、单声道、立体声等，如图 2-21 所示。

图 2-21 选择声道的类型

STEP 05 单击"确定"按钮，即可新建空白的音频文件，在"编辑器"窗口中可以查看新建的单轨音频文件效果，如图 2-22 所示。

图 2-22 新建的单轨音频文件效果

27

▶ **专家指点**

在 Audition CC 2018 工作界面中，按 Ctrl + Shift + N 组合键，也可以新建空白音频文件。

2. 通过面板新建空白音频文件

在"文件"面板中，❶单击面板上方的"新建文件"按钮，❷在弹出的列表框中选择"新建音频文件"选项，如图 2-23 所示，也可以快速新建音频文件。

图 2-23　选择"新建音频文件"选项

用户在"文件"面板中的空白位置上，单击鼠标右键，在弹出的快捷菜单中❶选择"新建"|❷"音频文件"选项，如图 2-24 所示，也可以新建音频文件。

图 2-24　选择"音频文件"选项

2.2.2 多轨音频：新建多轨混音文件

【基础介绍】

多轨混音文件是指包含多条轨道的音乐项目文件，其中包括视频轨道、单声道轨道、立体声轨道、5.1 轨道等，在这些轨道中可以导入视频文件和不同的声音文件，使用户制作出符合自身需要的音乐或影片项目。

【操作原由】

当用户需要在 Audition CC 2018 软件中同时编辑或叠加多重声音文件时，就需要用到多轨混音项目；如果用户需要制作小电影画面，并为小电影录制语音旁白或背景音乐，也需要用到混音项目；如果用户需要将单声道歌曲、立体声歌曲进行合并叠加，也需要用到混音项目，所以该混音文件的功能十分强大。

【实战过程】

下面介绍新建多轨混音文件的操作方法。

素材文件	无
效果文件	无
视频文件	2.2.2　多轨音频：新建多轨混音文件.mp4

【操练 + 视频】
多轨音频：新建多轨混音文件

STEP 01 进入 Audition 工作界面，在菜单栏中单击"文件"|"新建"|"多轨会话"命令，❶弹出"新建多轨会话"对话框，选择一种合适的输入法，❷在"会话名称"右侧的文本框中输入多轨项目的文件名称，如图 2-25 所示。

图 2-25　输入多轨项目的文件名称

STEP 02 名称输入完成后，单击"文件夹位置"右侧的"浏览"按钮，如图 2-26 所示。

图 2-26　单击"浏览"按钮

STEP 03 弹出"选择目标文件夹"对话框，❶在其

第 2 章 基础：掌握软件基本操作

中设置多轨会话项目文件的保存位置，❷单击"选择文件夹"按钮，如图 2-27 所示。

图 2-27 设置文件保存位置

STEP 04 执行操作后，返回"新建多轨会话"对话框，此时在"文件夹位置"右侧的文本框中，❶显示了刚设置的文件保存位置，❷单击"确定"按钮，如图 2-28 所示。

图 2-28 显示了刚设置的文件保存位置

STEP 05 执行操作后，即可新建多轨会话项目文件，在"编辑器"窗口中可以查看新建的项目文件，如图 2-29 所示。

图 2-29 查看新建的项目文件

> ● 专家指点
>
> 在 Audition CC 2018 软件中，用户还可以通过以下 3 种方法新建多轨混音项目。
> ● 按 Ctrl + N 组合键，可以新建多轨会话项目文件。
> ● 在"文件"面板中，单击面板上方的"新建文件"按钮，在弹出的列表框中选择"新建多轨会话"选项，可以新建多轨会话项目文件。
> ● 在"文件"面板中的空白位置上，单击鼠标右键，在弹出的快捷菜单中选择"新建"|"多轨混音项目"选项，可以新建多轨会话项目文件。

2.2.3 CD 音频：新建 CD 音频布局

【基础介绍】

CD 是一种可擦写的光盘，CD 音频是指在光盘中装载了许多高音质的歌曲或背景音乐，可以放在光驱中读取出来的音乐，有一些是汽车 CD 的话，还可以放在汽车上播放。

【操作原由】

如果用户需要将歌曲或者语音旁白刻录至 CD 光盘中，就可以在 Audition 中新建 CD 音频布局，当用户将音乐添加至 CD 布局中，通过右下角的"将音频刻录到 CD"按钮，即可将音乐刻录到 CD 光盘中。

【实战过程】

下面介绍新建 CD 布局的操作方法，并详细介绍将 CD 音乐刻录为 CD 光盘的方法。

	素材文件	无素材\第 2 章\音乐 1.mp3、音乐 2.mp3、音乐 3.mp3
	效果文件	无
	视频文件	2.2.3 CD 音频：新建 CD 音频布局 .mp4

【操练 + 视频】
CD 音频：新建 CD 音频布局

STEP 01 进入 Audition 工作界面，在菜单栏中单击"文件"|"新建"|"CD 布局"命令，即可新建 CD 布局，在"编辑器"窗口中可以查看新建的 CD 布局的效果，如图 2-30 所示。

29

图 2-30　查看新建的 CD 布局的效果

STEP 02 在新建的 CD 布局中，❶单击鼠标右键，在弹出的快捷菜单中❷选择"插入"｜❸"文件"选项，如图 2-31 所示。

图 2-31　选择"文件"选项

STEP 03 ❶弹出"导入文件"对话框，❷在其中选择 3 段需要刻录为 CD 音乐光盘的音乐文件，如图 2-32 所示。

图 2-32　选择 3 段音乐文件

STEP 04 单击"打开"按钮，❶即可将选择的 3 段音乐文件导入 CD 布局中，❷单击编辑器右下角的"将音频刻录到 CD"按钮，如图 2-33 所示。

图 2-33　单击"将音频刻录到 CD"按钮

STEP 05 ❶弹出提示信息框，仔细阅读后，❷单击"确定"按钮，如图 2-34 所示。

图 2-34　单击"确定"按钮

STEP 06 ❶弹出"刻录音频"对话框，❷单击"写入模式"右侧的下拉按钮，❸在弹出的列表框中选择"写入"选项，如图 2-35 所示，❹单击"确定"按钮，即可开始刻录 CD 音乐光盘。

图 2-35　选择"写入"选项

▶ 专家指点

　　在 Audition CC 2018 软件中，用户还可以通过以下 3 种方法新建 CD 布局。
● 在"文件"面板中，单击面板上方的"新建文件"按钮，在弹出的列表框中选择"新建 CD 布局"选项，可以新建 CD 布局。
● 在"文件"面板中的空白位置上，单击鼠标右键，在弹出的快捷菜单中选择"新建"｜"CD 布局"选项，可以新建 CD 布局。
● 在"文件"菜单下，依次按键盘上的 N 键、C 键，可以新建 CD 布局。

2.3 打开音频文件

在 Audition CC 2018 中,包括 3 种打开项目文件的方式,即打开音频文件、打开并附加音频文件以及打开最近使用的文件。本节主要针对这 3 种打开文件的方式进行详细介绍,希望读者可以熟练掌握。

2.3.1 打开音频:常用的文件打开方法

【基础介绍】

打开音频文件是指通过 Audition 软件中的"打开文件"对话框,打开硬盘中已保存的音频或音乐文件,方便用户对之前没有制作好的音乐重新进行修改、后期处理。

【操作原由】

在以下两种情况下,都需要打开音频文件:

- 当用户需要重新编辑已保存的音频或音乐文件时,需要打开硬盘中已存储的音频。
- 当需要合成的多段 MP3 或其他格式的音乐文件时,需要先打开音频文件。

【实战过程】

下面介绍几种打开音频文件的操作方法。

1. 通过命令打开音频文件

在 Audition CC 2018 中,用户可以通过"打开"命令,打开音频文件。

素材文件	素材\第 2 章\音乐 4.mp3
效果文件	无
视频文件	2.3.1 打开音频:常用的文件打开方法 .mp4

【操练 + 视频】
打开音频:常用的文件打开方法

STEP 01 在菜单栏中,❶单击"文件"|❷"打开"命令,❸弹出"打开文件"对话框,❹在其中选择需要打开的音频文件,如图 2-36 所示。

图 2-36 选择需要打开的音频文件

> ▶ 专家指点
>
> 在"打开文件"对话框中,在需要打开的音频文件上,双击鼠标左键,也可以快速打开音频文件。如果在"打开文件"对话框中按住 Ctrl 键的同时,则可以选择多个不连续的音频文件进行打开操作。

STEP 02 单击"打开"按钮,即可打开选择的音频文件,在"编辑器"窗口中可以查看打开的音频文件,如图 2-37 所示。

图 2-37 查看打开的音频文件

▶ 专家指点

除了运用上述方法可以打开音频文件外，用户还可以按 Ctrl + O 组合键，快速打开音频文件。

2. 通过面板打开音频文件

在"文件"面板中，❶单击面板上方的"打开文件"按钮■，❷弹出"打开文件"对话框，❸在其中选择需要打开的音频文件，如图 2-38 所示。

图 2-38 选择需要打开的音频文件

单击"打开"按钮，即可打开音频文件，在"编辑器"窗口中可以查看打开的音频文件效果，如图 2-39 所示。

图 2-39 查看打开的音频文件效果

用户在"文件"面板中的空白位置上，❶单击鼠标右键，❷在弹出的快捷菜单中选择"打开"选项，如图 2-40 所示，也可以快速打开需要的音频文件。

图 2-40 选择"打开"选项

2.3.2 附加打开：合成音乐最便捷的方法

【基础介绍】

在 Audition CC 2018 工作界面中，"打开并附加"是指不仅可以打开音频文件，还会将打开的音频文件附加到新的空白音频文件中，或者附加到已有的音频片段中，方便用户对多个音频文件进行合成、剪辑操作。

【操作原由】

在以下两种情况下，都需要使用附加打开音频文件。

● 打开并附加到新文件：当用户需要编辑某段音乐文件，又不想破坏这段音乐原本的文件属性和特效参数，此时可以通过"打开并附加"子

第 2 章 基础：掌握软件基本操作

菜单中的"到新建文件"命令，将音乐附加到一个全新空白的音频文件中进行编辑与处理。

● 打开并附加到当前文件：当用户已经打开某一个音频文件后，如果还要在该文件中编辑、合成、剪辑其他音乐片段时，可以通过"打开并附加"子菜单中的"到当前文件"命令，将其他音频文件导入当前编辑的音频文件项目中，使其合成到同一个音频文件中，方便用户对整段音频进行编辑和处理操作。

【实战过程】

下面介绍两种附加打开音频文件的操作方法。

1. 打开并附加到新文件

通过"打开并附加"菜单下的"到新建文件"命令，可以在新建的文件中打开附加的音频文件。

素材文件	素材\第 2 章\音乐 6.mp3、音乐 7.mp3
效果文件	效果\第 2 章\音乐 7.mp3
视频文件	2.3.2 附加打开：合成音乐最便捷的方法（1）.mp4

【操练 + 视频】
附加打开：合成音乐最便捷的方法（1）

STEP 01 在 Audition 工作界面中，按 Ctrl + O 组合键，打开"音乐 6"音频文件，如图 2-41 所示。

图 2-41 打开"音乐 6"音频文件

STEP 02 在菜单栏中，❶单击"文件"|❷"打开并附加"|❸"到新建文件"命令，执行操作后，❹弹出"打开并附加到新建文件"对话框，❺在其中选择需要附加打开的音频文件"音乐 7.mp3"，如图 2-42 所示。

> ▶ 专家指点
>
> 单击"文件"|"打开并附加"命令，在弹出的子菜单中按键盘上的 N 键，也可以快速执行"到新建文件"命令。

图 2-42 选择需要附加打开的音频文件

> ▶ 专家指点
>
> 在"打开并附加到新建文件"对话框中，用户不仅可以附加单个音频文件，还可以附加多个音频文件，此时被附加的音频文件全部合成显示在同一个音频项目中，这种方法可以很方便地对音频进行合成剪辑操作。

STEP 03 单击"打开"按钮，即可附加打开"音乐 7.mp3"音频文件，在"编辑器"窗口中显示附加打开的音频文件，文件名显示为"未命名 1*"，如图 2-43 所示。

图 2-43 显示附加打开的音频文件

2. 附加打开到当前文件

在 Audition CC 2018 中，用户可以通过"打开并附加"子菜单中的"到当前文件"命令，将附加打开的文件插入当前文件中。

素材文件	素材\第2章\音乐8.mp3、音乐9.mp3
效果文件	效果\第2章\音乐9.mp3
视频文件	2.3.2 附加打开：合成音乐最便捷的方法（2）.mp4

【操练 + 视频】
附加打开：合成音乐最便捷的方法（2）

STEP 01 在 Audition 工作界面中，按 Ctrl + O 组合键，打开"音乐8"音频文件，如图 2-44 所示。

图 2-44　打开"音乐8"音频文件

STEP 02 在菜单栏中，单击"文件"|"打开并附加"|"到当前文件"命令，❶弹出"打开并附加到当前文件"对话框，❷选择需要附加打开的文件"音乐9.mp3"，如图 2-45 所示。

图 2-45　选择需要附加打开的音频文件

STEP 03 单击"打开"按钮，即可附加打开"音乐9.mp3"音频文件，在"编辑器"窗口中显示附加打开的音频文件，如图 2-46 所示。

图 2-46　显示附加打开的音频文件

STEP 04 在工具栏中选取时间选择工具，在合成的音频文件中，❶选择需要剪辑的音乐区间，并单击鼠标右键，❷在弹出的快捷菜单中选择"剪切"选项，如图 2-47 所示。

图 2-47　选择"剪切"选项

STEP 05 执行操作后，即可剪辑已合成的音乐片段，如图 2-48 所示。

图 2-48　剪辑已合成的音乐片段

第 2 章　基础：掌握软件基本操作

STEP 06 用与上同样的方法，对已合成的音乐文件进行其他剪辑操作，去掉不需要的静音和杂音部分，如图 2-49 所示，完成附加打开、合并剪辑的操作。

图 2-49　对已合成的音乐文件进行其他剪辑操作

2.3.3　最近打开：最高效的音频打开方法

【基础介绍】

"打开最近使用的文件"是指可以打开用户最近使用过的音频文件，这些最近使用过的音频文件会显示在同一个列表中，按使用的先后顺序进行排序，最多可以显示 15 个最近使用过的文件项目。

【操作原由】

通过"打开最近使用的文件"子菜单，可以最快、最方便地找到用户最近使用过的音乐文件，以节省用户进电脑磁盘中找音频文件的时间。还有一种情况，当用户忘记将音乐文件保存在磁盘中的哪个位置时，通过"打开最近使用的文件"列表，也可以快速地打开用户需要的并且最近使用过的音频文件。

【实战过程】

在"打开最近使用的文件"子菜单中选择相应的文件选项，可以打开最近使用的文件。

素材文件	素材\第 2 章\音乐 10.mp3
效果文件	无
视频文件	2.3.3　最近打开：最高效的音频打开方法 .mp4

【操练 + 视频】
最近打开：最高效的音频打开方法

STEP 01 在菜单栏中，❶单击"文件"|❷"打开最近使用的文件"命令，❸在弹出的子菜单中选择"音乐 10.mp3"音频文件，如图 2-50 所示。

图 2-50　选择最近使用过的文件

STEP 02 执行操作后，即可打开"音乐 10.mp3"音频文件，如图 2-51 所示。

图 2-51　打开"音乐 10.mp3"音频文件

2.3.4　清除文件：保护音频隐私的最佳方式

【基础介绍】

通过"清除最近使用的文件"命令，可以清除 Adobe Audition CC 2018 软件中最近处理过的音乐文件，让用户既使用了 Audition CC 2018 软件处理音乐，又不会让其他人知道用户的这个操作行为。

【操作原由】

当多个人在不同的时间段使用同一台电脑进行办公或音效处理时，该功能十分有用，可以严格保护好音频文件的隐私，也保护了用户的个人隐私，防止操作行为外泄。

【实战过程】

单击"清除最近使用的文件"命令,可以清除最近使用过的所有音频文件。

素材文件	无
效果文件	无
视频文件	2.3.4 清除文件:保护音频隐私的最佳方式.mp4

【操练+视频】
清除文件:保护音频隐私的最佳方式

STEP 01 在菜单栏中,❶单击"文件"|❷"打开最近使用的文件"命令,在弹出的子菜单中❸单击"清除最近使用的文件"命令,如图2-52所示。

STEP 02 执行完操作后,即可清除最近使用过的所有的音频文件,此时"打开最近使用的文件"子菜单中,将不再显示任何音频文件,如图2-53所示。

图 2-52 单击"清除最近使用的文件"命令

图 2-53 不再显示任何音频文件

2.4 保存音频文件

在音频编辑过程中,保存制作的音频文件非常重要。编辑音频后保存项目文件,可保存音频文件的所有信息。如果用户对保存后的音频有不满意的地方,还可以重新打开音频文件,修改其中的部分属性,然后对修改后的各个元素输出并生成新的音频。

2.4.1 保存音频:如何保存刚录制的语音旁白

【基础介绍】

通过 Audition CC 2018 中的"保存"命令,可以将制作好的音乐文件或录制完成的语音旁白进行保存操作,用户可以将音乐保存为不同的音频格式,包括 MP3 格式、WAV 格式、WMA 格式等,方便用户下一次使用。

【操作原由】

用户只有将 Audition CC 2018 中制作好的音频文件进行保存操作,保存为需要的音频格式,才能将成品音乐调入其他软件中使用,或者将音频上传并分享至网络中,与其他好友一起分享制作的音乐成果。

【实战过程】

在 Audition CC 2018 中,用户可以通过"保存"命令,保存音频文件。

素材文件	无
效果文件	效果\第2章\音乐11.mp3
视频文件	2.4.1 保存音频:如何保存刚录制的语音旁白.mp4

【操练 + 视频】
保存音频：如何保存刚录制的语音旁白

STEP 01 在 Audition 工作界面中，按 Ctrl + Shift + N 组合键，新建一个空白音频文件，如图 2-54 所示。

图 2-54　新建一个空白音频文件

STEP 02 在新建的空白音频文件中，❶单击编辑器下方的红色"录制"按钮，❷录制一段语音旁白，并显示音频的音波，如图 2-55 所示。

图 2-55　录制一段语音旁白

STEP 03 在菜单栏中，单击"文件"|"保存"命令，❶弹出"另存为"对话框，选择一种合适的输入法，❷在"文件名"右侧的文本框中输入音频文件保存的名称，如图 2-56 所示。

图 2-56　输入音频文件保存的名称

STEP 04 单击右侧的"浏览"按钮，❶弹出"另存为"对话框，❷在其中设置音频文件的保存位置，如图 2-57 所示。

图 2-57　设置音频文件的保存位置

STEP 05 单击"保存"按钮，返回"另存为"对话框，单击"格式"右侧的下拉按钮，在弹出的列表框中选择"MP3 音频"选项，如图 2-58 所示，这时，音频文件保存的格式为 MP3 格式。

图 2-58　选择"MP3 音频"选项

专家指点

在 Audition CC 2018 工作界面中，用户录制好歌曲文件后，按 Ctrl + S 组合键，也可以弹出"另存为"对话框，对歌曲文件进行保存操作。

STEP 06 单击"确定"按钮，即可保存音频文件，在磁盘的相应位置可以查看刚保存的语音旁白文件，如图 2-59 所示。

图 2-59 查看保存的语音旁白文件

2.4.2 另存音频：快速转换音乐格式的技巧

【基础介绍】

另存为音频是指将当前音频文件另存为一个副本文件，可以重新设置当前音乐文件的保存属性，如文件名、保存位置、音频格式、采样类型等。

【操作原由】

在以下 4 种情况下，都需要对音频文件进行另存为操作。

- 通过"另存为"命令，可以将音频文件保存为另一个名称。
- 当用户已经对当前音频文件进行了修改，而又不想破坏当前音频文件的原本音效，此时可以对音频进行另存为操作。
- 可以将该音频文件保存在磁盘的不同位置，存储起来进行备份。
- 当用户需要另一种音频格式时，可以通过"另存为"命令进行音乐格式的转换操作。

【实战过程】

在 Audition CC 2018 中，用户可以通过"另存为"命令，另存为音频文件。

素材文件	素材\第2章\音乐12.mp3
效果文件	效果\第2章\音乐12.wav
视频文件	2.4.2 另存音频：快速转换音乐格式的技巧.mp4

【操练 + 视频】
另存音频：快速转换音乐格式的技巧

STEP 01 按 Ctrl + O 组合键，打开一段音频素材，如图 2-60 所示。

图 2-60 打开一段音频素材

STEP 02 在菜单栏中，单击"文件"|"另存为"命令，❶弹出"另存为"对话框，❷单击右侧的"浏览"按钮，如图 2-61 所示。

图 2-61 单击"浏览"按钮

STEP 03 ❶弹出"另存为"对话框，❷在其中设置音频文件的另存为位置，❸并重新设置文件的存储格式，如图 2-62 所示。

图 2-62 设置保存位置、名称与格式

第 2 章 基础：掌握软件基本操作

> ▶ **专家指点**
>
> 除了上述方法可以另存为音频文件外，用户还可以按 Ctrl + Shift + S 组合键，对音频文件进行另存为操作。

STEP 04 设置完成后，单击"保存"按钮，返回"另存为"对话框，在"位置"右侧的文本框中显示了刚设置的文件保存位置，以及文件的存储格式，如图 2-63 所示。

图 2-63 显示设置的保存属性

STEP 05 单击"确定"按钮，即可另存为音频文件，在"计算机"窗口的相应文件夹中，显示了刚保存的音频文件，如图 2-64 所示。

图 2-64 显示刚保存的音频文件

2.4.3 自动保存：计算机死机了音频文件依然完整

【基础介绍】

"自动保存"是指在 Audition 软件中开启音频文件的自动保存功能，无须用户手动保存，只需设置好音频文件的保存时间间隔，软件将进行自动保存操作，该方法十分有用。

【操作原由】

在以下 3 种情况下，都需要对音频文件进行自动保存操作。

- 对于平常没有文件保存习惯的用户来说，很有必要开启自动保存功能，防止因为断电而导致的文件丢失，保护好自己的劳动成果。
- 对于想节省操作时间和提高工作效率的用户，可以多花一些时间在音频处理上。
- 家里经常断电、计算机经常死机的用户，也需要开启该功能，防止文件丢失。

【实战过程】

通过"首选项"对话框中的"自动保存"功能，可以设置音频的自动保存参数。

素材文件	无
效果文件	无
视频文件	2.4.3 自动保存：计算机死机了音频文件依然完整 .mp4

【操练 + 视频】
自动保存：计算机死机了音频文件依然完整

STEP 01 在菜单栏中，单击"编辑"| ❶ "首选项"| ❷ "自动保存"命令，如图 2-65 所示。

图 2-65 单击"自动保存"命令

STEP 02 弹出"首选项"对话框，❶进入"自动保存"选项卡，❷在其中选中"自动保存恢复数据的频率"复选框，❸在右侧设置时间为 10；❹选中"自动备

份多轨会话文件"复选框，❺在下方设置"备份间隔时间"为"3分钟"，如图2-66所示。

图2-66　设置自动备份的间隔时间

STEP 03　❶单击"备份位置"下拉按钮，弹出列表框，❷选择"浏览"选项，如图2-67所示。

图2-67　选择"浏览"选项

STEP 04　弹出"选择备份文件夹"对话框，❶设置备份的文件夹位置，❷单击"选择文件夹"按钮，如图2-68所示。

图2-68　单击"选择文件夹"按钮

STEP 05　返回"自动保存"选项卡，❶其中显示了刚设置的备份位置，设置完成后，❷单击对话框下

方的"确定"按钮，如图2-69所示，即可完成自动保存音频文件的设置。

图2-69　显示刚设置的备份位置

2.4.4　保存部分：原来手机铃声可以这样制作

【基础介绍】

用户通过"将选区保存为"命令，可以在一整段音乐文件中，只保存音频文件中间的某一部分，保存的部分可以是整段音乐的开头部分、高音部分或低音部分等，将其单独保存为一个完整的音频文件。

【操作原由】

在以下3种情况下，都需要对音频文件进行"将选区保存为"操作。

- 当用户需要制作手机铃声时，可以选择某一首歌里面的高音部分或者低音部分，将其单独保存出来，然后上传到手机中，即可设置为手机铃声。
- 当用户需要将不同歌曲中的某一两句话合成为一个完整的音频文件时，就需要从不同的歌曲中保存出喜欢的音乐片段，然后再通过"打开并附加到新文件"的方式，将多首歌曲中的不同片段合成为一个新的音乐文件。
- 当用户需要将某一首歌中的某一部分调入其他软件中进行后期处理时，也需要用到"将选区保存为"功能。

【实战过程】

在Audition CC 2018工作界面中，用户可以通过"将选区保存为"命令，保存被选中的部分音频文件。

第 2 章 基础：掌握软件基本操作

素材文件	素材\第 2 章\音乐 13.mp3
效果文件	效果\第 2 章\音乐 13.mp3
视频文件	2.4.4 保存部分：原来手机铃声可以这样制作.mp4

【操练 + 视频】
保存部分：原来手机铃声可以这样制作

STEP 01 按 Ctrl + O 组合键，打开一段音频素材，在工具栏中选取时间选择工具，在"编辑器"窗口中单击鼠标左键并拖曳，选取需要设置为手机铃声的歌曲部分，如图 2-70 所示。

图 2-70 选取需要设置为手机铃声的歌曲部分

STEP 02 在菜单栏中，单击"文件"|"将选区保存为"命令，❶弹出"选区另存为"对话框，❷单击右侧的"浏览"按钮，如图 2-71 所示。

图 2-71 单击右侧的"浏览"按钮

STEP 03 ❶弹出"另存为"对话框，❷在其中设置音频文件的保存名称，❸以及音频文件的保存位置，如图 2-72 所示。

图 2-72 设置保存名称与位置

STEP 04 设置完成后，单击"保存"按钮，返回"选区另存为"对话框，❶其中显示了刚设置的音频保存名称和保存位置，❷单击"确定"按钮，即可保存选中的音频，❸在磁盘中可以查看保存的音频文件，如图 2-73 所示。用户可以将该音频文件通过数据线复制的方式，传送至手机中，然后在手机中将该音乐文件设置为手机铃声即可。

图 2-73 保存音频并查看保存的音频文件

专家指点

除了上述方法可以保存选中的部分音频文件外，用户还可以按 Ctrl + Alt + S 组合键，对选中的部分音频文件进行保存操作。

2.4.5 全部保存：一键保存所有的音乐项目

【基础介绍】

"全部保存"命令是指在 Audition 中保存所有已打开并编辑过的音乐项目，实现一键保存的目的，节省工作时间。

【操作原由】

当用户对多个 .sesx 格式的音频项目进行编辑后，如果一个一个单独保存，显然浪费时间，此时用户可以使用 Audition 提供的"全部保存"命令，对所有编辑过的音频文件进行保存操作，该操作既方便，又提高了用户的工作效率。

【实战过程】

保存全部音频文件的方法很简单，用户只需在 Audition 工作界面中，❶单击"文件"|❷"全部保存"命令，如图 2-74 所示，执行操作后，即可对所有的音频文件进行保存操作。

图 2-74 单击"全部保存"命令

专家指点

除了上述方法可以保存所有编辑过的音频文件外，用户还可以按 Ctrl + Shift + Alt + S 组合键，对所有编辑过的音频文件进行保存操作。

2.4.6 音频批处理：批量更改音乐最省时省力

【基础介绍】

"将所有音频保存为批处理"命令是指将所有音频文件放到"批处理"面板中，在其中选择所有文件的保存类型、采样率类型以及目标等属性，然后对所有音频文件进行统一批处理保存操作。

【操作原由】

在以下两种情况下，都需要对音频文件进行批处理操作。

- 当用户需要对多个不同格式的音频文件进行批量保存时，可以使用批处理功能。
- 当用户需要对多个音频文件的格式、采样类型进行转换时，可以使用批处理功能。

【实战过程】

STEP 01 将所有的音频保存为批处理的方法很简单，用户只需在 Audition 工作界面中，单击"文件"|"将所有音频保存为批处理"命令，执行操作后，弹出提示信息框，❶提示用户批处理的相关操作，❷单击"确定"按钮，如图 2-75 所示。

图 2-75 提示用户批处理的相关操作

STEP 02 ❶弹出"批处理"面板，❷其中显示了音频文件批量转换的相关信息，❸单击"运行"按钮，如图 2-76 所示，即可开始批量转换音频文件，对于较大型的音乐项目很实用。

图 2-76 单击"运行"按钮

2.5 关闭音频文件

当用户运用 Audition CC 2018 编辑完音频后，为了节约系统内存空间，提高系统运行速度，此时可以关闭暂时不需要使用的音乐项目文件。本节主要向读者介绍关闭项目文件的操作方法。

2.5.1 直接关闭：99% 的用户是这样关闭的

【基础介绍】

"关闭"命令是指关闭当前正在编辑的音乐项目文件，在关闭文件之前，用户需要先保存好当前编辑的音乐文件，以免造成不必要的损失。

【操作原由】

如果用户暂时不需要使用该音乐项目文件了，就可以关闭了，文件打开得太多会造成系统卡机的现象，会影响用户的操作效率。

【实战过程】

在 Audition CC 2018 中，用户可以通过以下两种方法关闭音频文件。

- 在菜单栏中，单击"文件"|"关闭"命令。
- 按 Ctrl ＋ W 组合键，也可以快速对音频文件进行关闭操作。

执行上述"关闭"操作后，如果用户所编辑的音乐文件保存了，就会直接进行关闭操作；如果用户所编辑的音乐文件未保存，此时会弹出提示信息框，提示用户是否进行保存操作，如图 2-77 所示。单击"是"按钮，即可保存项目并关闭；单击"否"按钮，不保存项目并关闭；单击"取消"按钮，将取消音乐项目的关闭操作。

图 2-77　提示用户是否进行保存操作

2.5.2 关闭所有：一秒关闭所有打开的音乐

【基础介绍】

"全部关闭"命令是指关闭 Audition 软件中打开的所有音频项目文件，实现一键关闭所有音频项目的操作。

【操作原由】

如果用户打开的音频项目过多，一个一个关闭又显得比较麻烦，此时用户可以使用 Audition 提供的"全部关闭"功能，对所有项目文件进行关闭操作，该命令为用户解决了烦琐的文件关闭操作。

【实战过程】

关闭全部音频文件的方法很简单，用户只需在 Audition 工作界面中，单击"文件"|"全部关闭"命令，即可一次性关闭全部音频文件。

2.5.3 关闭部分：关闭多个未使用的音频项目

【基础介绍】

"关闭未使用媒体"是指关闭 Audition 软件中打开的多个未被使用的媒体文件，包括视频文件与音频文件。

【操作原由】

由于打开的项目文件过多，其中的部分音频文件用户并没有对其进行编辑和修改操作，此时用户可以关闭未使用的媒体文件，来节约磁盘空间，提高系统的运行速度。

【实战过程】

关闭未使用的媒体文件的方法很简单，用户只需在 Audition 工作界面中，单击"文件"|"关闭未使用的媒体"命令，即可关闭所有未使用的媒体文件。

2.6 导入媒体文件

在 Audition 工作界面中，用户可以在"编辑器"窗口中添加各种不同类型的素材文件，包括音频素材和视频中原始数据等，并可以对单独的素材文件进行整合，制作成一个内容丰富的作品。本节主要向读者介绍导入媒体文件的操作方法。

2.6.1 导入音频：调入外部 MP3 歌曲文件

【基础介绍】

导入音频是指导入计算机中已存在的音频文件，将其调入 Audition 软件中进行编辑与处理，使之得到用户希望的音频效果。导入音频与打开音频是有区别的，导入音频只能导入音频格式的文件，而打开音频可以打开混音项目文件，如 .sesx 格式的文件，主要是工程文件。

【操作原由】

在以下两种情况下，都需要导入音频文件。

- 当用户需要对已经存在的音频进行编辑或剪辑时，需要导入音频。
- 当用户需要将音频插入多轨混音项目中进行合成剪辑时，需要导入音频。

【实战过程】

下面介绍将电脑中已存在的音频文件导入到 Audition 的"编辑器"窗口中进行应用。

素材文件	素材\第 2 章\音乐 14.mp3
效果文件	无
视频文件	2.6.1 导入音频：调入外部 MP3 歌曲文件 .mp4

【操练 + 视频】
导入音频：调入外部 MP3 歌曲文件

STEP 01 在菜单栏中，单击"文件"|"新建"|"音频文件"命令，新建一个空白音频文件，单击"文件"|"导入"|"文件"命令，❶弹出"导入文件"对话框，❷在其中选择需要导入的音频文件，如图 2-78 所示。

图 2-78 选择需要导入的音频

STEP 02 单击"打开"按钮，即可将选择的音频文件导入到"文件"面板中，如图 2-79 所示。

图 2-79 导入到"文件"面板中

● 专家指点

除了上述方法可以弹出"导入文件"对话框外，用户还可以按 Ctrl + I 组合键，快速弹出该对话框。

STEP 03 将导入的音频文件直接拖曳至"编辑器"窗口中，即可查看音频文件的音波，如图 2-80 所示。

第 2 章 基础：掌握软件基本操作

图 2-80 查看导入的音频文件的音波

2.6.2 导入数据：无法导入音乐时可以这样做

【基础介绍】

原始数据是指音频文件和视频文件的原始数据信息，通过打开媒体文件的原始数据，可以更改媒体文件的属性，如采样率、声道、编码、字节顺序等属性，使之符合 Audition 可读取的数据信息。

【操作原由】

如果用户无法打开特定的音频或视频文件，则该文件可能缺少描述采样类型的必要的标头信息，此时用户需要手动指定此信息，才能将媒体文件正确导入 Audition 工作界面中。在无法打开的情况下，可以先将该文件导入为原始数据，然后再进行文件信息的更改操作。

【实战过程】

下面介绍导入视频原始数据信息的操作方法。

素材文件	素材\第 2 章\视频 1.mpg
效果文件	无
视频文件	2.6.2 导入数据：无法导入音乐时可以这样做 .mp4

【操练 + 视频】
导入数据：无法导入音乐时可以这样做

STEP 01 在菜单栏中，单击"文件"|"导入"|"原始数据"命令，❶弹出"导入原始数据"对话框，❷在其中选择需要导入的文件对象，如图 2-81 所示。

STEP 02 单击"打开"按钮，弹出相应对话框，

❶在其中更改视频文件的原始数据信息，修改完成后，❷单击"确定"按钮，如图 2-82 所示。

> ▶ 专家指点
>
> 除了上述方法可以弹出"导入原始数据"对话框外，用户在"文件"菜单下，依次按键盘上的 I 键、R 键，也可以快速弹出该对话框。

图 2-81 选择需要导入的文件对象

图 2-82 更改视频的原始数据

STEP 03 执行操作后，即可导入原始数据，在"编辑器"窗口中可以查看数据效果，如图 2-83 所示。

图 2-83 在"编辑器"窗口中查看数据效果

第3章
显示：布局音乐工作界面

章前知识导读

通过了解 Audition CC 2018 软件的常用设置，用户可以更好地控制和使用 Audition CC 2018 音乐软件。本章将详细介绍 Audition CC 2018 工作区的新建、删除与重置操作，以及 Audition CC 2018 在各个方面的常用系统设置和软件快捷键操作。

新手重点索引

- 新建、删除与重置工作区
- 显示与隐藏音频面板
- 设置软件系统属性
- 设置软件快捷键操作

效果图片欣赏

第 3 章 显示：布局音乐工作界面

3.1 新建、删除与重置工作区

在 Audition CC 2018 中，熟练掌握工作区的新建、删除与重置操作，可以提高用户处理音频的效率。另外，在软件中还提供了多种已经设定好的工作区，用户可以根据自己处理的音频类型，选择适合的工作区场景。

3.1.1 新建工作区：值得拥有这样的个性化工作区

【基础介绍】

工作区是指用来编辑音乐的区域，只有在工作区中才能完成音乐的制作和编辑操作。在 Audition CC 2018 中提供了十多种不同的预设工作区，如图 3-1 所示。用户可以根据需要编辑的音频类型，对工作区进行相应选择。如果软件提供的这些预设工作区都没有办法满足用户的需求，此时用户可以新建工作区，设计出符合自己操作习惯的工作区。

图 3-1 提供了十多种不同的预设工作区

在 "工作区" 子菜单中，"默认" 选项是指可以将 Audition CC 2018 中的某一种工作区设置为默认工作区，被设为默认工作区的界面肯定是用户使用频率最高的一种工作区样式。

【操作原由】

在以下两种情况下，都需要新建工作区。
- 当预设的工作区没有办法满足用户处理音频的操作需求时，需要新建工作区。
- 当前工作界面无法满足用户的操作习惯，此时用户可以新建工作区，将界面各组成部分调整为自己喜欢或习惯的界面。

【实战过程】

下面介绍新建 Audition CC 2018 工作区的操作方法。

素材文件	素材\第 3 章\音乐 1.mp3
效果文件	无
视频文件	3.1.1 新建工作区：值得拥有这样的个性化工作区 .mp4

【操练 + 视频】
新建工作区：值得拥有这样的个性化工作区

STEP 01 按 Ctrl + O 组合键，打开一段音频素材，

如图 3-2 所示。

图 3-2　打开一段音频素材

STEP 02 对工作界面进行相应的调整，使之符合用户的操作习惯，用户可以对不常用的工作界面进行隐藏，以最大限度地满足用户的操作需求，调整之后的界面如图 3-3 所示。

图 3-3　对工作界面进行相应的调整

STEP 03 在菜单栏中单击"窗口"|"工作区"|"另存为新工作区"命令，弹出"新建工作区"对话框，如图 3-4 所示。

STEP 04 选择一种合适的输入法，❶在"名称"右侧的文本框中输入新工作区的名称，设置完成后，❷单击"确定"按钮，如图 3-5 所示。

图 3-4　弹出"新建工作区"对话框

图 3-5　输入新工作区的名称

第 3 章 显示：布局音乐工作界面

> **专家指点**
>
> 除了上述方法可以弹出"新建工作区"对话框外，用户还可以在"窗口"菜单下，依次按 W、N 键，快速新建工作区。

STEP 05 执行操作后，即可新建工作区，❶单击"窗口"|❷"工作区"命令，在弹出的子菜单中，❸显示了刚创建的新工作区，如图 3-6 所示。

图 3-6　显示了刚创建的新工作区

3.1.2 删除工作区：对不需要使用的工作区进行删除

【基础介绍】

删除工作区是指删除 Audition CC 2018 工作界面中已经保存的工作区。删除多余的工作区可以使工作界面更加整洁，只需要留下经常用的几种工作界面即可。

【操作原由】

当用户电脑中存储的工作区较多而有一部分却不经常用，此时可以对不需要使用的工作区进行删除操作，定时进行清理，使"工作区"列表更加清晰。

【实战过程】

下面介绍删除工作区的操作方法。

素材文件	无
效果文件	无
视频文件	3.1.2 删除工作区：对不需要使用的工作区进行删除 .mp4

【操练 + 视频】
删除工作区：对不需要使用的工作区进行删除

STEP 01 在菜单栏中，单击"窗口"|"工作区"|"编辑工作区"命令，❶弹出"编辑工作区"对话框，❷在其中选择"网红混音处理"选项，如图 3-7 所示。

STEP 02 ❶在对话框下方单击"删除"按钮，即可删除选择的工作区，❷单击"确定"按钮，如图 3-8 所示，退出"编辑工作区"对话框，在"工作区"子菜单中，刚才删除的工作区已不存在。

图 3-7　选择"网红混音处理"选项

图 3-8　删除选择的工作区

3.1.3 重置工作区：还原工作区至最初始状态

【基础介绍】

重置工作区是指将 Audition 工作界面恢复至最初始的默认状态。

【操作原由】

当用户将工作界面各部分调乱了，若想恢复至界面初始默认状态时，可以使用"重置为已保存的布局"功能，恢复界面初始样式。

【实战过程】

重置工作区的方法很简单，用户只需在菜单栏中，单击"窗口"|"工作区"命令，在弹出的子菜单中，单击"重置为已保存的布局"命令，即可对工作区进行重置操作，还原至工作区初始状态，Audition CC 2018 的初始界面布局样式如图 3-9 所示。

图 3-9　Audition CC 2018 初始界面布局样式

> **专家指点**
> 除了上述方法可以重置工作区外，用户还可以在"窗口"菜单下，依次按 W 键、R 键，对当前工作区进行重置操作。

3.2　显示与隐藏音频面板

在 Audition CC 2018 中，面板的作用是用来编辑各种音乐素材的，以及执行相应的命令。在 Audition CC 2018 中包含很多面板，用户可以在"窗口"菜单中单击相应的命令将需要的面板进行打开与关闭操作。本节主要向读者介绍显示与隐藏音频面板的操作方法。

3.2.1 编辑器：处理音频最主要的场所

【基础介绍】

在 Audition CC 2018 中，编辑器是用来编辑与管理音乐的主要场所，任何对音乐的编辑操作都需要在这里完成。

【操作原由】

如果用户不小心将编辑器关闭了，此时可以通过"编辑器"命令进行打开操作。

【实战过程】

当用户打开一段音频素材时，不小心将"编辑器"窗口关闭了，被关闭"编辑器"后的工作界面状态如图 3-10 所示。

此时，用户可以在菜单栏中单击"窗口"|"编辑器"命令，即可显示"编辑器"窗口，其中显示了刚打开的音频素材，如图 3-11 所示，若用户再次单击"窗口"|"编辑器"命令，即可隐藏"编辑器"窗口。

第 3 章　显示：布局音乐工作界面

> ▶ 专家指点
>
> 　　除了上述方法可以显示或隐藏编辑器外，用户还可以按 Alt + 1 组合键，对编辑器进行快速显示与隐藏操作。

3.2.2　效果组：所有音频特效都包含其中

【基础介绍】

　　在"效果组"面板中，用户可以对当前音频文件进行各类音效的处理与应用，包括启用与关闭当前音频效果。

图 3-10　被关闭"编辑器"后的工作界面状态

【操作原由】

　　当用户需要处理声音并为声音添加音效时，就需要显示"效果组"面板；当用户通过该面板完成了音效的处理后，就可以隐藏该面板了。

【实战过程】

　　下面介绍显示、应用与隐藏"效果组"面板的操作方法。

图 3-11　显示"编辑器"窗口

素材文件	素材\第 3 章\音乐 3.mp3
效果文件	效果\第 3 章\音乐 3.mp3
视频文件	3.2.2　效果组：所有音频特效都包含其中 .mp4

【操练 + 视频】

效果组：所有音频特效都包含其中

STEP 01 按 Ctrl + O 组合键，打开一段音频素材，如图 3-12 所示。

图 3-12　打开一段音频素材

STEP 02 在菜单栏中，单击"窗口"|"效果组"命令，即可打开"效果组"面板，如图 3-13 所示。

藏"效果组"面板。

图 3-13 打开"效果组"面板

图 3-14 应用"吉他延迟"效果组

STEP 03 ❶单击"预设"右侧的下三角按钮，❷在弹出的列表框中选择"吉他延迟"选项，❸此时在中间显示了相应的"吉他延迟"效果组类型，❹单击左下方的"应用"按钮，如图 3-14 所示。执行操作后，即可应用"效果组"面板中的"吉他延迟"音效，再次单击"窗口"|"效果组"命令，即可隐

> 专家指点

除了上述方法可以显示与隐藏"效果组"面板外，用户还可以按 Alt + O 组合键，对"效果组"面板进行快速显示与隐藏操作。

3.2.3 文件面板：用于存放各种媒体素材

【基础介绍】

"文件"面板一般显示在界面的左上方位置，在该面板中用户可以对音频文件进行选择、搜索、打开与新建操作，该面板是 Audition CC 2018 软件中比较常用的面板。

【操作原由】

当用户需要导入并应用媒体素材时，就需要显示"文件"面板；如果暂时不需要使用媒体素材，就可以隐藏"文件"面板。

【实战过程】

当用户打开一段音频素材时，如果还需要导入其他媒体素材，此时需要应用到"文件"面板，未显示"文件"面板时的工作界面如图 3-15 所示。

图 3-15 未显示"文件"面板时的工作界面

在菜单栏中，单击"窗口"|"文件"命令，即可打开"文件"面板，如图3-16所示，再次单击"窗口"|"文件"命令，即可隐藏"文件"面板。

> ▶ 专家指点
>
> 除了上述方法可以显示与隐藏"文件"面板外，用户还可以按Alt＋9组合键，对"文件"面板进行快速显示与隐藏操作。

图3-16 打开"文件"面板后的工作界面

3.2.4 频率分析：识别有问题的音频声段

【基础介绍】

频率分析是指分析音频中的波形、信号的频率，以获取频谱信息的方法，通过这些频谱信息分析出音频中存在的问题。

【操作原由】

当用户觉得某段音频的声音有问题时，可以使用"频率分析"面板来识别有问题的频带，然后可以通过滤波器效果对其进行校正。

【实战过程】

在"频率分析"面板中，用户可以对当前音频文件的频率进行分析操作。下面介绍显示或隐藏"频率分析"面板的操作方法。

素材文件	素材\第3章\音乐5.mp3
效果文件	无
视频文件	3.2.4 频率分析：识别有问题的音频声段.mp4

【操练＋视频】
频率分析：识别有问题的音频声段

STEP 01 按Ctrl＋O组合键，打开一段音频素材，如图3-17所示。

STEP 02 在菜单栏中，单击"窗口"|"频率分析"命令，❶即可打开"频率分析"面板，❷单击面板下方的"扫描"按钮，如图3-18所示。

STEP 03 开始扫描当前音频文件的频率，稍等片刻，即可显示扫描结果，如图3-19所示，通过扫描出来的频率信息，用户可以使用效果器对音频进行修正操作。再次单击"窗口"|"频率分析"命令，即可隐藏该面板。

图3-17 打开一段音频素材

图 3-18 单击"扫描"按钮　　　　　　　图 3-19 显示扫描结果

> ● 专家指点
>
> 　　除了上述方法可以显示与隐藏"频率分析"面板外,用户还可以按 Alt + Z 组合键,对"频率分析"面板进行快速显示与隐藏操作。
> 　　另外,在"窗口"菜单下,按 Q 键,也可以快速显示或隐藏"频率分析"面板。

在"频率分析"面板中,各功能含义如下。

● 刻度:用对数(反映人类听觉)或线性(提供频率的更多细节)显示频率刻度,如图 3-20 所示。
● "复制全部图表数据"按钮：单击该按钮,可以将频率数据的文本报告复制到剪贴板中,用户可以将这些数据粘贴至任何文本文档中。
● "定格"按钮:在波形编辑器中播放音频文件时,使用户能够拍摄多达 8 个频率快照。分别以数据 1~8 显示在面板上方,频率轮廓会以单击的按钮相同的颜色呈现,并覆盖在其他频率轮廓上。如果用户需要清除冻结的频率轮廓,只需要再次单击相应的"定格"按钮即可。图 3-21 所示为单击 1 和 4 显示的不同颜色的频率轮廓。

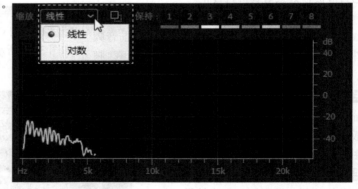

图 3-20 用对数或线性显示频率刻度

● "显示"列表框:在该列表框中,包含 3 种不同的图形显示样式,如线形、面积、条形等。图 3-22 所示为线形与面积的图形显示样式。

图 3-21 单击 1 和 4 显示的不同颜色的频率轮廓

第 3 章　显示：布局音乐工作界面

图 3-22　线形与面积的图形显示样式

▶ 专家指点

在"显示"列表框中，3 个选项的具体含义如下。

（1）"线形"是指使用简单的线条显示每个频率位置的振幅。默认情况下，左声道是绿色的，而右声道是蓝色的。

（2）"面积"是指以纯色填满线条下方的区域，并消除相同区域的振幅差异。

（3）"条形"是指以矩形段的形式显示频率分析的效果。FFT 大小越高，分析分辨率越大，而条形越窄。

● "顶部声道"列表框：通过该列表框，可以确定立体声或环绕声文件的哪个声道显示在图形中的其他声道上方。

● "扫描选区"按钮：单击该按钮，可以扫描音频中的频率信息。

3.2.5　历史面板：记录操作可随时返回上一步

【基础介绍】

"历史记录"面板中保存着用户对音频的每一次操作，该功能比"撤销"和"重做"命令更加实用，在"历史记录"面板中可以使用户能够立即恢复到任何之前的更改。使用该面板可快速地将已处理的音频与原始音频进行比较。

【操作原由】

当用户对音频进行后期处理与剪辑后，如果其中某一个步骤的处理效果没有达到用户期望的效果，此时可以通过"历史记录"面板返回至音频被更改之前的状态。

【实战过程】

在"历史记录"面板中，显示了对音频文件的所有操作，在其中选择相应的选项，即可返回至相应的音频状态。下面介绍使用"历史记录"面板的操作方法。

素材文件	素材\第 3 章\音乐 6.mp3
效果文件	无
视频文件	3.2.5　历史面板：记录操作可随时返回上一步.mp4

【操练 + 视频】
历史面板：记录操作可随时返回上一步

STEP 01 按 Ctrl + O 组合键，打开一段音频素材，如图 3-23 所示。

图 3-23　打开一段音频素材

STEP 02 在菜单栏中，单击"窗口"|"历史记录"

命令，打开"历史记录"面板，此时该面板中只有"打开"历史，如图3-24所示。

图 3-24　打开"历史记录"面板

STEP 03 在"编辑器"窗口中，对音频文件进行相应编辑操作，此时在"历史记录"面板中可以查看对音频文件的历史操作，如图3-25所示，选择相应的选项，即可将音频文件恢复至相应的状态。再次单击"窗口"|"历史记录"命令，即可隐藏"历史记录"面板。

图 3-25　查看对音频文件的历史操作

▶ 专家指点

　　除了上述方法可以显示与隐藏"历史记录"面板外，用户还可以在"窗口"菜单下，按 H 键，对"历史记录"面板进行快速显示与隐藏操作。

3.2.6　电平面板：随时监控输入和输出信号振幅

【基础介绍】

电平表以 dB 为单位显示音频的信号信息，其中 0 dB 电平是音频的最大振幅。如果电平表中的振幅较低，则表示音质会降低；如果振幅过高，则声音有可能发生变形或者产生破音。当电平超过最大值 0 dB 时，电平表右侧的红色指示器将点亮。

【操作原由】

　　用户通过"电平"面板中的声音振幅，可以合理地控制声音音量的大小。用户在录制和播放音频期间，可以随时监控输入和输出信号的振幅。

【实战过程】

　　下面介绍显示与隐藏"电平"面板的操作方法。

素材文件	无
效果文件	无
视频文件	3.2.6　电平面板：随时监控输入和输出信号振幅.mp4

【操练+视频】

电平面板：随时监控输入和输出信号振幅

STEP 01 在 Audition 工作界面中，按 Ctrl + Shift + N 组合键，新建一个音频文件，单击"窗口"|"电平表"命令，打开"电平"面板，如图3-26所示。

图 3-26　打开"电平"面板

STEP 02 在"编辑器"窗口中，❶单击下方的"录制"按钮■，开始录音，❷此时显示录制的音波效果，如图3-27所示。

图 3-27　显示录制的音波效果

第 3 章　显示：布局音乐工作界面

STEP 03　在"电平"面板中，将显示录制时的电平音波属性，如图 3-28 所示。再次单击"窗口"|"电平表"命令，即可隐藏"电平"面板。

图 3-28　显示录制时的电平音波属性

◉ 专家指点

除了上述方法可以显示与隐藏"电平"面板外，用户还可以按 Alt + 7 组合键，对"电平"面板进行快速显示与隐藏操作。

3.2.7　声音面板：进行混音处理的必用功能

【基础介绍】

"基本声音"面板是一个多功能的混音处理面板，其中提供了对混音处理的多种工具，是一个工具集。在该面板中还提供了混音修复选项，用户可以通过面板中的控件来调整混音的音量和清晰度等属性，方便用户进行音频优化处理。

【操作原由】

当用户需要对混音进行后期音效处理与音效修复时，需要使用到"基本声音"面板，该面板提供了"对话""音乐""SFX""环境"4 个选项，供用户进行音效处理。

【实战过程】

下面介绍使用"基本声音"面板的操作方法。

素材文件	素材\第 3 章\音乐 7.sesx
效果文件	效果\第 3 章\音乐 7.sesx
视频文件	3.2.7 声音面板：进行混音处理的必用功能.mp4

【操练 + 视频】
声音面板：进行混音处理的必用功能

STEP 01　按 Ctrl + O 组合键，打开一个项目文件，如图 3-29 所示。

图 3-29　打开一个项目文件

STEP 02　在菜单栏中，单击"窗口"|"基本声音"命令，弹出"基本声音"面板，❶进入"音乐"编辑类型，❷单击"响度"下方的"自动匹配"按钮，如图 3-30 所示。

图 3-30　单击"自动匹配"按钮

STEP 03　在"剪辑音量"下方向左拖曳滑块，调整剪辑的音量级别，如图 3-31 所示。

图 3-31 调整剪辑的音量级别

STEP 04 设置完成后，在轨道 1 中的音频左下角，将显示多个图标，表示已经进行多轨混合编辑并已应用剪辑效果，如图 3-32 所示，再次单击"基本声音"命令，即可隐藏面板。

图 3-32 完成混合编辑并已应用剪辑效果

3.2.8 标记面板：方便在音乐片段中设置提醒

【基础介绍】

"标记"面板中的功能可以方便用户在音频片段中定义位置，设置相关的音频提醒信息。标记可以是点或者某个音乐范围，点是指音乐波形中特定的时间码位置，而开始标记与结束标记之间音乐区间指的是音乐范围。

【操作原由】

当多个用户同时编辑与处理同一首歌曲或音乐时，A 用户对音频做了什么处理，可以通过标记功能在时间码上设置提醒，方便 B 用户明白音频的处理进度信息。该标记的主要功能，还是用于设置提醒信息。

【实战过程】

下面介绍使用"标记"面板的操作方法。

素材文件	素材\第 3 章\音乐 8.mp3
效果文件	效果\第 3 章\音乐 8.mp3
视频文件	3.2.8 标记面板：方便在音乐片段中设置提醒.mp4

【操练 + 视频】
标记面板：方便在音乐片段中设置提醒

STEP 01 按 Ctrl + O 组合键，打开一段音频素材，如图 3-33 所示。

图 3-33 打开一段音频素材

STEP 02 在菜单栏中，❶单击"窗口"|❷"标记"命令，❸即可打开"标记"面板，如图 3-34 所示。

图 3-34 单击"标记"命令并打开"标记"面板

第 3 章 显示：布局音乐工作界面

图 3-34 单击"标记"命令并打开"标记"面板(续)

图 3-36 添加标记 01(续)

STEP 03 在"编辑器"窗口中，将时间线定位到需要添加标记的位置处，如图 3-35 所示。

STEP 05 此时，❶在"标记"面板中将显示音频第 1 个标记的起始时间与持续时间信息，用以上同样的方法，在"编辑器"窗口中的时间线位置，❷再次添加 2 个标记，此时"标记"面板如图 3-37 所示。再次单击"窗口"|"标记"命令，即可隐藏"标记"面板。

图 3-35 将时间线定位到需要添加标记的位置处

STEP 04 在"标记"面板中，❶单击"添加提示标记"按钮，❷即可在"编辑器"窗口的时间线位置添加一个标记，在时间线上方显示了"标记 01"标记字样，如图 3-36 所示。

图 3-36 添加标记 01

图 3-37 添加 2 个标记后的"标记"面板

59

STEP 06 在"编辑器"窗口中,将显示已经添加的 3 个标记内容与标记区间信息,如图 3-38 所示。

图 3-38 显示已经添加的 3 个标记内容

▶ 专家指点

　　除了上述方法可以显示与隐藏"标记"面板外,用户还可以按 Alt + 8 组合键,对"标记"面板进行快速显示与隐藏操作。

3.2.9 混音器:用于剪辑、合成混音文件

【基础介绍】

　　混音器是 Audition 软件中处理多轨音频的一种装置,可以将多个音频文件和线路输入音频信号进行混音后,再合成单独的音频文件,制作出混音的声效。

【操作原由】

　　当用户需要处理两段或两段以上的多轨音频时,需要使用到"混音器"面板对多轨音频进行混音剪辑与合成操作,最后输出为数字音频文件。

【实战过程】

　　混音器是用来管理与编辑多轨音乐的,下面介绍显示与隐藏"混音器"面板的操作方法。

素材文件	素材\第3章\音乐9.sesx
效果文件	无
视频文件	3.2.9 混音器:用于剪辑、合成混音文件.mp4

【操练 + 视频】
混音器:用于剪辑、合成混音文件

STEP 01 按 Ctrl + O 组合键,打开一个项目文件,如图 3-39 所示。

图 3-39 打开一个项目文件

STEP 02 在菜单栏中,单击"窗口"|"混音器"命令,即可打开"混音器"面板,如图 3-40 所示,用户可以在其中对项目文件进行混音处理。再次单击"窗口"|"混音器"命令,即可隐藏"混音器"面板。

图 3-40 打开"混音器"面板

▶ 专家指点

　　除了上述方法可以显示与隐藏"混音器"面板外,用户还可以按 Alt + 2 组合键,对"混音器"面板进行快速显示与隐藏操作。

　　另外,用户在"窗口"菜单下按 X 键,也可以快速显示或隐藏"混音器"面板。

3.3 设置软件系统属性

在编辑和处理音乐之前，用户首先需要优化音乐的制作环境，设置软件的系统属性，以得到更好的音乐效果。在"首选项"对话框中，用户可以对软件的常规属性、外观设置、声道映射、音频硬件、操纵面、数据、效果以及标记与元数据等选项进行设置。

在"常规"选项卡中，各主要选项含义如下：

❶ "缩放因数（时间）"选项：在该选项右侧的百分比数值框中，输入相应的数值后，可以设置缩放系统的时间属性。

❷ "允许相关敏感度声道编辑"复选框：选中该复选框，可以对声道进行编辑操作。

❸ "仅显示所选区范围的HUD"复选框：选中该复选框，在编辑音频文件时，仅显示选中范围的HUD。

❹ "同步波形编辑器中文件的选区、缩放级别、播放指示器"复选框：选中该复选框，可以在波形编辑器中跨文件同步选区。

3.3.1 常规属性：设置淡化、频谱及鼠标滚轮

【基础介绍】

在"常规"选项卡中，用户可以根据需要设置软件的默认淡化曲线类型、编辑器面板关联点击以及频谱圆形笔点击等属性，如图 3-41 所示。

图 3-41 "常规"选项卡

❺ "线性 / 对数"单选按钮：选中该单选按钮，可以设置音频默认的淡化曲线类型为线性 / 对数。

❻ "余弦（S 曲线）"单选按钮：选中该单选按钮，可以设置音频默认的淡化曲线类型为余弦（S 曲线）。

❼ "扩展选区"单选按钮：选中该单选按钮，可以使用软件的扩展功能选项。

❽ "鼠标按下，创建一个圆形选区"单选按钮：选中该单选按钮，在使用频谱时，鼠标按下时将创建一个圆形选区。

❾ "鼠标下移放置在播放指示器上"单选按钮：选中该单选按钮，在使用频谱时，鼠标下移时将放置在时间指示器。

【操作原由】

当用户在处理音频的过程中，如果需要设置音频缩放、淡化曲线类型、编辑器面板关联点击、频谱圆形笔点击以及鼠标滚轮缩放等属性，可以通过"常规"选项卡进行参数设置。

【实战过程】

STEP 01 设置软件常规属性的方法很简单，用户只需在菜单栏中单击"编辑"|❶"首选项"|❷"常规"命令，如图 3-42 所示。

Audition CC 全面精通
录音剪辑+消音变调+配音制作+唱歌后期+案例实战

图 3-42 单击"常规"命令

图 3-43 设置相应选项

STEP 02 弹出"首选项"对话框,在"常规"选项卡中❶选中"允许相关敏感度声道编辑"复选框,在"默认淡化曲线类型"选项区中,❷选中"余弦(S 曲线)"单选按钮;在"编辑器面板关联点击"选项区中,❸选中"扩展选区"单选按钮,如图 3-43 所示。设置完成后,❹单击"确定"按钮,即可完成软件常规属性的设置。

> 专家指点
>
> 除了上述方法可以弹出"首选项"对话框外,用户还可以按 Ctrl + Shift + K 组合键,快速弹出"首选项"对话框。

3.3.2 外观设置:想要深界面还是浅界面,你来定

【基础介绍】

在"外观"选项卡中,用户可以设置 Audition 工作界面的外观颜色等属性,包括 6 种不同的外观预设样式,还可以单独设置编辑器面板的颜色,以及多轨中的音轨颜色属性等,如图 3-44 所示,以设计出符合用户视觉效果的工作界面外观。

在"外观"选项卡中,各主要选项含义如下。

❶ "预设"列表框:在该列表框中,可以选择相应的预设工作空间。

❷ "亮度"滑块:在界面上方单击"编辑器面板"右侧的"常规"标签,进入"常规"设置界面,向左或向右拖曳"亮度"下方的滑块至合适位置,可以设置工作界面的外观亮度颜色属性。

❸ "颜色"列表框:在该列表框中,可以设置工作界面各组成部分的颜色。

❹ "在多轨中显示'音轨颜色栏'"复选框:选中该复选框,可以在多轨编辑器中显示"音轨颜色栏"。

图 3-44 "外观"选项卡

第 3 章　显示：布局音乐工作界面

【操作原由】

如果用户对当前工作界面的外观颜色不满意，此时可以调出"首选项"对话框，进入"外观"选项卡，在其中根据自身的需要，调整工作界面的外观样式。

【实战过程】

下面介绍调整 Audition 工作界面外观样式的操作方法。

素材文件	无
效果文件	无
视频文件	3.3.2　外观设置：想要深界面还是浅界面，你来定 .mp4

【操练 + 视频】

外观设置：想要深界面还是浅界面，你来定

STEP 01 在菜单栏中，单击"编辑"|"首选项"|"外观"命令，❶弹出"首选项"对话框，在"外观"选项卡中，❷单击"预设"右侧的下三角按钮，❸在弹出的列表框中选择"北极冰冻"选项，如图 3-45 所示。

STEP 02 设置完成后，单击"确定"按钮，返回 Audition 工作界面，即可查看更改 Audition 工作界面外观颜色后的效果，此时工作界面颜色变成了灰色，如图 3-46 所示。

图 3-45　选择"北极冰冻"选项

图 3-46　查看更改工作界面外观颜色后的效果

3.3.3 声道映射：设置立体声输入与输出声道

【基础介绍】

声道映射可以设置音频中出现这些声道的音轨类型和数量，可确定它们在主音轨中的目标声道，以此来确定它们在最终输出成文件时播放出来的目标声道。

【操作原由】

当用户正在编辑的音频包含多种输入和输出声道时，需要设置此音频的输入声道类型及顺序，以及输出声道的类型等。当用户在"编辑器"面板中查看已重新映射源声道的音频时，轨道会按升序顺序显示，其关联的源声道由映射决定。

【实战过程】

下面介绍设置音频声道映射顺序的操作方法。

素材文件	无
效果文件	无
视频文件	3.3.3 声道映射：设置立体声输入与输出声道.mp4

【操练+视频】

声道映射：设置立体声输入与输出声道

STEP 01 在菜单栏中，单击"编辑"|"首选项"|"音频声道映射"命令，❶弹出"首选项"对话框，在"音频声道映射"选项卡中，单击"默认立体声输入"下方右侧的三角形按钮，❷在弹出的列表框中可以选择相应的立体声输入设备，如图 3-47 所示。

图 3-47 选择相应的立体声输入设备

STEP 02 ❶单击"输出"下方右侧的三角形按钮，❷在弹出的列表框中可以选择相应的立体声输出设备，如图 3-48 所示。设置完成后，单击"确定"按钮即可。

> ▶ 专家指点
>
> 除了上述方法可以进入"音频声道映射"选项卡外，用户还可以在"编辑"菜单下，依次按 F 键、C 键。

图 3-48 选择相应的立体声输出设备

3.3.4 音频硬件：解决软件录制不了声音的问题

【基础介绍】

在"首选项"对话框的"音频硬件"选项卡中，用户可以根据需要设置音频的硬件属性，以及设置音频的采样率等参数，如图 3-49 所示。

❶"设备类型"列表框：在该列表框中，可以设置音频的设备类型。

第 3 章 显示：布局音乐工作界面

❷ "默认输入"列表框：在该列表框中，可以设置音频的默认输入设备。

❸ "默认输出"列表框：在该列表框中，可以设置音频的默认输出设备。

❹ "主控时钟"列表框：在该列表框中，可以设置音频的默认主控时钟设备。

❺ "等待时间"列表框：在该列表框中，可以设置音频的等待时间。

❻ "采样率"列表框：在该列表框中，可以设置音频的采样率参数。

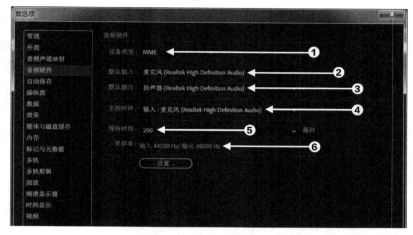

图 3-49 "音频硬件"选项卡

【操作原由】

在 Audition 软件中录制单轨或多轨声音时，明明用户将麦克风插入了电脑的输入接口中，为什么单击"录制"按钮 ● 还是录不了声音呢？这时，软件会自动弹出提示信息框，如图 3-50 所示，提示用户可能是因为输入设备没有选择正确，导致无法录制声音的情况。此时，用户只需要进入"首选项"对话框的"音频硬件"选项卡中，选择正确的输入与输出硬件设备，即可正常录音了。

图 3-51 选择正确的麦克风硬件设备

> 专家指点
>
> 在 Audition CC 2018 工作界面中编辑音频时，当用户播放编辑后的音频素材时，耳机或音响中无法听到任何声音，这是因为用户的音频硬件设备没有选择正确，只需调试几次，选择正确的音频硬件设备，即可听到播放的声音了。

图 3-50 软件自动弹出提示信息框

【实战过程】

在菜单栏中，单击"编辑"|"首选项"|"音频硬件"命令，弹出"首选项"对话框，在"音频硬件"选项卡中，❶单击"默认输入"右侧的下拉按钮，在弹出的列表框中，❷选择正确的麦克风设备，如图 3-51 所示，即可设置音频输入设备，单击"确定"按钮即可。

3.3.5 操纵面：如何使用触控设备连接 Audition

【基础介绍】

在 Audition 中，操纵面是一种提供了类似于增益控制器、旋钮和按钮等控件的触控型硬件设备，用于触控操作处理音频。Audition 提供了硬件控制接口，利用该接口，可以将操纵面设备与应用程序相连。使用 Audition 配置设备之后，即可使用设备上的按钮、旋钮和增益控制器控制音频轨道混合器

65

和音频剪辑混合器。

【操作原由】

当用户需要通过触控设备来处理音频时，需要通过"操纵面"选项卡添加相应的触控设备，并设置相应的设备属性，将设备与 Audition 相连，才能正常使用。

【实战过程】

STEP 01 在 Audition CC 2018 中，单击"编辑"|"首选项"|"操纵面"命令，❶即可进入"操纵面"选项卡，❷单击下方的"添加"按钮，如图 3-52 所示。

图 3-52 单击下方的"添加"按钮

STEP 02 ❶弹出"添加操纵面"对话框，❷单击"设备类型"右侧的下三角按钮，❸在弹出的列表框中选择需要的触控设备，这里选择第 4 种设备，如图 3-53 所示。

图 3-53 选择需要的触控设备

STEP 03 设置完成后，单击"确定"按钮，返回"操纵面"选项卡，❶在"设备类型"列表框中显示了已添加的触控设备类型，如图 3-54 所示，❷用户单击下方的"编辑"按钮，可以设置该设备的相关属性，设置完成后，单击"首选项"对话框下方的"确定"按钮，即可完成操纵面的设置。

图 3-54 显示了已添加的触控设备类型

3.3.6 数据：提高音频重新采样后的音效质量

【基础介绍】

在"数据"选项卡中，可以对音乐文件的数据进行相关设置，包括音频数据的平滑处理、采样率变换设置等。

【操作原由】

添加到音频项目中的所有媒体文件都必须具有相同的采样率，如果用户导入的音频文件具有不同的采样率，此时 Adobe Audition 会提醒用户重新采样，这可能会降低音频的音质效果。如果用户需要更改重新采样的品质，可以在"数据"选项卡中设置"采样率转换"质量。

【实战过程】

STEP 01 在菜单栏中，单击"编辑"|"首选项"|"数据"命令，弹出"首选项"对话框，❶进入"数据"选项卡，❷将鼠标移至"质量"右侧的滑块上，如图 3-55 所示。

图 3-55 将鼠标移至"质量"右侧的滑块上

STEP 02 在滑块上，单击鼠标左键并向右拖曳，直至参数显示为 87%，提高音频的采样率品质，如图 3-56 所示，设置完成后，单击"确定"按钮即可。

> **专家指点**
>
> 除了上述方法可以进入"数据"选项卡外，用户还可以在"编辑"菜单下，依次按 F 键、D 键。

第 3 章　显示：布局音乐工作界面

图 3-56　提高音频的采样率品质为 87%

3.3.7　效果：这样设置音频效果器操作最方便

【基础介绍】

效果器是用来处理音频文件声音效果的，而在"效果"选项卡中可以设置效果器的相关属性，使其更加符合用户的操作习惯。

【操作原由】

用户在使用"效果器"处理音频的过程中，可以设置"效果器"的操作属性，如用户在添加效果到效果组时打开特效设置窗口、切换文件时恢复打开特效设置窗口、打开混音项目时恢复打开特效设置窗口等，都是一系列的"效果器"操作习惯。

【实战过程】

在菜单栏中，单击"编辑"|"首选项"|"效果"命令，弹出"首选项"对话框，❶进入"效果"选项卡，❷在其中选中"在添加效果到效果组时打开特效设置窗口""切换文件时恢复打开特效设置窗口""打开混音项目时恢复打开特效设置窗口"复选框，如图 3-57 所示，单击"确定"按钮，即可完成设置。

图 3-57　在"效果"选项卡中选中相应的复选框

> **专家指点**
>
> 除了上述方法可以进入"效果"选项卡外，用户还可以在"编辑"菜单下，依次按 F 键、E 键。

3.3.8　媒体与磁盘缓存：提高软件运行速度和性能

【基础介绍】

"媒体与磁盘缓存"是指设置媒体文件的磁盘缓存数据，可以提高音频处理的运行速度，用户可以为"首选临时文件"选择最快的驱动器，并为"第二临时文件"选择单独的驱动器。若选中对话框下方的"保存峰值文件"复选框，可以保存有关 WAV 文件的信息。

【操作原由】

当用户需要编辑和处理的音频文件所占用的内存较大时，或者用户想提高 Audition 软件的运行速度和性能，此时可以通过"首选临时文件"和"第二临时文件"来设置媒体文件的磁盘缓存，提高处理音频的效率。

【实战过程】

下面介绍设置媒体与磁盘缓存文件的操作方法。

素材文件	无
效果文件	无
视频文件	3.3.8　媒体与磁盘缓存：提高软件运行速度和性能.mp4

【操练 + 视频】

媒体与磁盘缓存：提高软件运行速度和性能

STEP 01 在菜单栏中，单击"编辑"|"首选项"|"媒体与磁盘缓存"命令，弹出"首选项"对话框，❶进入"媒体与磁盘缓存"选项卡，❷单击"首选临时文件"右侧的"浏览"按钮，如图 3-58 所示。

图 3-58 单击右侧的"浏览"按钮

图 3-60 设置第二临时文件

STEP 02 执行操作后，❶弹出"选择首选临时目录"对话框，❷在其中选择首选临时文件需要存储的位置，设置完成后，❸单击"选择文件夹"按钮，如图 3-59 所示。

图 3-59 设置首选临时文件

STEP 03 返回"媒体与磁盘缓存"选项卡，单击"第二临时文件"右侧的"浏览"按钮，❶弹出"选择第二临时目录"对话框，❷在其中设置第二临时文件需要存储的位置，设置完成后，❸单击"选择文件夹"按钮，如图 3-60 所示。

STEP 04 返回"媒体与磁盘缓存"选项卡，在"Audition 音频磁盘缓存"选项区中，❶显示刚设置的临时文件存储位置，如图 3-61 所示，设置完成后，❷单击"确定"按钮。

> ▶ 专家指点
>
> 除了上述方法可以进入"效果"选项卡外，用户还可以在"编辑"菜单下，依次按 F 键、H 键。

图 3-61 显示刚设置的临时文件存储位置

3.3.9 多轨剪辑：设置多轨音频剪辑时的操作环境

【基础介绍】

在"多轨剪辑"选项卡中，可以设置多轨状态下音频文件的剪辑操作，使多轨剪辑时更加符合用户的操作习惯，包括"多轨剪辑""插入多个剪辑时""当插入多个音频声道时""默认剪辑伸缩模式"等 4 大选项区设置。

【操作原由】

为了使用户更方便地对多轨音频进行剪辑和处理操作，可以在"多轨剪辑"选项卡中设置相关的操作属性，使多轨剪辑环境更加符合用户的操作习惯。

第 3 章 显示：布局音乐工作界面

【实战过程】

在菜单栏中，单击"编辑"|"首选项"|"多轨剪辑"命令，❶弹出"首选项"对话框，❷进入"多轨剪辑"选项卡中，如图 3-62 所示。

在"多轨剪辑"选项卡中，❶用户可以根据需要选中相应的复选框，设置多轨剪辑操作环境，如图 3-63 所示，设置完成后，❷单击"确定"按钮即可。

图 3-62　进入"多轨剪辑"选项卡

图 3-63　设置多轨剪辑操作环境

3.4　设置软件快捷键操作

Audition 提供了一套快捷键，在菜单与工具提示中，可用的快捷键显示在命令与按钮名称的右边，用户可以自定义几乎所有默认的快捷键，也可以增加其他功能的快捷键。该操作可以提高用户的工作效率，节省烦琐的鼠标单击操作。本节主要向读者详细介绍设置软件快捷键的操作方法。

3.4.1　快速查找：搜索软件中的键盘快捷键

【基础介绍】

在 Audition CC 2018 的"键盘快捷键"对话框中，通过"搜索"文本框可以快速查找软件中的命令快捷键，该操作可以方便用户更快地搜索到想要的键盘命令。

【操作原由】

当用户频繁地操作某一个命令，而又记不起这个命令对应的快捷键，此时可以通过"搜索"文本框查找需要的命令。

【实战过程】

下面介绍搜索键盘快捷键的操作方法。

素材文件	无
效果文件	无
视频文件	3.4.1　快速查找：搜索软件中的键盘快捷键.mp4

【操练 + 视频】
快速查找：搜索软件中的键盘快捷键

STEP 01　在菜单栏中，单击"编辑"|"键盘快捷键"命令，弹出"键盘快捷键"对话框，如图 3-64 所示。

69

STEP 02 在对话框中方的"搜索"文本框中，输入需要搜索的键盘命令名称，这里输入"选择"，如图3-65所示。

STEP 03 此时，在下方的列表框中将显示搜索到的键盘命令，用鼠标可以选择需要的键盘命令，如图3-66所示。

> ● 专家指点
>
> 除了上述方法可以弹出"键盘快捷键"对话框外，用户还可以按Alt＋K组合键，快速弹出该对话框。

图 3-64 弹出"键盘快捷键"对话框

3.4.2 复制操作：将快捷键复制粘贴到剪贴板

【基础介绍】

手动复制键盘快捷键可以将用户自定义的键盘快捷键从一台计算机复制到另一台计算机，或者复制到计算机上的另一个位置，方便用户对快捷键进行学习与操作，还可以将快捷键文档打包发送给其他想学习Audition软件的好友。

【操作原由】

当用户更换了自己经常使用的计算机，而原计算机的Audition软件中已经被用户手动添加了许多符合自己操作习惯的快捷键，此时可以通过复制键盘快捷键的方式，将快捷键从一台计算机复制到另一台计算机的Audition软件中。

【实战过程】

下面介绍复制与粘贴键盘快捷键的操作方法。

图 3-65 输入需要搜索的键盘命令名称

图 3-66 用鼠标可以选择需要的键盘命令

第 3 章　显示：布局音乐工作界面

素材文件	无
效果文件	无
视频文件	3.4.2　复制操作：将快捷键复制粘贴到剪贴板.mp4

【操练 + 视频】
复制操作：将快捷键复制粘贴到剪贴板

STEP 01 在"键盘快捷键"对话框中，单击"复制到剪贴板"按钮，如图 3-67 所示。

STEP 02 即可复制键盘快捷键，❶进入"计算机"窗口的相应文件夹中，在空白位置上单击鼠标右键，在弹出的快捷菜单中❷选择"新建"|❸"文本文档"选项，如图 3-68 所示。

STEP 03 执行操作后，即可新建一个文本文档，如图 3-69 所示。

图 3-67　单击"复制到剪贴板"按钮

图 3-68　单击"文本文档"选项

图 3-69　新建一个文本文档

STEP 04 按 F2 键，选择一种输入法，将文本文档的名称更改为"键盘快捷键"，如图 3-70 所示。

STEP 05 打开新建的文本文档，❶单击"编辑"|❷"粘贴"命令，如图 3-71 所示。

图 3-70　更改文本文档的名称

图 3-71　单击"粘贴"命令

71

STEP 06 执行操作后，即可粘贴键盘快捷键，如图3-72所示，按Ctrl＋S组合键，对文本文档进行保存操作，即可完成快捷键的复制操作。

图3-72　粘贴键盘快捷键

> **专家指点**
>
> 在文本文档窗口中，单击"文件"|"保存"命令，也可以快速对编辑过的文本文档进行保存操作。

3.4.3 添加新快捷键：将常用命令设置为快捷键

【基础介绍】

在Audition CC 2018工作界面中，系统并没有为每一个命令都设置快捷键，此时用户可以为没有设置快捷键的命令添加新的快捷键。

【操作原由】

当用户频繁地使用某一个命令，而该命令刚好未设定快捷键，此时用户可以为该命令指定新的快捷键，通过快捷键操作可以提高处理音频的效率。

【实战过程】

下面介绍为命令设置新快捷键的操作方法。

素材文件	无
效果文件	无
视频文件	3.4.3　添加新快捷键：将常用命令设置为快捷键.mp4

【操练＋视频】
添加新快捷键：将常用命令设置为快捷键

STEP 01 在"键盘快捷键"对话框中，选择"插入静音"选项，如图3-73所示。

图3-73　选择"插入静音"选项

STEP 02 确定需要添加快捷键的选项后，在其右侧空白处单击鼠标左键，显示一个快捷键输入框，如图3-74所示。

图3-74　显示一个快捷键输入框

STEP 03 此时，按键盘上的U键，即可设置"插入静音"对应的快捷键为U，如图3-75所示，设置完成后，单击"确定"按钮，即可完成新快捷键的添加操作。

图3-75　设置"插入静音"快捷键

> **专家指点**
>
> 在"键盘快捷键"对话框中，如果用户对刚设置的快捷键不满意，可以单击相应快捷键右下角的 按钮，删除该快捷键的设置。

3.4.4 清除快捷键：还原命令快捷键至初始状态

【基础介绍】

清除快捷键是指清除现有命令中的所有快捷键，使该命令中不包含任何快捷键信息。

【操作原由】

如果用户对 Audition 中设置的快捷键不满意，或者想重新设置某个命令的键盘快捷键，可以对现有快捷键进行清除操作。

【实战过程】

在"命令"列表框中，❶选择"插入到会话"选项，❷单击右侧的"清除"按钮，如图 3-76 所示。

图 3-76　单击"清除"按钮

执行操作后，"插入到会话"右侧的快捷键全部都清除干净了，如图 3-77 所示，完成快捷键的清除操作。

图 3-77　快捷键已被清除

第4章

视图：调整音乐编辑模式

章前知识导读

在 Audition CC 2018 工作界面中处理音频文件前，用户还需要熟练掌握音乐视图的基本操作，这样才能对音频文件进行更好的编辑。本章主要介绍应用音乐编辑模式、调整声音音量大小、放大与缩小音乐时间以及定位时间线的位置等内容。

新手重点索引

- 应用音乐编辑模式
- 调整声音音量大小
- 放大与缩小音乐时间
- 声道的开关设置
- 定位时间线的位置

效果图片欣赏

第 4 章 视图：调整音乐编辑模式

4.1 应用音乐编辑模式

在 Audition CC 2018 中，包括两种音频编辑器状态，即波形编辑状态与多轨合成编辑状态；还包括两种音乐频谱显示方式，即频谱频率显示和频谱音高显示，本节主要向读者介绍应用音乐编辑模式的操作方法。

4.1.1 单轨模式：编辑单轨音乐的主要场所

【基础介绍】

在 Audition CC 2018 中，波形编辑器主要是针对单轨音乐进行编辑的场所，只能编辑单个音频文件，不能进行音乐的混音处理。

【操作原由】

在以下两种情况下，都需要应用单轨编辑模式。

● 当用户只需要处理单轨音乐时，就需要在波形编辑器中进行音效处理。

● 在用户进行混音处理的过程中，如果其中某一段音乐需要进行剪辑，此时需要在波形编辑器中处理多轨音乐中的某一段音乐文件。

【实战过程】

下面介绍切换至波形编辑器的操作方法。

素材文件	素材\第 4 章\音乐 1.mp3
效果文件	效果\第 4 章\音乐 1.sesx
视频文件	4.1.1 单轨模式：编辑单轨音乐的主要场所.mp4

【操练 + 视频】
单轨模式：编辑单轨音乐的主要场所

STEP 01 按 Ctrl + O 组合键，打开一个项目文件，如图 4-1 所示。

图 4-1 打开一个项目文件

STEP 02 在工具栏中，单击"波形"按钮，如图 4-2 所示。

图 4-2 单击"波形"按钮

STEP 03 执行操作后，即可进入波形编辑器状态，在其中可以查看音乐文件的音波效果，如图4-3所示。

图4-3　查看音乐文件的音波效果

STEP 04 在波形编辑器中，❶选择后半段音频素材，单击鼠标右键，在弹出的快捷菜单中❷选择"静音"选项，如图4-4所示。

图4-4　选择"静音"选项

STEP 05 执行操作后，即可将后半段音频素材调为静音，此时看不到任何音波效果，如图4-5所示。

图4-5　将后半段音频素材调为静音

STEP 06 此时，返回至多轨编辑器，可以看到轨道1中音频的后半部分被调为静音状态，如图4-6所示。

图4-6　在多轨编辑器中查看静音效果

▶ 专家指点

　　在Audition CC 2018工作界面中，单击"视图"|"波形编辑器"命令，也可以将界面快速切换至波形编辑器模式。

4.1.2　多轨模式：制作歌曲混音的主要界面

【基础介绍】

　　多轨编辑器主要是用来编辑与处理多段音频素材的主要界面，在多轨编辑器中用户可以对多轨音乐进行混音、剪辑、合成处理，并添加相应的音乐声效，使制作的混音音乐达到理想的音质效果。

【操作原由】

　　当用户需要处理混音文件时，就需要使用到多轨编辑器，这是编辑多轨混音的主要模式。在多轨编辑器下，用户还可以导入视频文件，制作微电影音效等。

【实战过程】

　　下面介绍切换至多轨编辑器的操作方法。

素材文件	素材\第4章\音乐2.mp3
效果文件	效果\第4章\音乐2.sesx
视频文件	4.1.2　多轨模式：制作歌曲混音的主要界面.mp4

【操练 + 视频】
多轨模式：制作歌曲混音的主要界面

STEP 01 按Ctrl + O组合键，打开一个项目文件，如图4-7所示。

第 4 章 视图：调整音乐编辑模式

图 4-7 打开一个项目文件

STEP 02 在工具栏中，单击"多轨"按钮，如图 4-8 所示。

图 4-8 单击"多轨"按钮

STEP 03 ❶弹出"新建多轨会话"对话框，❷在其中设置"会话名称"为"音乐 2"，❸单击"确定"按钮，如图 4-9 所示。

图 4-9 单击"确定"按钮

STEP 04 执行操作后，即可进入多轨编辑器，此时编辑器中是空白的项目文件，如图 4-10 所示。

图 4-10 空白的项目文件

STEP 05 在"文件"面板中，选择"音乐 2.mp3"音频文件，将其拖曳至多轨编辑器的轨道 1 中，如图 4-11 所示，即可对音频文件进行混音、剪辑、合成处理。

图 4-11 将音频拖曳至多轨编辑器的轨道 1 中

4.1.3 频谱模式：分析音频片段中的咔哒声

【基础介绍】

单击"显示频谱频率显示器"按钮，可以进入频谱频率模式，在该模式中可以将音频分辨率显示为 256 频段的"频谱显示"，可以查看声音中的咔哒声，一般显示为明亮的垂直条带，在显示器中从上到下延伸。

【操作原由】

当用户需要查看音频中的咔哒声或噪声片段时，可以进入频谱频率显示模式，查看有问题的声音片段，并结合"频率分析"面板对声音进行分析操作。

【实战过程】

下面介绍进入频谱频率显示模式的操作方法。

素材文件	素材\第4章\音乐3.mp3
效果文件	无
视频文件	4.1.3 频谱模式：分析音频片段中的咔哒声.mp4

【操练 + 视频】
频谱模式：分析音频片段中的咔哒声

STEP 01 按 Ctrl + O 组合键，打开一段音频素材，如图4-12所示。

图4-12 打开一段音频素材

STEP 02 在工具栏中，单击"显示频谱频率显示器"按钮，如图4-13所示。

图4-13 单击"显示频谱频率显示器"按钮

▶ 专家指点

除了上述方法可以打开频谱频率显示状态外，用户还可以按 Shift + D 组合键，快速打开音频频谱频率显示状态。

STEP 03 执行操作后，即可打开频谱频率显示状态，在其中即可查看音频文件的频谱频率信息，如图4-14所示。

图4-14 打开频谱频率显示状态

4.1.4 音高模式：随时监听、调整声音音调

【基础介绍】

通过"显示频谱音高"命令，可以进入频谱音高模式。在该模式下，声音中的基础音调以蓝色的线表示，并以由黄色到红色的渐变颜色显示泛音，被用户校正后的声音音调以绿色的线表示。

【操作原由】

当用户应用"自动音调校正"效果器处理声音文件时，需要在频谱音高显示模式中直观地调整音调，随时监听音乐的音调。

【实战过程】

下面介绍进入频谱音调显示模式的操作方法。

素材文件	素材\第4章\音乐4.mp3
效果文件	无
视频文件	4.1.4 音高模式：随时监听、调整声音音调.mp4

【操练 + 视频】
音高模式：随时监听、调整声音音调

STEP 01 按 Ctrl + O 组合键，打开一段音频素材，如图4-15所示。

第 4 章 视图：调整音乐编辑模式

图 4-15 打开一段音频素材

STEP 02 在菜单栏中，单击❶"视图"｜❷"显示频谱音高"命令，如图 4-16 所示。

图 4-16 单击"显示频谱音高"命令

STEP 03 执行操作后，即可打开频谱音高显示状态，在其中即可查看音频文件的频谱音高信息，如图 4-17 所示。

> **专家指点**
>
> 除了上述方法可以打开频谱音高显示状态外，用户还可以在工具栏中单击"显示频谱音高显示器"按钮 ，来打开频谱音高显示状态。
>
> 在 Audition CC 2018 中，如果用户需要放大特定的声音片段内的音调，可以打开频谱音高显示模式，在右侧垂直标尺中通过进行上下拖曳或者滚轮放大或缩小，即可调整。

图 4-17 打开频谱音高显示状态

> **专家指点**
>
> 在"视图"菜单下，按 L 键，也可以快速打开频谱音高显示状态。

4.2 调整声音音量大小

在 Audition CC 2018 中，用户可以根据需要调整声音音量的大小，使整段音乐的声音与背景音乐的音量更加协调，这在进行混音编辑中经常会用到。本节主要介绍放大与调小声音音量的操作方法。

4.2.1 放大声音：放大录制的语音旁白声音

【基础介绍】

在"编辑器"窗口中，用户可以通过单击"放大（振幅）"按钮 来放大音乐的声音，得到需要的声音音量效果。

【操作原由】

当用户觉得录制的语音旁白或音乐的音量过小，此时可以通过"放大（振幅）"按钮来调大声音的音量。

【实战过程】

下面介绍两种放大音乐声音的操作方法。

79

1. 通过"放大（振幅）"按钮放大音乐声音

在 Audition CC 2018 工作界面中，通过"放大（振幅）"按钮，可以放大音乐声音。

素材文件	素材\第 4 章\音乐 5.mp3
效果文件	效果\第 4 章\音乐 5.mp3
视频文件	4.2.1 放大声音：放大录制的语音旁白声音（1）.mp4

【操练 + 视频】
放大声音：放大录制的语音旁白声音（1）

STEP 01 按 Ctrl + O 组合键，打开一段音频素材，如图 4-18 所示。

图 4-18 打开一段音频素材

STEP 02 在"编辑器"窗口的右下方单击"放大（振幅）"按钮，如图 4-19 所示。

图 4-19 单击"放大（振幅）"按钮

▶ 专家指点

除了单击"放大（振幅）"按钮可以放大音乐振幅外，用户还可以按 Alt +＝组合键，快速放大音乐振幅。

STEP 03 执行操作后，即可放大音乐的声音，此时音频轨道中的音波已被放大，如图 4-20 所示。

图 4-20 放大音乐的声音

2. 通过"调节振幅"数值框放大音乐声音

在"编辑器"窗口的"调节振幅"数值框中，手动输入相应的参数值，即可精确地放大音乐的声音。

素材文件	素材\第 4 章\音乐 6.mp3
效果文件	效果\第 4 章\音乐 6.mp3
视频文件	4.2.1 放大声音：放大录制的语音旁白声音（2）.mp4

【操练 + 视频】
放大声音：放大录制的语音旁白声音（2）

STEP 01 按 Ctrl + O 组合键，打开一段音频素材，如图 4-21 所示。

图 4-21 打开一段音频素材

STEP 02 在"编辑器"窗口的"调节振幅"数值框中，输入 6，如图 4-22 所示。

第 4 章　视图：调整音乐编辑模式

图 4-22　输入相应的参数值

> ● 专家指点
>
> 　　在 Audition CC 2018 工作界面中，除了在"调节振幅"数值框中手动输入参数值来放大音乐振幅外，用户还可以在"调节振幅"按钮上，单击鼠标左键并向上拖曳，即可手动放大音乐振幅，只是该操作在放大音乐时不太精确。

STEP 03　输入完成后，按 Enter 键确认，即可放大音乐的声音，如图 4-23 所示。

图 4-23　放大音乐的声音

4.2.2　调小声音：调小喜欢的流行歌曲声音

【基础介绍】

　　调小声音是指将音乐的声音音波调小，使耳朵听声音的时候比较舒缓，显得不那么吵。

【操作原由】

　　在以下两种情况下，都需要调小声音。

● 当用户觉得某一首歌的声音音量过大时，需要调小音乐的声音。

● 当用户边睡觉边听音乐时，需要放一些比较舒缓、慢调、音量小的音乐文件。

【实战过程】

　　下面介绍两种调小声音的操作方法。

1. 通过"缩小（幅度）"按钮缩小音乐声音

　　在"编辑器"窗口中，用户可以通过单击"缩小（幅度）"按钮来缩小音乐的声音。

素材文件	素材\第 4 章\音乐 7.mp3
效果文件	效果\第 4 章\音乐 7.mp3
视频文件	4.2.2　调小声音：调小喜欢的流行歌曲声音（1）.mp4

【操练 + 视频】
调小声音：调小喜欢的流行歌曲声音（1）

STEP 01　按 Ctrl + O 组合键，打开一段音频素材，如图 4-24 所示。

图 4-24　打开一段音频素材

STEP 02　在"编辑器"窗口的右下方，单击"缩小（幅度）"按钮，如图 4-25 所示。

图 4-25　单击"缩小（幅度）"按钮

81

Audition CC 全面精通
录音剪辑＋消音变调＋配音制作＋唱歌后期＋案例实战

> **专家指点**
>
> 除了单击"缩小（幅度）"按钮可以缩小音乐振幅外，用户还可以按 Alt ＋－组合键，快速缩小音乐振幅。

STEP 03 执行操作后，即可缩小音乐的声音，此时音频轨道中的音波已被缩小，如图 4-26 所示。

输入 -7，如图 4-28 所示。

图 4-27 打开一段音频素材

图 4-26 缩小音乐的声音

2. 通过"调节振幅"数值框缩小音乐声音

在"编辑器"窗口的"调节振幅"数值框中，手动输入相应的参数值，即可精确地缩小音乐的声音。缩小音乐声音时，输入的数值以负数为主。

图 4-28 输入 -7

STEP 03 输入完成后，按 Enter 键确认，即可缩小音乐的声音，如图 4-29 所示。

素材文件	素材\第 4 章\音乐 8.mp3
效果文件	效果\第 4 章\音乐 8.mp3
视频文件	4.2.2 调小声音：调小喜欢的流行歌曲声音（2）.mp4

【操练 + 视频】
调小声音：调小喜欢的流行歌曲声音（2）

STEP 01 按 Ctrl ＋ O 组合键，打开一段音频素材，如图 4-27 所示。

STEP 02 在"编辑器"窗口的"调节振幅"数值框中，

图 4-29 缩小音乐的声音

4.3 放大与缩小音乐时间

在 Audition CC 2018 工作界面中，用户可以根据需要对音频轨道中的音乐时间进行放大与缩小操作，这样可以更加仔细地查看音乐的音波和声调，以及轨道中的细节声线。本节主要介绍放大与缩小音乐时间的操作方法。

4.3.1 放大时间：放大音乐的细节音波显示

【基础介绍】

放大时间是指放大"编辑器"窗口中音乐的时间码，可以方便用户更好地查看音乐的声线和音乐轨道的音波。

【操作原由】

如果用户需要更细致地查看音乐的时间码，对特定时间段的音乐进行编辑，可以对音乐的时间进行放大操作。

【实战过程】

在"编辑器"窗口中，用户可以通过单击"放大（时间）"按钮 来放大音乐的时间。

素材文件	素材\第 4 章\音乐 9.mp3
效果文件	无
视频文件	4.3.1 放大时间：放大音乐的细节音波显示.mp4

【操练 + 视频】

放大时间：放大音乐的细节音波显示

STEP 01 按 Ctrl + O 组合键，打开一段音频素材，如图 4-30 所示。

图 4-30 打开一段音频素材

STEP 02 在"编辑器"窗口的右下方多次单击"放大（时间）"按钮 ，如图 4-31 所示。

图 4-31 多次单击"放大（时间）"按钮

STEP 03 执行操作后，即可放大音频轨道中的音乐素材时间，在其中用户可以查看更加细致的音乐音波效果，如图 4-32 所示。

图 4-32 放大音频轨道中的音乐素材时间

4.3.2 缩小时间：缩小音乐的整体区间显示

【基础介绍】

缩小时间是指缩小"编辑器"窗口中的音乐时间码，方便用户更好地查阅音乐区间。

【操作原由】

当用户对音乐的时间进行放大操作后，如果已经完成了对音乐的编辑，此时可以缩小音乐的时间，将整段音乐完整地显示出来。

▶ 专家指点

除了上述方法可以放大音乐素材的时间外，用户还可以按键盘上的"＝"键，来快速放大音乐素材的时间。

另外，在"编辑器"窗口上方的轨道缩略图上，将鼠标移至两端的时间控制条上，单击鼠标左键并向左或向右拖曳，也可以手动放大音乐的时间。

【实战过程】

在"编辑器"窗口中,用户可以通过单击"缩小(时间)"按钮 来缩小音乐的时间。

素材文件	素材\第 4 章\音乐 10.mp3
效果文件	无
视频文件	4.3.2 缩小时间:缩小音乐的整体区间显示.mp4

【操练 + 视频】
缩小时间:缩小音乐的整体区间显示

STEP 01 按 Ctrl + O 组合键,打开一段音频素材,对音乐的时间进行多次放大操作,如图 4-33 所示。

STEP 02 在"编辑器"窗口的右下方,连续多次单击"缩小(时间)"按钮 ,如图 4-34 所示。

图 4-33 打开一段音频素材

图 4-34 多次单击"缩小(时间)"按钮

STEP 03 执行操作后,即可缩小音频轨道中的音乐素材时间,在其中用户可以查看整段音乐的音波效果,如图 4-35 所示。

图 4-35 缩小音频轨道中的音乐素材时间

▶ 专家指点

用户在菜单栏中,单击"视图"|"缩小(时间)"命令,也可以缩小音乐的时间。

4.3.3 重置时间:将音乐时间码还原初始状态

【基础介绍】

重置时间是指重置当前音乐的时间码,将音乐时间码还原至上一步缩放时的状态。

【操作原由】

如果用户对于放大或缩小的音乐时间位置不满意,此时可以重置音乐的缩放时间,使音乐返回至上一步的时间码状态。

【实战过程】

下面介绍重置音乐缩放时间的操作方法。

素材文件	素材\第 4 章\音乐 11.mp3
效果文件	无
视频文件	4.3.3 重置时间:将音乐时间码还原初始状态.mp4

【操练 + 视频】
重置时间:将音乐时间码还原初始状态

STEP 01 按 Ctrl + O 组合键,打开一段音频素材,将音乐时间放大至合适的位置,如图 4-36 所示。

STEP 02 在菜单栏中,单击"视图"|"缩放重设(时间)"命令,即可重置音频轨道中音的时间,返回至上一步操作时的时间状态,如图 4-37 所示。

第 4 章 视图：调整音乐编辑模式

图 4-36 将音乐时间放大至合适位置

图 4-37 重置音频轨道中音乐的时间

> ● 专家指点
>
> 除了上述方法可以重置音乐的时间外，用户还可以按键盘上的"\"键，对音乐的时间进行重置操作。

4.3.4 全部缩小：查看整段完整的音乐文件

【基础介绍】

全部缩小是指缩小当前音乐的时间码，不论之前是进行过放大操作还是缩小操作，通过全部缩小功能可以缩小音乐的时间，显示出整段完整的音乐时间。

【操作原由】

当用户对音乐的时间编辑完成后，此时可以缩小音乐的时间，使音乐完整地显示出来。

【实战过程】

用户可以通过"全部缩小（所有坐标）"命令来缩小音乐的时间。

素材文件	素材\第 4 章\音乐 12.mp3
效果文件	无
视频文件	4.3.4 全部缩小：查看整段完整的音乐文件.mp4

【操练 + 视频】
全部缩小：查看整段完整的音乐文件

STEP 01 按 Ctrl + O 组合键，打开一段音频素材，将音乐时间放大至合适的位置，如图 4-38 所示。

图 4-38 将音乐时间放大至合适的位置

STEP 02 在菜单栏中单击❶"视图"|❷"全部缩小（所有坐标）"命令，如图 4-39 所示。

图 4-39 单击"全部缩小（所有坐标）"命令

> ● 专家指点
>
> 除了上述方法可以全部缩小音乐的时间外，用户还可以按 Ctrl + "\"组合键，对音乐的时间进行全部缩小操作。
>
> 另外，在"视图"菜单下，按键盘上的 F 键，也可以快速执行"全部缩小（所有坐标）"命令。

STEP 03 执行操作后，即可缩小音乐的时间，如图 4-40 所示。

图 4-40　缩小音乐的时间

4.4　声道的开关设置

在 Audition CC 2018 工作界面中，声道分为左声道和右声道，用户可以根据需要关闭相应的声道声音。本节主要向读者介绍关闭音频声道状态的操作方法。

4.4.1　关闭左声道：调节音乐右声道的音量大小

【基础介绍】

关闭左声道是指关闭音频左声道的声音，被关闭后的左声道不会发出任何声响。

【操作原由】

在以下两种情况下，都需要关闭左声道的声音。
- 当用户只需要右声道声音的情况下，需要关闭左声道的声音。
- 当用户需要单独编辑右声道声音的情况下，需要关闭左声道的声音。

【实战过程】

在"编辑器"窗口中，通过单击"切换声道启用状态：左侧"按钮，可以关闭与启用左声道的声音。

素材文件	素材\第4章\音乐13.mp3
效果文件	效果\第4章\音乐13.mp3
视频文件	4.4.1　关闭左声道：调节音乐右声道的音量大小.mp4

【操练+视频】
关闭左声道：调节音乐右声道的音量大小

STEP 01 按 Ctrl + O 组合键，打开一段音频素材，如图 4-41 所示。

图 4-41　打开一段音频素材

STEP 02 在"编辑器"窗口右侧，单击"切换声道启用状态：左侧"按钮，如图 4-42 所示。

图 4-42　单击"切换声道启用状态：左侧"按钮

第 4 章 视图：调整音乐编辑模式

STEP 03) 执行操作后，即可关闭左声道的声音，此时左声道呈灰色显示，如图 4-43 所示。

图 4-43　关闭左声道的声音

STEP 04) 在"调节振幅"按钮 上，❶单击鼠标左键并向下拖曳，❷调小右声道的音量大小，此时被关闭的左声道不受任何操作的影响，如图 4-44 所示。

图 4-44　调小右声道的音量大小

STEP 05) 再次单击"切换声道启用状态：左侧"按钮 ，即可开启左声道的声音，如图 4-45 所示，单击下方的"播放"按钮，可以试听调整音乐右声道音量后的声音效果。

图 4-45　开启左声道的声音试听音乐效果

4.4.2　关闭右声道：制作左声道的区间静音效果

【基础介绍】
关闭右声道是指关闭音频右声道的声音，被关闭后的右声道不会发出任何声响。

【操作缘由】
在以下两种情况下，都需要关闭右声道的声音。
● 当用户只需要左声道声音的情况下，需要关闭右声道的声音。
● 当用户需要单独编辑左声道声音的情况下，需要关闭右声道的声音。

【实战过程】
在"编辑器"窗口中，通过单击"切换声道启用状态：右侧"按钮 ，可以关闭与启用右声道的声音。

素材文件	素材 \ 第 4 章 \ 音乐 14.mp3
效果文件	效果 \ 第 4 章 \ 音乐 14.mp3
视频文件	4.4.2　关闭右声道：制作左声道的区间静音效果 .mp4

【操练 + 视频】
关闭右声道：制作左声道的区间静音效果
STEP 01) 按 Ctrl + O 组合键，打开一段音频素材，如图 4-46 所示。

图 4-46　打开一段音频素材

STEP 02) 在"编辑器"窗口右侧，单击"切换声道启用状态：右侧"按钮 ，如图 4-47 所示。

STEP 03) 执行操作后，即可关闭右声道的声音，此时右声道呈灰色显示，如图 4-48 所示。

87

图 4-47　单击"切换声道启用状态：右侧"按钮

图 4-48　关闭右声道的声音

STEP 04 通过拖曳的方式，选择左声道中的部分声音区间，如图 4-49 所示。

图 4-49　选择左声道中的部分声音区间

STEP 05 单击鼠标右键，在弹出的快捷菜单中选择"删除"选项，如图 4-50 所示。

图 4-50　选择"删除"选项

STEP 06 即可删除左声道中部分声音区间，呈静音显示，开启右声道，查看音波效果，如图 4-51 所示。

图 4-51　查看制作完成的音波效果

4.5　定位时间线的位置

在 Audition CC 2018 的编辑器中，如果用户需要编辑音乐素材，就少不了时间线的应用。本节主要向读者介绍定位时间线位置的操作方法。

4.5.1　鼠标定位：编辑音乐文件前的必要操作

【基础介绍】

通过鼠标定位音乐时间的位置是一种非常快捷、简单的方法，只需要在合适的音乐时间处单击鼠标左

键，即可定位时间线的位置。

【操作原由】

当用户需要对音乐区间进行编辑和处理时，就需要定位时间线的位置；当用户需要在时间线位置添加标记时，也需要先定位时间线的位置。

【实战过程】

下面介绍在"编辑器"窗口中，通过鼠标定位的方式来定位时间线的位置。

素材文件	素材\第4章\音乐15.mp3
效果文件	无
视频文件	4.5.1 鼠标定位：编辑音乐文件前的必要操作.mp4

【操练 + 视频】

鼠标定位：编辑音乐文件前的必要操作

STEP 01 按 Ctrl + O 组合键，打开一段音频素材，如图 4-52 所示。

图 4-52　打开一段音频素材

STEP 02 将鼠标移至"编辑器"窗口上方的标尺栏中 5.0 的位置处，如图 4-53 所示。

图 4-53　将鼠标定位在标尺栏中

STEP 03 在标尺栏中的合适位置上，单击鼠标左键，即可定位时间线的位置，如图 4-54 所示。

图 4-54　定位时间线的位置

4.5.2　精准定位：确定音乐文件的时间秒数

【基础介绍】

精准定位是指在时间码数值框中输入相应的时间参数，进行精确定位。

【操作原由】

当用户需要对时间线进行精确定位的时候，就需要通过数值框来定位音乐的时间，该操作适合比较精确的音乐定位操作。

【实战过程】

下面介绍通过数值框精准定位时间线的操作方法。

素材文件	素材\第4章\音乐16.mp3
效果文件	无
视频文件	4.5.2 精准定位：确定音乐文件的时间秒数.mp4

【操练 + 视频】

精准定位：确定音乐文件的时间秒数

STEP 01 按 Ctrl + O 组合键，打开一段音频素材，如图 4-55 所示。

STEP 02 在"编辑器"窗口的左下方数值框上，单击鼠标左键，使数值框呈可编辑状态，然后在其中输入 0:06.120，如图 4-56 所示。

Audition CC 全面精通
录音剪辑＋消音变调＋配音制作＋唱歌后期＋案例实战

图 4-55　打开一段音频素材	 图 4-56　在其中输入 0:06.120

STEP 03 输入完成后，按 Enter 键确认，即可通过数值框定位时间线的位置，如图 4-57 所示。

图 4-57　通过数值框定位时间线的位置

第 5 章
录音：录制单轨与多轨混音

章前知识导读

录音是电脑音频制作最重要的环节，使用电脑软件进行录音具有成本低、音质好、噪音小、操作方便以及持续时间长等特点。因此，在专业录音领域中，电脑也成为新一代的超级"录音机"。本章主要介绍录制单轨与多轨音乐的操作方法。

新手重点索引

- 录制与编辑单轨音乐
- 录制与编辑微信语音
- 录制与编辑微课语音
- 录制与修复混合音乐

效果图片欣赏

5.1 录制与编辑单轨音乐

在 Audition CC 2018 单轨编辑器中,用户可以对单个的音乐文件进行单独的录音操作。本节主要向读者介绍在单轨编辑器中录音的操作方法,希望读者可以熟练掌握。

5.1.1 高清录音:边唱边录自己的歌声

【基础介绍】

高清录音是指在单轨"编辑器"窗口中,用户可以使用麦克风录制高品质清唱歌曲,这也是录歌的一种初级、简单的办法。

【操作原由】

当用户想将自己的歌声录制下来或者作为背景音乐播放时,可以进行录音操作。

【实战过程】

下面介绍用麦克风边唱边录歌曲的操作方法。

素材文件	无
效果文件	无
视频文件	5.1.1 高清录音:边唱边录自己的歌声.mp4

【操练+视频】
高清录音:边唱边录自己的歌声

STEP 01 在 Audition CC 2018 中,按 Ctrl + Shift + N 组合键,❶弹出"新建音频文件"对话框,❷在其中设置"采样率"为 48000Hz,❸单击"确定"按钮,如图 5-1 所示。

图 5-1 设置"采样率"为 48000Hz

STEP 02 执行操作后,即可新建一个空白音频文件,如图 5-2 所示。

图 5-2 新建一个空白音频文件

STEP 03 将麦克风连接至电脑主机的输入接口中,在"编辑器"窗口的下方,单击"录制"按钮,如图 5-3 所示。

图 5-3 单击"录制"按钮

▶ 专家指点

在 Audition CC 2018 的"新建音频文件"对话框中,用户还可以根据需要设置声音的声道属性,包括单声道、立体声和 5.1 声道。

STEP 04 执行操作后,用户就可以对着麦克风清唱歌曲了,在录音过程中,❶"编辑器"窗口中将会显示录制的音乐音波,如图 5-4 所示,待歌曲清唱完成之后,❷单击"停止"按钮,即可停止音乐的录制操作。

第 5 章　录音：录制单轨与多轨混音

图 5-4　清唱歌曲录制完成

> ● 专家指点
>
> 在 Audition CC 2018 的"编辑器"窗口中，用户还可以按 Shift +"空格"组合键，快速地对音频文件进行录音操作。

5.1.2　穿插录音：重新录唱得不好的几句歌词

【基础介绍】

穿插录音是指在已经录制好的音乐文件上，对部分音乐区间进行重新录制，以达到最佳的声音效果。

【操作原由】

如果用户觉得后半部分的音乐没有录好，需要重新录制的话，可以将前半部分已经录好的音乐保存，然后再重新录制后半部分的音乐即可。

【实战过程】

下面介绍通过穿插录音录制歌曲后半部分音乐的操作方法。

素材文件	素材\第 5 章\音乐 1.mp3
效果文件	效果\第 5 章\音乐 1.mp3
视频文件	5.1.2　穿插录音：重新录唱得不好的几句歌词

【操练 + 视频】

穿插录音：重新录唱得不好的几句歌词

STEP 01 进入 Audition CC 2018 工作界面，按 Ctrl + O 组合键，打开已经录好的歌曲文件，选择后半部分需要重新录制的音乐区间，如图 5-5 所示。

> ● 专家指点
>
> 在 Audition CC 2018 工作界面中，当一首歌全部录制完成后，在听的过程中可能会发现歌曲的前半部分或者后半部分唱得不好，需要重录，如果从头开始录就比较麻烦，此时用户可以运用时间选区工具，将歌曲中录得不好的时间区域选中，再单击"录制"按钮重录即可。

图 5-5　选择后半部分需要重新录制的音乐区间

STEP 02 在选择的音乐区间上，单击鼠标右键，在弹出的快捷菜单中选择"静音"选项，如图 5-6 所示。

图 5-6　选择"静音"选项

STEP 03 执行操作后，即可将音乐区间设置为静音，被设为静音后的音乐区间不会显示任何音波，如图 5-7 所示。

图 5-7 设置音乐区间为静音

STEP 04 ❶将时间线定位到需要进行穿插录音的起始位置，❷单击"编辑器"窗口下方的"录制"按钮，如图 5-8 所示。

图 5-8 单击"录制"按钮

STEP 05 执行操作后，即可开始进行穿插录音操作，重新录制歌声，显示录制的声音音波效果，如图 5-9 所示。

图 5-9 显示录制的声音音波效果

STEP 06 待后半部分的歌曲清唱完成后，❶单击"停止"按钮，即可停止音乐的录制操作，❷在"编辑

器"窗口中可以查看录制的音乐音波效果，如图 5-10 所示。

图 5-10 查看录制的音乐音波效果

5.1.3 单轨录音：录制美女主播的歌曲和声音

【基础介绍】

随着网红、主播行业的盛行，越来越多的人喜欢在休闲的时间通过互联网听主播唱歌、和主播聊天，以缓解工作压力。因此，在 Audition 软件中，用户可以将自己喜欢的主播的声音录制下来，永久保存珍藏。

【操作原由】

如果用户觉得某位主播的歌声很好听，想模仿唱歌的话，可以对美女主播的声音进行录制，存进电脑中再循环播放收听。

【实战过程】

下面介绍录制美女主播声音的操作方法。

素材文件	无
效果文件	无
视频文件	5.1.3 单轨录音：录制美女主播的歌曲和声音.mp4

【操练 + 视频】
单轨录音：录制美女主播的歌曲和声音

STEP 01 首先打开相关直播网站，进入网络主播播放页面，此时可以看到网络主播正在用麦克风唱歌，如图 5-11 所示。

5.1.4 单轨录音：录制乐器弹奏演唱的声音

【基础介绍】

录制乐器弹奏演唱的声音是指用户可以边弹奏乐器边演唱，还能边录音，将这些精彩的声音永久地保存起来。用户将自己弹奏的声音录制下来后，可以播放给亲朋好友听，也可以自己重复收听，发现自己在演奏方面还有哪些需要提升的地方，可以让自己不断地进步。

摆放麦克风的支架种类繁多，有一种是适合演唱者坐在凳子上演奏乐器，然后将麦克风放在桌上并录制声音的桌面式麦克风支架，如演奏者演奏电子琴、二胡时，就适合使用这种麦克风支架。另外一种是适合演唱者站着演奏乐器的麦克风支架，常称之为落地式话筒支架，此时对麦克风支架的高度有所要求，麦克风支架从地面升起的高度必须和演奏者站着的高度相适应，这样录制进去的乐器声音和人的声音才标准。

如图 5-14 所示为两种主要的麦克风支架类型。

图 5-11 网络主播正在用麦克风唱歌

STEP 02 在 Audition 工作界面中❶新建一个空白的音频文件，用音箱播放主播唱歌的声音，然后将麦克风连接至电脑中，对着音箱播放的声音进行录制，❷单击"编辑器"下方的"录制"按钮，如图 5-12 所示。

图 5-12 单击"录制"按钮

STEP 03 执行操作后，即可开始录制主播唱歌的声音，待声音录制完成之后，❶单击"停止"按钮，即可停止声音的录制操作，❷查看录制完成的声音音波文件，如图 5-13 所示。

图 5-13 查看录制完成的声音音波文件

（a）适合坐着演奏的麦克风支架　（b）适合站着演奏的麦克风支架

图 5-14 两种不同的麦克风支架类型

【实战过程】

根据用户演奏的乐器不一样，麦克风支架的选择也会不一样，但麦克风支架是必需的。当用户在支架上准备好麦克风后，在演奏乐器并录制声音的时候，四周最好是非常安静的，否则录制出来的声音效果不纯粹。如果不小心将部分杂音录进了声音中，此时可以再重新弹奏演唱一遍，然后将有杂音的一节音频进行删减即可。

前面已经向读者介绍了录制多种声音的操作方

法，用户演奏乐器时，也可以使用与上一例同样的方法进行操作，即可完成乐器的声音录制。

5.1.5 单轨录音：录制收音机中的电台播报

【基础介绍】

喜欢听收音机电台实时播报的用户，可以将收音机中喜欢的电台声音通过电脑的方式录制下来，然后将电脑中录制的电台声音文件复制到手机或移动设备中，待平常休闲的时候可以拿出来听听，也可以录制一些有意义的电台节目给家人朋友听。

【实战过程】

本实例向读者讲解的不是用麦克风对着收音机来录声音，这样四周的杂音会很重，录出来的音效会不好，也不是专业的声音录法。

在 Windows 系统的"声音"对话框中，有一个"线路输入"功能，如图 5-15 所示，通过在计算机桌面右下角的声音图标上，单击鼠标右键，在弹出的快捷菜单中选择"录音设备"选项，即可打开该功能的窗口。

图 5-15 "线路输入"功能

使用"线路输入"功能前，用户需要先从商店中购买一根音频线，如果收音机的音频输出接口与耳机的接口一样大小，建议用户最好购买音频线两端接口都是 3.5mm 大小的，如图 5-16 所示。音频线的作用是连接电脑与收音机的接口，这样才能将收音机中的音乐节目正常地转录到电脑中。如果音频线选择错误，收音机中的音乐节目将不能正常被转录到电脑中，通过正确的音频线可以将电台声音在电脑中进行播放，可以用音响播放出来，然后将播放出来的声音进行转录操作。

当用户将音频线与收音机和电脑连接后，可以在"声音"对话框中，调整"线路输入"的属性以及录制音量的大小。当收音机中的电台声音能在电脑中正常播放时，用户再参照前面实例的方法，用 Audition CC 2018 软件来录制收音机中的声音。

图 5-16 3.5mm 插头的音频对录线

5.1.6 单轨录音：录制电视机中的歌曲与背景音乐

【基础介绍】

用户可以将电视机中自己喜欢的歌曲和背景音乐进行录制操作，保存到电脑中，方便以后循环收听。

【实战过程】

本节的录音方法与在收音机中录制声音的方法类似，用户同样需要先在商店中购买一根音频线，音频线的作用是用来将电视机和计算机相连的。这里的音频线与连接收音机的音频线不同，连接电视机的音频线连接头部比较像莲花，故称"莲花头"接口，或称为"莲花插头"，用户需要购买这种莲花插头的音频线，才能将电视机与计算机正确连接。目前一般的家用数字电视机都配了机顶盒，用户只需将机顶盒与计算机连接即可。图 5-17 所示为用来连接机顶盒的音频线。

用购买的"莲花头"接口的音频线将机顶盒与计算机进行连接，并设置"线路输入"属性和录音的音量大小，然后在电视机中播放用户喜欢看的音

第 5 章 录音：录制单轨与多轨混音

乐电视台或音乐比赛类的节目，并根据前面介绍的录音方法，运用 Audition CC 2018 软件录制声音即可。

图 5-17 一分二音频转录线

5.1.7 单轨录音：让麦克风录制的声音又大又清晰

【基础介绍】

用户使用麦克风录制声音时，可以在电脑中进行相关的设置，增强麦克风的录音属性，这样录制的声音就会大一点。

【操作原由】

当用户觉得用麦克风录出来的声音太小了，而且声音听起来也不太清晰，此时可以增强麦克风的属性，使声音又大又清晰。

【实战过程】

STEP 01 首先，在 Windows 系统的任务栏中，❶用鼠标右键单击"音量"图标，在弹出的快捷菜单中❷选择"录音设备"选项，如图 5-18 所示，❸弹出"声音"对话框，❹选择"麦克风"选项，❺单击右下角的"属性"按钮，如图 5-19 所示。

图 5-18 选择"录音设备"选项

图 5-19 单击"属性"按钮

STEP 02 ❶弹出"麦克风属性"对话框，如图 5-20 所示，❷单击"级别"标签，❸切换至"级别"选项卡，❹将"麦克风加强"下方滑块向右拖曳至 +30.0dB 的位置，如图 5-21 所示。

图 5-20 弹出"麦克风属性"对话框

图 5-21 向右拖曳滑块位置

5.2 录制与编辑微信语音

目前，微信已经成为每个人手机中必备的一款 APP 工具，功能十分强大，我们可以用微信与亲人聊天，与朋友进行语音互动，还可以进行工作交流等。微信的语音功能也是我们频繁使用的一个功能，用户可以使用 Audition 软件对微信的语音进行导出、录制与编辑操作，将这些聊天内容永久保存起来。

5.2.1 导出语音：将微信语音文件导入计算机中

【基础介绍】

在我们的手机中，存储了许多微信语音文件，我们可以将这些语音文件进行导出操作，再进行后期编辑与处理，制作出需要的语音效果。

【操作原由】

当用户需要对微信语音进行编辑处理时，就需要先将语音文件从手机中导入计算机。

【实战过程】

下面以安卓手机为例，介绍将微信语音文件导入计算机的操作方法。

素材文件	无
效果文件	无
视频文件	5.2.1 导出语音：将微信语音文件导入计算机中 .mp4

【操练 + 视频】

导出语音：将微信语音文件导入计算机中

STEP 01 通过数据线，将手机与计算机进行连接，❶进入"tencet/MicroMsg"文件夹，可以看到一个长名称的数字和英文结合的文件夹名称，进入该文件夹，❷找到 voice2 的文件夹，这个是存放微信语音的文件夹，如图 5-22 所示。

STEP 02 双击鼠标左键，进入该文件夹，打开后可以看到文件夹中有许多带数字的语音文件夹名称，微信中的语音被放置在不同的文件夹中，用户可以通过搜索功能，将用户需要的微信语音搜索出来。

在"计算机"窗口的右上角位置，❶输入微信语音的文件格式 amr，并进行搜索，❷稍等片刻会搜索出相应的语音文件，如图 5-23 所示。

图 5-22 找到 voice2 的文件夹

图 5-23 搜索出相应的语音文件

STEP 03 搜索出来的微信语音文件显得比较凌乱，我们需要对语音文件进行整理和排序，单击"计算机"窗口右上角的"视图"按钮，在弹出的列表框中选择"详细信息"选项，如图 5-24 所示。

STEP 04 以"详细信息"的方式显示搜索出来的语音文件，❶并以"修改日期"进行排序，最新的微信语音文件会显示在文件夹最上方，❷在文件夹中选择 3 个需要使用的微信语音文件，如图 5-25 所示。

第 5 章 录音：录制单轨与多轨混音

图 5-24 选择"详细信息"选项

图 5-27 对复制的语音文件进行粘贴操作

5.2.2 录制语音：用手机将微信语音录制下来

【基础介绍】

录制语音是指将微信语音通过手机扬声器进行播放，然后使用另一台手机的录音功能，将语音录制下来即可。

【操作原由】

当用户有两个手机的时候，通过这种方式录制微信语音是最简单、最快捷的方法。

【实战过程】

STEP 01 录制微信语音的方法很简单，用户首先打开微信聊天界面，❶单击微信语音文件，❷此时语音将进行自动播放，如图 5-28 所示。

图 5-25 选择微信语音文件

STEP 05 在语音文件上单击鼠标右键，在弹出的快捷菜单中选择"复制"选项，如图 5-26 所示，对语音文件进行复制操作。

图 5-26 选择"复制"选项

STEP 06 ❶进入"计算机"窗口的相应文件夹中，❷对复制的语音文件进行粘贴操作，如图 5-27 所示。接下来用户可以在计算机中安装相应的转换格式的软件，将 amr 格式转换为 mp3 格式，即可调入 Audition 软件中进行语音合成、处理。

图 5-28 语音将进行自动播放

STEP 02 使用另一台手机，打开录音机 APP，进入声音录制界面，❶单击下方的红色录音按钮，即可开始录制微信语音，❷并显示语音音波，如图 5-29 所示，待录制完成后，即可自动存储在手机内存卡中。

99

击"文件"|❷"打开并附加"|❸"到新建文件"命令，如图 5-30 所示。

图 5-29 开始录制微信语音

图 5-30 单击"到新建文件"命令

STEP 03 通过手机数据线连接电脑，从内存卡中将刚录制的微信语音复制至计算机中，然后就可以调入 Audition 软件中进行后期编辑处理了。

5.2.3 处理语音：合成编辑微信语音聊天记录

【基础介绍】

当用户对微信中的语音文件进行格式转换后，或者通过录音的方式存储下来后，可以调入 Audition 软件中进行后期合成、编辑与音效处理。

【操作原由】

从微信中调出来的语音文件，都不会超过一分钟，有些甚至只有几秒，此时用户可以将这些零散的语音文件进行合成与后期处理，制作成一段完整的、具有纪念意义的声音文件，也方便了用户对音文件进行管理。

STEP 02 ❶弹出"打开并附加到新建文件"对话框，❷在其中选择需要合成的多段微信语音文件，如图 5-31 所示，❸单击"打开"按钮。

图 5-31 选择多段微信语音文件

STEP 03 执行操作后，❶即可将 3 段微信语音合成在同一个声音文件中，❷"编辑器"上方显示了不同微信语音文件的名称，如图 5-32 所示。

【实战过程】

下面介绍合成编辑与处理微信语音聊天记录的操作方法。

素材文件	无
效果文件	无
视频文件	5.2.3 处理语音：合成编辑微信语音聊天记录 .mp4

【操练+视频】
处理语音：合成编辑微信语音聊天记录

STEP 01 首先合成多段微信语音，在菜单栏中❶单

图 5-32 对 3 段微信语音进行合成操作

第 5 章 录音：录制单轨与多轨混音

STEP 04 在"调节振幅"按钮上，❶单击鼠标左键并向上拖曳，❷调大微信语音的音量大小至 5.1dB，此时声音音波有所变化，如图 5-33 所示。

STEP 05 编辑完成后，按 Ctrl ＋ S 组合键，❶弹出"另存为"对话框，❷设置文件的保存信息，如文件名、位置等，❸单击"确定"按钮，如图 5-34 所示，即可保存文件。

图 5-33　调大微信语音的音量大小

图 5-34　保存已合成编辑的微信语音

▶ 专家指点

在 Audition CC 2018 工作界面中，当用户对微信语音文件进行保存操作时，用户可根据微信语音的使用目的，设置相应的保存信息。如果用户是放在电脑中或手机中倾听时，可以存为 MP3 格式 44100Hz 采样类型；如果用户需要与其他音乐进行合成，或者进行混音处理加背景音乐，此时可以存为 WAV 格式；还可以直接在 Audition 界面中单击"编辑"|"插入"|"到多轨会话中"|"新建多轨会话"命令，将语音文件插入多轨会话中进行混音处理，为语音文件添加背景音乐，制作出动人的声效。

5.3 录制与编辑微课语音

微课语音是由移动互联网催生的教育事业的新形态产业，扩展了人们获取知识的方式和途径，打破了学习的时间、空间、师资、教材的限制，使人们受教育的权利越来越自由、公平，也使教育事业的发展焕发出新的生命力。本节主要介绍录制与编辑微课语音的操作方法。

5.3.1　准备软件：安装录制微课的 APP 软件

【基础介绍】

在录制微信中的微课语音之前，首先需要在手机中安装录制微课的 APP 软件。应用商店中有许多录音的 APP 软件，这里以"录音宝"APP 为例进行介绍。该 APP 既可以录制微课声音，也可以将录制的语音转换成文字，高效准确，十分方便。

【操作原由】

录制微课语音之前，我们首先需要在手机中安装录制微课语音的 APP 软件。

【实战过程】

下面介绍安装"录音宝"APP 的操作方法。

STEP 01 打开手机应用商店 APP，❶单击上方的"搜索"文本框，❷在文本框中输入"录音宝"，❸单击右侧的"搜索"按钮，如图 5-35 所示。

101

图 5-35 单击右侧的"搜索"按钮

图 5-36 单击下方的"下载"按钮

STEP 02 执行完操作后,在下方将显示搜索到的APP,❶单击"录音宝"APP,进入"详情"页面,❷可以查看该APP的应用介绍,❸单击下方的"下载"按钮,如图 5-36 所示。

STEP 03 开始下载"录音宝"APP,❶并显示下载进度,❷下载完成后软件进行自动安装,❸安装完成后单击下方的"打开"按钮,如图 5-37 所示,即可打开"录音宝"APP。

图 5-37 单击下方的"打开"按钮

5.3.2 录制微课:录制手机中的微课语音文件

【基础介绍】

在微信的"千聊"公众号中,有许多微课文件,播放量也非常大,用户可以将这样的微课语音录制下来,分享给有需要的人进行学习、充电。当用户将"录音宝"APP 安装至手机中后,就可以打开微课播放界面,开始录制微课语音了。

【操作缘由】

当用户需要将微课中的语音应用到其他地方进行讲课或学习时,就需要单独录制微课的语音文件。

【实战过程】

下面介绍录制微课语音文件的操作方法。

STEP 01 通过"千聊"公众号打开微课界面,❶单击第一条微课信息,进入微课播放界面,❷单击微

课中的语音信息，即可开始播放微课语音，并显示播放进度，如图5-38所示，用户应尽可能将手机的媒体音量调至最大。

STEP 02 ❶打开"录音宝"APP 显示主界面，❷单击"录音"按钮，如图 5-39 所示。

图 5-38 开始播放微课语音

图 5-39 单击下方的"录音"按钮

STEP 03 开始录制手机中的微课声音，❶并显示录制进度，待微课语音录制完成后，❷单击下方的"完成"按钮，返回"录音宝"界面，上方显示了刚录制的微课语音文件，❸单击该语音文件，如图 5-40 所示。

STEP 04 在下方弹出的按钮面板中，❶单击"分享"按钮，弹出相应界面，❷选择"分享 wav 声音文件"选项，如图 5-41 所示。

图 5-40 单击上方录制的语音文件

图 5-41 选择"分享 wav 声音文件"选项

STEP 05 弹出"选择要分享到的应用"界面，❶单击"发送给好友"QQ 图标，进入"发送到"界面，❷选择"我的电脑"选项，如图 5-42 所示。

STEP 06 弹出信息提示框，❶单击"发送"按钮，进入 QQ 程序"我的电脑"界面，❷下方显示了已经通过 QQ 将微课语音文件发送至电脑中，如图 5-43 所示。

图 5-42 选择"我的电脑"选项

图 5-43 将微课语音文件发送至电脑中

5.3.3 处理微课：将语音调入 Audition 中编辑

【基础介绍】

用户可以将手机中录制的微课语音文件调入 Audition 软件中进行后期声效处理，使制作的声音文件更加符合用户的要求。

【操作原由】

当录制的语音文件中包含噪音部分，或者是有不想播放出来的声音时，可以调入 Audition 软件中进行后期剪辑与处理。

【实战过程】

下面介绍在 Audition CC 2018 中处理微课语音文件的操作方法。

素材文件	无
效果文件	无
视频文件	5.3.3 处理微课：将语音调入 Audition 中编辑.mp4

图 5-44 打开上一例导入至电脑中的微课语音文件

图 5-45 选择需要剪辑和删除的声音区间

【操练+视频】

处理微课：将语音调入 Audition 中编辑

STEP 01 在 Audition 软件中，打开上一例导入至电脑中的微课语音文件，显示语音音波，如图 5-44 所示。

STEP 02 在音波文件上，选择需要剪辑和删除的声音区间，如图 5-45 所示。

STEP 03 在声音区间上，单击鼠标右键，在弹出的快捷菜单中选择"删除"选项，如图 5-46 所示。

STEP 04 执行操作后，即可完成对微课语音文件的剪辑操作，如图 5-47 所示，保存文件。

第 5 章 录音：录制单轨与多轨混音

图 5-46 选择"删除"选项

图 5-47 完成对微课语音文件的剪辑操作

5.4 录制与修复混合音乐

在本章前面的知识点中，详细地向读者介绍了在单轨编辑器中录制各种声音、录制微信语音、录制微课语音的方法，而在本节中主要向读者介绍录制与修复混合音乐的操作方法，希望读者可以熟练掌握本节内容。

5.4.1 多轨录音：跟着背景音乐录制唱歌的声音

【基础介绍】

在 Audition CC 2018 工作界面的多轨编辑器中，用户可以在轨道 1 中插入歌曲的背景伴奏，然后在其他轨道中录制唱歌的声音。用户单击指定轨道的"录音"按钮时，背景伴奏轨道中的音乐会自动播放，只有被指定轨道才会进行录制操作。最后在导出音乐文件时，将两个轨道的声音进行同步导出，合成一个新文件即可。

【操作原由】

当用户想录制某首歌曲的时候，可以跟着背景音乐来录制唱歌的声音，这样容易把握歌曲的音调，不容易跑调。

【实战过程】

下面介绍跟着背景音乐录制唱歌声音的操作方法。

素材文件	素材\第 5 章\音乐 2.mp3
效果文件	无
视频文件	5.4.1 多轨录音：跟着背景音乐录制唱歌的声音 .mp4

【操练 + 视频】
多轨录音：跟着背景音乐录制唱歌的声音

STEP 01 新建一个名为"音乐 2.sesx"的多轨混音文件，在轨道 1 中插入背景音乐文件，如图 5-48 所示。

图 5-48 打开一个项目文件

STEP 02 轨道 1 中的为音乐伴奏，单击轨道 2 中的"录制准备"按钮，如图 5-49 所示。

105

图 5-49 单击"录制准备"按钮

STEP 03 此时"录制准备"按钮呈红色显示,然后单击"编辑器"下方的"录制"按钮,如图 5-50 所示。

图 5-50 单击"录制"按钮

STEP 04 此时轨道 1 中的音乐会开始播放,与此同时,轨道 2 也会精确地同步开始录音,用户可根据音乐伴奏清唱歌曲即可。录制完成后,单击"停止"按钮,即可在轨道 2 中显示录制的音乐音波,如图 5-51 所示。

图 5-51 在轨道 2 中显示录制的音乐音波

5.4.2 多轨录音:跟着伴奏录制两个人唱歌的声音

【基础介绍】

在 Audition CC 2018 的多轨编辑器中,用户不仅可以录制独唱歌声,还可以录制男女对唱歌声。本实例在讲解的过程中,轨道 1 为歌曲伴奏,轨道 2 为女歌声,轨道 3 为男歌声。

【操作原由】

用户可以使用 Audition CC 2018 软件录制和爱人的情歌对唱声音,表达彼此的爱恋。

【实战过程】

下面介绍跟着伴奏录制两个人唱歌的声音的操作方法。

素材文件	素材\第 5 章\音乐 3.mp3
效果文件	无
视频文件	5.4.2 多轨录音:跟着伴奏录制两个人唱歌的声音 .mp4

【操练 + 视频】
多轨录音:跟着伴奏录制两个人唱歌的声音

STEP 01 新建一个名为"音乐 3.sesx"的多轨混音文件,在轨道 1 中插入背景音乐文件,如图 5-52 所示。

图 5-52 新建一个项目文件

STEP 02 在轨道 2 中,单击"录制准备"按钮,使其呈红色显示,如图 5-53 所示。

STEP 03 ❶单击"编辑器"下方的"录制"按钮,轨道 1 中开始播放伴奏,轨道 2 中开始同步录制女歌声,待女歌声录制完成后,❷单击"停止"按钮,

第 5 章 录音：录制单轨与多轨混音

❸即可显示录制的女歌声音波文件，如图 5-54 所示。

图 5-53 单击"录制准备"按钮

图 5-54 显示录制的女歌声音波文件

STEP 04 在轨道 2 中再次❶单击"录制准备"按钮，取消女歌声的录制状态，在轨道 3 中，❷单击"录制准备"按钮，该轨道录制男歌声，此时该按钮呈红色显示，如图 5-55 所示。

图 5-55 该按钮呈红色显示

STEP 05 将时间指示器移至相应位置，❶单击"编辑器"下方的"录制"按钮，轨道 3 中开始录制男歌声，待男歌声录制完成后，❷单击"停止"

按钮，❸即可查看录制的男歌声音波文件，如图 5-56 所示。至此，播放伴奏录制男女对唱歌声录制完成。

图 5-56 查看录制的男歌声音波文件

> **专家指点**
>
> 在 Audition CC 2018 工作界面中录制多轨声音时，用户还可以录制 3 个人、4 个人甚至多个人的声音合唱效果。操作方法与录制两个人唱歌的方法一样，只要在需要录制歌声的轨道上，单击"录制准备"按钮，使其呈红色显示，即可录制相应轨道中不同的歌声效果。

5.4.3 多轨录音：为录制的视频画面配唱歌的声音

【基础介绍】

在 Audition CC 2018 工作界面中，用户可以在播放卡拉 OK 视频的同时，录制歌曲文件。

【操作原由】

当用户需要制作一段声情并茂的卡拉 OK 视频媒体文件时，就需要为视频画面配音，然后将视频与音频通过视频剪辑软件进行合成输出即可。

【实战过程】

下面介绍为录制的卡拉 OK 视频画面配唱歌声音的操作方法。

素材文件	素材\第 5 章\视频 1.wmv
效果文件	无
视频文件	5.4.3 多轨录音：为录制的视频画面配唱歌的声音.mp4

【操练 + 视频】
多轨录音：为录制的视频画面配唱歌的声音

STEP 01 按 Ctrl + N 组合键，新建一个多轨项目文件，在"文件"面板中单击"导入文件"按钮，如图 5-57 所示。

图 5-57　单击"导入文件"按钮

STEP 02 ❶弹出"导入文件"对话框，❷选择需要的卡拉 OK 视频，如图 5-58 所示。

图 5-58　选择需要导入的视频

STEP 03 单击"打开"按钮，将视频导入到"文件"面板中，如图 5-59 所示。

图 5-59　导入视频文件

STEP 04 在"文件"面板中，选择导入的视频文件，单击鼠标左键并拖曳至多轨编辑器中，此时显示一条"视频引用"的轨道，如图 5-60 所示。

图 5-60　显示"视频引用"的轨道

> **专家指点**
>
> 在 Audition CC 2018 工作界面中，软件支持的视频格式有限，并不是所有的视频格式软件都支持，如果用户需要导入的视频格式软件不支持，此时可以使用其他视频格式转换软件，将视频格式转换为 WMV 格式的，然后再将视频导入到 Audition CC 2018 软件中即可。

STEP 05 在菜单栏中，单击"窗口"|"视频"命令，如图 5-61 所示。

图 5-61　单击"视频"命令

STEP 06 执行操作后，即可打开"视频"面板，在其中可以预览卡拉 OK 的视频画面，如图 5-62 所示。

第 5 章　录音：录制单轨与多轨混音

图 5-62　预览卡拉 OK 的视频画面

STEP 07 在轨道 1 中，单击"录制准备"按钮，启用轨道录制功能，如图 5-63 所示。

图 5-63　单击"录制准备"按钮

STEP 08 ❶单击下方的"录制"按钮，即可开始录制声音，在录制过程中，用户可以看"视频"面板中的卡拉 OK 视频画面，然后唱出对应的歌曲即可，待歌曲录制完成后，❷单击"停止"按钮，❸在轨道 1 中可以查看刚录制的声音音波效果，如图 5-64 所示。

图 5-64　查看刚录制的声音音波效果

5.4.4　多轨录音：录制小视频中的背景音乐与声音

【基础介绍】

现在许多爱好摄影的年轻朋友们，都喜欢拍摄微电影、小视频等画面。当用户录制好小视频后，可以先为小视频添加一段背景音乐，然后在混音编辑器中的其他轨道上录制语音旁白，使制作的小视频声效丰富多彩。

【操作原由】

网络中无声的小视频画面并不具有吸引力，用户可以为小视频添加背景音乐与声音，这种声画俱佳的视频阅读量和点赞率才高。

【实战过程】

下面介绍录制小视频中背景音乐与声音的操作方法。

素材文件	素材 \ 第 5 章 \ 视频 2.wmv、背景音乐 .mp3
效果文件	无
视频文件	5.4.4　多轨录音：录制小视频中的背景音乐与声音 .mp4

【操练 + 视频】
多轨录音：录制小视频中的背景音乐与声音

STEP 01 按 Ctrl ＋ N 组合键，新建一个多轨项目文件，在"文件"面板中单击"导入文件"按钮，弹出"导入文件"对话框，选择需要导入的小视频文件，单击"打开"按钮，将视频导入到"文件"面板中，并将导入的小视频素材添加至右侧"视频引用"轨道中，如图 5-65 所示。

图 5-65　添加至"视频引用"轨道中

STEP 02 单击"窗口"|"视频"命令,打开"视频"面板,在其中可以预览录制的小视频画面,如图5-66所示。

图5-66 预览录制的小视频画面

STEP 03 在"文件"面板中通过"导入文件"按钮,导入一段音乐素材,如图5-67所示。

图5-67 导入音乐文件

STEP 04 将上一步中导入的音乐文件拖曳至"轨道1"的右侧,为小视频添加背景音乐,如图5-68所示。

图5-68 为小视频添加背景音乐

STEP 05 轨道1中的音频为背景音乐,单击轨道2中的"录制准备"按钮，如图5-69所示。

图5-69 单击"录制准备"按钮

STEP 06 此时"录制准备"按钮呈红色显示,❶然后单击"编辑器"下方的"录制"按钮,此时用户可以边看"视频"面板中的小视频播放画面,听着轨道1中的背景音乐声音,与此同时,❷轨道2也会精确地同步开始录音,用户可根据背景音乐为小视频录制歌曲,或者录制语音旁白,轨道中显示录制进度,如图5-70所示。

图5-70 在轨道2中同步开始录音

STEP 07 录制完成后,单击"停止"按钮,即可在轨道2中显示录制的音乐音波,完成小视频中背景音乐与声音的录制操作,如图5-71所示。

图5-71 在轨道2中显示录制的音乐音波

5.4.5 多轨录音：继续录之前没有录完的歌声

【基础介绍】

用户在录制与处理时间比较长的音乐时，如果用户的时间不充足，此时可以将歌曲分多次录制，可以在同一个声音文件中完成操作。

【操作原由】

如果用户第一天没有录完歌曲，此时第二天可以接着继续录之前未录完的歌曲部分。

【实战过程】

下面介绍在 Audition 软件中继续录音的操作方法。

素材文件	素材\第5章\音乐4.sesx
效果文件	无
视频文件	5.4.5 多轨录音：继续录之前没有录完的歌声.mp4

【操练+视频】

多轨录音：继续录之前没有录完的歌声

STEP 01 按 Ctrl + O 组合键，打开一个项目文件，如图 5-72 所示。

图 5-72 打开一个项目文件

STEP 02 在轨道 1 中，❶将时间线定位到需要开始录制歌曲的位置，❷然后单击"录制准备"按钮，准备录音，如图 5-73 所示。

STEP 03 ❶单击"编辑器"窗口下方的"录制"按钮，开始录制音乐，待音乐录制完成后，❷单击"停

止"按钮，❸即可完成音乐的录制操作，如图 5-74 所示。

图 5-73 单击"录制准备"按钮

图 5-74 完成音乐的录制操作

5.4.6 多轨录音：修复混合音乐中唱错的部分

【基础介绍】

在 Audition CC 2018 工作界面中，用户不仅可以在单轨编辑器中使用穿插录音功能，还可以在多轨音乐中使用穿插录音功能，通过时间选择工具选择需要穿插录音的部分，单击"录音"按钮，即可开始录音。

【操作原由】

用户制作多轨混合音乐时，如果某个区间中的背景音乐或声音无法达到用户的要求，此时用户可以对区间内的音乐进行重新录制操作。

【实战过程】

下面介绍修复混合音乐中唱错的部分的操作方法。

Audition CC 全面精通
录音剪辑＋消音变调＋配音制作＋唱歌后期＋案例实战

素材文件	素材\第5章\音乐5.sesx
效果文件	无
视频文件	5.4.6 多轨录音：修复混合音乐中唱错的部分.mp4

【操练 + 视频】
多轨录音：修复混合音乐中唱错的部分

STEP 01 按 Ctrl＋O 组合键，打开一个项目文件，如图 5-75 所示。

STEP 02 运用时间选择工具，在轨道 2 中选择需要穿插录音的部分，如图 5-76 所示。

图 5-76 选择需要穿插录音的部分

STEP 03 ❶单击轨道 2 中的"录制准备"按钮，使其呈红色显示，❷然后单击"录制"按钮，开始重新录制音乐，修复唱错的音乐部分，待歌曲录制完成后，❸单击"停止"按钮，停止录音，在轨道 2 中的时间选区中，❹可以查看重录的歌曲音波效果，如图 5-77 所示。

图 5-75 打开一个项目文件

图 5-77 查看重录的歌曲音波效果

▶ 专家指点

在 Audition CC 2018 软件的多轨编辑器中，穿插录音使用得比较频繁，因为用户录完多段歌曲文件后，在听的过程中会发现某几句唱得不好，希望重新录得更好，但如果从头开始重新录比较麻烦，此时用户可以使用穿插录音功能对中间录错的几句歌词进行重新录制，该功能可以提高用户的音乐制作效率。

第6章
编辑：选择与编辑音乐文件

章前知识导读

在 Audition CC 2018 软件中向用户提供了非常强大的音乐编辑功能，对音乐素材进行适当的编辑操作，可以使音乐的音质更加完美。用户在编辑音乐素材之前，首先需要选择相应的音乐片段。本章主要介绍选择与编辑音乐文件的操作方法。

新手重点索引

- 通过命令选择音乐文件
- 通过工具选择与编辑音乐
- 转换音乐采样率与声道
- 在项目中插入音频文件

效果图片欣赏

6.1 通过命令选择音乐文件

在 Audition CC 2018 工作界面中，向读者提供了多种命令可以用来选择音频文件，包括全选音频文件、选择轨道内的所有剪辑、选择轨道内的下一个剪辑以及取消音频的选择操作等。本节主要向读者介绍通过命令选择音频文件的操作方法。

6.1.1 全选音频：选择混音项目内的所有声音

【基础介绍】

全选音频是指选择混音项目中的所有音乐片段，当用户全选后，可以对音频素材进行统一编辑与处理操作，这样可以大大提高工作效率。

【操作原由】

在 Audition CC 2018 工作界面中，如果用户需要对整个项目中的所有音频文件进行编辑操作，此时就需要全选音频文件。

【实战过程】

下面介绍选择混音项目内的所有声音的操作方法。

素材文件	素材\第6章\音乐1.sesx
效果文件	无
视频文件	6.1.1 全选音频：选择混音项目内的所有声音.mp4

【操练+视频】
全选音频：选择混音项目内的所有声音

STEP 01 按 Ctrl + O 组合键，打开一个项目文件，如图 6-1 所示。

图 6-1 打开一个项目文件

STEP 02 在菜单栏中，单击"编辑"|"选择"|"全选"命令，如图 6-2 所示。

图 6-2 单击"全选"命令

STEP 03 执行操作后，即可全选整个混音项目中的所有音频文件，被选中的音频片段呈高亮显示，如图 6-3 所示。

图 6-3 全选整个混音文件

▶ 专家指点

在 Audition CC 2018 工作界面中，按 Ctrl + A 组合键，也可以全选所有音频片段。

6.1.2 选中轨道：全选当前轨道内的所有音乐

【基础介绍】

在多轨编辑器中，用户可以根据需要选择指定声轨中所有的音乐素材，然后对选择的素材进行编辑操作。

【操作原由】

当用户需要对某一条声轨内的所有音乐片段进行统一编辑、处理、管理时，就需要选中整条声轨内的所有音乐片段，该功能在制作大型音乐项目时，非常管用。

【实战过程】

下面介绍全选当前轨道内的所有音乐片段的操作方法。

素材文件	素材\第6章\音乐2.sesx
效果文件	无
视频文件	6.1.2 选中轨道：全选当前轨道内的所有音乐.mp4

【操练 + 视频】
选中轨道：全选当前轨道内的所有音乐

STEP 01 按 Ctrl + O 组合键，打开一个项目文件，选择轨道 2，如图 6-4 所示。

STEP 02 在菜单栏中，单击"编辑"|"选择"|"所选轨道内的所有剪辑"命令，执行操作后，即可选择轨道 2 中的所有素材文件，如图 6-5 所示。

图 6-4 打开一个项目文件

图 6-5 选择轨道 2 中的所有素材文件

6.1.3 选中部分：选择音频后半部分要修改的片段

【基础介绍】

在 Audition CC 2018 工作界面中，用户可以选择时间线后面的所有音乐文件，该功能适合选择整首歌曲的后半部分，或者歌曲的结尾部分。

【操作原由】

当用户需要对歌曲的后半截或结尾处的低音部分进行声音修饰与处理时，就需要使用该功能来选择音频。

【实战过程】

下面介绍一键选择音频后半部分要修改的片段的操作方法。

素材文件	素材\第6章\音乐3.sesx
效果文件	无
视频文件	6.1.3 选中部分：选择音频后半部分要修改的片段.mp4

【操练 + 视频】
选中部分：选择音频后半部分要修改的片段

STEP 01 按 Ctrl + O 组合键，打开一个项目文件，在轨道 1 中将时间线定位到第 1 段音乐的后面，如图 6-6 所示。

图 6-6 将时间线定位到第 1 段音乐的后面

STEP 02 在菜单栏中，单击"编辑"|"选择"|"直到所选轨道末尾的剪辑"命令，执行操作后，在轨道 1 中时间线后面的所有音乐素材都将呈选中状态，如图 6-7 所示。

图 6-7 轨道 1 中时间线后面的所有音乐
素材都呈选中状态

▶ 专家指点

除了上述方法可以执行"直到所选轨道末尾的剪辑"命令外，用户还可以按 Ctrl + Alt + T 组合键，执行该命令。

另外，在"编辑"菜单下，依次按键盘上的 S、E 键，也可以快速执行"直到所选轨道末尾的剪辑"命令。

6.1.4 选中素材：选择整段歌曲中的高音部分

【基础介绍】

在 Audition 的多轨混音项目中，用户可以单独选择时间线后的第 1 段音乐素材，该操作结合标记功能一起使用会更方便，通过标记定位时间线的位置，然后选择时间线后的下一段音乐素材，用户可以通过该功能选择整段歌曲中的高音部分。

【操作原由】

如果用户需要对当前时间线后的下一段音乐素材进行编辑与处理时，需要使用该功能。

【实战过程】

下面介绍通过"所选轨道内的下一个剪辑"命令选择歌曲中的高音部分的操作方法。

素材文件	素材\第 6 章\音乐 4.sesx
效果文件	无
视频文件	6.1.4 选中素材：选择整段歌曲中的高音部分.mp4

【操练 + 视频】
选中素材：选择整段歌曲中的高音部分

STEP 01 按 Ctrl + O 组合键，打开一个项目文件，将时间线定位到第一段素材的后面，然后选择轨道 2，如图 6-8 所示。

STEP 02 在菜单栏中，单击"编辑"|"选择"|"所选轨道内的下一个剪辑"命令，即可选择时间线后的第一段音乐素材，如图 6-9 所示，"所选轨道内的下一个剪辑"命令是以时间线为起点开始进行选择的。

▶ 专家指点

除了上述方法可以执行"所选轨道内的下一个剪辑"命令外，用户还可以按英文状态下的"."键，执行该命令；多次按"."键，将逐一选择下一个音乐剪辑。

图 6-8 定位时间线的位置

图 6-9　选择时间线后的第一段音乐素材

图 6-10　打开一个项目文件

▶ 专家指点

当多轨混音项目中存在多条音频轨道，而轨道中又包含多个音乐片段时，使用该功能来选择时间线后的第一段音乐素材很方便，因为该操作对所选轨道没有限制，只要是时间线后的第一段音乐素材，即可被选中。

STEP 02 在菜单栏中，单击"编辑"|"选择"|"取消全选"命令，即可取消所有音乐文件的选择操作，此时音乐文件呈灰色显示，如图 6-11 所示。

图 6-11　取消所有音乐文件的选择操作

6.1.5　取消全选：编辑完音乐后取消音乐的全选

【基础介绍】

取消全选是指不论当前在混音项目中选择了多少个音乐剪辑，只要执行"取消全选"命令，即可取消所有音乐剪辑的选择操作。

【操作原由】

当用户对混音项目中选择的音乐片段编辑完成后，可以取消音乐片段的选择操作，再进行其他素材的编辑。

【实战过程】

下面介绍取消全选音乐的操作方法。

▶ 专家指点

除了上述方法可以取消全选音乐外，用户还可以按 Ctrl + Shift + A 组合键，或者在多轨编辑器中的空白位置上，单击鼠标左键，即可取消全选音乐对象。

6.1.6　选择时间：选择当前视图中的音乐区域

【基础介绍】

在 Audition CC 2018 工作界面中，用户可以对当前视图的时间区域进行选择操作，该操作可以选择当前时间区域内的所有音乐片段。

【操作原由】

在当前视图的时间区域内，如果音乐片段过多，一个一个选择显得有点麻烦，此时通过"选择当前视图时间"命令可以选择当前时间区域内的所有音

素材文件	素材\第 6 章\音乐 5.sesx
效果文件	无
视频文件	6.1.5　取消全选：编辑完音乐后取消音乐的全选 .mp4

【操练 + 视频】

取消全选：编辑完音乐后取消音乐的全选

STEP 01 按 Ctrl + O 组合键，打开一个项目文件，此时音频文件已为全选状态，如图 6-10 所示。

乐片段，该操作适合对音乐的时间区域进行统一操作。

【实战过程】

下面介绍选择当前视图中的所有音乐区域的操作方法。

素材文件	素材\第6章\音乐6.sesx
效果文件	无
视频文件	6.1.6 选择时间：选择当前视图中的音乐区域.mp4

【操练 + 视频】

选择时间：选择当前视图中的音乐区域

STEP 01 按 Ctrl + O 组合键，打开一个项目文件，如图 6-12 所示。

图 6-12 打开一个项目文件

STEP 02 在菜单栏中，单击"编辑"|"选择"|"选择当前视图时间"命令，即可选择当前视图时间，向右拖曳"编辑器"窗口上方的缩略图滑块，❶即可查看选择的视图时间区域，❷在视图时间区域内的音乐片段也被框选在内，如图 6-13 所示。

图 6-13 查看选择的视图时间区域

> ▶ 专家指点
>
> 除了上述方法可以选择当前视图时间外，用户还可以在"编辑"菜单下，依次按 S 键、V 键，来选择当前视图的时间区域。

6.1.7 选择所有：选择项目中的整个时间段

【基础介绍】

在 Audition CC 2018 工作界面中，用户还可以通过"选择所有时间"命令选择当前混音项目中的所有时间区域。

【操作原由】

当用户需要对整个混音项目中的音乐片段进行处理时，就需要选择整个混音项目的时间区域。

【实战过程】

下面介绍选择项目中的整个时间段的操作方法。

素材文件	素材\第6章\音乐7.sesx
效果文件	无
视频文件	6.1.7 选择所有：选择项目中的整个时间段.mp4

【操练 + 视频】

选择所有：选择项目中的整个时间段

STEP 01 按 Ctrl + O 组合键，打开一个项目文件，如图 6-14 所示。

图 6-14 打开一个项目文件

> ▶ 专家指点
>
> 除了上述方法可以执行"选择所有时间"命令外，用户还可以在"编辑"菜单下，依次按 S 键、L 键，来执行该命令。

STEP 02 在菜单栏中，单击"编辑"|"选择"|"选择所有时间"命令，即可选择整个项目中的所有时间区域，此时时间标尺上呈浅绿色显示，表示已选择整个项目的时间段，如图 6-15 所示。

> ▶ 专家指点
>
> 选择混音项目中的所有时间后，如果用户需要清除选区，此时可以显示整个视图区域，将标尺上的时间选择区域标记拖曳至轨道最开始位置，即可取消整个视图的选择操作。

素材文件	素材\第 6 章\音乐 8.sesx
效果文件	无
视频文件	6.1.8 清除选区：清除音乐中时间段的选择.mp4

【操练 + 视频】
清除选区：清除音乐中时间段的选择

STEP 01 按 Ctrl + O 组合键，打开一个项目文件，如图 6-16 所示。

图 6-15 选择整个项目的时间段

6.1.8 清除选区：清除音乐中时间段的选择

【基础介绍】

清除时间选区是指清除当前混音项目中的时间选择区域，恢复至界面默认状态。

【操作原由】

如果用户对当前混音视图编辑完成后，可以取消视图时间区域的选择操作，以方便对音频素材进行其他后期处理。

【实战过程】

下面介绍在混音项目中清除时间选区的操作方法。

图 6-16 打开一个项目文件

STEP 02 在菜单栏中，单击"编辑"|"选择"|"清除时间选区"命令，执行操作后，即可清除音乐项目中时间区域的选择操作，如图 6-17 所示。

图 6-17 清除音乐项目中时间区域的选择操作

> ▶ 专家指点
>
> 除了上述方法可以执行"清除时间选区"命令外，用户还可以按 C 键，快速执行"清除时间选区"命令。

6.2 通过工具选择与编辑音乐

在 Audition CC 2018 工作界面中，向读者提供了移动工具、滑动工具以及时间选择工具来选择音频片段。本节主要向读者介绍运用工具选择音频并进行编辑的操作方法。

6.2.1 移动工具：将语音移至背景音乐合适位置

【基础介绍】

在多轨混音编辑器中，使用移动工具可以移动音乐片段的位置，用户可以在同一条轨道中横向移动，也可以在不同的轨道之间移动音频片段。

【操作原由】

在进行混音编辑时，如果用户对当前音频的播放位置不满意，此时可以移动音频素材，将其调至合适的位置。

【实战过程】

下面介绍移动音频文件的操作方法。

素材文件	素材\第6章\音乐9.sesx
效果文件	效果\第6章\音乐9.sesx
视频文件	6.2.1 移动工具：将语音移至背景音乐合适位置.mp4

【操练+视频】

移动工具：将语音移至背景音乐合适位置

STEP 01 按 Ctrl + O 组合键，打开一个项目文件，如图 6-18 所示。

图 6-18 打开一个项目文件

STEP 02 在工具栏中，选取移动工具，如图 6-19 所示。

图 6-19 选取移动工具

STEP 03 在轨道 1 的第 1 段音乐素材上，单击鼠标左键，选择该素材，此时该素材呈高亮显示，如图 6-20 所示。

图 6-20 选择第 1 段音乐素材

STEP 04 在选择的音乐素材上，单击鼠标左键并拖曳至轨道 2 中的合适位置，即可移动第 1 段音乐素材，如图 6-21 所示。

图 6-21 移动第 1 段音乐素材

第 6 章　编辑：选择与编辑音乐文件

STEP 05 当用户完成第 1 段音乐素材的移动操作后，此时选择轨道 1 中剩下的音乐片段，该音乐呈亮色显示，表示已经被选中，如图 6-22 所示。

图 6-22　选择轨道 1 中剩下的音乐片段

STEP 06 在选择的音乐片段上，单击鼠标左键并向前进行移动，将音乐片段移至轨道的最开始位置，如图 6-23 所示，即可完成音乐素材的移动操作。

图 6-23　将音乐片段移至轨道的最开始位置

▶ 专家指点

在 Audition CC 2018 工作界面中，按键盘上的 V 键，也可以快速切换至移动工具。

6.2.2　滑动工具：指定播放整首歌曲的低音部分

【基础介绍】

在 Audition CC 2018 工作界面中，运用滑动工具可以移动音乐文件中的内容，该操作不会移动音乐文件的整体位置。

【操作原由】

当用户不需要显示整段音乐，只需要在规定的时间内显示相应的音乐内容时，可以使用滑动工具移动音乐文件的播放内容。

【实战过程】

下面介绍运用滑动工具移动音乐内容的操作方法。

素材文件	素材\第 6 章\音乐 10.sesx
效果文件	效果\第 6 章\音乐 10.sesx
视频文件	6.2.2　滑动工具：指定播放整首歌曲的低音部分 .mp4

【操练 + 视频】

滑动工具：指定播放整首歌曲的低音部分

STEP 01 按 Ctrl + O 组合键，打开一个项目文件，如图 6-24 所示。

图 6-24　打开一个项目文件

STEP 02 在工具栏中，选中滑动工具，如图 6-25 所示。

图 6-25　选中滑动工具

STEP 03 将鼠标移至音乐素材上，此时鼠标指针呈形状，如图 6-26 所示。

图 6-26 将鼠标移至音乐素材上

STEP 04 单击鼠标左键并向左拖曳,显示音乐中的低音部分,将隐藏的音乐低音内容拖显出来,此时音频文件的音波有所变化,如图 6-27 所示,即可完成使用滑动工具移动音乐内容的操作。

图 6-27 使用滑动工具移动音乐内容

▶ 专家指点

　　在 Audition CC 2018 工作界面中,滑动工具只能移动切割过的音乐文件的内容,对于没有切割过的音乐文件操作无效。

6.2.3 选择工具:选择歌曲中自己最喜欢的歌声

【基础介绍】

　　在编辑音乐的过程中,运用时间选区工具可以选择歌曲中自己最喜欢的音乐部分,然后将其进行另存为操作,被存储后的音乐可以设置为手机铃声,也可以发送给朋友分享收听。

【操作原由】

　　当用户对某首歌中的某一段歌声感兴趣,想存储起来方便以后放入手机中听音乐时,可以通过时间选择工具选择相应的音乐区间,对其进行选区保存即可。另外,如果用户想将某一段音乐调为静音,此时也需要通过时间选择工具选择相应的音乐区间。

【实战过程】

　　下面介绍通过时间选择工具选择歌曲片段并进行保存的操作方法。

素材文件	素材\第 6 章\音乐 11.mp3
效果文件	效果\第 6 章\音乐 11.mp3
视频文件	6.2.3 选择工具:选择歌曲中自己最喜欢的歌声.mp4

【操练 + 视频】
选择工具:选择歌曲中自己最喜欢的歌声

STEP 01 在"文件"面板中通过单击"导入文件"按钮,导入一段音频素材至 Audition 软件中,并将其打开,如图 6-28 所示。

图 6-28 打开一段音频素材

▶ 专家指点

　　在 Audition CC 2018 工作界面中,按键盘上的 T 键,也可以从其他工具快速切换至时间选择工具。

STEP 02 在工具栏中,选取时间选择工具,如图 6-29 所示。

图 6-29 选取时间选择工具

第 6 章 编辑：选择与编辑音乐文件

STEP 03 将鼠标移至音频轨道中的合适位置，单击鼠标左键并向右拖曳，即可选择音乐中的结尾部分，如图 6-30 所示。

STEP 04 在选择的音乐片段上，单击鼠标右键，在弹出的快捷菜单中选择"存储选区为"选项，如图 6-31 所示。

图 6-30 选择音乐中的结尾部分

图 6-31 选择"存储选区为"选项

STEP 05 ❶弹出"选区另存为"对话框，❷在其中设置音乐存储的文件名、位置、格式等，设置完成后，❸单击"确定"按钮，如图 6-32 所示，即可将歌曲中自己喜欢的歌声单独保存出来，然后调入手机中，作为来电提醒的铃声。

图 6-32 设置音乐存储的信息

▶ 专家指点

用户在菜单栏中❶单击"编辑"|❷"工具"|❸"时间选区"命令，如图 6-33 所示，也可以快速切换至时间选择工具。

图 6-33 单击"时间选区"命令

6.2.4 框选工具：选择音乐的片头部分进行编辑

【基础介绍】

在 Audition CC 2018 工作界面中，运用框选工具可以以框选的方式选择音乐中的部分时间，框选工具只能在频谱频率显示模式下才可以使用。

【操作原由】

在频谱频率显示模式下，如果用户觉得某个矩形区域内的音频频率需要修整或者编辑，此时可以使用框选工具进行选择。

【实战过程】

下面介绍框选音乐片头部分进行编辑的操作方法。

素材文件	素材\第6章\音乐12.mp3	
效果文件	效果\第6章\音乐12.mp3	
视频文件	6.2.4 框选工具：选择音乐的片头部分进行编辑.mp4	

【操练 + 视频】
框选工具：选择音乐的片头部分进行编辑

STEP 01 按 Ctrl + O 组合键，打开一段音频素材，如图 6-34 所示。

图 6-34 打开一段音频素材

STEP 02 在工具栏中，单击"显示频谱频率显示器"按钮，切换至频谱频率显示状态，如图 6-35 所示。

图 6-35 切换至频谱频率显示状态

STEP 03 在工具栏中，选取框选工具█，如图 6-36 所示。

STEP 04 将鼠标移至音乐频谱中合适位置，单击鼠标左键并向右拖曳，即可框选音乐中的片头部分，如图 6-37 所示。

图 6-36 选取框选工具

图 6-37 框选音乐中的片头部分

STEP 05 再次单击"显示频谱频率显示器"按钮，退出频谱频率显示状态，此时在"编辑器"窗口中显示了刚选取的音乐片头部分，如图 6-38 所示。

图 6-38 显示了刚选取的音乐片头部分

STEP 06 在选择的音乐片段上，单击鼠标右键，在弹出的快捷菜单中选择"自动修复选区"选项，如图 6-39 所示，可以自动修复片头音乐中的噪音或受损音质。

STEP 07 执行操作后，显示正在自动修复，并显示修复的进度和时间，如图 6-40 所示。

第 6 章 编辑：选择与编辑音乐文件

图 6-39 选择"自动修复选区"选项

图 6-40 显示修复的进度和时间

STEP 08 待片头音乐修复完成后，音乐的音波有所变化，如图 6-41 所示。

图 6-41 片头音乐修复完成

▶ 专家指点

除了上述方法可以选取框选工具外，用户还可以按 E 键，快速切换至框选工具。

6.2.5 套索工具：将高音部分分离至左右单声道中

【基础介绍】

在 Audition CC 2018 工作界面中，运用套索选择工具可以以套索选取的方式选择音乐中的高音部分，然后将高音部分的音乐单独分离至左右声道中，以便对音频进行应用。

【操作原由】

当用户只需要单声道音频时，就需要使用套索工具先选取音频区间，然后将选择的音频区间分离至左右声道中，进行保存即可。

【实战过程】

下面介绍通过套索工具选择音频并将其分离至左右单声道的操作方法。

	素材文件	素材\第 6 章\音乐 13.mp3
	效果文件	效果\第 6 章\音乐 13.mp3、音乐 13_L.wav、音乐 13_R.wav
	视频文件	6.2.5 套索工具：将高音部分分离至左右单声道中.mp4

【操练 + 视频】

套索工具：将高音部分分离至左右单声道中

STEP 01 按 Ctrl + O 组合键，打开一段音频素材，如图 6-42 所示。

图 6-42 打开一段音频素材

STEP 02 单击"显示频谱频率显示器"按钮，切换至频谱频率显示状态，如图 6-43 所示。

125

图 6-43 切换至频谱频率显示状态

STEP 03 在工具栏中，选取套索选择工具，如图 6-44 所示。

图 6-44 选取套索选择工具

STEP 04 将鼠标移至音乐频谱中合适位置，单击鼠标左键并拖曳，绘制一个封闭图形，然后释放鼠标左键，即可选择音乐的高音部分，如图 6-45 所示。

图 6-45 绘制一个封闭图形

STEP 05 再次单击"显示频谱频率显示器"按钮，退出频谱频率显示状态，此时在"编辑器"窗口中显示了刚选取的音乐片段，如图 6-46 所示。

图 6-46 显示了刚选取的音乐片段

STEP 06 在选取的音乐片段上，单击鼠标右键，在弹出的快捷菜单中选择"裁剪"选项，如图 6-47 所示。

图 6-47 选择"裁剪"选项

STEP 07 执行操作后，可以将高音部分单独裁剪出来，形成单独文件，如图 6-48 所示。

图 6-48 将高音部分单独裁剪出来

STEP 08 在裁剪出来的高音上，单击鼠标右键，在弹出的快捷菜单中选择"提取声道到单声道文件"选项，如图 6-49 所示。

第 6 章 编辑：选择与编辑音乐文件

6.2.6 画笔选择：选择音乐杂音部分，然后删除

【基础介绍】

在 Audition CC 2018 工作界面中，运用画笔选择工具可以选择音乐中的杂音部分，然后对杂音部分的音乐进行删除操作。

【操作缘由】

画笔选择工具的操作方式比较随意，用户可以根据频谱频率的显示状态，运用画笔工具挑选出音乐中需要编辑的部分，如音频杂音、噪音等。

【实战过程】

下面介绍使用画笔选择工具选择音乐的杂音部分并将其删除的操作方法。

图 6-49 选择"提取声道到单声道文件"选项

STEP 09 执行操作后，即可将高音片段中的左右声道的音源单独提取出来，形成两个单声道文件，在"文件"面板中的"声道"栏中，显示了"单声道"信息，如图 6-50 所示。

图 6-50 形成两个单声道文件

STEP 10 在"文件"面板中，双击相应的单声道文件，即可在"编辑器"窗口中查看单声道的音波信息，如图 6-51 所示。

图 6-51 查看单声道的音波信息

素材文件	素材\第 6 章\音乐 14.mp3
效果文件	效果\第 6 章\音乐 14.mp3
视频文件	6.2.6 画笔选择：选择音乐杂音部分，然后删除.mp4

【操练 + 视频】
画笔选择：选择音乐杂音部分，然后删除

STEP 01 按 Ctrl + O 组合键，打开一段音频素材，如图 6-52 所示。

图 6-52 打开一段音频素材

STEP 02 单击"显示频谱频率显示器"按钮，切换

> **专家指点**
>
> 　　除了上述方法可以选取套索选择工具外，用户还可以单击"编辑"|"工具"|"套索选择"命令，或者按 D 键，快速切换至套索选择工具。

至频谱频率显示状态,如图6-53所示。

图6-53 切换至频谱频率显示状态

STEP 03 在工具栏中,选取画笔选择工具,如图6-54所示。

图6-54 选取画笔选择工具

STEP 04 将鼠标移至音乐频谱中合适位置,单击鼠标左键并拖曳,进行涂抹,然后释放鼠标左键,即可选择音乐中的杂音部分,如图6-55所示。

图6-55 拖曳进行涂抹

STEP 05 多次按Delete键,删除音乐中的杂音部分,按Enter键确认,即可查看到画笔涂抹的声音区域被删除了,如图6-56所示。

图6-56 显示了刚选取的杂音音乐部分

STEP 06 用与上同样的方法,再次在音乐中的杂音部分进行涂抹,绘制涂抹区域,如图6-57所示。

图6-57 删除音乐中的杂音部分

STEP 07 在涂抹区域上多次按Delete键,删除音乐中的杂音部分,按Enter键确认,即可清除音乐中的杂音,效果如图6-58所示。

图6-58 清除音乐中的杂音

STEP 08 再次单击"显示频谱频率显示器"按钮,退出频谱频率显示状态,此时在"编辑器"窗口中

第 6 章　编辑：选择与编辑音乐文件

显示的音乐已被清除了杂音部分，效果如图 6-59 所示。

> **专家指点**
>
> 用户在菜单栏中单击"编辑"|"工具"|"画笔选择"命令，也可以快速切换至画笔选择工具。

图 6-59　显示的音乐已被清除了杂音部分

6.3　转换音乐采样率与声道

在 Audition CC 2018 工作界面中，如果音乐素材的采样率不符合用户的要求，此时用户可以根据需要修改音乐的采样率类型。本节主要向读者介绍变换音乐采样率与声道类型的操作方法。

6.3.1　转换采样率：方便音频调入其他程序中使用

【基础介绍】

在 Audition CC 2018 工作界面中，默认状态下的采样率为 44100Hz，如果该采样率无法满足用户需求，用户可根据实际需要来修改音频的采样率类型。

【操作原由】

当用户需要将音频调入其他应用程序中使用，而音频的采样率未达到要求时，可以通过 Audition 软件来修改音频的采样率类型。

【实战过程】

下面介绍转换音频采样率的操作方法。

素材文件	素材\第 6 章\音乐 15.mp3
效果文件	效果\第 6 章\音乐 15.mp3
视频文件	6.3.1　转换采样率：方便音频调入其他程序中使用 .mp4

【操练 + 视频】

转换采样率：方便音频调入其他程序中使用

STEP 01 按 Ctrl + O 组合键，打开一段音频素材，如图 6-60 所示。

图 6-60　打开一段音频素材

STEP 02 在菜单栏中，单击"编辑"|"变换采样类型"命令，如图 6-61 所示。

6.3.2 转换声道：将音乐的立体声转换为 5.1 声道

【基础介绍】

在编辑音乐的过程中，部分用户对音乐的声道也有要求，此时用户在"变换采样类型"对话框中可以修改音频的声道类型。

【操作原由】

如果用户只需要单声道、立体声或 5.1 声道等，可以将音乐单独转换成其中任何一种声道类型，以输出需要的音频声效。

【实战过程】

下面介绍将音乐的立体声转换为 5.1 声道的操作方法。

图 6-61 单击"变换采样类型"命令

STEP 03 执行操作后，❶弹出"变换采样类型"对话框，❷在其中设置"采样率"为 48000、❸"声道"为"立体声"，如图 6-62 所示。

图 6-62 设置"采样率"为 48000

STEP 04 设置完成后，单击"确定"按钮，即可转换音乐的采样率类型，在"文件"面板中可以查看转换后的音频文件信息，如图 6-63 所示。

图 6-63 查看转换后的音频文件信息

素材文件	素材\第 6 章\音乐 16.mp3
效果文件	效果\第 6 章\音乐 16.mp3
视频文件	6.3.2 转换声道：将音乐的立体声转换为 5.1 声道 .mp4

【操练 + 视频】

转换声道：将音乐的立体声转换为 5.1 声道

STEP 01 按 Ctrl + O 组合键，打开一段音频素材，如图 6-64 所示。

图 6-64 打开一段音频素材

STEP 02 在菜单栏中，单击"编辑"|"变换采样类型"命令，❶弹出"变换采样类型"对话框，在"声道"选项区中，❷单击"声道"右侧的下三角按钮，❸在弹出的列表框中选择 5.1 选项，如图 6-65 所示。

第 6 章　编辑：选择与编辑音乐文件

图 6-65　在列表框中选择 5.1 选项

▶ 专家指点

　　除了上述方法可以弹出"变换采样类型"对话框外，用户还可以按 Shift ＋ T 组合键，快速弹出该对话框。

STEP 03　设置完成后，单击"确定"按钮，即可将音乐的声道转换为 5.1 声道，此时"编辑器"窗口中音乐的音波有所变化，如图 6-66 所示，完成音乐声道的转换操作。

图 6-66　将音乐的声道转换为 5.1 声道

6.4　在项目中插入音频文件

　　在 Audition CC 2018 工作界面中，用户可以将导入的音频文件插入到多轨项目中、插入到 CD 布局中，还可以在音乐片段中插入静音部分。本节主要向读者介绍在项目中插入音频文件的操作方法。

6.4.1　多轨项目：将单个音乐插入混音项目中

【基础介绍】

　　默认状态下，多轨项目中是没有任何音频文件的，用户需要手动将导入的音频文件插入到多轨项目中进行编辑。用户可以将多个不同的音频文件导入同一个多轨项目中，这样可以对音频进行合成编辑操作。

【操作原由】

　　当用户需要制作多轨混音媒体文件时，就需要将单个音乐插入混音项目中进行编辑。

【实战过程】

　　下面介绍将音频插入到多轨项目中的操作方法。

素材文件	素材\第6章\音乐17.mp3
效果文件	效果\第6章\音乐17.sesx
视频文件	6.4.1 多轨项目：将单个音乐插入混音项目中.mp4

【操练+视频】

多轨项目：将单个音乐插入混音项目中

STEP 01 按 Ctrl + O 组合键，打开一段音频素材，如图6-67所示。

图6-67 打开一段音频素材

STEP 02 在菜单栏中，❶单击"编辑"|❷"插入"|❸"到多轨会话中"|❹"新建多轨会话"命令，如图6-68所示。

图6-68 单击"新建多轨会话"命令

> **专家指点**
>
> 用户在"编辑"菜单下，依次按键盘上的I键、I键、N键，也可以执行"新建多轨会话"命令。

STEP 03 ❶弹出"新建多轨会话"对话框，❷在其中设置名称与位置，如图6-69所示。

图6-69 设置名称与位置

STEP 04 单击"确定"按钮，即可将音乐插入到多轨合成项目中，如图6-70所示。

图6-70 将音乐插入到多轨合成项目中

6.4.2 CD布局：将当前音乐刻录为CD光盘

【基础介绍】

在 Audition CC 2018 中，CD 布局中存放的音乐都可以直接刻录为 CD 音乐光盘，方便用户放入光驱中进行读取和播放。

【操作缘由】

如果用户需要将现有的音乐刻录成 CD 音乐光盘，可以将当前音乐插入到 CD 布局中。

【实战过程】

下面介绍将音乐插入到 CD 布局进行刻录的操作方法。

素材文件	素材\第6章\音乐18.mp3
效果文件	效果\第6章\音乐18.cdlx
视频文件	6.4.2 CD布局：将当前音乐刻录为CD光盘.mp4

【操练 + 视频】
CD布局：将当前音乐刻录为CD光盘

STEP 01 按 Ctrl + O 组合键，打开一段音频素材，如图 6-71 所示。

图 6-71 打开一段音频素材

STEP 02 在菜单栏中，单击"编辑"|"插入"|"整个文件插入到 CD 布局"|"新 CD 布局"命令，❶即可将当前音乐文件插入 CD 布局中，❷单击下方的"将音频刻录到 CD"按钮，如图 6-72 所示，即可将当前音乐刻录为 CD 光盘。

图 6-72 单击下方的"将音频刻录到 CD"按钮

▶ 专家指点

用户在"编辑"菜单下，依次按键盘上的 I 键、C 键、N 键，也可以执行"整个文件插

▶ 专家指点

入到 CD 布局"|"新 CD 布局"命令。

6.4.3 插入静音：在背景音乐中插入 3 秒静音

【基础介绍】

使用"插入静音"功能可以在音乐的相应区间内插入静音，用户可以根据需要指定静音的持续时间。

【操作原由】

当用户需要制作多轨混音项目时，有时候在轨道 1 中插入了背景音乐，在轨道 2 中需要插入语音旁白，如果用户希望在播放语音旁白的时候背景音乐呈无声状态，此时需要在背景音乐的相关区间插入静音，给语音旁白留声，待语音旁白播放完成后，背景音乐再次响起。

【实战过程】

下面介绍在背景音乐中插入 3 秒静音的操作方法。

素材文件	素材\第6章\音乐19.mp3
效果文件	效果\第6章\音乐19.mp3
视频文件	6.4.3 插入静音：在背景音乐中插入 3 秒静音.mp4

【操练 + 视频】
插入静音：在背景音乐中插入 3 秒静音

STEP 01 按 Ctrl + O 组合键，打开一段音频素材，将时间线定位至需要插入静音的位置，如图 6-73 所示。

图 6-73 将时间线定位至需要插入静音的位置

STEP 02 在菜单栏中，单击"编辑"|"插入"|"静音"

命令，❶弹出"插入静音"对话框，❷在其中设置"持续时间"为0:03.000，是指在指定的位置插入3秒的静音时间，设置完成后，❸单击"确定"按钮，如图6-74所示。

图6-74 设置静音的持续时间

▶ 专家指点

用户在"编辑"菜单下，依次按键盘上的 I 键、S 键，也可以执行"插入静音"命令，弹出"插入静音"对话框。

STEP 03 执行上述操作后，即可在时间线位置插入3秒的静音时间，插入的静音时间无任何音波显示，如图6-75所示，用户可以在该时间区域内放置语音旁白的声音，这样可以使背景音乐与语音旁白完美结合，使声音播放更加流畅。

图6-75 在时间线位置插入3秒的静音时间

▶ 专家指点

在 Audition CC 2018 工作界面中，用户还可以将现有的音频区间转换为静音。方法很简单，首先选取时间选择工具，在"编辑器"窗口中选择需要转换为静音的音频区间，然后单击"编辑"|"插入"|"静音"命令，弹出"插入静音"对话框，各选项为默认设置，单击"确定"按钮，即可将现有的音频区间转换为静音。

第7章
剪辑：修整录制的声音文件

章前知识导读

在第 6 章中主要向读者介绍了简单编辑单轨和多轨音频的方法，而在本章中重点向读者介绍高级编辑单轨音频的方法，包括复制与剪辑音频、删除音频、标记音频以及音频的精修操作等内容，希望读者可以熟练掌握本章内容。

新手重点索引

- 剪辑与复制音乐素材
- 运用标记进行精确定位
- 撤销与重做音频文件

效果图片欣赏

7.1 剪辑与复制音乐素材

复制是简化音频编辑的有效方式之一，当编辑音乐的过程中，有与上部分相同的音频部分时，就可以使用复制功能来避免重复的编辑工作。用户还可以对音频的区间进行混合粘贴、裁剪、合成以及删除等操作。本节主要介绍复制与剪辑音频片段的方法。

7.1.1 剪切片段：剪辑音乐中多余的声音部分

【基础介绍】

在 Audition CC 2018 工作界面中，剪切音频是指将片段从音频文件中剪切出来，被剪切的音频片段可以粘贴至其他音频文件中进行应用。

【操作原由】

当用户在制作两首不同的音乐时，如果想将第 1 首歌中的相应片段剪辑至第 2 首歌中，就可以使用音频的"剪切"功能。用户也可以在同一首歌曲中，在不延长或缩短音频整体时间的情况下，对音频的内容通过"剪切"功能进行移动操作。

【实战过程】

下面分别介绍在单轨编辑器与多轨编辑器中剪切音乐片段的操作方法。

1. 在单轨编辑器中剪切音乐片段

下面介绍在单轨编辑器中剪切音频多余声音部分的操作方法。

素材文件	素材\第 7 章\音乐 1.mp3
效果文件	效果\第 7 章\音乐 1.wav
视频文件	7.1.1 剪切片段：剪辑音乐中多余的声音部分（1）.mp4

【操练 + 视频】

剪切片段：剪辑音乐中多余的声音部分（1）

STEP 01 按 Ctrl + O 组合键，打开一段音频素材，如图 7-1 所示。

图 7-1 打开一段音频素材

STEP 02 在"编辑器"窗口中，选择需要剪切的音频片段，如图 7-2 所示。

图 7-2 选择需要剪切的音频片段

STEP 03 在菜单栏中，❶单击"编辑"菜单，❷在弹出的菜单列表中单击"剪切"命令，如图 7-3 所示。

图 7-3 单击"剪切"命令

第 7 章 剪辑：修整录制的声音文件

> ● 专家指点
>
> 除了上述方法可以剪切选择的音频片段外，用户还可以按 Ctrl + X 组合键，快速对音频片段进行剪切操作。

STEP 04 执行操作后，即可剪切选择的音乐片段，如图 7-4 所示。

图 7-4 剪切选择的音乐片段

STEP 05 在 Audition 中新建一个空白的音频文件，单击"编辑"|"粘贴"命令，即可将剪切的音频粘贴至新建的音频文件中，如图 7-5 所示，按 Ctrl + S 组合键，将音频保存为"音乐 1.wav"文件。

图 7-5 将音频粘贴至新建的音频文件中

> ● 专家指点
>
> 另外，用户在需要剪切的音频片段上，单击鼠标右键，在弹出的快捷菜单中选择"剪切"选项，如图 7-6 所示，也可以裁剪音频区间。

图 7-6 选择"剪切"选项

2. 在多轨编辑器中剪切音乐片段

在多轨编辑器中剪切音频片段的操作与单轨编辑器中不同，虽然操作方法是一样的，但是效果不一样。例如，在单轨编辑器中对音频的中间区域进行剪切后，音频的前半部分与后半部分会自动连接，中间不会有缝隙，展现出来的还是一首完整的歌曲；而在多轨编辑器中对音频的中间区域进行剪切后，中间区域会呈空白显示，前后音频不会自动连接，展现出来的是两段音频文件。

素材文件	素材\第 7 章\音乐 2.sesx
效果文件	效果\第 7 章\音乐 2.sesx
视频文件	7.1.1 剪切片段：剪辑音乐中多余的声音部分（2）.mp4

【操练 + 视频】
剪切片段：剪辑音乐中多余的声音部分（2）

STEP 01 按 Ctrl + O 组合键，打开一个项目文件，

如图 7-7 所示。

STEP 02 选取时间选择工具，在轨道 1 中的音乐片段上拖曳鼠标，选择需要剪切的音乐区域，如图 7-8 所示。

图 7-7 打开一个项目文件

图 7-8 选择需要剪切的音乐区域

STEP 03 在选择的音乐区域上，单击鼠标右键，在弹出的快捷菜单中选择"剪切"选项，如图 7-9 所示。

图 7-9 选择"剪切"选项

STEP 04 执行操作后，即可将中间的音乐区域进行剪切操作，此时前半部分的音频与后半部分的音频

进行了分离，如图 7-10 所示。

图 7-10 将中间的音乐区域进行剪切操作

7.1.2 切割工具：将音乐剪辑为多个不同小段

【基础介绍】

在 Audition CC 2018 中，使用切断所选剪辑工具可以将一段音频文件切割为好几部分，然后分别对各部分的音频进行单独编辑操作。

【操作原由】

当用户需要对一整段音频的某个区间进行单独编辑时，就需要将该区间从整体音频文件中脱离出来，可以使用切割工具进行分离操作。当用户不需要音频中的某一段声音时，也可以使用切割工具进行分离与删除操作，切割工具只适用于多轨混音编辑项目。

【实战过程】

下面介绍使用切割工具将音乐剪辑为多个不同小段的操作方法。

素材文件	素材\第 7 章\音乐 3.sesx
效果文件	效果\第 7 章\音乐 3.sesx
视频文件	7.1.2 切割工具：将音乐剪辑为多个不同小段.mp4

【操练 + 视频】
切割工具：将音乐剪辑为多个不同小段

STEP 01 按 Ctrl + O 组合键，打开一个项目文件，如图 7-11 所示。

第 7 章 剪辑：修整录制的声音文件

图 7-11 打开一个项目文件

STEP 02 在工具栏中，选取切断所选剪辑工具，如图 7-12 所示。

图 7-12 选取切断所选剪辑工具

STEP 03 在轨道 1 中，将鼠标移至音乐的相应时间位置，单击鼠标左键，即可切割音乐素材，此时音乐素材的中间显示一条切割线，表示音乐已被切割，如图 7-13 所示。

图 7-13 音乐素材的中间显示一条切割线

STEP 04 用与上同样的方法，在轨道 1 中再次对音乐进行两次分割操作，被分割的位置将显示相应的切割线，如图 7-14 所示。

图 7-14 再次对音乐进行两次分割操作

STEP 05 选取移动工具，将切割后的第 2 段音乐移动至轨道 2 中的适当位置，即可移动切割后的音乐素材，如图 7-15 所示。

图 7-15 移动切割后的音乐素材

STEP 06 选择切割后的第 3 段音乐，按 Delete 键进行删除操作；选择切割后的第 4 段音乐，向前移动至轨道 1 中的合适位置，如图 7-16 所示，即可完成音乐的切割与编辑操作，用户还可以根据需要对切割后的音乐进行相应编辑。

图 7-16 切割、删除、移动音乐片段

139

● 专家指点

在 Audition CC 2018 工作界面中，按键盘上的 R 键，也可以从其他工具快速切换至切断所选剪辑工具。

7.1.3 复制音频：制作重复的背景音乐声音效果

【基础介绍】

复制音乐文件是指将一个音乐文件复制到另一个音乐文件上的操作，用户可以在同一个音频文件中对音乐片段进行复制操作，也可以在不同的混音轨道中对音乐进行复制操作，该功能可以提高用户处理音频的效率，节省重复操作的时间。

【操作原由】

当用户需要制作出两段相同的背景音乐时，就可以使用"复制"功能来复制音频文件。

【实战过程】

下面分别介绍在单轨编辑器与多轨编辑器中复制音乐片段的操作方法。

1. 在单轨编辑器中复制音乐片段

下面介绍在单轨编辑器中通过"复制"命令复制音频片段的操作方法。

素材文件	素材\第 7 章\音乐 4.mp3
效果文件	效果\第 7 章\音乐 4.mp3
视频文件	7.1.3 复制音频：制作重复的背景音乐声音效果（1）.mp4

【操练 + 视频】
复制音频：制作重复的背景音乐声音效果（1）

STEP 01 按 Ctrl + O 组合键，打开一段音频素材，如图 7-17 所示。

图 7-17　打开一段音频素材

STEP 02 在"编辑器"窗口中，选择需要复制的音乐片段，如图 7-18 所示。

图 7-18　选择需要复制的音乐片段

STEP 03 在菜单栏中，单击"编辑"|"复制"命令，复制音乐片段，在"编辑器"窗口中，将时间线定位到需要粘贴音乐的位置，如图 7-19 所示。

图 7-19　定位时间线的位置

● 专家指点

除了上述方法可以复制与粘贴音乐片段外，用户还可以按 Ctrl + C 和 Ctrl + V 组合键，对部分音乐片段进行快速复制与粘贴操作。

第 7 章 剪辑：修整录制的声音文件

STEP 04 在菜单栏中，单击"编辑"|"粘贴"命令，执行操作后，即可在时间线位置粘贴音乐片段，效果如图 7-20 所示。

图 7-20 在时间线位置粘贴音乐片段

2. 在多轨编辑器中复制音乐片段

下面介绍在多轨编辑器中通过"复制"与"粘贴"选项复制音频片段的操作方法。

素材文件	素材\第 7 章\音乐 5.sesx
效果文件	效果\第 7 章\音乐 5.sesx
视频文件	7.1.3 复制音频：制作重复的背景音乐声音效果（2）.mp4

【操练 + 视频】
复制音频：制作重复的背景音乐声音效果（2）

STEP 01 按 Ctrl + O 组合键，打开一个项目文件，如图 7-21 所示。

图 7-21 打开一个项目文件

STEP 02 在工具栏中，选取切断所选剪辑工具，将轨道 1 中的音乐分割为 3 个小片段，如图 7-22 所示。

STEP 03 ❶选择中间第 2 个小片段，单击鼠标右键，在弹出的快捷菜单中❷选择"复制"选项，如图 7-23 所示，对音乐进行复制操作。

图 7-22 将音乐分割为 3 个小片段

图 7-23 选择"复制"选项

STEP 04 ❶在编辑器中选择轨道 2，将时间线移至需要粘贴音乐的位置，在轨道中单击鼠标右键，在弹出的快捷菜单中❷选择"粘贴"选项，如图 7-24 所示。

图 7-24 选择"粘贴"选项

STEP 05 执行上述操作后，即可对选择的音乐片段进行粘贴操作，如图 7-25 所示。用户还可以对一整段音频或者 2、3 段音频，同时进行复制与粘贴操作，操作方法是一样的。

图 7-25 对选择的音乐片段进行粘贴操作

图 7-26 打开一段音频素材

7.1.4 复制新文件：将片头部分单独存于新文件中

【基础介绍】

在 Audition CC 2018 工作界面中，用户可以将复制的音乐片段放置到一个新的空白音频文件中，方便对其进行单独编辑。

【操作原由】

如果用户需要将某一首歌中的片头、片中或片尾部分单独应用于其他混音项目时，就需要对现有的音频片段进行单独提取和保存，此时使用"复制到新文件"命令可以实现该操作。

【实战过程】

下面介绍将音频文件复制到新文件的操作方法。

素材文件	素材\第7章\音乐6.mp3
效果文件	效果\第7章\音乐6.wav
视频文件	7.1.4 复制新文件：将片头部分单独存于新文件中.mp4

【操练+视频】

复制新文件：将片头部分单独存于新文件中

STEP 01 按 Ctrl + O 组合键，打开一段音频素材，如图 7-26 所示。

STEP 02 在"编辑器"窗口中，选择需要复制到新文件的音乐片段，如图 7-27 所示。

图 7-27 选择需要复制到新文件的音乐片段

STEP 03 在菜单栏中，单击"编辑"|"复制到新文件"命令，即可将选择的音乐片段复制到新文件，如图 7-28 所示。

图 7-28 将选择的音乐片段复制到新文件

▶ 专家指点

在 Audition CC 2018 中，将音乐复制到新文件后，在"编辑器"窗口的名称处，将显示"未命名1"的字样，表示是软件新建的音乐文件。

7.1.5 粘贴新文件：提取混音项目中的高音部分

【基础介绍】

用户在编辑混音项目中，可以将相应的多轨混音片段粘贴至新建的文件中，方便用户提取混音中的音乐片段。

【操作原由】

如果用户对多轨混音项目中的某一段音乐的高音部分感兴趣，想将其应用于其他背景音乐或混音项目中，此时可以通过"粘贴新文件"功能提取混音项目中的高音部分。

【实战过程】

下面介绍通过"粘贴新文件"功能提取混音项目中的高音部分的操作方法。

素材文件	素材\第7章\音乐7.sesx
效果文件	效果\第7章\音乐7.mp3
视频文件	7.1.5 粘贴新文件：提取混音项目中的高音部分.mp4

【操练 + 视频】

粘贴新文件：提取混音项目中的高音部分

STEP 01 按 Ctrl + O 组合键，打开一个项目文件，❶使用切断所选剪辑工具将轨道1中的音乐分割为3段，❷将高音部分提取出来，如图7-29所示。

图 7-29 将高音部分提取出来

STEP 02 在高音部分上，双击鼠标左键，❶进入单轨编辑器状态，在该编辑器中单击鼠标右键，在弹出的快捷菜单中选择"选择当前视图时间"选项，选择当前视图状态下高音部分的音乐区间，再次单击鼠标右键，在弹出的快捷菜单中❷选择"复制"选项，如图7-30所示，对高音部分的音乐进行复制操作。

图 7-30 选择"复制"选项

STEP 03 将高音部分的音乐复制完成后，单击"视图"|"多轨编辑器"命令，返回多轨编辑器状态，❶单击"编辑"|❷"粘贴到新文件"命令，如图7-31所示。

图 7-31 单击"粘贴到新文件"命令

STEP 04 执行操作后，即可将单轨编辑器中复制的高音部分粘贴到新文件中，如图7-32所示，完成混音项目中高音部分的提取操作。

图 7-32 将复制的高音部分粘贴到新文件中

STEP 05 按 Ctrl + S 组合键，❶弹出"另存为"对话框，❷在其中设置"文件名"为"音乐 7.mp3"、❸"格式"为"MP3 音频"，❹并设置文件保存位置，❺单击"确定"按钮，如图 7-33 所示，即可提取并保存混音项目中的高音部分。

图 7-33 设置文件的保存信息

▶ 专家指点

用户在提取混音项目中的音乐片段时需要注意，不能直接在多轨编辑器中对音乐片段进行复制操作，这样的复制无法执行"粘贴到新文件"命令，只能将复制的音乐片段粘贴于其他轨道中；用户只有在单轨编辑器中选择当前视图下的音乐片段，进行复制操作后，才能执行"粘贴到新文件"命令。

7.1.6 混合粘贴：将两段背景音乐叠加合成音色

【基础介绍】

在 Audition CC 2018 工作界面中，混合粘贴是指在已有的音频文件上进行音乐的粘贴操作，可以对音频的部分属性进行混合修改。该操作可以将两段不同的音频进行叠加，合成为一段音频文件，音频的时间长度不变。

【操作原由】

当用户觉得某一段背景音乐太过单调时，可以在该音频的基础上叠加合成其他背景音乐，使声效更加丰富、立体。

【实战过程】

下面介绍将两段背景音乐叠加合成音色的操作方法。

素材文件	素材\第 7 章\音乐 8.wav
效果文件	效果\第 7 章\音乐 8.wav
视频文件	7.1.6 混合粘贴：将两段背景音乐叠加合成音色.mp4

【操练 + 视频】
混合粘贴：将两段背景音乐叠加合成音色

STEP 01 按 Ctrl + O 组合键，打开一段音频素材，运用时间选择工具选择需要复制的音乐片段，如图 7-34 所示。

图 7-34 选择需要复制的音乐片段

▶ 专家指点

在 Audition CC 2018 工作界面中，当用户在单轨编辑器中对音乐片段进行复制操作后，按 Ctrl + Alt + V 组合键，可以快速将音乐粘贴到新文件；按 Ctrl + Shift + V 组合键，可以快速对音乐进行混合式粘贴操作。

STEP 02 单击"编辑"|"复制"命令，复制选择的音乐片段，然后在单轨编辑器中选择需要进行混合式粘贴的音乐区间，如图 7-35 所示。

图 7-35 选择需要进行混合式粘贴的音乐区间

STEP 03 在菜单栏中，单击"编辑"|"混合粘贴"命令，❶弹出"混合式粘贴"对话框，❷在其中设置"复制的音频"为100%、"现有的音频"为39%；❸在"粘贴类型"选项区中选中"重叠（混合）"单选按钮，设置完成后，❹单击"确定"按钮，如图7-36所示。

图 7-36 设置各选项参数

STEP 04 即可对音乐片段进行混合式粘贴操作，此时"编辑器"窗口中音乐的音波有所变化，如图7-37所示，单击"播放"按钮，可以试听进行混合式粘贴后的音乐声效。

图 7-37 对音乐片段进行混合式粘贴操作

7.1.7 使用剪贴板：将不同位置的音乐合成一段

【基础介绍】

在 Audition CC 2018 中，默认状态下包含 5 个剪贴板，用户最多可以同时复制 5 段不同的音乐在剪贴板中，该功能在制作大型音乐项目中主要用来合成音乐片段。

【操作原由】

当用户需要将多个不同位置的音乐片段同时进行复制，并粘贴到同一个音频文件中时，就需要使用到软件的剪贴板功能。

【实战过程】

下面介绍使用剪贴板将不同位置的音乐合成一段的操作方法。

素材文件	素材\第 7 章\音乐 9.mp3
效果文件	效果\第 7 章\音乐 9.mp3
视频文件	7.1.7 使用剪贴板：将不同位置的音乐合成一段 .mp4

【操练 + 视频】

使用剪贴板：将不同位置的音乐合成一段

STEP 01 按 Ctrl + O 组合键，打开一段音频素材，运用时间选择工具选择需要复制的第一段音乐，如图 7-38 所示。

图 7-38 选择需要复制的第一段音乐

STEP 02 在菜单栏中，单击"编辑"|"复制"命令，复制音乐，此时剪贴板 1 中存放的是第一段音乐；❶单击"编辑"|❷"设置当前剪贴板"|❸"剪贴板 2（空）"命令，后面显示的"空"表示该剪贴板中暂时没有存放任何内容，如图 7-39 所示。

图 7-39 单击"剪贴板 2（空）"命令

STEP 03 当用户切换至"剪贴板 2（空）"状态时，在编辑器中选择第二段需要复制的音乐，按 Ctrl +

C 组合键进行复制,如图 7-40 所示,此时该音乐将存放在"剪贴板 2"中。

图 7-40 选择第二段需要复制的音乐

STEP 04 ❶单击"编辑"|❷"设置当前剪贴板"|❸"剪贴板 3(空)"命令,如图 7-41 所示,从该菜单中可以看出"剪贴板 2"后面未显示"(空)",表示该剪贴板中已存放内容。

图 7-41 单击"剪贴板 3(空)"命令

STEP 05 当用户切换至"剪贴板 3(空)"状态时,在编辑器中选择第三段需要复制的音乐,按 Ctrl + C 组合键进行复制,如图 7-42 所示,此时该音乐将存放在"剪贴板 3"中。

图 7-42 选择第三段需要复制的音乐

STEP 06 按 Ctrl + Shift + N 组合键,新建一个空白的音频文件,如图 7-43 所示。

图 7-43 新建一个空白的音频文件

STEP 07 按 Ctrl + 1 组合键,切换至"剪贴板 1"状态;按 Ctrl + V 组合键,粘贴"剪贴板 1"中复制的音乐片段,如图 7-44 所示。

图 7-44 粘贴"剪贴板 1"中复制的音乐片段

STEP 08 将时间线定位到结尾位置,按 Ctrl + 2 组合键,切换至"剪贴板 2"状态;按 Ctrl + V 组合键,粘贴"剪贴板 2"中复制的音乐片段,如图 7-45 所示。

图 7-45 粘贴"剪贴板 2"中复制的音乐片段

第 7 章 剪辑：修整录制的声音文件

STEP 09 将时间线定位到结尾位置，按 Ctrl + 3 组合键，切换至"剪贴板 3"状态；按 Ctrl + V 组合键，粘贴"剪贴板 3"中复制的音乐片段，如图 7-46 所示。至此，即可将多个不同位置的音乐合成为一个音频文件。

【操练 + 视频】
裁剪音频：只留下音乐片段中喜欢的部分

STEP 01 按 Ctrl + O 组合键，打开一段音频素材，如图 7-47 所示。

图 7-46 粘贴"剪贴板 3"中复制的音乐片段

图 7-47 打开一段音频素材

7.1.8 裁剪音频：只留下音乐片段中喜欢的部分

【基础介绍】

在 Audition CC 2018 工作界面中，用户可根据需要对音乐片段进行裁剪操作。裁剪操作适合从一大段音乐中提取某一小段的歌声或语音旁白，其他未被裁剪的部分将会被删除。

【操作原由】

在单轨编辑器中处理音乐文件时，当用户只需要一首歌中的某一两句歌词，此时可以使用裁剪功能，提取小段音乐文件。

【实战过程】

下面介绍通过"裁剪"功能留下音乐片段中喜欢的歌曲部分的操作方法。

STEP 02 在"编辑器"窗口中，选择需要裁剪的音乐片段，如图 7-48 所示。

图 7-48 选择需要裁剪的音乐片段

STEP 03 在菜单栏中，单击"编辑"|"裁剪"命令，即可裁剪选择的音乐片段，如图 7-49 所示。

	素材文件	素材\第 7 章\音乐 10.mp3
	效果文件	效果\第 7 章\音乐 10.mp3
	视频文件	7.1.8 裁剪音频：只留下音乐片段中喜欢的部分 .mp4

图 7-49 裁剪选择的音乐片段

▶ 专家指点

在 Audition CC 2018 软件中，用户还可以通过以下 3 种方法裁剪音乐片段。
- 快捷键 1：按 Ctrl + T 组合键，裁剪音乐片段。
- 快捷键 2：在菜单栏中，单击"编辑"菜单，在弹出的菜单列表中按 C 键，裁剪音乐片段。
- 选项：在"编辑器"窗口中选择的音乐片段上，单击鼠标右键，在弹出的快捷菜单中选择"裁剪"选项，裁剪音乐片段。

7.1.9 删除音频：删除音乐中不需要的音乐片段

【基础介绍】

无论是在单轨还是多轨编辑器中，用户对于不需要使用的音乐片段都可以进行删除操作，清除不需要的音乐内容。

【操作原由】

用户在录制一首歌或者一段语音旁白的时候，如果歌曲中有录错或者录得不好的片段，此时可以对音频中录错的片段进行删除操作。

【实战过程】

下面介绍在单轨编辑器中删除音频片段的操作方法。

素材文件	素材\第7章\音乐11.mp3
效果文件	效果\第7章\音乐11.mp3
视频文件	7.1.9 删除音频：删除音乐中不需要的音乐片段.mp4

【操练 + 视频】
删除音频：删除音乐中不需要的音乐片段

STEP 01 按 Ctrl + O 组合键，打开一段音频素材，如图 7-50 所示。

STEP 02 在"编辑器"窗口中，选择需要删除的音乐片段，如图 7-51 所示。

图 7-51 选择需要删除的音乐片段

▶ 专家指点

在 Audition CC 2018 软件中，用户还可以通过以下 3 种方法删除音乐片段。
- 快捷键 1：按 Delete 键，删除音乐片段。
- 快捷键 2：单击"编辑"菜单，在弹出的菜单列表中按 D 键，删除音乐片段。
- 选项：在"编辑器"窗口中选择的音乐片段上，单击鼠标右键，在弹出的快捷菜单中选择"删除"选项，删除音乐片段。

STEP 03 在菜单栏中，单击"编辑"|"删除"命令，执行操作后，即可删除选择的音乐片段，如图 7-52 所示。

图 7-50 打开一段音频素材

图 7-52 删除选择的音乐片段

第 7 章 剪辑：修整录制的声音文件

> ▶ 专家指点
>
> 在 Audition CC 2018 软件中，用户不仅可以在单轨编辑器中删除音乐片段，还可以在多轨编辑器中删除音乐片段，❶只需选择相应的音乐片段，单击鼠标右键，在弹出的快捷菜单中❷选择"删除"选项，如图 7-53 所示。

图 7-53 选择"删除"选项

执行操作后，即可将选择的音乐区域进行删除操作，此时前半部分的音乐与后半部分的音乐区域将被分离成两段，如图 7-54 所示。

图 7-54 删除多轨编辑器中的音乐片段

7.1.10 波纹删除：删除多条轨道中同一时间的音乐

【基础介绍】

在 Audition CC 2018 中，"波纹删除"功能可以让被删除后的音乐自动连接起来，形成一个连续播放的音乐文件，不会使音乐中间被分离。

【操作原由】

使用"删除"功能删除多轨编辑器中的音乐片段时，前半部分音乐与后半部分的音乐不会自动连接起来，如果用户希望被删除的音乐其他部分自动连接贴紧，此时只能使用"波纹删除"功能。

【实战过程】

下面介绍使用"波纹删除"功能删除多轨音乐片段的操作方法。

素材文件	素材\第 7 章\音乐 12.sesx
效果文件	效果\第 7 章\音乐 12.sesx
视频文件	7.1.10 波纹删除：删除多条轨道中同一时间的音乐.mp4

【操练 + 视频】

波纹删除：删除多条轨道中同一时间的音乐

STEP 01 按 Ctrl + O 组合键，打开一个项目文件，运用时间选择工具选择多轨编辑器中需要删除的音乐片段，如图 7-55 所示。

图 7-55 选择需要删除的音乐片段

STEP 02 按住 Ctrl 键的同时，选择轨道 2 中的音乐片段，此时两条轨道中的音乐都被选中了，如图 7-56 所示。

STEP 03 在菜单栏中，❶单击"编辑"|❷"波纹删除"|❸"所选剪辑内的时间选区"命令，如图 7-57 所示。

图 7-56 选中两条轨道中的音乐片段

图 7-57 单击"所选剪辑内的时间选区"命令

> **专家指点**
>
> 在"波纹删除"子菜单中，各主要选项含义如下。
> - 所选剪辑：可以删除所选择的音乐片段，使轨道中其他音乐片段自动连接起来，中间不会有间隙。
> - 所选剪辑内的时间选区：可以删除所选音乐片段内需要删除的选区部分，剩下的其他音乐部分将自动连接。
> - 所有轨道内的时间选区：可以删除所有轨道内音乐片段中的时间选区。
> - 所选轨道内的时间选区：可以删除所选轨道内音乐片段中的时间选区。
> - 所选轨道中的间隙：可以一键删除所选轨道内的间隙，使音乐进行无缝连接播放，该功能在修整音乐时非常实用。

STEP 04 执行操作后，即可同时删除轨道 1 和轨道 2 中的音乐片段，此时留下来的音乐片段将自动连接起来，中间不会有空隙，只会显示一条分割线，如图 7-58 所示，完成多轨音乐的波纹删除操作。

图 7-58 同时删除轨道 1 和轨道 2 中的音乐片段

7.2 运用标记进行精确定位

在 Audition CC 2018 软件中，用户可以为时间线上的音乐素材添加标记点。在编辑音乐的过程中，用户可以快速地跳到上一个或下一个标记点，来查看所标记的音乐内容。本节主要向读者介绍标记音频文件的操作方法。

7.2.1 添加标记：标记音乐中需要重录的片段

【基础介绍】

在 Audition CC 2018 软件中的音频位置添加相应的音频标记，可以起到提示的作用，防止用户忘

第 7 章 剪辑：修整录制的声音文件

记，也方便了多人同时编辑一个音乐项目时操作上更加便利。

【操作原由】

当用户需要在现在音频文件中重新录制某一段音乐时，或者需要对某一段音乐进行重新编辑和剪辑时，可以在相应的音乐位置添加一个标记，用来提醒用户。

【实战过程】

下面介绍在音乐中添加标记提示的操作方法，可以用来标记音乐中需要重录的位置。

素材文件	素材\第 7 章\音乐 13.mp3
效果文件	效果\第 7 章\音乐 13.mp3
视频文件	7.2.1 添加标记：标记音乐中需要重录的片段.mp4

【操练 + 视频】

添加标记：标记音乐中需要重录的片段

STEP 01 按 Ctrl + O 组合键，打开一段音频素材，在"编辑器"窗口中定位时间线的位置，如图 7-59 所示。

图 7-59　定位时间线的位置

STEP 02 在菜单栏中，❶单击"编辑"菜单，在弹出的菜单列表中❷单击"标记"|❸"添加提示标记"命令，如图 7-60 所示。

图 7-60　单击"添加提示标记"命令

STEP 03 执行操作后，即可在时间线的位置添加一个提示标记，提示名称为"标记 01"，如图 7-61 所示。

图 7-61　添加一个提示标记

STEP 04 用与上同样的方法，在其他音乐位置再次添加两个提示标记，如图 7-62 所示。

图 7-62　再次添加两个提示标记

▶ 专家指点

除了上述方法可以添加提示标记外，用户还可以在定位时间线的位置后，按 M 键，快速添加提示音乐标记。

7.2.2 添加子剪辑标记：标记音乐片头片尾

【基础介绍】

在 Audition CC 2018 工作界面中，通过"添加子剪辑标记"命令可以在音乐文件中添加子剪辑标记，该功能与添加标记的功能类似，区别在于一个是提示标记，一个是子剪辑标记。

【操作原由】

当用户需要为音乐剪辑添加标记时，可以在音乐时间码上添加子剪辑标记。

【实战过程】

下面介绍为音乐添加子剪辑标记的操作方法。

素材文件	素材\第7章\音乐14.mp3
效果文件	效果\第7章\音乐14.mp3
视频文件	7.2.2 添加子剪辑标记：标记音乐片头片尾.mp4

【操练 + 视频】
添加子剪辑标记：标记音乐片头片尾

STEP 01 按 Ctrl + O 组合键，打开一段音频素材，在"编辑器"窗口中将时间线定位到音乐的片头位置，如图 7-63 所示。

图 7-63　定位时间线的位置

STEP 02 在菜单栏中，单击"编辑"|"标记"|"添加子剪辑标记"命令，即可在时间线的位置添加一个子剪辑标记，如图 7-64 所示。

图 7-64　添加一个子剪辑标记

STEP 03 再次将时间线定位到音乐的片尾位置，单击"编辑"|"标记"|"添加子剪辑标记"命令，即可在音乐的片尾位置添加一个子剪辑标记，如图 7-65 所示。

图 7-65　在音乐的片尾位置添加子剪辑标记

7.2.3 添加 CD 标记：标记音乐中要刻盘的部分

【基础介绍】

在 Audition CC 2018 软件中，用户还可以根据需要在音乐文件中添加 CD 音轨标记，标记名称显示"CD 音轨 01"。

【操作原由】

当用户需要在音乐时间中添加 CD 音轨标记时，可以通过"添加 CD 音轨标记"命令进行操作。

【实战过程】

下面介绍在音乐片段中添加 CD 音轨标记的操作方法。

第 7 章 剪辑：修整录制的声音文件

素材文件	素材\第 7 章\音乐 15.mp3
效果文件	效果\第 7 章\音乐 15.mp3
视频文件	7.2.3 添加 CD 标记：标记音乐中要刻盘的部分 .mp4

7.2.4 重命名标记：多人合作音乐，记录关键信息

【基础介绍】

当用户在音乐片段中添加标记后，如果觉得系统默认的标记名称不合适，此时用户可以根据需要对标记的名称进行重命名操作。

【操作原由】

当多人同时合作一个音乐项目时，为了合作上更加便利，可以通过在音乐中添加标记，让彼此明白接下来的工作要点，还可以重命名标记的名称，把关键信息记录下来，让信息传达更加准确。

【实战过程】

下面介绍重命名音乐标记名称的操作方法。

【操练 + 视频】
添加 CD 标记：标记音乐中要刻盘的部分

STEP 01 按 Ctrl + O 组合键，打开一段音频素材，定位时间线位置，如图 7-66 所示。

图 7-66 定位时间线的位置

STEP 02 在菜单栏中，单击"编辑"|"标记"|"添加 CD 音轨标记"命令，即可在音乐片段中添加 CD 音轨标记，如图 7-67 所示。

图 7-67 添加 CD 音轨标记

▶ 专家指点

除了上述方法可以执行"添加 CD 音轨标记"命令外，用户还可以在定位时间线的位置后，按 Shift + M 组合键，快速添加 CD 音轨标记。

素材文件	素材\第 7 章\音乐 16.mp3
效果文件	效果\第 7 章\音乐 16.mp3
视频文件	7.2.4 重命名标记：多人合作音乐，记录关键信息 .mp4

【操练 + 视频】
重命名标记：多人合作音乐，记录关键信息

STEP 01 按 Ctrl + O 组合键，打开一段音频素材，如图 7-68 所示。

图 7-68 打开一段音频素材

STEP 02 在"编辑器"窗口中，将鼠标移至第 1 个音乐标记上，单击鼠标右键，在弹出的快捷菜单中选择"重命名标记"选项，如图 7-69 所示。

STEP 03 执行操作后，软件自动弹出"标记"面板，此时第 1 个标记的名称呈可编辑状态，如图 7-70 所示。

153

图 7-69 选择"重命名标记"选项

图 7-70 名称呈可编辑状态

STEP 04 选择一种合适的输入法，将标记名称更改为"此处音乐要重新剪辑"，然后按 Enter 键确认操作，如图 7-71 所示。

图 7-71 更改音乐标记的名称

STEP 05 此时，"编辑器"窗口中的第 1 个音乐标记名称已被更改，如图 7-72 所示，完成音乐标记的重命名操作。

图 7-72 查看已更改的音乐标记名称

▶ 专家指点

在 Audition CC 2018 软件中，用户还可以通过以下 3 种方法重命名标记名称。

- 命令：在菜单栏中，单击"编辑"|"标记"|"重命名所选标记"命令。
- 快捷键：单击"窗口"|"标记"命令，打开"标记"面板，选择需要重命名的标记，按键盘上的"/"键，可以重命名标记名称。
- 单击名称：打开"标记"面板，在需要命名的标记名称上，单击鼠标左键，也可以重命名标记名称。

7.2.5 删除标记：删除音乐片段中不需要的标记

【基础介绍】

在 Audition CC 2018 工作界面中，删除标记是指删除音乐片段中已做出的标记提示。

【操作原由】

当用户对音乐编辑完成后，如果用户不再需要音乐片段中的某个标记，此时可以对该音乐标记进行删除操作。

【实战过程】

下面介绍删除选中的音乐标记的操作方法。

第 7 章 剪辑：修整录制的声音文件

	素材文件	素材\第 7 章\音乐17.mp3
	效果文件	效果\第 7 章\音乐17.mp3
	视频文件	7.2.5 删除标记：删除音乐片段中不需要的标记.mp4

【操练 + 视频】
删除标记：删除音乐片段中不需要的标记

STEP 01 按 Ctrl + O 组合键，打开一段音频素材，如图 7-73 所示。

图 7-73 打开一段音频素材

STEP 02 单击"窗口"|"标记"命令，❶打开"标记"面板，❷将鼠标移至第 1 个音乐标记上，单击鼠标右键，弹出快捷菜单，❸选择"删除所选标记"选项，如图 7-74 所示。

图 7-74 选择"删除所选标记"选项

图 7-74 选择"删除所选标记"选项（续）

STEP 03 执行操作后，即可删除选择的音乐标记，如图 7-75 所示。

图 7-75 删除选择的音乐标记

▶ **专家指点**

在 Audition CC 2018 软件中，用户还可以通过以下 4 种方法删除标记名称。

- 命令：在菜单栏中，单击"编辑"|"标记"|"删除所选标记"命令。
- 快捷键：打开"标记"面板，选择需要删除的标记，按 Ctrl + 0 组合键。
- 选项：在编辑器中需要删除的标记名称上，单击鼠标右键，在弹出的快捷菜单中选择"删除标记"选项。
- 按钮：在"标记"面板中，选择需要删除的标记，单击"删除所选标记"按钮 🗑，即可删除选中的标记。

7.2.6 批量删除：一次性删除音乐中的所有标记

【基础介绍】

在 Audition CC 2018 工作界面中，批量删除是指用户可以一次性删除音乐片段中所有的标记提示信息。

【操作原由】

如果用户不再需要音乐中的所有标记，此时可以一次性将所有的标记进行删除操作。

【实战过程】

下面介绍删除所有标记的操作方法。

素材文件	素材\第 7 章\音乐 18.mp3
效果文件	效果\第 7 章\音乐 18.mp3
视频文件	7.2.6 批量删除：一次性删除音乐中的所有标记 .mp4

【操练 + 视频】

批量删除：一次性删除音乐中的所有标记

STEP 01 按 Ctrl + O 组合键，打开一段音频素材，如图 7-76 所示。

图 7-76 打开一段音频素材

STEP 02 单击"窗口"|"标记"命令，打开"标记"面板，❶通过拖曳的方式选择所有标记，❷单击上方的"删除所选标记"按钮 ，如图 7-77 所示。

STEP 03 执行操作后，即可删除所有标记，此时"标记"面板中为空，如图 7-78 所示。

图 7-77 单击"删除所选标记"按钮

图 7-78 此时"标记"面板中为空

STEP 04 在"编辑器"窗口中，也可以查看删除标记后的音频轨道，如图 7-79 所示。

图 7-79 查看删除标记后的音频轨道

> ▶ 专家指点
>
> 在 Audition CC 2018 软件中，用户还可以通过以下两种方法删除所有标记。
> ● 命令：在菜单栏中，单击"编辑"|"标记"|"删除所有标记"命令。
> ● 快捷键：打开"标记"面板，按 Ctrl + Alt + 0 组合键。

第 7 章 剪辑：修整录制的声音文件

7.3 撤销与重做音频文件

在编辑音频的过程中，用户可以对已完成的操作进行撤销和重做操作，熟练地运用撤销和重做功能将会给工作带来极大的方便。本节主要向读者介绍撤销和重做音频的操作方法，希望读者可以熟练掌握。

7.3.1 撤销操作：不小心误删了音乐，需要返回上一步

【基础介绍】

执行撤销操作可以撤销当前对音乐文件的编辑，返回至上一步的音乐文件状态。

【操作原由】

在 Audition CC 2018 工作界面中，如果用户对音频素材进行了错误操作，此时可以对错误的操作进行撤销，还原至之前正确的状态。

【实战过程】

下面介绍在 Audition 软件中执行撤销操作的方法。

素材文件	素材\第7章\音乐19.mp3
效果文件	无
视频文件	7.3.1 撤销操作：不小心误删了音乐，需要返回上一步.mp4

【操练 + 视频】

撤销操作：不小心误删了音乐，需要返回上一步

STEP 01 按 Ctrl + O 组合键，打开一段音频素材，在"编辑器"窗口中选择部分音乐片段，如图 7-80 所示。

> ▶ 专家指点
>
> 在 Audition CC 2018 工作界面中，按 Ctrl + Z 组合键，也可以执行撤销操作。

STEP 02 按 Delete 键，即可删除选择的部分音乐，如图 7-81 所示。

STEP 03 在菜单栏中，单击"编辑"|"撤销 删除音频"命令，即可撤销音频的错误删除操作，此时音频效果如图 7-82 所示。

图 7-80 选择部分音乐

图 7-81 删除选择的部分音乐

图 7-82 撤销音频的错误删除操作

> ▶ 专家指点
>
> 除了上述方法可以撤销音乐的错误删除操作外，用户还可以通过"历史"面板来撤销对音乐的错误删除操作，只需在面板中选择删除操作之前正常的状态即可。

157

7.3.2 撤销重做：撤销音频操作后，再重新做一次

【基础介绍】

在 Audition CC 2018 中编辑音频时，用户可以对撤销的操作再次进行重做操作，恢复至撤销之前的音频状态。

【操作原由】

当用户对音乐进行撤销操作后，如果再想重新编辑一次，可以使用"重做"功能，重新编辑一次音乐文件。

【实战过程】

下面介绍撤销音频操作后再重新做一次的操作方法。

素材文件	素材\第 7 章\音乐 20.mp3
效果文件	效果\第 7 章\音乐 20.mp3
视频文件	7.3.2 撤销重做：撤销音频操作后，再重新做一次 .mp4

【操练 + 视频】

撤销重做：撤销音频操作后，再重新做一次

STEP 01 按 Ctrl + O 组合键，打开一段音频素材，选择音频区间，如图 7-83 所示。

图 7-83 选择音频区间

STEP 02 单击"编辑"|"插入"|"静音"命令，将选择的音频区间调整为静音状态，如图 7-84 所示。

图 7-84 将选择的音频区间调整为静音状态

STEP 03 在菜单栏中，❶单击"编辑"|❷"撤销 插入静音"命令，如图 7-85 所示。

图 7-85 单击"撤销 插入静音"命令

STEP 04 即可恢复至音频初始状态，还原音频的音波，❶再次单击"编辑"菜单，在弹出的菜单列表中❷单击"重做 插入静音"命令，如图 7-86 所示，即可重做一次静音效果。

图 7-86 单击"重做 插入静音"命令

▶ 专家指点

在 Audition CC 2018 工作界面中，用户还可以按 Ctrl + Shift + Z 组合键，对音频进行快速重做操作，恢复音频至撤销前的状态。

7.3.3 重复操作：调出的音频效果再重复做一次

【基础介绍】

在 Audition CC 2018 工作界面中，用户对于同一个命令，可以重复执行多次操作，提高用户编辑音乐的效率。

【操作原由】

同一个命令或者同一个音频操作，当用户需要重复执行多次时，可以使用"重复执行最后一个命令"功能。

【实战过程】

下面介绍重复执行最后一个命令的操作方法。

素材文件	素材\第 7 章\音乐 21.mp3
效果文件	效果\第 7 章\音乐 21.mp3
视频文件	7.3.3 重复操作：调出的音频效果再重复做一次 .mp4

【操练 + 视频】

重复操作：调出的音频效果再重复做一次

STEP 01 按 Ctrl + O 组合键，打开一段音频素材，如图 7-87 所示。

图 7-87 打开一段音频素材

STEP 02 在"编辑器"窗口的"调节振幅"数值框中，输入 -5，如图 7-88 所示。

图 7-88 在"调节振幅"数值框中输入 -5

STEP 03 按 Enter 键确认，即可调小音乐的声音，音波也随之变小，如图 7-89 所示。

图 7-89 调小音乐的声音

STEP 04 在菜单栏中，单击"编辑"|"重复执行最后一个命令"命令，即可再次调小音乐的声音，此时音乐文件的音波变得更小了，如图 7-90 所示。

图 7-90 再次调小音乐的声音

> ▶ 专家指点
>
> 除了上述方法可以执行"重复执行最后一个命令"命令外，用户还可以按 Ctrl + R 组合键，快速执行该命令。

第 8 章
消音：消除声音中的杂音

章前知识导读

用户录制歌曲或者语音旁白时，由于声音受到周围环境的影响，可能出现杂音、噪音、嗡嗡声等，也有可能由于嗓子的问题出现爆音、嘶声、口水声，此时用户需要对这些录制的声音进行后期处理，消除声音中的杂音，使音效更加完美。

新手重点索引

- 对翻唱的人声进行消音处理
- 使用特效对人声进行降噪处理

效果图片欣赏

第 8 章 消音：消除声音中的杂音

8.1 对人声进行消音处理

用户在翻唱歌曲或者录制语音旁白的过程中，可以通过 Audition 中的声音特效对翻唱的音质或语音旁白进行后期处理，如消除杂音、碎音、爆音以及删除歌曲中的静音等。本节主要介绍对翻唱的人声进行消音处理的操作方法。

8.1.1 杂音降噪：消除音质中的杂音与碎音

【基础介绍】

在 Audition CC 2018 软件中，杂音降噪器可以侦测并删除无线麦克风、唱片和其他音源的杂音与爆裂声。

【操作原由】

当用户将语音旁白录制完成后，在播放的过程中如果觉得声音中有杂音或碎音，此时可以通过杂音降噪器对声音进行后期处理。

【实战过程】

下面介绍消除音质中的杂音与碎音的操作方法。

素材文件	素材\第 8 章\音乐 1.mp3
效果文件	效果\第 8 章\音乐 1.mp3
视频文件	8.1.1 杂音降噪：消除音质中的杂音与碎音.mp4

【操练 + 视频】

杂音降噪：消除音质中的杂音与碎音

STEP 01 按 Ctrl + O 组合键，打开一段音频素材，如图 8-1 所示。

图 8-1 打开一段音频素材

STEP 02 ❶单击"效果"|❷"诊断"|❸"杂音降噪器"命令，如图 8-2 所示。

图 8-2 单击"杂音降噪器"命令

STEP 03 执行操作后，❶弹出"诊断"面板，❷单击"扫描"按钮，扫描歌曲中的杂音，❸提示检测到 154 个问题，如图 8-3 所示。

图 8-3 提示检测到 154 个问题

STEP 04 ❶单击"全部修复"按钮，❷提示已修复扫描 137 个问题，如图 8-4 所示。

161

图 8-4 修复扫描的 137 个问题

图 8-6 完成所有杂音问题的修复操作

● 专家指点

在"效果"菜单下,依次按键盘上的 D 键,也可以快速执行"杂音降噪器"命令,弹出"诊断"面板。

STEP 05 ❶单击"清除已修复项"按钮,清除已修复的问题,面板下方提示还有一些声音问题未修复,❷单击"全部修复"按钮,如图 8-5 所示。

8.1.2 爆音降噪:修复声音中的失真部分

【基础介绍】

在 Audition CC 2018 软件中,爆音降噪器可以修复音乐中的失真部分,降低声音中的爆音音效,使声音播放起来更加自然。

【操作原由】

当声音中出现爆音或失真的情况时,可以使用爆音降噪器进行声音的修复操作。

【实战过程】

下面介绍应用爆音降噪器修复声音中失真部分的操作方法。

素材文件	素材\第 8 章\音乐 2.mp3
效果文件	效果\第 8 章\音乐 2.mp3
视频文件	8.1.2 爆音降噪:修复声音中的失真部分.mp4

【操练 + 视频】
爆音降噪:修复声音中的失真部分

STEP 01 按 Ctrl + O 组合键,打开一段音频素材,如图 8-7 所示。

图 8-5 单击"全部修复"按钮

STEP 06 执行操作后,即可完成所有杂音问题的修复操作,如图 8-6 所示。

第 8 章 消音：消除声音中的杂音

STEP 02 单击"效果"|"诊断"|"爆音降噪器"命令，弹出"诊断"面板，❶单击"扫描"按钮，扫描歌曲中失真的声音，❷提示检测到 5 个问题，❸单击"全部修复"按钮，执行操作后，即可修复扫描的 5 个问题，❹提示修复完成即可，如图 8-8 所示，❺单击面板右上角的"关闭"按钮，关闭"诊断"面板。

> ▶ 专家指点
>
> 除了上述方法可以执行"爆音降噪器"命令外，用户还可以依次按键盘上的 Alt 键、S 键、D 键、P 键，快速执行该命令。

图 8-7 打开一段音频素材

图 8-8 修复扫描的 5 个问题

8.1.3 删除静音：智能识别静音部分并自动删除

【基础介绍】

在 Audition CC 2018 软件中，删除静音效果器用于识别声音中的静音部分，并将其进行删除操作。

【操作原由】

当用户不希望录制的声音中有太多静音停顿时，可以使用删除静音效果器将声音中的静音全部清除。

【实战过程】

下面介绍智能识别声音中的静音部分并进行自动删除的操作方法。

素材文件	素材\第 8 章\音乐 3.mp3
效果文件	效果\第 8 章\音乐 3.mp3
视频文件	8.1.3 删除静音：智能识别静音部分并自动删除.mp4

【操练 + 视频】
删除静音：智能识别静音部分并自动删除

STEP 01 按 Ctrl + O 组合键，打开一段音频素材，如图 8-9 所示。

STEP 02 在菜单栏中，单击"效果"|"诊断"|"删

除静音"命令,弹出"诊断"面板,❶单击"预设"右侧的下三角按钮,在弹出的列表框中❷选择"修剪短暂数字误差"选项,如图8-10所示。

图8-9 打开一段音频素材

图8-11 提示检测到9个问题

STEP 04 执行操作后,即可诊断扫描的9个问题,❶提示修复完成即可,如图8-12所示,❷单击面板右上角的"关闭"按钮,关闭"诊断"面板。

图8-12 修复扫描的9个问题

STEP 05 此时,在"编辑器"窗口的音频轨道中,所有的静音已被全部删除,如图8-13所示。

图8-10 选择"修剪短暂数字误差"选项

STEP 03 ❶设置"预设"模式为"修剪短暂数字误差"后,❷单击"扫描"按钮,提示检测到9个问题,❸单击"全部删除"按钮,如图8-11所示。

▶ 专家指点

　　在Audition CC 2018的"诊断"面板中,提供了多种删除静音的预设模式,用户可根据实际需要选择相应的预设模式来扫描音乐中的静音。单击"诊断"面板右侧的"删除预设"按钮 ,可以删除软件预设的模式。单击面板中的"设置"按钮,可以设置扫描音乐时的静音与音频的电平属性。

图8-13 所有的静音已被全部删除

第 8 章 消音：消除声音中的杂音

8.2 使用特效对人声进行降噪处理

在 Audition CC 2018 软件中，用户结合降噪与修复两种强大的功能，可以修复广泛的音频问题。在降噪 / 恢复类效果器中，包括捕捉噪声样本、降噪、自适应降噪、自动咔嗒声移除、自动相位校正、消除嗡嗡声以及降低嘶声效果器等。本节主要向读者介绍运用降噪 / 恢复类效果器处理音频的操作方法。

8.2.1 声效采集：采集人声中的噪声样本

【基础介绍】

在 Audition CC 2018 软件中，捕捉噪声样本是采集整段音乐中的所有噪声文件。在降噪之前首先需要采集音乐中的噪声样本，这样才能对声音进行降噪处理。

【操作原由】

用户录制声音时，如果周围环境中的噪音比较大，此时待音频录制完成后，需要采集声音中的噪声样本，然后再进行降噪优化。

【实战过程】

下面介绍捕捉人声中的噪声样本的操作方法。

素材文件	素材\第 8 章\音乐 4.mp3
效果文件	无
视频文件	8.2.1 声效采集：采集人声中的噪声样本 .mp4

【操练 + 视频】
声效采集：采集人声中的噪声样本

STEP 01 按 Ctrl + O 组合键，打开一段音频素材，全选音乐，如图 8-14 所示。

图 8-14 打开一段音频素材

STEP 02 单击"效果"|❶"降噪 / 恢复"|❷"捕捉噪声样本"命令，如图 8-15 所示。

图 8-15 单击"捕捉噪声样本"命令

STEP 03 执行操作后，即可采集、捕捉人声中的噪声样本信息。

> **专家指点**
>
> 除了上述方法可以执行"捕捉噪声样本"命令外，用户还可以按 Shift + P 组合键，快速采集音乐中的噪声样本。

8.2.2 降噪处理：对人声噪音进行降噪处理

【基础介绍】

在 Audition CC 2018 软件中，降噪效果器可以明显降低背景和宽带噪声，最小降低的是信号质量。降噪效果器可以消除音乐中的噪声，包括磁带咝咝声、麦克风的背景噪音、电源线的嗡嗡声，或者整个波形中持续的任何噪音。

在音频文件中，降低噪声的多少取决于背景噪声的类型和剩余的信号质量可接受的损失。一般情况下，可以增加 5 ~ 20dB 的信号噪声比并保留高音质。

【操作原由】

当音频中的噪音过大时，就需要对音频进行后期降噪处理，优化声音音质。

【实战过程】

下面介绍对人声噪音进行降噪处理的操作方法。

165

素材文件	素材\第8章\音乐5.mp3
效果文件	效果\第8章\音乐5.mp3
视频文件	8.2.2 降噪处理：对人声噪音进行降噪处理.mp4

图 8-16 打开一段音频素材

【操练 + 视频】
降噪处理：对人声噪音进行降噪处理

STEP 01 按 Ctrl + O 组合键，打开一段音频素材，如图 8-16 所示。

▶ 专家指点

除了上述方法可以执行"降噪"命令外，用户还可以按 Ctrl + Shift + P 组合键，快速执行该命令。

STEP 02 首先捕捉开头部分的声音降噪样本，然后全选音乐，在菜单栏中单击"效果"|"降噪/恢复"|"降噪（处理）"命令，❶弹出"效果 - 降噪"对话框，在下方❷设置"降噪"为40%、"降噪幅度"为6dB，如图8-17所示。

图 8-17 弹出"效果 - 降噪"对话框

▶ 专家指点

在"效果 - 降噪"对话框中，用户还可以在上方窗格中的曲线上，添加相应的关键帧，并调整关键帧的位置来设置降噪的参数。

STEP 03 设置完成后，单击"应用"按钮，即可运用降噪效果器处理音频噪声，如图 8-18 所示，单击"播放"按钮，试听音乐效果。

图 8-18 运用降噪效果器处理音频噪声

第 8 章 消音：消除声音中的杂音

8.2.3 自适应降噪：处理音源中的主机隆隆声

【基础介绍】

自适应降噪效果器可以迅速消除如背景噪音、隆隆声和风声等各种宽带噪音。

【操作原由】

用户使用麦克风录制声音时，如果开启了系统"麦克风加强"功能，此时录制出来的声音会有主机的隆隆声，或者机箱风扇的声音。当用户使用外置声卡录制声音时，也会出现这种噪音的情况。

【实战过程】

下面介绍应用自适应降噪效果器处理声音中主机隆隆声的操作方法。

素材文件	素材\第 8 章\音乐 6.mp3
效果文件	效果\第 8 章\音乐 6.mp3
视频文件	8.2.3 自适应降噪：处理音源中的主机隆隆声.mp4

【操练 + 视频】
自适应降噪：处理音源中的主机隆隆声

STEP 01 按 Ctrl + O 组合键，打开一段音频素材，如图 8-19 所示。

图 8-19　打开一段音频素材

STEP 02 在菜单栏中，单击"效果"|"降噪/恢复"|"自适应降噪"命令，❶弹出"效果 - 自适应降噪"对话框，❷在下方设置"降噪幅度"为 29.26dB、"噪声量"为 76.11%、"微调噪声基准"为 0.00 dB、"信号阈值"为 0.00 dB、"频谱衰减率"

为 494.03ms/60dB、"宽频保留"为 341.67Hz、"FFT 大小"为 2048，❸单击"应用"按钮，如图 8-20 所示。

图 8-20　设置各参数

▶ **专家指点**

在"效果 - 自适应降噪"对话框中，各主要选项含义如下。

- 降噪幅度：该选项用于确定降噪的级别，参数在 6 ～ 30dB 之间效果最佳。
- 噪声量：表示该音频中所包含的原始音频与噪声的百分比。
- 微调噪声基准：将音频中的噪声基准手动调整到自动计算的噪声基准之上或之下。
- 信号阈值：将音频中的阈值手动调整到自动计算的阈值之上或之下。
- 频谱衰减率：设置该数值，可以实现更大程度的降噪，使音频失真减少。
- 宽频保留：保留介于指定的频段与找到的失真之间的所需音频，更低的参数设置可去除更多噪声。

167

STEP 03 执行操作后，即可运用自适应降噪处理音频的噪声，可以通过音波发现噪声降低了很多，如图 8-21 所示。

图 8-21　运用自适应降噪处理音频的噪声

8.2.4　移除咔嗒声：消除黑胶唱片的裂纹声和静电声

【基础介绍】

在 Audition CC 2018 软件中，如果用户需要快速消除黑胶唱片的裂纹声和静电声，可以使用自动咔嗒声移除效果器，该效果器可以纠正大面积的音频或单个的咔嗒声与爆裂声。

【操作原由】

如果用户需要处理的音频中存在黑胶唱片的裂纹声和静电声，就可以使用自动咔嗒声移除效果器来处理音频文件。

【实战过程】

下面介绍使用自动咔嗒声移除效果器消除黑胶唱片的裂纹声和静电声的操作方法。

素材文件	素材\第 8 章\音乐 7.mp3
效果文件	效果\第 8 章\音乐 7.mp3
视频文件	8.2.4　移除咔嗒声：消除黑胶唱片的裂纹声和静电声 .mp4

【操练 + 视频】

移除咔嗒声：消除黑胶唱片的裂纹声和静电声

STEP 01 按 Ctrl + O 组合键，打开一段音频素材，如图 8-22 所示。

图 8-22　打开一段音频素材

STEP 02 在菜单栏中，单击"效果"|"降噪/恢复"|"自动咔嗒声移除"命令，❶即可弹出"效果 - 自动咔嗒声移除"对话框，❷在其中用户可以设置相应的预设模式和参数，❸单击"应用"按钮，如图 8-23 所示，即可去咔嗒声。

图 8-23　设置相应的预设模式和参数

▶ 专家指点

在"效果 - 自动咔嗒声移除"对话框中，各主要选项含义如下。

- "阈值"数值框：确定对噪声的灵敏度，较低的设置可以检测到更多的咔嗒声与爆裂声，但也许包括用户希望保留的音频。取值范围为 1 ～ 100，默认值为 30。
- "复杂性"数值框：表示噪声的复杂性，较高的设置可以应用更多的处理，但可能降低音频质量。取值范围为 1 ～ 100，默认值为 16。

除了上述方法可以执行"自动咔嗒声移除"命令外，用户还可以依次按键盘上的 Alt 键、S 键、N 键、C 键，快速执行该命令。

8.2.5 相位校正：自动校正声音的相位，还原音质

【基础介绍】

在 Audition CC 2018 软件中，自动相位校正效果器主要用来解决磁头错位、立体声麦克风放置不正确，以及许多与其他相位有关的问题。

应用自动相位校正效果器的方法很简单，只需单击"效果"|"降噪/恢复"|"自动相位校正"命令，即可弹出"效果 - 自动相位校正"对话框，在其中各主要选项含义如下。

- "全局时间变换"复选框：选中该复选框，将激活左声道变换和右声道变换功能，可以应用一个统一的相位变换到所有选定的音频区间中。
- "时间分辨率"列表框：在该列表框中，选择相应的选项，可以指定音频中每个处理的时间间隔的毫秒数。较小的数值将提高准确性，较大的数值将提高性能。
- "响应性"列表框：在该列表框中，选择相应的选项，可以确定整体处理速度。慢速设置可提高准确性，快速设置可提高性能。

【操作原由】

如果音频的相位出现问题，此时可以使用"自动相位校正"命令来校正声音中的相位，还原音频的音质。

【实战过程】

下面介绍自动校正声音相位的操作方法。

素材文件	素材\第 8 章\音乐 8.mp3
效果文件	效果\第 8 章\音乐 8.mp3
视频文件	8.2.5 相位校正：自动校正声音的相位，还原音质 .mp4

【操练 + 视频】

相位校正：自动校正声音的相位，还原音质

STEP 01 按 Ctrl + O 组合键，打开一段音频素材，如图 8-24 所示。

STEP 02 单击"效果"|"降噪/恢复"|"自动相位校正"命令，❶弹出"效果 - 自动相位校正"对话框，❷设置"左声道变换"为 219.59 毫秒、"右声道变换"为 -233.11 毫秒、"时间分辨率"为 3.0、"声道"

为"两者"、"分析大小"为 2048，❸单击"应用"按钮，如图 8-25 所示。

图 8-24 打开一段音频素材

图 8-25 设置各参数

STEP 03 执行操作后，即可自动校正声音的相位，音波有微小变化，如图 8-26 所示。

图 8-26 自动校正声音的相位

▶ 专家指点

除了上述方法可以执行"自动相位校正"命令外，用户还可以依次按键盘上的 Alt 键、S 键、N 键、P 键，快速执行该命令。

8.2.6 移除爆音：自动移除声音中的爆音部分

【基础介绍】

在 Audition CC 2018 软件中，咔嗒声/爆音消除器主要用来去除声音中的麦克风爆音、咔嗒声、轻微嘶声以及噼啪声等。

【操作原由】

当用户通过老式的黑胶唱片或演奏现场录制声音时，就容易出现麦克风爆音和噼啪声，此时用户可以使用咔嗒声/爆音消除器进行音频的后期处理。

【实战过程】

下面介绍使用咔嗒声/爆音消除器去除麦克风爆音的操作方法。

素材文件	素材\第8章\音乐9.mp3
效果文件	效果\第8章\音乐9.mp3
视频文件	8.2.6 移除爆音：自动移除声音中的爆音部分.mp4

【操练+视频】

移除爆音：自动移除声音中的爆音部分

STEP 01 按 Ctrl + O 组合键，打开一段音频素材，如图 8-27 所示。

STEP 02 单击"效果"|"降噪/恢复"|"咔嗒声/爆音消除器"命令，❶弹出"效果 - 咔嗒声/爆音消除器"对话框，❷在其中单击"扫描所有电平"按钮，如图 8-28 所示。

图 8-27 打开一段音频素材

图 8-28 单击"扫描所有电平"按钮

> **专家指点**
>
> 在"效果 - 咔嗒声/爆音消除器"对话框中，各主要选项含义如下。
> - "检测图表"预览框：在该区域中将显示音频的阈值电平，X 轴显示的是音乐的振幅信息，Y 轴显示的是阈值电平信息。
> - "扫描所有电平"按钮：单击该按钮，可以通过右侧的"敏感度"和"鉴别"参数区扫描、查找音频中的爆音、咔嗒声等，并确定"检测图表"区域中的"检测"和"拒绝"值，以显示音频的检测图表信息。
> - "扫描阈值电平"按钮：单击该按钮，将自动设置最大阈值、平均阈值和最小阈值的电平参数信息。
> - "第二电平验证"复选框：选中该复选框，可以找到一些其他可能存在的咔嗒声。

STEP 03 即可重新扫描音频中的咔嗒声与爆音，并在"检测图表"预览框中显示检测与拒绝曲线信息，❶在下方设置相应的参数，❷单击"应用"按钮，如图 8-29 所示。

第 8 章 消音：消除声音中的杂音

图 8-29 单击"应用"按钮

STEP 04 执行操作后，即可处理音频文件中的咔嗒声和麦克风爆音，并显示音频的处理进度，如图 8-30 所示，待音频文件处理完成后即可。

图 8-30 显示音频的处理进度

▶ 专家指点

　　除了上述方法可以执行"咔嗒声/爆音消除器"命令外，用户还可以依次按键盘上的 Alt 键、S 键、N 键、E 键，快速执行该命令。

8.2.7 消除嗡嗡声：解决来自电子电源线的嗡嗡声

【基础介绍】

　　在 Audition CC 2018 软件中，消除嗡嗡声效果器可以移除窄频带及它们的谐波，最常见的应用是解决来自照明和电子电源线的嗡嗡声。

【操作原由】

　　当音频中出现电子电源线的嗡嗡声时，可以使用消除嗡嗡声效果器来进行音频的后期处理操作，使音质听起来更加动人。

【实战过程】

　　下面介绍消除音频中嗡嗡声杂音的操作方法。

素材文件	素材\第 8 章\音乐 10.mp3
效果文件	效果\第 8 章\音乐 10.mp3
视频文件	8.2.7 消除嗡嗡声：解决来自电子电源线的嗡嗡声 .mp4

【操练 + 视频】
消除嗡嗡声：解决来自电子电源线的嗡嗡声

STEP 01 按 Ctrl + O 组合键，打开一段音频素材，如图 8-31 所示。

图 8-31 打开一段音频素材

STEP 02 单击"效果"|"降噪/恢复"|"消除嗡嗡声"命令，❶弹出"效果 - 消除嗡嗡声"对话框，❷设置"预设"为"移除 60Hz 与谐波"，❸单击"应用"按钮，如图 8-32 所示。

STEP 03 执行操作后，即可消除音频文件中的嗡嗡声，使声音更加清脆、干净，在"编辑器"窗口中可以查看处理后的音频音波效果，如图 8-33 所示。

Audition CC 全面精通
录音剪辑＋消音变调＋配音制作＋唱歌后期＋案例实战

图 8-32　设置"预设"为"移除 60Hz 与谐波"

> **专家指点**
>
> 在"效果 - 消除嗡嗡声"对话框中，各主要选项含义如下。
> - "频率"数值框：在该数值框中可以设置嗡嗡声的根音频率。如果不确定精确的频率，此时可以回来设置该数值，同时预览音频。
> - Q 数值框：在该数值框中可以设置根频率的宽度和上方的谐波。数值越高，影响的频率范围越窄；数值越低，影响的范围越宽。
> - "增益"数值框：在该数值框中可以设置嗡嗡声衰减的总量。
> - "谐波数"列表框：在该列表框中可以指定影响多少谐波频率。
> - "谐波斜率"滑块：拖曳该滑块，可以改变谐波频率的衰减比率。
> - "仅输出嗡嗡声"复选框：选中该复选框，可以预览决定删除的嗡嗡声。

图 8-33　查看处理后的音频音波效果

8.2.8　降低嘶声：解决来自录音带中的嘶嘶声

【基础介绍】

在 Audition CC 2018 软件中，降低嘶声效果器可以减少如音频录音带、唱片或麦克风源的嘶声。降低嘶声效果器可以大量降低一个频率范围的振幅，在频率范围内超过门限的音频将保持不变；如果音频有背景持续的嘶声，嘶声可以被完全删除。

【操作原由】

当音频文件中出现嘶嘶声时，可以通过降低嘶声效果器对音频进行后期处理。

【实战过程】

下面介绍解决来自录音带中嘶嘶声的操作方法。

素材文件	素材\第 8 章\音乐 11.mp3
效果文件	效果\第 8 章\音乐 11.mp3
视频文件	8.2.8　降低嘶声：解决来自录音带中的嘶嘶声.mp4

第 8 章 消音：消除声音中的杂音

【操练 + 视频】
降低嘶声：解决来自录音带中的嘶嘶声

STEP 01 按 Ctrl + O 组合键，打开一段音频素材，如图 8-34 所示。

图 8-34 打开一段音频素材

STEP 02 在菜单栏中，单击"效果"|"降噪/恢复"|"降低嘶声"命令，❶弹出"效果 - 降低嘶声"对话框，❷单击"预设"右侧的下拉按钮，❸在弹出的列表框中选择"高"选项，如图 8-35 所示。

图 8-35 选择"高"选项

STEP 03 设置好预设模式后，在上方预览框的中间区域单击鼠标左键，❶添加一个关键帧，并向下拖曳关键帧的位置，调整噪声基准，❷单击"应用"按钮，如图 8-36 所示。

STEP 04 即可处理音频文件中的嘶嘶声，使声音听起来更加流畅、舒服，此时音频的音波也有所变化，两端和中间部分的嘶声音波被清除干净了，如

图 8-37 所示。

图 8-36 添加关键帧调整噪声基准

图 8-37 处理音频文件中的嘶嘶声

> ▶ **专家指点**
>
> 除了上述方法可以执行"降低嘶声"命令外，用户还可以依次按键盘上的 Alt 键、S 键、N 键、H 键，快速执行该命令。

8.2.9 消除口水声：处理声音或歌曲中的口水声

【基础介绍】

我们在翻唱歌曲或者录制语音旁白时，很可能会录制到口水声，这些细微的声音很容易录进麦克风中。如果口水声不太严重的话，还是没有关系的，如果用户对音频的质量要求比较高，我们就需要使用 Audition 中的污点修复画笔工具去除音频中的口水声。

【操作原由】

当音频中出现口水声时，我们需要通过污点修复画笔工具对音频进行后期处理，消除口水声。需要注意的是，与音频伸缩功能一样，使用污点修复画笔工具的"擦除"操作也会对音频的质量造成损害，所以用户要尽量减少使用的次数，不要过度使用。

素材文件	素材\第8章\音乐12.mp3
效果文件	效果\第8章\音乐12.mp3
视频文件	8.2.9 消除口水声：处理声音或歌曲中的口水声.mp4

【操练 + 视频】
消除口水声：处理声音或歌曲中的口水声

【实战过程】

下面介绍消除声音或歌曲中的口水声的操作方法。

STEP 01）按 Ctrl + O 组合键，打开一段音频素材，音频的开头部分有一些细碎的声音，这些就是口水声的音波，如图 8-38 所示。

STEP 02）单击"显示频谱频率显示器"按钮，进入频谱频率模式，口水声的形态一般显示为微小的条形色块，往往和人声的主要频率呈分离的状态，如图 8-39 所示。

图 8-38 打开一段音频素材

图 8-39 口水声的形态一般显示为微小的条形色块

STEP 03）在界面上方的工具栏中，选取污点修复画笔工具，如图 8-40 所示。

STEP 04）在编辑器中找到口水声所在的位置，单击鼠标左键并拖曳，进行涂抹和修复，如图 8-41 所示。

图 8-40 选取污点修复画笔工具

图 8-41 单击鼠标左键并拖曳进行涂抹和修复

第 8 章 消音：消除声音中的杂音

STEP 05 释放鼠标左键，即可将音频文件中的口水声进行擦除，被擦除的区域将不会显示音波色块，如图 8-42 所示。

图 8-42　擦除音频文件中的口水声

STEP 06 再次单击"显示频谱频率显示器"按钮，返回单轨编辑器状态，此时音频的开头部分的细碎音波已经没有了，表示口水声已消除干净，如图 8-43 所示。

图 8-43　查看清除口水声后的音波效果

175

第9章
变调：编辑与变调多轨声音

章前知识导读

我们在电视或者电影中，经常会听到许多人声对话声音被进行了变调处理，如电视剧中的反派 BOSS 变声音效，听的时候有没有觉得很神奇，也想制作出类似的变声效果呢？本章将向读者介绍编辑多轨音乐并对音乐进行变调处理的方法。

新手重点索引

- 编辑多轨音乐素材
- 伸缩变调处理多轨混音
- 通过效果器对声音进行变调

效果图片欣赏

第 9 章 变调：编辑与变调多轨声音

9.1 编辑多轨音乐素材

在多轨编辑器中，对音乐进行编辑操作，可以使制作的音乐更加符合用户的需求，包括设置静音、拆分音乐、拷贝文件、对齐音乐、设置音乐增益以及设置音乐文件颜色等。本节主要向读者介绍多轨音乐的基本编辑技巧。

9.1.1 编辑音乐：将多轨音乐中某片段调整为静音

【基础介绍】

在 Audition CC 2018 中编辑多轨音乐时，如果用户对某个音乐片段的声音不满意，此时可以进入该音乐片段的源文件窗口进行相应的修改操作。

【操作原由】

当用户需要将多轨编辑器中的某一小段音乐区间调整为静音，此时可以进入源文件窗口进行音频后期处理操作。

【实战过程】

下面介绍将多轨音乐中某片段调整为静音的操作方法。

素材文件	素材\第9章\音乐1.sesx
效果文件	效果\第9章\音乐1.sesx
视频文件	9.1.1 编辑音乐：将多轨音乐中某片段调整为静音.mp4

【操练+视频】

编辑音乐：将多轨音乐中某片段调整为静音

STEP 01 按 Ctrl + O 组合键，打开一个项目文件，如图 9-1 所示。

图 9-1 打开一个项目文件

STEP 02 在菜单栏中，❶单击"剪辑"|❷"编辑源文件"命令，如图 9-2 所示。

图 9-2 单击"编辑源文件"命令

▶ 专家指点

除了上述方法可以打开多轨音乐的源文件外，用户还可以在"剪辑"菜单下，按键盘上的 F 键，快速打开音乐的源文件"编辑器"窗口。

STEP 03 执行操作后，即可打开该多轨音乐的源文件"编辑器"窗口，如图 9-3 所示。

图 9-3 打开音乐的源文件"编辑器"窗口

STEP 04 运用时间选择工具，选择后半部分音乐的音波，❶向下拖曳"调节振幅"按钮，直至音波为静音状态，然后释放"调节振幅"按钮，❷此时选择的音乐部分即可调整为静音，如图 9-4 所示。

图9-4 选择的音乐部分即可调整为静音

STEP 05 在"文件"面板中,双击"音乐1.sesx"音乐文件,即可打开该项目窗口,在其中可以查看已更改为静音后的多轨音乐片段,如图9-5所示。

图9-5 查看已更改为静音后的多轨音乐片段

9.1.2 拆分音乐:将一段完整音乐拆分为两段音乐

【基础介绍】

在Audition CC 2018工作界面中,运用"拆分"命令可以对多轨音乐进行快速拆分操作,将一段音乐拆分为两小段。

【操作原由】

当用户只需留下音乐中的片头或片尾的部分音乐片段时,可以使用"拆分"命令对多轨音乐进行拆分操作。

【实战过程】

下面介绍将一段完整音乐拆分为两段音乐的操作方法。

素材文件	素材\第9章\音乐2.sesx
效果文件	效果\第9章\音乐2.sesx
视频文件	9.1.2 拆分音乐:将一段完整音乐拆分为两段音乐.mp4

【操练+视频】
拆分音乐:将一段完整音乐拆分为两段音乐

STEP 01 按Ctrl+O组合键,打开一个项目文件,如图9-6所示。

图9-6 打开一个项目文件

STEP 02 在"编辑器"窗口中,❶单击"播放"按钮,开始播放音乐,将音乐播放到需要拆分的位置后,❷单击"停止"按钮,❸定位时间线的位置,如图9-7所示。

图9-7 开始播放音乐

STEP 03 在菜单栏中,单击"剪辑"|"拆分"命令,执行操作后,即可拆分音乐片段,选择拆分的后段音乐,如图9-8所示。

图9-8 选择拆分的后段音乐

STEP 04 按 Delete 键，即可删除拆分后的音乐片段，如图 9-9 所示。

图 9-9　删除拆分后的音乐片段

▶ 专家指点

除了上述方法可以拆分音乐外，用户还可以按 Ctrl ＋ K 组合键，快速拆分音乐片段。

9.1.3　拷贝音乐：同一个音乐可重复使用，提高效率

【基础介绍】

在 Audition CC 2018 工作界面中，用户可以将现有声轨中的音乐转换为拷贝文件，转换为拷贝文件的音乐也可以在多轨混音项目中重复使用。

【操作原由】

如果用户需要对当前音乐片段进行重复使用，穿插在音乐的另一个位置，此时可以使用"变换为唯一拷贝"命令复制音乐文件。

【实战过程】

下面介绍在多轨混音项目中复制音乐文件制作音乐副本的操作方法。

素材文件	素材\第 9 章\音乐 3.sesx
效果文件	效果\第 9 章\音乐 3.sesx
视频文件	9.1.3　拷贝音乐：同一个音乐可重复使用，提高效率 .mp4

【操练 ＋ 视频 】
拷贝音乐：同一个音乐可重复使用，提高效率

STEP 01 按 Ctrl ＋ O 组合键，打开一个项目文件，如图 9-10 所示。

图 9-10　打开一个项目文件

STEP 02 在菜单栏中，单击"剪辑"|"变换为唯一拷贝"命令，即可将多轨音乐转换为拷贝文件，在"文件"面板中将显示转换为拷贝后的"音乐 3_1.wav"音乐文件，如图 9-11 所示。

图 9-11　显示转换为拷贝后的音乐文件

▶ 专家指点

除了上述方法可以执行"变换为唯一拷贝"命令外，用户还可以在"剪辑"菜单下，按键盘上的 Q 键，快速执行该命令。

9.1.4　匹配响度：平均多轨音乐的振幅和频率

【基础介绍】

匹配剪辑响度是指将多轨编辑器中的音乐匹配到合适的响度值，以达到相应的响度标准，平均音乐的振幅和频率。

【操作原由】

在 Audition CC 2018 工作界面中，如果多轨编辑器中的音乐音量有些不均衡，此时用户可以对多轨中的音乐素材进行匹配响度的操作，使音量大小达到平均值。

【实战过程】

下面介绍平均多轨音乐的振幅和频率的操作方法。

素材文件	素材\第9章\音乐4.sesx
效果文件	效果\第9章\音乐4.sesx
视频文件	9.1.4 匹配响度：平均多轨音乐的振幅和频率.mp4

【操练＋视频】
匹配响度：平均多轨音乐的振幅和频率

STEP 01 按 Ctrl ＋ O 组合键，打开一个项目文件，如图 9-12 所示。

图 9-12　打开一个项目文件

STEP 02 在菜单栏中，单击"剪辑"|"匹配剪辑响度"命令，❶弹出"匹配剪辑响度"对话框，❷单击"匹配到"右侧的下三角按钮，在弹出的列表框中❸选择"峰值幅度"选项，如图 9-13 所示。

图 9-13　选择"峰值幅度"选项

STEP 03 在下方设置"峰值音量"为 -10，如图 9-14 所示。

图 9-14　设置"峰值音量"为 -10

▶ 专家指点

除了上述方法可以执行"匹配剪辑响度"命令外，用户还可以在"剪辑"菜单下，按键盘上的 V 键，快速执行该命令。

STEP 04 单击"确定"按钮，即可匹配素材音量，在轨道 1 的左下角，显示了匹配音量的参数值，如图 9-15 所示。

图 9-15　显示了匹配音量的参数值

9.1.5 自动对齐：将配音与原作品的音频相匹配

【基础介绍】

在 Audition CC 2018 软件中，自动语音对齐是指将配音对话与原来的作品音频相匹配，重新生成新的音频文件。

【操作原由】

当用户根据原作品的音频风格重新录制了一段自己的声音，此时可以将原作品与新配的音频进行自动语音对齐操作，使两段音频相匹配。

【实战过程】

下面介绍将配音与原作品的音频相匹配的操作方法。

第 9 章　变调：编辑与变调多轨声音

素材文件	素材\第9章\音乐5.sesx
效果文件	效果\第9章\音乐5.sesx、音乐5（2）_已对齐.wav
视频文件	9.1.5 自动对齐：将配音与原作品的音频相匹配.mp4

【操练 + 视频】
自动对齐：将配音与原作品的音频相匹配

STEP 01 按 Ctrl + O 组合键，打开一个项目文件，轨道 1 中为原作品的声音，轨道 2 中为后期重新录制的配音，按 Ctrl + A 组合键，全选两段音频，如图 9-16 所示。

图 9-16　打开一个项目文件

STEP 02 单击"剪辑"|"自动语音对齐"命令，❶弹出"自动语音对齐"对话框，❷单击"参考剪辑"右侧的下拉按钮，在弹出的列表框中❸选择"音乐5（1）"选项，如图 9-17 所示。

图 9-17　选择"音乐 5（1）"选项

STEP 03 ❶将"音乐5（1）"设置为参考剪辑，❷在下方选中"将对齐的剪辑添加到新建轨道中"复选框，❸单击"确定"按钮，如图 9-18 所示。

图 9-18　单击"确定"按钮

STEP 04 即可重新生成一段新的音频文件，与原作品音频相匹配，如图 9-19 所示。

图 9-19　重新生成一段新的音频文件

STEP 05 在"文件"面板中，显示了重新生成的、已对齐的音频文件，如图 9-20 所示。

图 9-20　显示了重新生成的、已对齐的音频文件

9.1.6 重命名素材：让多轨文件的名称更具有个性

【基础介绍】

在 Audition CC 2018 工作界面中，用户可以根据实际情况重命名多轨音乐素材的名称，该名称不会与音频文件的源名称起冲突。

【操作原由】

如果用户对当前多轨混音项目中的音频文件名称不满意，可以在 Audition 软件中对音乐名称进行修改操作。

【实战过程】

下面介绍重命名音乐素材名称的操作方法。

素材文件	素材\第9章\音乐6.sesx
效果文件	效果\第9章\音乐6.sesx
视频文件	9.1.6 重命名素材：让多轨文件的名称更具有个性.mp4

【操练 + 视频】

重命名素材：让多轨文件的名称更具有个性

STEP 01 按 Ctrl + O 组合键，打开一个项目文件，在"编辑器"窗口中选择需要重命名的多轨音乐素材，如图 9-21 所示。

图 9-21 打开一个项目文件

STEP 02 在菜单栏中，❶单击"剪辑"|❷"重命名"命令，如图 9-22 所示。

> **专家指点**
>
> 除了上述方法可以执行"重命名"命令外，用户还可以在"剪辑"菜单下，按键盘上的 R 键，快速执行该命令。

图 9-22 单击"重命名"命令

STEP 03 执行操作后，弹出"属性"面板，在其中多轨音乐的名称呈可编辑状态，如图 9-23 所示。

图 9-23 多轨音乐的名称呈可编辑状态

STEP 04 选择一种合适的输入法，输入音乐的新名称为"网红音乐"，然后按 Enter 键确认，如图 9-24 所示。

图 9-24 输入音乐的新名称

第 9 章 变调：编辑与变调多轨声音

STEP 05 执行操作后，此时"编辑器"窗口的轨道 1 上方，可以看到音乐的名称已重命名为"网红音乐"，如图 9-25 所示。

区中，❷设置"剪辑增益"为 15，并按 Enter 键确认，如图 9-27 所示。

图 9-25 音乐已进行重命名操作

图 9-26 选择多轨音乐

9.1.7 设置增益：重新定义音乐剪辑的音量大小

【基础介绍】

在 Audition CC 2018 工作界面中，用户可以通过"剪辑增益"命令设置素材的增益属性，更改音频的整体振幅。

【操作原由】

如果用户需要调整多轨项目中某段音频的增益属性，想将音量调大或者调小，此时可以使用"剪辑增益"命令。

【实战过程】

下面介绍重新定义音乐音量大小的操作方法。

素材文件	素材\第9章\音乐 7.sesx
效果文件	效果\第9章\音乐 7.sesx
视频文件	9.1.7 设置增益：重新定义音乐剪辑的音量大小 .mp4

【操练 + 视频】
设置增益：重新定义音乐剪辑的音量大小

STEP 01 按 Ctrl + O 组合键，打开一个项目文件，选择多轨音乐，如图 9-26 所示。

STEP 02 在菜单栏中，单击"剪辑"|"剪辑增益"命令，❶弹出"属性"面板，在"基本设置"选项

图 9-27 设置"剪辑增益"为 15

183

> 专家指点
>
> 除了上述方法可以设置音乐素材的增益外，用户还可以按 Shift + G 组合键，快速设置音乐素材增益属性。

STEP 03 执行操作后，即可设置音乐素材的增益属性，在轨道 1 的左下方，显示了刚设置的增益参数 15dB，如图 9-28 所示，完成素材增益属性的设置。

图 9-28 设置音乐素材的增益属性

9.1.8 设置颜色：用颜色区分多轨道音乐的素材

【基础介绍】

在 Audition CC 2018 的混音项目中，用户可以为不同的多轨音乐设置不同的颜色。该操作在制作大型音乐项目中经常用到，主要用来区分和标记音乐素材。

【操作原由】

当用户在多轨编辑器中创建的音乐轨道过多时，有时候很难区分各轨道中的音乐片段，此时用户可以设置各轨道素材的颜色，用颜色来区分音乐素材。

【实战过程】

下面介绍用颜色来区分多轨道音乐素材的操作方法。

	素材文件	素材\第9章\音乐8.sesx
	效果文件	效果\第9章\音乐8.sesx
	视频文件	9.1.8 设置颜色：用颜色区分多轨道音乐的素材.mp4

【操练+视频】
设置颜色：用颜色区分多轨道音乐的素材

STEP 01 按 Ctrl + O 组合键，打开一个项目文件，选择第 2 段音乐，如图 9-29 所示。

图 9-29 选择第 2 段多轨音乐

STEP 02 在菜单栏中，单击"剪辑"|"剪辑/组颜色"命令，❶弹出"剪辑颜色"对话框，❷在其中选择第 4 排最后 1 个颜色色块，为洋红色，如图 9-30 所示。

图 9-30 选择第 4 排最后 1 个颜色色块

第 9 章 变调：编辑与变调多轨声音

STEP 03 单击"确定"按钮，即可设置轨道 1 中第 2 段音乐素材的颜色为洋红色，如图 9-31 所示。

在其中选择需要锁定的音乐片段，如图 9-32 所示。

图 9-31 设置轨道 1 中的素材颜色为洋红色

▶ 专家指点

除了上述方法可以弹出"剪辑颜色"对话框外，用户还可以在"剪辑"菜单下，按键盘上的 C 键，快速弹出该对话框。

9.1.9 锁定时间：将暂时不用编辑的音乐进行锁定

【基础介绍】

在 Audition CC 2018 工作界面中，使用"锁定时间"功能可以将音乐素材锁定在音频轨道上，锁定后的音乐素材不能进行移动操作。

【操作原由】

当轨道中的音乐片段过多，用户只需要对其中特定的几个片段进行编辑时，可以将其他音乐片段进行锁定操作，以免对其造成影响。

【实战过程】

下面介绍将暂时不用编辑的音乐进行锁定的操作方法。

素材文件	素材\第 9 章\音乐 9.sesx
效果文件	效果\第 9 章\音乐 9.sesx
视频文件	9.1.9 锁定时间：将暂时不用编辑的音乐进行锁定.mp4

【操练 + 视频】
锁定时间：将暂时不用编辑的音乐进行锁定

STEP 01 按 Ctrl + O 组合键，打开一个项目文件，

图 9-32 选择需要锁定的音乐片段

STEP 02 在菜单栏中，单击"剪辑"|"锁定时间"命令，即可锁定音乐素材的时间，此时轨道 1 左下方将显示一个锁定标记，如图 9-33 所示。

图 9-33 左下方将显示一个锁定标记

9.1.10 设置静音：将已编辑完成的音乐设置为静音

【基础介绍】

当用户不想更改音频的源文件属性，只想在多轨编辑器中将音频暂时调为静音时，可以使用"剪辑"菜单下的"静音"功能，将相应片段设置为静音。

【操作原由】

在混音项目的编辑中，如果用户只需要听某一条轨道中的音乐声音，此时可以将其他轨道中的音乐片段设置为静音。

【实战过程】

下面介绍将已编辑完成的音乐片段设置为静音的操作方法。

185

	素材文件	素材\第9章\音乐10.sesx
	效果文件	效果\第9章\音乐10.sesx
	视频文件	9.1.10 设置静音：将已编辑完成的音乐设置为静音.mp4

【操练 + 视频】

设置静音：将已编辑完成的音乐设置为静音

STEP 01 按 Ctrl + O 组合键，打开一个项目文件，选择轨道 1 和轨道 2 中需要设置为静音的音乐片段，如图 9-34 所示。

STEP 02 在菜单栏中，单击"剪辑"|"静音"命令，即可将选择的音乐片段设置为静音，被静音后的音乐音波呈灰色显示，如图 9-35 所示。

图 9-35　将轨道中的音乐进行静音处理

▶ 专家指点

在 Audition CC 2018 工作界面中，除了上述方法可以设置音乐素材的静音外，用户还可以在"剪辑"菜单下，按键盘上的 M 键，快速设置音乐静音。再次单击"剪辑"|"静音"命令，即可取消音乐素材的静音操作。

图 9-34　选择需要设置为静音的音乐片段

9.2 伸缩变调处理多轨混音

在 Audition CC 2018 工作界面中，如果轨道中的音乐片段长短不太符合用户的需求，此时用户可以对音乐素材进行伸缩处理，进行伸缩处理后的音乐的音调将发生变化。本节主要向读者介绍伸缩变调处理音乐素材的操作方法。

9.2.1 启用功能：开启全局剪辑伸缩功能

【基础介绍】

在 Audition CC 2018 工作界面中，如果用户需要对素材进行伸缩变调处理，就需要启用全局剪辑伸缩功能。

【实战过程】

STEP 01 启用全局剪辑伸缩功能的方法很简单，用户只需在菜单栏中，单击"剪辑"| ❶"伸缩"| ❷"启用全局剪辑伸缩"命令，如图 9-36 所示。

图 9-36　单击"启用全局剪辑伸缩"命令

> **专家指点**
>
> 在"伸缩"菜单下，按键盘上的 E 键，也可以快速执行"启用全局剪辑伸缩"命令。

STEP 02 执行操作后，即可启用全局剪辑伸缩功能，开启该功能后，在音频的右上角将显示一个三角形的伸缩标记，如图 9-37 所示。

图 9-37　显示一个三角形的伸缩标记

9.2.2　伸缩变调：背景音乐太短了，将时间调长一点

【基础介绍】

在 Audition CC 2018 工作界面中，用户可以根据需要将背景音乐的时间调长或调短，只需通过鼠标拖曳的方式即可完成操作。

【操作原由】

当用户觉得背景音乐的时间太长或太短时，可以启用"启用全局剪辑伸缩"命令对音乐进行伸缩变调处理。

【实战过程】

下面介绍对音乐素材进行伸缩变调处理的操作方法。

素材文件	素材\第9章\音乐11.sesx
效果文件	效果\第9章\音乐11.sesx
视频文件	9.2.2　伸缩变调：背景音乐太短了，将时间调长一点.mp4

【操练+视频】

伸缩变调：背景音乐太短了，将时间调长一点

STEP 01 按 Ctrl + O 组合键，打开一个项目文件，如图 9-38 所示。

图 9-38　打开一个项目文件

STEP 02 在轨道 1 中，将鼠标移至音乐片段右上方的实心三角形处，此时鼠标指针呈双向箭头形状，提示"伸缩"字样，如图 9-39 所示。

图 9-39　提示"伸缩"字样

STEP 03 单击鼠标左键并向右拖曳，至合适位置后，释放鼠标左键，即可对音乐素材进行伸缩处理，如图 9-40 所示。

图 9-40　对音乐素材进行伸缩处理

9.2.3 呈现素材：对于伸缩的音乐进行实时渲染处理

【基础介绍】

在 Audition CC 2018 工作界面中，用户对于已伸缩处理的音乐素材可以进行渲染处理，还可以实时呈现所有伸缩的音乐片段。

【操作原由】

当用户对音乐素材进行伸缩处理后，需要对音乐片段进行实时渲染操作，呈现最终音质。

【实战过程】

下面介绍对于伸缩的音乐片段进行实时渲染处理的操作方法。

素材文件	素材\第9章\音乐12.sesx
效果文件	效果\第9章\音乐12.sesx
视频文件	9.2.3 呈现素材：对于伸缩的音乐进行实时渲染处理.mp4

【操练＋视频】

呈现素材：对于伸缩的音乐进行实时渲染处理

STEP 01 按 Ctrl + O 组合键，打开一个项目文件，如图 9-41 所示。

图 9-41 打开一个项目文件

STEP 02 通过鼠标拖曳的方式，对轨道 1 和轨道 2 中的音乐片段同时进行伸缩处理，处理后的音乐音波如图 9-42 所示。

STEP 03 在菜单栏中，单击"剪辑"|"伸缩"|"呈现所有伸缩的剪辑"命令，开始对音频进行伸缩与变调处理，并显示渲染进度，如图 9-43 所示。

图 9-42 对两个音乐片段同时进行伸缩处理

图 9-43 对音频进行伸缩与变调处理

STEP 04 待音频渲染完成后，音乐的音波有所变化，这是以渲染模式显示的音乐音波，如图 9-44 所示。

图 9-44 以渲染模式显示的音乐音波

STEP 05 在菜单栏中，单击"剪辑"|"伸缩"|"实时呈现所有伸缩的剪辑"命令，即可以实时伸缩模式显示音乐片段，音波有细微的变化，如图 9-45 所示。

第 9 章 变调：编辑与变调多轨声音

图 9-45 以实时伸缩模式显示音乐片段

9.2.4 伸缩模式：挑选音乐最合适的伸缩模式

【基础介绍】

在 Audition CC 2018 工作界面中，素材的伸缩模式包括 3 种，如关闭模式、实时模式和渲染模式，每一种模式下显示的音乐音波都会有相应变化，用户可根据实时需要进行应用。

【实战过程】

选择素材伸缩模式的方法很简单，用户只需单击"剪辑"|❶"伸缩"|❷"伸缩模式"命令，在弹出的子菜单中有 3 种素材伸缩模式供用户进行选择，如图 9-46 所示。

图 9-46 3 种素材伸缩模式供用户进行选择

9.3 通过效果器对声音进行变调

在 Audition CC 2018 软件的"效果"菜单下，提供了"时间与变调"效果器。该效果器中包括 5 种变调功能，如自动音调更正、手动音调更正、变调器、音高换挡器以及伸缩与变调处理等。使用这些效果器可以改变音频信号和速度，可以将一首歌曲进行转调而不改变速度，或是放慢一段讲话的速度而不改变音调。

9.3.1 自动修整：对音调进行自动更正

【基础介绍】

使用"自动音调更正"效果器可以自动更改音频中的音调与频率，该效果器在单轨和多轨编辑器中均可以使用。在多轨编辑器中应用时，可以使用关键帧和外部操纵面使其参数实现自动化。

【操作原由】

当用户觉得音频中的音调不太准确，需要进行更正与修整时，可以使用"自动音调更正"效果器对音频进行后期处理。

【实战过程】

下面介绍对音调进行自动更正的操作方法。

素材文件	素材\第9章\音乐13.sesx
效果文件	效果\第9章\音乐13.sesx
视频文件	9.3.1 自动修整：对音调进行自动更正.mp4

【操练 + 视频】
自动修整：对音调进行自动更正

STEP 01 按 Ctrl + O 组合键，打开一个项目文件，如图 9-47 所示。

图 9-47 打开一个项目文件

STEP 02 在菜单栏中,单击"效果"|"时间与变调"|"自动音调更正"命令,弹出"组合效果 - 自动音调更正"对话框,❶单击"预设"右侧的下三角按钮,在弹出的列表框中❷选择"细腻的人声更正"选项,如图 9-48 所示。

设置,可以更正声音中的人声音调,如图 9-49 所示。

图 9-49 更正声音中的人声音调

STEP 04 此时,在"效果组"面板中显示了为音乐添加的"自动音调更正"效果器,如图 9-50 所示。

STEP 05 在多轨编辑器的音乐文件左下角,将显示一个效果剪辑标记,表示剪辑已应用"自动音调更正"效果器,如图 9-51 所示。

图 9-48 选择"细腻的人声更正"选项

STEP 03 执行操作后,下方将显示相关的默认参数

图 9-50 显示添加的"自动音调更正"效果器

图 9-51 剪辑已应用"自动音调更正"效果器

9.3.2 手动修整:将女声变调为厚重的男生音质

【基础介绍】

应用"手动音调更正"效果器时,用户可以在编辑面板中通过调整包络曲线来更改音频的音调。曲线越往上调,音质越具有童音音效;曲线越往下调,音质越厚重。

【操作原由】

当用户希望将女生的声音调为厚重的男生声音时,或者希望将声音调成童音,此时可以手动修整音频的音质,对声音进行变调处理。

【实战过程】

下面介绍将女声变调为厚重的男生音质的操作方法。

第 9 章 变调：编辑与变调多轨声音

	素材文件	素材\第9章\音乐14.sesx
	效果文件	效果\第9章\音乐14.sesx
	视频文件	9.3.2 手动修整：将女声变调为厚重的男生音质.mp4

【操练 + 视频】
手动修整：将女声变调为厚重的男生音质

STEP 01 按 Ctrl + O 组合键，打开一个项目文件，如图 9-52 所示。

图 9-52　打开一个项目文件

STEP 02 在轨道 1 中选择需要变调的声音，双击鼠标左键，进入单轨编辑器，单击"效果"|"时间与变调"|"手动音调更正"命令，❶弹出"效果 - 手动音调更正"对话框，单击"音调曲线分辨率"右侧的下三角按钮，❷在弹出的列表框中选择 4096 选项，如图 9-53 所示。

图 9-53　选择 4096 选项

STEP 03 在编辑器中向下拖曳"调整音高"按钮，直至参数显示为 -200，如图 9-54 所示，

将音高线往下调，可以加重声音的厚度。

图 9-54　向下拖曳"调整音高"按钮

STEP 04 将鼠标移至音频左侧的开始位置，在曲线上单击鼠标左键，添加一个关键帧，如图 9-55 所示。

图 9-55　添加一个关键帧

STEP 05 在右侧合适位置，再次单击鼠标左键，添加第 2 个关键帧，并向下拖曳关键帧调整其位置，直至参数显示为 -398，再次加重声音的厚度，如图 9-56 所示。

图 9-56　添加第 2 个关键帧

STEP 06 在右侧合适位置，添加第 3 个关键帧，

并向上拖曳关键帧调整其位置，直至参数显示为 -269，调整声音的柔和度，如图 9-57 所示。

图 9-57　添加第 3 个关键帧

STEP 07 在右侧合适位置，添加第 4 个关键帧，并向下拖曳关键帧调整其位置，直至参数显示为 -443，再次加重声音的厚度，如图 9-58 所示，使女声变调为男声。

图 9-58　添加第 4 个关键帧

STEP 08 各关键帧设置完成后，返回"效果 - 手动音调更正"对话框，单击下方的"应用"按钮，如图 9-59 所示，应用设置。

图 9-59　单击"应用"按钮

STEP 09 返回多轨编辑器窗口，单击下方的"播放"按钮，试听将女声变调为男声的音效，显示音频播放进度，如图 9-60 所示，完成声音变调操作。

图 9-60　试听将女声变调为男声的音效

▶ 专家指点

　　在该实例中，我们首先在"效果 - 手动音调更正"对话框中对"音调曲线分辨率"进行了设置，对于声音变调而言，2048 或 4096 这样的设置可以让声音听起来最为自然，而 1024 这样的设置会产生机械性的声音效果。

9.3.3　声音变调：将女声变调为萝莉卡通的声音

【基础介绍】

　　在 Audition CC 2018 软件中，用户使用变调器效果对声音进行变调处理时，该效果会随着时间改变节奏来改变声音的音调。应用该效果后，用户可以横跨整个音频波形来调整关键帧编辑包络曲线，对声音进行变调处理。

【操作原由】

　　如果用户希望在一段音频中的声音既包含男声，又包含女声，还包含萝莉卡通声音等各种古怪声音合成的一段音频时，可以通过变调器效果对声音进行变调处理。

【实战过程】

　　下面介绍将女声变调为萝莉卡通的声音的操作方法。

第 9 章 变调：编辑与变调多轨声音

素材文件	效果\第9章\音乐15.sesx
效果文件	效果\第9章\音乐15.sesx
视频文件	9.3.3 声音变调：将女声变调为萝莉卡通的声音.mp4

【操练 + 视频】
声音变调：将女声变调为萝莉卡通的声音

STEP 01 按 Ctrl + O 组合键，打开一个项目文件，如图 9-61 所示。

图 9-61　打开一个项目文件

STEP 02 在轨道 1 中选择需要变调的声音，双击鼠标左键，进入单轨编辑器，单击"效果"|"时间与变调"|"变调器"命令，弹出"效果 - 变调器"对话框，❶单击"预设"右侧的下三角按钮，在弹出的列表框中❷选择"古怪"选项，如图 9-62 所示。

图 9-62　选择"古怪"选项

STEP 03 此时，在"音调"右侧的预览框中可以看到该预设模式的包络曲线样式，如图 9-63 所示。

图 9-63　查看包络曲线样式

STEP 04 在单轨编辑器中，用户可以对包络曲线的样式进行调整，将鼠标移至"- 8.0 半音阶"关键帧上，如图 9-64 所示。

图 9-64　对包络曲线的样式进行调整

STEP 05 在该关键帧上，单击鼠标左键并向上拖曳至"8.0 半音阶"位置处，如图 9-65 所示，释放鼠标左键，调整关键帧的位置。

图 9-65　拖曳至"8.0 半音阶"的位置

STEP 06 用与上同样的方法，将其他关键帧调至编辑器最顶端的位置，调整包络曲线的样式，如图 9-66 所示。

▶ 专家指点

在"效果 - 变调器"对话框中，有 5 种预设的变调样式，用户可根据需要选择相应的预设样式对声音进行变调处理。用户还可以在"质量"列表框中设置声音的质量属性，设置声音的音阶范围。

图 9-66 调整包络曲线的样式

STEP 07 返回"效果 - 变调器"对话框,在"音调"右侧的预览框中显示了修改后的包络曲线样式,单击"应用"按钮,如图 9-67 所示。

图 9-67 单击"应用"按钮

STEP 08 此时,即可对声音进行变调处理,制作出萝莉的卡通音质,在单轨编辑器中可以查看音频的音波有所变化,如图 9-68 所示。

图 9-68 制作出萝莉的卡通音质

STEP 09 返回多轨编辑器窗口,我们可以看到音波的长度有所变化,因为声音变调为萝莉卡通声音后,对原作品的音质进行了压缩处理,变调后的声音语

速变快了许多,才会出现后半截静音的情况,单击"播放"按钮,试听萝莉卡通声音效果,如图 9-69 所示。

图 9-69 试听萝莉卡通声音效果

9.3.4 高级变音:制作电视剧中反派 BOSS 变声音效

【基础介绍】

在 Audition CC 2018 软件中,音高换档器效果可以改变声音的音调,可以对声音进行实时变调操作,可以与效果组中的其他效果结合使用,使声音的变调更加自然。

【操作原由】

当用户需要将人声变成动物的声音,或者需要制作出像电视剧中反派 BOSS 的变声音效时,可以使用音高换档器效果对声音进行实时处理。

【实战过程】

下面介绍通过音高换档器效果制作出电视剧中反派 BOSS 变声音效的操作方法。

素材文件	效果\第 9 章\音乐 16.sesx
效果文件	效果\第 9 章\音乐 16.sesx
视频文件	9.3.4 高级变音:制作电视剧中反派 BOSS 变声音效 .mp4

【操练 + 视频】
高级变音:制作电视剧中反派 BOSS 变声音效

STEP 01 按 Ctrl + O 组合键,打开一个项目文件,

第 9 章　变调：编辑与变调多轨声音

如图 9-70 所示。

图 9-70　打开一个项目文件

STEP 02 在轨道 1 中选择需要变调的声音，双击鼠标左键，进入单轨编辑器，单击"效果"|"时间与变调"|"音高换档器"命令，弹出"效果 - 音高换档器"对话框，❶单击"预设"右侧的下三角按钮，在弹出的列表框中❷选择"黑魔王"选项，如图 9-71 所示。

图 9-71　选择"黑魔王"选项

STEP 03 此时，在下面将显示"黑魔王"音调的相关参数设置，单击"应用"按钮，如图 9-72 所示。

STEP 04 执行操作后，即可对声音进行变调处理，音波上增加了一些细微的音波，使声音变得更加厚重，如图 9-73 所示。

图 9-72　单击"应用"按钮

图 9-73　音波上增加了一些细微的音波

STEP 05 返回多轨编辑器窗口，单击"播放"按钮，试听电视剧中反派 BOSS 的变声音效，并显示播放进度，如图 9-74 所示。

图 9-74　试听电视剧中反派 BOSS 的变声音效

195

9.3.5 伸缩变调：制作出直播中快节奏的说话声音

【基础介绍】

在 Audition CC 2018 软件中，使用伸缩与变调效果器可以改变声音的信号、节奏，制作出快节奏或慢节奏的声音效果。

【操作原由】

当用户需要改变一段声音的节奏或音调，想制作出慢音调、快音调、升音调或降音调的效果时，可以使用伸缩与变调效果器对声音进行实时处理。

【实战过程】

下面介绍制作出直播中快节奏的说话声音的操作方法。

素材文件	效果\第 9 章\音乐 17.sesx
效果文件	效果\第 9 章\音乐 17.sesx
视频文件	9.3.5 伸缩变调：制作出直播中快节奏的说话声音.mp4

【操练 + 视频】

伸缩变调：制作出直播中快节奏的说话声音

STEP 01 按 Ctrl + O 组合键，打开一个项目文件，如图 9-75 所示。

图 9-75　打开一个项目文件

STEP 02 在轨道 1 中选择需要变调的声音，双击鼠标左键，进入单轨编辑器，单击"效果"|"时间与变调"|"伸缩与变调"命令，弹出"效果 - 伸缩与变调"对话框，❶单击"预设"右侧的下三角按钮，在弹出的列表框中❷选择"加速"选项，如图 9-76 所示。

图 9-76　选择"加速"选项

STEP 03 此时，在下面将显示"加速"预设的相关参数设置，显示了"新持续时间"为 0:07.736，在原来音频时长的基础上少了 4 秒左右，单击"应用"按钮，如图 9-77 所示。

图 9-77　单击"应用"按钮

STEP 04 执行操作后，即可开始应用"伸缩与变调"效果器对声音进行变调处理，并显示处理进度，如

图 9-78 所示。

图 9-78 开始应用"伸缩与变调"效果器对声音进行变调处理

STEP 05 稍等片刻，待声音处理完成后，返回多轨编辑器窗口，我们可以看到音波的长度有所变化，因为声音加速后，对原作品的音质进行了压缩处理，变调后的声音语速加快了许多，单击"播放"按钮，试听快节奏的说话声音效果，如图 9-79 所示。

图 9-79 试听快节奏的说话声音效果

第 10 章
音效：配音文件基本处理

章前知识导读

用户为音频制作特效时，首先需要掌握一些基本的音效处理技巧，并对"效果组"面板进行熟练掌握，这样可以更好地运用特效来处理音频声效。本章主要向读者介绍配音文件的基本处理技巧，如音效处理、淡入和淡出处理、音乐修复等。

新手重点索引

- 常用音效基本处理
- 添加淡入和淡出音效
- 使用"效果组"面板管理音效
- 使用"基本声音"面板处理配音文件

效果图片欣赏

第 10 章 音效：配音文件基本处理

10.1 常用音效基本处理

在 Audition CC 2018 软件的"效果"菜单下，单击相应的命令可以对音频素材进行简单处理操作，包括"反相"命令、"反向"命令以及"静音"命令等。本节主要介绍常用音效的基本处理技巧。

10.1.1 反转相位：反转声音文件的左右相位

【基础介绍】

在 Audition CC 2018 软件中，用户可以根据需要对音频素材进行反相操作，可以将音频相位反转 180 度。对音频的相位进行反转后，不会对个别波形产生听得见的更改，但是在组合音频波形时，用户可以听到音频的声音差异变化。

【操作原由】

如果用户需要反转立体声音频中的一个声道，可以使用"反相"功能，校正异相音频。

【实战过程】

下面介绍反转声音文件左右相位的操作方法。

素材文件	素材\第 10 章\音乐 1.mp3
效果文件	效果\第 10 章\音乐 1.mp3
视频文件	10.1.1 反转相位：反转声音文件的左右相位.mp4

【操练 + 视频】
反转相位：反转声音文件的左右相位

STEP 01 按 Ctrl + O 组合键，打开一段音频素材，如图 10-1 所示。

图 10-1 打开一段音频素材

STEP 02 运用时间选择工具，选择音乐中需要反相的部分，如图 10-2 所示。

图 10-2 选择音乐中需要反相的部分

STEP 03 在菜单栏中，❶单击"效果"|❷"反相"命令，如图 10-3 所示。

图 10-3 单击"反相"命令

STEP 04 执行操作后，即可反相选择音乐片段，此时音频轨道中的音波有所变化，如图 10-4 所示。

▶ 专家指点

除了上述方法可以反相音乐片段外，用户还可以在"效果"菜单下，按键盘上的 I 键，快速反相音乐片段。

199

图10-4 反相选择的音乐片段

10.1.2 音乐反向：将人声对话声音倒过来播放

【基础介绍】

在 Audition CC 2018 软件中，反向是指从左到右翻转音乐波形，使它倒过来回放，翻转对于创建特殊的音频效果非常有用，特别是音频倒着播放时的音效。

【操作原由】

当用户需要对声音进行反向播放时，可以使用"反向"功能对语音音波进行反向操作。

【实战过程】

下面介绍将人声对话声音倒过来播放的操作方法。

素材文件	素材\第10章\音乐2.mp3
效果文件	效果\第10章\音乐2.mp3
视频文件	10.1.2 音乐反向：将人声对话声音倒过来播放.mp4

【操练+视频】
音乐反向：将人声对话声音倒过来播放

STEP 01 按 Ctrl + O 组合键，打开一段音频素材，如图10-5 所示。

STEP 02 在菜单栏中，单击"效果"|"反向"命令，执行操作后，即可反向音乐素材，在"编辑器"窗口中可以查看反向后的音乐音波效果，如图10-6 所示。

图10-5 打开一段音频素材

图10-6 反向音乐素材

▶ 专家指点

除了上述方法可以反向音乐片段外，用户还可以在"效果"菜单下，按键盘上的 R 键，快速反向音乐片段。

10.1.3 静音处理：将录错的部分声音调为静音

【基础介绍】

在 Audition CC 2018 工作界面中，用户可以根据需要在音乐中插入静音部分，使同一段音乐分成很多个小节的音乐，被插入静音的部分可以录制其他语音旁白声音。

【操作原由】

在单轨编辑器中，如果用户将声音录错了，需要再重新录一次，此时可以将已录错的声音部分调为静音，在静音文件上重新录音即可。

【实战过程】

下面介绍通过"静音"命令将单轨音乐中录错的声音部分调为静音的操作方法。

第 10 章 音效：配音文件基本处理

	素材文件	素材 \ 第 10 章 \ 音乐 3.mp3
	效果文件	效果 \ 第 10 章 \ 音乐 3.mp3
	视频文件	10.1.3 静音处理：将录错的声音部分调为静音 .mp4

【操练 + 视频】

静音处理：将录错的声音部分调为静音

STEP 01 按 Ctrl + O 组合键，打开一段音频素材，如图 10-7 所示。

图 10-7 打开一段音频素材

STEP 02 运用时间选择工具，在音频轨道中选择需要设置为静音的片段，如图 10-8 所示。

图 10-8 选择需要设置为静音的片段

> **专家指点**
>
> 除了上述方法可以将音乐片段设置为静音外，用户还可以在"效果"菜单下，按键盘上的 S 键，快速设置音乐为静音。

在菜单栏中，单击"效果"|"静音"命令，即可将选择的音乐片段设置为静音，设置为静音的音乐片段内将不显示任何音波，如图 10-9 所示。

图 10-9 将选择的音乐片段设置为静音

> **专家指点**
>
> 在"剪辑"菜单下也有一个"静音"命令，该"静音"命令是针对多轨编辑器声轨中的音乐设置为静音，只是听上去音乐片段没有声音，但音乐的音波不会受任何影响。而本例讲解的"静音"命令，则是将音波设置为静音，两个命令是有区别的。
>
> 另外，用户在单轨编辑器中❶选择需要设置为静音的片段后，单击鼠标右键，在弹出的快捷菜单中❷选择"静音"选项，如图 10-10 所示，也可以将声音音波调为静音。

图 10-10 选择"静音"选项

10.1.4 生成音调：制作收音机中无信号的噪声

【基础介绍】

在 Audition CC 2018 工作界面中，使用"生成"子菜单中的"噪声"命令，可以将现有的音乐片段

生成广播或收音机中无信号的噪声音效。

【操作原由】

当用户需要在现有的声音后面紧接着制作出类似收音机中无信号的噪声音效时,可以使用"噪声"命令进行操作。

【实战过程】

下面介绍通过"生成"菜单命令制作收音机中无信号噪声的操作方法。

素材文件	素材\第10章\音乐4.mp3
效果文件	效果\第10章\音乐4.mp3
视频文件	10.1.4 生成音调:制作收音机中无信号的噪声.mp4

【操练 + 视频】
生成音调:制作收音机中无信号的噪声

STEP 01 按 Ctrl + O 组合键,打开一段音频素材,将时间线定位到需要插入噪声的位置,如图10-11所示。

图 10-11 将时间线定位到需要插入噪声的位置

STEP 02 在菜单栏中,单击"效果"|"生成"|"噪声"命令,❶弹出"效果 - 生成噪声"对话框,❷单击"预设"右侧的下拉按钮,在弹出的列表框中❸选择"灰色反向"选项,如图10-12所示。

STEP 03 在下方将显示相应的预设参数信息,❶设置"颜色"为"灰色"、❷"风格"为"反向",❸单击下方的"确定"按钮,如图10-13所示。

STEP 04 执行操作后,即可在时间线位置的后面插入一段噪声,类似收音机中无信号的噪声音效,如图10-14所示。

图 10-12 选择"灰色反向"选项

图 10-13 单击下方的"确定"按钮

图 10-14 在时间线位置的后面插入一段噪声

10.1.5 匹配响度:为音乐素材匹配合适的音量

【基础介绍】

在 Audition CC 2018 软件中,使用"匹配响度"命令可以匹配音频素材的音量。在上一章中,主要

介绍了在多轨编辑器中匹配声音响度的方法,而在本例中主要介绍在单轨编辑器中匹配声音响度的方法,操作过程有所区别。

【操作原由】

如果用户对音乐素材的音量不满意,此时可以通过"匹配响度"功能将素材音量匹配到合适的音量振幅。

【实战过程】

下面介绍为音乐素材匹配响度的操作方法。

素材文件	素材\第10章\音乐5.mp3
效果文件	效果\第10章\音乐5.mp3
视频文件	10.1.5 匹配响度:为音乐素材匹配合适的音量.mp4

【操练 + 视频】

匹配响度:为音乐素材匹配合适的音量

STEP 01) 按 Ctrl + O 组合键,打开一段音频素材,如图 10-15 所示。

图 10-15 打开一段音频素材

STEP 02) 在菜单栏中,单击"效果"|"匹配响度"命令,弹出"匹配响度"面板,此时该面板中没有任何音频文件,如图 10-16 所示。

图 10-16 弹出"匹配响度"面板

STEP 03) 在"文件"面板中,选择打开的"音乐 5"音乐素材,如图 10-17 示。

图 10-17 选择"音乐 5"素材

> **专家指点**
>
> 在 Audition CC 2018 工作界面中,按 Alt + 5 组合键,也可以弹出"匹配响度"面板。

STEP 04) 在选择的音乐素材上,单击鼠标左键并拖曳至"匹配响度"面板中,显示拖曳的文件字样,如图 10-18 所示。

STEP 05) 释放鼠标左键,即可将"音乐 5"音乐素材添加至"匹配响度"面板中,在面板中❶单击上方的"匹配响度设置"按钮,进入设置界面,❷在其中设置"匹配到"为"响度(旧版)",❸在下方选中"使用限幅"复选框,其他各参数为默认设置,❹然后单击"运行"按钮,如图 10-19 所示。

图 10-18 显示拖曳的文件字样

图 10-19 单击"运行"按钮

STEP 06 执行操作后,即可开始匹配音乐的音量,待音量匹配操作完成后,单击面板右上角的"关闭"按钮,退出"匹配响度"面板。在"编辑器"窗口中可以查看匹配响度后的音乐音波效果,如图 10-20 所示。

图 10-20 查看匹配响度后的音乐音波效果

10.1.6 音乐修复:自动修复音乐中的失真部分

【基础介绍】

在 Audition CC 2018 软件中,使用"自动修复选区"命令可以自动修复音乐中失真的部分,该功能可以自动修复各种音频问题。

【操作原由】

用户在播放音乐文件时,如果觉得声音中有失真或破音的部分,可以使用"自动修复选区"命令对音乐进行修复操作。

【实战过程】

下面介绍自动修复音乐中失真部分的操作方法。

素材文件	素材\第 10 章\音乐 6.mp3
效果文件	效果\第 10 章\音乐 6.mp3
视频文件	10.1.6 音乐修复:自动修复音乐中的失真部分.mp4

【操练 + 视频】
音乐修复:自动修复音乐中的失真部分

STEP 01 按 Ctrl + O 组合键,打开一段音频素材,如图 10-21 所示。

STEP 02 运用时间选择工具,在音频轨道中的合适位置单击鼠标左键并拖曳,选择需要修复的音乐片段,如图 10-22 所示。

图 10-21 打开一段音频素材

第 10 章 音效：配音文件基本处理

图 10-22 选择需要修复的音乐片段

STEP 03 在菜单栏中，单击"效果"|"自动修复选区"命令，即可开始自动修复音乐选区，并

显示修复进度，待修复完成后即可，如图 10-23 所示。

图 10-23 开始自动修复音乐选区

● 专家指点

在 Audition CC 2018 软件中，用户还可以通过以下两种方法自动修复选区。
● 快捷键 1：单击"效果"菜单，在弹出的菜单列表中按键盘上的 H 键。
● 快捷键 2：按 Ctrl ＋ U 组合键，快速修复音乐选区。

10.2 添加淡入和淡出音效

在多轨编辑器的轨道中，用户还可以根据需要为轨道中的音乐素材设置淡入与淡出特效，使音乐播放起来更加协调和融洽。本节主要向读者介绍设置音乐淡入与淡出的操作方法。

10.2.1 淡入效果：音乐以慢慢淡入的方式开始播放

【基础介绍】

在 Audition CC 2018 软件中，淡入效果是音乐中最实用也是最常用的特效，可以让音乐以慢慢淡入音量加强的方式进行播放。

【操作原由】

当音乐开始播放时音量太过突然，或者音量过大，对人们的听觉产生刺激性影响时，可以为音乐添加淡入效果，让音乐以慢慢淡入的方式开始播放。

【实战过程】

下面介绍为音乐添加淡入效果的操作方法。

素材文件	素材\第 10 章\音乐 7.sesx
效果文件	效果\第 10 章\音乐 7.sesx
视频文件	10.2.1 淡入效果：音乐以慢慢淡入的方式开始播放 .mp4

【操练＋视频】
淡入效果：音乐以慢慢淡入的方式开始播放

STEP 01 按 Ctrl ＋ O 组合键，打开一个项目文件，选择轨道 1 中的音乐素材，如图 10-24 所示。

STEP 02 在菜单栏中，单击"剪辑"菜单，在弹出的菜单列表中单击"淡入"|"淡入"命令，如图 10-25 所示。

STEP 03 执行操作后，即可为轨道 1 中的音乐片段添加淡入效果，如图 10-26 所示。

205

图 10-24 选择轨道 1 中的音乐素材

图 10-25 单击"淡入"命令

> **专家指点**
>
> 在 Audition CC 2018 工作界面中,还有以下 3 种关于音乐淡入效果的设置。
> - 快捷键:在菜单栏中单击"剪辑"菜单,在弹出的菜单列表中依次按键盘上的 I 键、F 键,快速设置音乐淡入效果。
> - 音量淡入:在轨道 1 中,有一根黄色的线,在黄色线上单击鼠标左键,添加关键帧,然后向下拖曳关键帧的位置,即可手动设置音量的淡入效果。
> - 声相淡入:轨道中蓝色的线代表声相,在声相线上添加关键帧,可以设置淡入效果。

图 10-26 为音乐片段添加淡入效果

10.2.2 淡出效果:音乐以慢慢淡出的方式结束播放

【基础介绍】

在 Audition CC 2018 软件中,用户不仅可以设置音乐的淡入效果,还可以设置音乐的淡出效果。淡出效果是指让音乐的音量以渐弱的方式结束播放,让声音结束得更加自然。

【操作原由】

当用户制作一段音乐的结尾部分时,可以为结尾的音乐片段添加淡出效果,让音乐以慢慢淡出的方式结束播放。

【实战过程】

下面介绍为音乐素材添加淡出效果的操作方法。

素材文件	素材\第 10 章\音乐 8.sesx
效果文件	效果\第 10 章\音乐 8.sesx
视频文件	10.2.2 淡出效果:音乐以慢慢淡出的方式结束播放 .mp4

【操练 + 视频】
淡出效果:音乐以慢慢淡出的方式结束播放

STEP 01 按 Ctrl + O 组合键,打开一个项目文件,选择音乐素材,如图 10-27 所示。

STEP 02 在菜单栏中,单击"剪辑"|"淡出"|"淡出"命令,即可为轨道 1 中的音乐片段添加淡出效果,如图 10-28 所示。

第 10 章 音效：配音文件基本处理

图 10-27 选择音乐素材

图 10-28 为音乐片段添加淡出效果

10.2.3 交叉淡化：为两段音乐添加交叉淡化音效

【基础介绍】

在 Audition CC 2018 软件中，用户还可以为音乐启用自动交叉淡化功能，使两段音乐合成进行播放时，音质更加自然、流畅。

【操作原由】

当用户在同一个轨道中添加、合成多个音频片段时，就需要启用自动交叉淡化功能，开启该功能后，将在音乐的开始或结尾处自动添加交叉淡化曲线。

【实战过程】

下面介绍为两段音乐添加交叉淡化音效的操作方法。

素材文件	=素材\第10章\音乐9（1）.mp3、音乐9（2）.mp3
效果文件	效果\第10章\音乐9.sesx
视频文件	10.2.3 交叉淡化：为两段音乐添加交叉淡化音效.mp4

【操练 + 视频】

交叉淡化：为两段音乐添加交叉淡化音效

STEP 01 按 Ctrl + N 组合键，新建一个多轨项目文件，在"文件"面板中导入两段音乐素材，如图 10-29 所示。

STEP 02 将两段音乐素材依次添加至多轨项目的轨道 1 中，如图 10-30 所示。

图 10-29 导入两段音乐素材

图 10-30 依次添加至多轨项目的轨道 1 中

STEP 03 单击"剪辑"|"启用自动交叉淡化"命令，开启自动交叉淡化功能，然后选择第 2 段音乐，向前拖曳至第 1 段音乐上，与其重叠，此时会出现交叉淡化曲线，如图 10-31 所示，表示已经应用自动交叉淡化音效。

图 10-31 应用自动交叉淡化音效

10.3 使用"效果组"面板管理音效

在 Audition CC 2018 工作界面中，用户需要掌握好效果组的基本操作，才能更好地运用效果组中的音乐特效来处理音频文件。用户还可以对效果组中相应的效果器进行管理操作，如启用、关闭、收藏以及保存等。本节主要介绍通过"效果组"管理音效的操作方法。

10.3.1 显示效果组：应用的所有声效都集合在这里

【基础介绍】

"效果组"是应用音频特效的载体，应用在音乐文件中的特效都会显示在"效果组"面板中。在 Audition CC 2018 工作界面中，默认状态下，"效果组"面板是隐藏起来的，此时用户可以对"效果组"面板进行显示操作。

【操作原由】

当软件界面中没有"效果组"面板时，用户需要通过"显示效果组"命令显示效果组，这样才能对音频效果进行管理和编辑操作。

【实战过程】

下面介绍在 Audition CC 2018 工作界面中显示效果组的操作方法。

素材文件	素材\第10章\音乐10.mp3
效果文件	无
视频文件	10.3.1 显示效果组：应用的所有声效都集合在这里.mp4

【操练 + 视频】

显示效果组：应用的所有声效都集合在这里

STEP 01 按 Ctrl + O 组合键，打开一段音频素材，如图 10-32 所示。

图 10-32 打开一段音频素材

STEP 02 在菜单栏中，❶单击"效果"|❷"显示效果组"命令，如图 10-33 所示。

图 10-33 单击"显示效果组"命令

STEP 03 执行操作后，即可显示"效果组"面板，如图 10-34 所示。

图 10-34 显示"效果组"面板

10.3.2 处理音乐：一次性为音乐添加多个声音特效

【基础介绍】

在 Audition CC 2018 软件的"效果组"面板中，用户可以为同一个音乐文件添加多达 16 个声音特效，还提供了多种预设的声效模式供用户选择，使用该效果组处理音乐可以大大提高音频的处理效率。

第 10 章 音效：配音文件基本处理

【操作原由】

当用户需要为同一个音乐片段添加多个音乐特效时，就可以使用"效果组"面板来管理多种声音特效。

【实战过程】

下面介绍一次性为音乐添加多个声音特效的操作方法。

素材文件	素材\第 10 章\音乐 11.mp3
效果文件	效果\第 10 章\音乐 11.mp3
视频文件	10.3.2 处理音乐：一次性为音乐添加多个声音特效 .mp4

【操练＋视频】

处理音乐：一次性为音乐添加多个声音特效

STEP 01 按 Ctrl ＋ O 组合键，打开一段音频素材，如图 10-35 所示。

图 10-35 打开一段音频素材

STEP 02 单击"效果"|"显示效果组"命令，弹出"效果组"面板，单击"预设"右侧的下三角按钮，在弹出的列表框中选择"嘻哈声乐链"选项，如图 10-36 所示。

图 10-36 选择"嘻哈声乐链"选项

STEP 03 ❶应用"嘻哈声乐链"效果器，❷单击下方的"应用"按钮，如图 10-37 所示。

图 10-37 单击下方的"应用"按钮

STEP 04 执行操作后，即可应用"嘻哈声乐链"预设中的多个音乐特效，此时"编辑器"窗口中的音乐音波有所变化，如图 10-38 所示。

图 10-38 应用"嘻哈声乐链"预设中的多个音乐特效

10.3.3 编辑声效：在音乐中移除与添加多个声效

【基础介绍】

在 Audition CC 2018 工作界面中，当用户为同一个音乐文件添加多种声音特效时，可以对效果组内的声音效果进行移除与添加操作，使制作的多轨音乐更加符合用户的需求。

【操作原由】

当用户对音乐文件中添加的声效不满意时，可以对声效文件进行移除操作，然后添加需要的声音效果即可。

【实战过程】

下面介绍在音乐文件中移除与添加多个声效的

操作方法。

素材文件	素材\第 10 章\音乐 12.sesx
效果文件	效果\第 10 章\音乐 12.sesx
视频文件	10.3.3 编辑声效：在音乐中移除与添加多个声效 .mp4

【操练 + 视频】
编辑声效：在音乐中移除与添加多个声效

STEP 01 按 Ctrl + O 组合键，打开一个项目文件，如图 10-39 所示。

图 10-39 打开一个项目文件

STEP 02 在菜单栏中，单击"窗口"|"效果组"命令，如图 10-40 所示。

图 10-40 单击"效果组"命令

STEP 03 弹出"效果组"面板，在"强制限幅"效果器上，❶单击鼠标右键，❷在弹出的快捷菜单中选择"移除所选效果"选项，如图 10-41 所示。

STEP 04 执行操作后，即可移除"强制限幅"效果器，

如图 10-42 所示。

图 10-41 选择"移除所选效果"选项

图 10-42 移除"强制限幅"效果器

STEP 05 在第 5 个效果器的右侧，❶单击右三角按钮，在弹出的列表框中❷选择"混响"|❸"混响"选项，如图 10-43 所示，是指为音乐文件添加"混响"音效。

图 10-43 选择"混响"选项

STEP 06 弹出"组合效果 - 混响"对话框，❶单击"预设"右侧的下三角按钮，在弹出的列表框中❷选择"沉闷的卡拉 OK 酒吧"选项，此时在下方"特性"与"输出电平"选项区中显示相关的预设参数，如图 10-44 所示。

第 10 章　音效：配音文件基本处理

图 10-44　显示相关的预设参数

STEP 07 关闭"组合效果 - 混响"对话框，此时在"效果组"面板中显示了刚添加的"混响"音效，如图 10-45 所示，完成音乐文件效果的移除与添加操作。

图 10-45　显示了刚添加的"混响"音效

10.3.4　启用与关闭：对声音特效进行启用与关闭

【基础介绍】

在 Audition CC 2018 工作界面中，用户可以对添加的音乐效果器进行启用与关闭操作，只需通过单击相应效果器前面的"切换开关状态"按钮，即可执行启用与关闭。

【操作原由】

在众多的声音特效中，如果用户只想听某一个特效给声音带来的音质变化时，可以通过"切换开关状态"按钮，对声音特效进行启用与关闭操作。

【实战过程】

下面介绍对声音特效进行启用与关闭的操作方法。

素材文件	素材\第10章\音乐13.mp3
效果文件	效果\第10章\音乐13.mp3
视频文件	10.3.4　启用与关闭：对声音特效进行启用与关闭.mp4

【操练 + 视频】
启用与关闭：对声音特效进行启用与关闭

STEP 01 按 Ctrl + O 组合键，打开一段音频素材，如图 10-46 所示。

图 10-46　打开一段音频素材

STEP 02 打开"效果组"面板，在其中添加 5 个音

乐效果器,如图 10-47 所示。

图 10-47 添加 5 个音乐效果器

STEP 03 单击相应效果器前面的"切换开关状态"按钮,此时该按钮呈灰色显示,表示已关闭相应效果器,如图 10-48 所示。

图 10-48 关闭相应效果器

STEP 04 再次在灰色的"切换开关状态"按钮上,单击鼠标左键,即可启用相应效果器,此时该按钮呈绿色显示,如图 10-49 所示。

图 10-49 启用相应效果器

10.3.5 收藏效果组:方便用户下一次重复调用声效

【基础介绍】

在 Audition CC 2018 工作界面中,用户可以对当前正在使用的效果组进行收藏操作,方便下一次调用。

【操作原由】

用户对于常用的效果器预设模式可以进行收藏,这样在下一次使用时方便用户调用该效果器,重复使用,提高工作效率。

【实战过程】

下面介绍收藏效果组的操作方法。

素材文件	素材\第 10 章\音乐 14.mp3
效果文件	效果\第 10 章\音乐 14.mp3
视频文件	10.3.5 收藏效果组:方便用户下一次重复调用声效 .mp4

【操练 + 视频】
收藏效果组:方便用户下一次重复调用声效

STEP 01 按 Ctrl + O 组合键,打开一段音频素材,如图 10-50 所示。

图 10-50 打开一段音频素材

STEP 02 打开"效果组"面板,❶在其中添加 3 个音乐效果器,❷单击面板右侧的"将当前效果组保

▶ 专家指点

在 Audition CC 2018 工作界面的"效果组"面板中,单击面板左下方的"切换全部效果的开关状态"按钮,即可对"效果组"面板中的所有效果器进行统一开关操作。

存为一项收藏"按钮★，如图 10-51 所示。

图 10-51　单击"将当前效果组保存为一项收藏"按钮

STEP 03 执行操作后，❶弹出"保存收藏"对话框，选择一种合适的输入法，在"收藏名称"右侧的文本框中❷输入"调整声音增幅与延迟"，如图 10-52 所示。

图 10-52　输入"调整声音增幅与延迟"

STEP 04 输入完成后，单击"确定"按钮，即可收藏当前效果组，在"收藏夹"菜单下，可以查看收藏的当前效果组，如图 10-53 所示。

图 10-53　查看收藏的当前效果组

10.3.6　保存为预设：将常用的效果保存为预设模式

【基础介绍】

在 Audition CC 2018 工作界面中，将效果组进行收藏是指存放在"收藏夹"菜单下，而将效果组保存为预设是将当前众多的声音效果以预设名称保存在"效果组"面板中。

【操作原由】

将常用的效果组保存为预设模式，可以更加方便用户对效果组进行调用，使用更加方便。

【实战过程】

下面介绍将常用的效果保存为预设模式的操作方法。

	素材文件	素材\第 10 章\音乐 15.mp3
	效果文件	效果\第 10 章\音乐 15.mp3
	视频文件	10.3.6　保存为预设：将常用的效果保存为预设模式 .mp4

【操练 + 视频】

保存为预设：将常用的效果保存为预设模式

STEP 01 按 Ctrl + O 组合键，打开一段音频素材，如图 10-54 所示。

图 10-54　打开一段音频素材

STEP 02 打开"效果组"面板，❶在其中添加 3 个音乐效果器，❷单击面板右侧的"将效果组保存为一个预设"按钮，如图 10-55 所示。

图 10-55 单击"将效果组保存为一个预设"按钮

STEP 03 ❶弹出"保存效果预设"对话框,选择一种合适的输入法,在"预设名称"右侧的文本框中❷输入"消除杂音与添加回声",❸单击"确定"按钮,如图 10-56 所示。

图 10-56 输入"消除杂音与添加回声"

STEP 04 此时,在"效果组"面板上方的"预设"列表框右侧,将显示刚保存的预设名称,如图 10-57 所示。

图 10-57 显示刚保存的预设名称

STEP 05 单击"预设"列表框右侧的下三角按钮,在弹出的列表框中,用户可以查看刚保存的预设效果组,如图 10-58 所示,以后直接选择保存的预设效果组选项,即可应用其中的预设声音特效。

图 10-58 查看刚保存的预设效果组

10.3.7 删除效果组:清除不用的效果,保持列表整洁

【基础介绍】

在"效果组"面板中,用户可以将不需要使用的预设效果组进行删除操作。

【操作原由】

如果用户对当前使用的效果组不满意,或者该效果组并不常用,此时可以对效果组进行删除操作。

【实战过程】

下面介绍删除不需要使用的预设效果组的操作方法。

素材文件	无
效果文件	无
视频文件	10.3.7 删除效果组:清除不用的效果,保持列表整洁.mp4

【操练 + 视频】

删除效果组:清除不用的效果,保持列表整洁

STEP 01 在上一例的基础上,在"效果组"面板中,单击右侧的"删除预设"按钮,如图 10-59 所示。

图 10-59 单击右侧的"删除预设"按钮

第 10 章　音效：配音文件基本处理

STEP 02 弹出信息提示框，❶提示是否确定删除，❷单击"是"按钮，如图 10-60 所示。

STEP 03 即可删除预设效果组，此时"预设"列表框右侧将显示"自定义"，如图 10-61 所示，表示当前效果组已被删除。

图 10-60　提示用户是否确定删除操作

图 10-61　当前效果组已被删除

10.4　使用"基本声音"面板处理配音文件

在"基本声音"面板中，用户可以对声音进行相关的调整，如统一音量级别、修复破损的声音、提高声音清晰度等。本节主要介绍使用"基本声音"面板中相关功能特效的方法。

10.4.1　批量调音：统一调整声音音量的级别

【基础介绍】

"基本声音"面板主要是用来调整多轨音频的，通过面板中的"统一响度"功能，可以自动匹配多轨音乐的音量振幅。

【操作原由】

当用户在多轨中添加多个音频文件后，此时可以通过"基本声音"面板为音频文件统一音量级别，使声音振幅更加均衡、协调。

【实战过程】

下面介绍统一调整声音音量级别的操作方法。

素材文件	素材\第 10 章\音乐 16.sesx
效果文件	效果\第 10 章\音乐 16.sesx
视频文件	10.4.1　批量调音：统一调整声音音量的级别.mp4

【操练 + 视频】
批量调音：统一调整声音音量的级别

STEP 01 按 Ctrl + O 组合键，打开一个项目文件，全选两段音乐，如图 10-62 所示。

图 10-62　打开一个项目文件

STEP 02 单击"窗口"|"基本声音"命令，❶弹出"基本声音"面板，❷单击"对话"按钮，如图 10-63 所示。

STEP 03 在"响度"下方单击"自动匹配"按钮，如图 10-64 所示。

STEP 04 执行操作后，即可统一调整音频的音量级别，自动匹配声音音量，在轨道 1 声音文件的左下角显示了音频调整的相关参数，如图 10-65 所示。

215

图 10-63 弹出"基本声音"面板

图 10-64 单击"自动匹配"按钮

图 10-65 显示了音频调整的相关参数

10.4.2 修复声音：修复声音对话中受损的音质

【基础介绍】

在"基本声音"面板中，用户通过"修复"选项区中的各项参数设置，可以修复声音对话中的噪音、隆隆声、嗡嗡声等杂音，将声音音质处理得比较干净。

【操作原由】

在多轨项目中，用户可以修复轨道中破损的声音，以恢复声音的音质效果。

【实战过程】

下面介绍修复声音对话中受损音质的操作方法。

	素材文件	素材\第10章\音乐17.sesx
	效果文件	效果\第10章\音乐17.sesx
	视频文件	10.4.2 修复声音：修复声音对话中受损的音质.mp4

【操练 + 视频】
修复声音：修复声音对话中受损的音质

STEP 01 按 Ctrl + O 组合键，打开一个项目文件，如图 10-66 所示。

图 10-66 打开一个项目文件

STEP 02 单击"窗口"|"基本声音"命令，❶打开"基本声音"面板，❷单击"对话"按钮，❸展开"修复"选项，如图 10-67 所示。

STEP 03 ❶在其中分别选中"减少杂色""降低隆隆声""消除嗡嗡声""消除齿音"复选框，❷并

第 10 章 音效：配音文件基本处理

分别拖曳下方的滑块调整参数，如图 10-68 所示。

图 10-67 展开"修复"选项

图 10-68 拖曳滑块调整参数

STEP 04 设置完成后，在轨道 1 声音文件的左下角显示了音频已应用"修复"效果，如图 10-69 所示。

图 10-69 音频已应用"修复"效果

10.4.3 提高音质：快速解决声音音质模糊的问题

【基础介绍】

在制作多轨音频时，如果用户的声音不够清晰，此时可以通过"基本声音"面板中的"透明度"功能提高声音的清晰度。

【操作原由】

用户在录制一段语音对话时，如果觉得声音吐词不清，或者觉得音质模糊，此时可以对声音进行清晰度的处理操作。

【实战过程】

下面介绍通过"透明度"参数快速解决声音音质模糊的问题。

素材文件	素材 \ 第 10 章 \ 音乐 18.sesx
效果文件	效果 \ 第 10 章 \ 音乐 18.sesx
视频文件	10.4.3 提高音质：快速解决声音音质模糊的问题 .mp4

【操练 + 视频】

提高音质：快速解决声音音质模糊的问题

STEP 01 按 Ctrl + O 组合键，打开一个项目文件，如图 10-70 所示。

图 10-70 打开一个项目文件

STEP 02 单击"窗口"|"基本声音"命令，❶打开"基本声音"面板，❷单击"对话"按钮，展开"透明度"选项，❸选中"动态"复选框，如图 10-71 所示。

STEP 03 向右拖曳"动态"下方的滑块，直至参数显示为 6.0，如图 10-72 所示。

217

图 10-71 选中"动态"复选框

图 10-72 拖曳滑块直至参数显示为 6.0

STEP 04 设置完成后,在轨道 1 声音文件的左下角显示了音频已应用"透明度"效果,如图 10-73 所示,即可提高声音的清晰度。

图 10-73 音频已应用"透明度"效果

合成：制作与混合音乐声效

章前知识导读

在 Audition CC 2018 工作界面中，如果用户需要编辑多轨音频素材，首先需要在"编辑器"窗口中创建多条音频轨道。本章主要向读者介绍创建多轨声道、合成多个配音文件、使用音乐节拍器等知识，希望读者熟练掌握音乐的合成技术。

新手重点索引

- 添加与编辑混音轨道
- 合成多个配音文件
- 使用音乐节拍器

效果图片欣赏

11.1 添加与编辑混音轨道

在 Audition CC 2018 软件中编辑多轨音频素材之前，首先需要创建多轨声道，包括单声道、立体声、5.1 音轨、视频轨等。本节主要向读者介绍创建多条混音轨道的操作方法。

11.1.1 单声道音轨：在音乐中添加一条单声道音轨

【基础介绍】

在 Audition CC 2018 软件中，通过"添加单声道音轨"命令可以添加一条单声道音轨。

【操作原由】

当用户需要制作多条单声道音乐时，就需要添加多条单声道音轨，然后在音轨上添加与制作需要的音乐文件。

【实战过程】

下面介绍在音乐中添加一条单声道音轨的操作方法。

素材文件	素材\第 11 章\音乐 1.sesx
效果文件	效果\第 11 章\音乐 1.sesx
视频文件	11.1.1 单声道音轨：在音乐中添加一条单声道音轨 .mp4

【操练+视频】

单声道音轨：在音乐中添加一条单声道音轨

STEP 01 按 Ctrl + O 组合键，打开一个项目文件，如图 11-1 所示。

图 11-1 打开一个项目文件

STEP 02 在菜单栏中，❶单击"多轨"菜单，在弹出的菜单列表中❷单击"轨道"|❸"添加单声道音轨"命令，如图 11-2 所示。

图 11-2 单击"添加单声道音轨"命令

STEP 03 执行操作后，即可在"编辑器"窗口中添加一条单声道轨，如图 11-3 所示。

图 11-3 添加一条单声道轨

STEP 04 ❶单击"默认立体声输入"右侧的三角按钮，在弹出的列表框中❷选择"单声道"选项，在弹出的子菜单中，用户可根据需要❸选择相应的单声道输入设备，如图 11-4 所示，即可完成单声道音轨的添加。

> **专家指点**
>
> 除了上述方法可以添加单声道音轨外，用户还可以在"多轨"菜单下，依次按键盘上的 T 键、M 键，添加单声道音轨。

第 11 章 合成：制作与混合音乐声效

图 11-4 选择相应的单声道输入设备

11.1.2 立体声音轨：创建双立体音轨的混音项目

【基础介绍】

在 Audition CC 2018 软件中，通过"添加立体声音轨"命令可以添加一条立体声轨道。

【操作原由】

当用户需要在混音项目中制作多个立体声音乐文件时，就需要添加立体声音轨。

【实战过程】

下面介绍创建双立体音轨的混音项目的操作方法。

素材文件	素材\第 11 章\音乐 2.sesx
效果文件	效果\第 11 章\音乐 2.sesx
视频文件	11.1.2 立体声音轨：创建双立体音轨的混音项目 .mp4

【操练 + 视频】
立体声音轨：创建双立体音轨的混音项目

STEP 01 按 Ctrl + O 组合键，打开一个项目文件，如图 11-5 所示。

图 11-5 打开一个项目文件

STEP 02 在菜单栏中，单击"多轨"菜单，在弹出的菜单列表中单击"轨道"|"添加立体声音轨"命令，即可在"编辑器"窗口中添加一条立体声音轨，如图 11-6 所示。

图 11-6 添加一条立体声音轨

> ▶ 专家指点
>
> 　　除了上述方法可以添加立体声音轨外，还可以按 Alt + A 组合键，添加立体声音轨。

11.1.3 5.1 音轨：在混音项目中添加 5.1 音乐轨道

【基础介绍】

在 Audition CC 2018 软件中，通过"添加 5.1 音轨"命令可以添加一条 5.1 声音轨道。

【操作原由】

当用户需要在混音项目中制作 5.1 声道的音乐文件时，就需要创建 5.1 音乐轨道。

【实战过程】

下面介绍在项目中添加 5.1 音乐轨道的操作方法。

221

	素材文件	素材\第11章\音乐3.sesx
	效果文件	效果\第11章\音乐3.sesx
	视频文件	11.1.3 5.1音轨：在混音项目中添加5.1音乐轨道.mp4

【操练 + 视频】

5.1 音轨：在混音项目中添加 5.1 音乐轨道

STEP 01 按 Ctrl + O 组合键，打开一个项目文件，如图 11-7 所示。

图 11-7　打开一个项目文件

STEP 02 在菜单栏中，单击"多轨"菜单，在弹出的菜单列表中单击"轨道"|"添加 5.1 音轨"命令，即可在"编辑器"窗口中添加一条 5.1 音轨，如图 11-8 所示。

图 11-8　添加一条 5.1 音轨

▶ 专家指点

在 Audition CC 2018 工作界面的"多轨"菜单下，用户按键盘上的 T 键、5 键，也可以快速在多轨编辑器中新建一条 5.1 音轨。

STEP 03 ❶单击"主"右侧的三角按钮，在弹出的列表框中❷选择"5.1"选项，在弹出的子菜单中，❸选择"默认"选项，如图 11-9 所示。

图 11-9　选择"默认"选项

STEP 04 执行操作后，即可设置 5.1 环绕声输出方式，如图 11-10 所示，完成 5.1 音乐轨道的添加操作。

图 11-10　设置 5.1 环绕声输出方式

11.1.4 单声道总音轨：可以更加灵活地创建混响音效

【基础介绍】

在 Audition CC 2018 软件中，为了在多轨编辑器中更加灵活有效地使用单声道混响音效，用户可以将混响效果添加到单声道总音轨。

【操作原由】

当用户需要将单声道音轨传送到单声道总音轨时，就需要在 Audition 中新建一条单声道总音轨。

【实战过程】

下面介绍在音乐中创建单声道总音轨的操作方法。

第 11 章 合成：制作与混合音乐声效

素材文件	素材\第 11 章\音乐 4.sesx
效果文件	效果\第 11 章\音乐 4.sesx
视频文件	11.1.4 单声道总音轨：可以更加灵活地创建混响音效 .mp4

【操练 + 视频】

单声道总音轨：可以更加灵活地创建混响音效

STEP 01 按 Ctrl + O 组合键，打开一个项目文件，如图 11-11 所示。

图 11-11 打开一个项目文件

STEP 02 单击"多轨"|"轨道"|"添加单声道总音轨"命令，即可添加一条单声道总音轨，如图 11-12 所示。

图 11-12 添加一条单声道总音轨

11.1.5 立体声总音轨：方便制作大型音乐的立体声效

【基础介绍】

在 Audition CC 2018 软件中，通过"添加立体声总音轨"命令可以添加一条立体声总线声音轨道。

【操作原由】

当用户制作的混音项目中有多个立体声音乐文件时，可以创建一个立体声总音轨，为立体声音源提供环绕声环境。

【实战过程】

下面介绍添加立体声总线声音轨道的操作方法。

素材文件	素材\第 11 章\音乐 5.sesx
效果文件	效果\第 11 章\音乐 5.sesx
视频文件	11.1.5 立体声总音轨：方便制作大型音乐的立体声效 .mp4

【操练 + 视频】

立体声总音轨：方便制作大型音乐的立体声效

STEP 01 按 Ctrl + O 组合键，打开一个项目文件，如图 11-13 所示。

图 11-13 打开一个项目文件

STEP 02 单击"多轨"|"轨道"|"添加立体声总音轨"命令，即可添加一条立体声总音轨，如图 11-14 所示。

图 11-14 添加一条立体声总音轨

STEP 03 ❶单击"主"右侧的三角按钮,在弹出的列表框中❷选择"总音轨"|❸"添加总音轨"|❹"立体声"选项,如图 11-15 所示,也可以快速添加一条立体声总音轨。

图 11-15　选择"立体声"选项

> 专家指点
>
> 　　除了上述方法可以添加立体声总音轨外,用户还可以按 Alt + B 组合键,快速添加一条立体声总音轨。

11.1.6　5.1 总音轨:常用于传统影院与家庭影院场景

【基础介绍】

　　5.1 声道是指中央声道,前置左、右声道,后置左、右环绕声道,及所谓的 0.1 声道重低音声道。在 Audition CC 2018 软件中,通过"添加 5.1 总音轨"命令可以添加一条 5.1 总线声音轨道。

【操作原由】

　　当用户制作的混音文件需要应用于影院等大型场景中,此时需要在 Audition 中添加 5.1 总音轨,将声音传送到 5.1 总音轨中。

【实战过程】

　　下面介绍添加 5.1 总音轨的操作方法。

素材文件	素材\第 11 章\音乐 6.sesx
效果文件	效果\第 11 章\音乐 6.sesx
视频文件	11.1.6　5.1 总音轨:常用于传统影院与家庭影院场景 .mp4

【操练 + 视频】
5.1 总音轨:常用于传统影院与家庭影院场景

STEP 01 按 Ctrl + O 组合键,打开一个项目文件,如图 11-16 所示。

图 11-16　打开一个项目文件

STEP 02 在菜单栏中,单击"多轨"|"轨道"|"添加 5.1 总音轨"命令,即可添加一条 5.1 总音轨,如图 11-17 所示。

图 11-17　添加一条 5.1 总音轨

STEP 03 ❶单击"主"右侧的三角按钮,在弹出的列表框中❷选择"总音轨"|❸"添加总音轨"|❹"5.1"选项,如图 11-18 所示,也可以快速添加一条 5.1 总音轨。

图 11-18　选择"5.1"选项

> 专家指点
>
> 　　在"多轨"菜单下,依次按 T 键、K 键,也可以快速添加一条 5.1 总音轨。

11.1.7 视频轨：通过视频轨可以导入视频媒体文件

【基础介绍】

在视频轨中可以放置视频媒体文件，在 Audition 软件中可以一边播放视频一边录制声音，让视频与语音同步录制。

【操作原由】

如果用户需要将多个视频依次导入 Audition CC 2018 软件中，就需要添加视频轨。

【实战过程】

下面介绍添加视频轨的操作方法。

素材文件	素材\第11章\音乐7.sesx
效果文件	效果\第11章\音乐7.sesx
视频文件	11.1.7 视频轨：通过视频轨可以导入视频媒体文件.mp4

【操练 + 视频】
视频轨：通过视频轨可以导入视频媒体文件

STEP 01 按 Ctrl + O 组合键，打开一个项目文件，如图 11-19 所示。

STEP 02 单击"多轨"|"轨道"|"添加视频轨"命令，即可在"编辑器"窗口上方添加一条视频轨，如图 11-20 所示。

图 11-19　打开一个项目文件

图 11-20　添加一条视频轨

11.1.8 复制轨道：创建多条相同轨道，复制音乐

【基础介绍】

在 Audition CC 2018 工作界面中，用户可根据需要对已选中的轨道进行复制操作，提高制作多轨混音项目的效率。

【操作原由】

如果用户需要在多轨混音项目中制作两条相同属性的轨道，或者制作两段相同的音乐，此时可以通过复制轨道的方式来制作音乐。

【实战过程】

下面介绍复制所选轨道的操作方法。

素材文件	素材\第11章\音乐8.sesx
效果文件	效果\第11章\音乐8.sesx
视频文件	11.1.8 复制轨道：创建多条相同轨道，复制音乐.mp4

【操练 + 视频】
复制轨道：创建多条相同轨道，复制音乐

STEP 01 按 Ctrl + O 组合键，打开一个项目文件，选择轨道 1 声轨，如图 11-21 所示。

图 11-21 打开一个项目文件

STEP 02 单击"多轨"|"轨道"|"复制所选轨道"命令，即可复制已选中的轨道 1 声轨，如图 11-22 所示。

图 11-22 复制已选中的轨道 1 声轨

11.1.9 删除轨道：删除不需要的音轨和音乐

【基础介绍】

在多轨编辑器窗口中，删除轨道是比较常用的操作，用户可根据需要对轨道中的音轨和音乐进行删除操作，用户在删除轨道的同时，轨道中的音乐也同时被删除了。

【操作原由】

对于用户不再需要的轨道，可以对其进行删除操作，这样可以有序地管理各轨道。

【实战过程】

下面介绍删除不需要的音轨和音乐的操作方法。

素材文件	素材\第 11 章\音乐 9.sesx
效果文件	效果\第 11 章\音乐 9.sesx
视频文件	11.1.9 删除轨道：删除不需要的音轨和音乐.mp4

【操练 + 视频】
删除轨道：删除不需要的音轨和音乐

STEP 01 按 Ctrl + O 组合键，打开一个项目文件，选择轨道 1 声轨，如图 11-23 所示。

图 11-23 选择轨道 1 声轨

STEP 02 单击"多轨"|"轨道"|"删除所选轨道"命令，即可删除选中的轨道 1 声轨，如图 11-24 所示。

图 11-24 删除选中的轨道 1 声轨

> ● 专家指点
>
> 除了上述方法可以删除选中的轨道外，用户还可以按 Ctrl + Alt + Backspace 组合键，快速删除选中的轨道。

第 11 章 合成：制作与混合音乐声效

11.2 合成多个配音文件

在 Audition CC 2018 工作界面中，用户可以将制作的多轨音乐文件混音为一个新的文件进行保存，对多段音乐进行合成、混音操作。在操作过程中，用户不仅可以混音音频文件，还可以混音到新建的声轨中。

11.2.1 时间选区缩混：将音乐高潮部分混音为 MP3

【基础介绍】

在多轨音乐中，用户可以选中音乐中的部分时间选区，然后将这部分的时间混音为新文件进行保存。

【操作原由】

当用户需要截取多条轨道中的连续音乐区间时，可以使用"时间选区"命令，将分离的多个音乐片段进行合成输出操作。

【实战过程】

下面介绍对音乐中的时间选区进行缩混的操作方法。

素材文件	素材\第 11 章\音乐 10.sesx
效果文件	效果\第 11 章\音乐 10 混音 1.mp3
视频文件	11.2.1 时间选区缩混：将音乐高潮部分混音为 MP3.mp4

【操练 + 视频】

时间选区缩混：将音乐高潮部分混音为 MP3

STEP 01 按 Ctrl + O 组合键，打开一个项目文件，如图 11-25 所示。

图 11-25 打开一个项目文件

STEP 02 在"编辑器"窗口中，选择需要混音为新文件的时间选区，如图 11-26 所示。

STEP 03 在菜单栏中，单击"多轨"|"将会话混音为新文件"|"时间选区"命令，即可将选区内的多轨音乐文件混音为一个新的单轨音频文件，如图 11-27 所示。

图 11-26 选择需要混音为新文件的时间选区

图 11-27 混音为一个新的单轨音频文件

▶ 专家指点

除了上述方法可以将时间选区混音为新文件外，用户还可以在"多轨"菜单下，依次按键盘上的 M 键、S 键。

227

11.2.2 整个项目缩混：将多段音乐合为一个音乐文件

【基础介绍】

在 Audition CC 2018 工作界面中，用户还可以将多条音乐轨道中的音乐文件混音为一个新的单轨音乐文件。

【操作原由】

当用户需要将整个混音项目中的多轨音乐混音为一个单轨音乐进行编辑时，就需要将整个项目进行缩混操作。

【实战过程】

下面介绍将多段音乐合为一个音乐文件的操作方法。

	素材文件	素材\第 11 章\音乐 11.sesx
	效果文件	效果\第 11 章\音乐 11 混音 1.mp3
	视频文件	11.2.2 整个项目缩混：将多段音乐合为一个音乐文件 .mp4

【操练 + 视频】

整个项目缩混：将多段音乐合为一个音乐文件

STEP 01 按 Ctrl + O 组合键，打开一个项目文件，如图 11-28 所示。

图 11-28　打开一个项目文件

STEP 02 在菜单栏中，单击"多轨"|"将会话混音为新文件"|"整个会话"命令，即可将多轨中的多段音乐文件合并为一个新的音乐文件，如图 11-29 所示。

图 11-29　将多段音乐文件合并为一个新的音乐文件

▶ 专家指点

除了上述方法可以将整个会话混音为新文件外，用户还可以在"多轨"菜单下，依次按键盘上的 M 键、E 键。

11.2.3 混音轨道：将多条声轨中的多段音乐进行合并

【基础介绍】

在 Audition CC 2018 工作界面中，用户可以将已选中的声轨中的所有音乐片段混音到新建的声轨中，该操作主要是针对声轨进行的音乐合并。

【操作原由】

当用户需要将多条声轨中的音乐片段进行合并时，就可以使用"回弹到新建音轨"菜单下的"所选轨道"命令进行操作。

【实战过程】

下面介绍将多条声轨中的多段音乐进行合并的操作方法。

	素材文件	素材\第 11 章\音乐 12.sesx
	效果文件	效果\第 11 章\音乐 12.sesx
	视频文件	11.2.3 混音轨道：将多条声轨中的多段音乐进行合并 .mp4

【操练 + 视频】

混音轨道：将多条声轨中的多段音乐进行合并

STEP 01 按 Ctrl + O 组合键，打开一个项目文件，选择轨道 1，如图 11-30 所示。

第 11 章 合成：制作与混合音乐声效

时间选区中的音乐片段进行内部混音到新建的声轨中。在 11.2.1 节知识点中，讲解的是将音乐的时间选区缩混为一个新的单轨音频文件，而在本实例中是指将时间选区内的音乐合成到新建的音乐轨道中，两者有本质的区别。

【操作原由】

当用户需要在混音项目中将多个片段的音乐合成到同一个声音轨道中，此时可以使用"回弹到新建音轨"菜单下的"时间选区"命令进行操作。

【实战过程】

下面介绍将喜欢的音乐片段在项目中进行合并的操作方法。

图 11-30　打开一个项目文件

STEP 02 ❶单击"多轨"|❷"回弹到新建音轨"|❸"所选轨道"命令，如图 11-31 所示。

图 11-31　单击"所选轨道"命令

STEP 03 执行操作后，即可将所选中的音轨音乐合并到新建的音轨中，如图 11-32 所示。

图 11-32　合并所选轨道中的音乐

11.2.4　混音时间：将喜欢的音乐片段在项目中合并

【基础介绍】

在 Audition CC 2018 工作界面中，用户可以将

素材文件	素材 \ 第 11 章 \ 音乐 13.sesx
效果文件	效 果 \ 第 11 章 \ 音乐 13.sesx
视频文件	11.2.4　混音时间：将喜欢的音乐片段在项目中合并 .mp4

【操练 + 视频】
混音时间：将喜欢的音乐片段在项目中合并

STEP 01 按 Ctrl + O 组合键，打开一个项目文件，如图 11-33 所示。

图 11-33　打开一个项目文件

STEP 02 在"编辑器"窗口中，选择需要进行内部混音的时间选区，如图 11-34 所示。

STEP 03 在菜单栏中，单击"多轨"|"回弹到新建音轨"|"时间选区"命令，即可将已选中的时间选区内的音乐片段混音到新建的音轨中，如图 11-35 所示。

图 11-34　选择需要进行内部混音的时间选区

图 11-35　将时间选区中的音乐进行混音操作

▶ 专家指点

除了上述方法可以将时间选区内的音乐进行内部混音外，用户还可以在"多轨"菜单下，依次按键盘上的 B 键、M 键。

11.2.5　混音选区：将多段音乐作为铃声进行合并

【基础介绍】

在 Audition CC 2018 工作界面中，用户可以将时间选区中已选中的素材进行内部混音，而时间选区内没有选中的素材则不进行内部混音。

【操作原由】

当时间选区中有一些音乐素材想合并，有一些不想合并的时候，就可以使用"回弹到新建音轨"菜单下的"时间选区内的所选剪辑"命令进行操作。

【实战过程】

下面介绍将多段音乐作为铃声进行合并的操作方法。

素材文件	素材\第 11 章\音乐 14.sesx
效果文件	效果\第 11 章\音乐 14.sesx
视频文件	11.2.5　混音选区：将多段音乐作为铃声进行合并 .mp4

【操练 + 视频】
混音选区：将多段音乐作为铃声进行合并

STEP 01 按 Ctrl + O 组合键，打开一个项目文件，如图 11-36 所示。

图 11-36　打开一个项目文件

STEP 02 在"编辑器"窗口中，选择需要进行内部混音的时间选区，如图 11-37 所示。

图 11-37　选择需要进行内部混音的时间选区

STEP 03 按住 Ctrl 键的同时，选择时间选区中需要进行内部混音的多段音乐文件，如图 11-38 所示。

STEP 04 在菜单栏中，单击"多轨"|"回弹到新建音轨"|"时间选区内的所选剪辑"命令，即可将时

间选区内已选中的多段音乐进行混音，如图 11-39 所示。

图 11-38 选择多段音乐文件

图 11-39 将时间选区内已选中的多段音乐进行混音

▶ 专家指点

除了上述方法可以执行"时间选区内的所选剪辑"命令外，用户还可以在"多轨"菜单下，依次按键盘上的 B 键、S 键。

11.2.6 混音素材：只合并选择多个不连续的音乐

【基础介绍】

在 Audition CC 2018 工作界面中，用户可以对多个不连续的音乐进行合并操作，与时间选区无任何关系，只针对已选中的音乐素材。

【操作原由】

当用户需要在多轨项目中对多个已选中的音乐片段进行合并时，就可以使用"回弹到新建音轨"菜单下的"仅所选剪辑"命令进行操作。

【实战过程】

下面介绍合并选择的多个不连续的音乐片段。

素材文件	素材\第 11 章\音乐 15.sesx
效果文件	效果\第 11 章\音乐 15.sesx
视频文件	11.2.6 混音素材：只合并选择多个不连续的音乐 .mp4

【操练+视频】

混音素材：只合并选择多个不连续的音乐

STEP 01 按 Ctrl＋O 组合键，打开一个项目文件，按住 Ctrl 键的同时，选择多个不连续的音乐剪辑片段，如图 11-40 所示。

图 11-40 选择多个不连续的音乐剪辑片段

STEP 02 在菜单栏中，单击"多轨"|"回弹到新建音轨"|"仅所选剪辑"命令，即可将时间选区内已选中的多段音乐进行合并，有音波的位置会显示音波，无音波的位置会显示静音，如图 11-41 所示。

图 11-41 将时间选区内已选中的多段音乐进行合并

11.3 使用音乐节拍器

在 Audition CC 2018 的多轨音乐制作中，用户还可以对音乐的节拍器进行设置，稳定的音乐节奏可以帮助用户在录音时更好地把握音调与音速。本节主要向读者介绍启用与设置节拍器的操作方法，希望读者可以熟练掌握本节内容。

11.3.1 启用节拍器：把握不好音乐节奏？试试这个功能

【基础介绍】

节拍器是一种能在各种速度中发出一种稳定的机械式的节拍声音，通过"启用节拍器"命令可以启用 Audition 中的节拍器功能。

【操作原由】

如果用户对音乐的节奏感不强，此时在编辑多轨音乐时可以开启节拍器来帮助用户对准音乐的节奏。

【实战过程】

下面介绍在 Audition 软件中开启节拍器功能的操作方法。

素材文件	效果\第 11 章\音乐 16.sesx
效果文件	效果\第 11 章\音乐 16.sesx
视频文件	11.3.1 启用节拍器：把握不好音乐节奏？试试这个功能.mp4

【操练 + 视频】

启用节拍器：把握不好音乐节奏？试试这个功能

STEP 01 按 Ctrl + O 组合键，打开一个项目文件，如图 11-42 所示。

图 11-42　打开一个项目文件

STEP 02 在菜单栏中单击"多轨"|"节拍器"|"启用节拍器"命令，在"编辑器"窗口中将显示一条节拍器轨道，如图 11-43 所示。

图 11-43　显示一条节拍器轨道

11.3.2 设置节拍器：选一种自己有感觉的节拍器声音

【基础介绍】

在 Audition CC 2018 工作界面中，提供了多种节拍器的声音供用户选择，用户可以多尝试几种不同的节拍器风格，看哪一种节拍器的声音自己听起来最有感觉。

【操作原由】

如果用户对当前 Audition 软件中的节拍器声音不满意，此时可以对节拍器的声音进行相应设置与更改操作。

第 11 章 合成：制作与混合音乐声效

【实战过程】

设置节拍器声音的方法很简单，用户只需在菜单栏中，❶单击"多轨"|❷"节拍器"|❸"更改声音类型"命令，在弹出的子菜单中，用户可根据需要选择相应的节拍器声音对应的选项即可，如图 11-44 所示。

图 11-44　"更改声音类型"子菜单

第12章
翻唱：翻唱人声后期处理

章前知识导读

在 Audition CC 2018 中，当用户对歌曲进行翻唱后，如果希望自己录制的音效更加完美、动听，可以对翻唱的人声进行相应的后期处理，如音效的增幅、消除齿音、添加回声音效以及进行 EQ 特效处理等，本章主要介绍这些后期处理技巧。

新手重点索引

- 声效处理让音质更加动人
- 制作声音延迟与回声效果
- 制作空间混响与合成音效

效果图片欣赏

第 12 章 翻唱：翻唱人声后期处理

12.1 声效处理让音质更加动人

当用户对歌曲进行翻唱后，或者用户录制了一段清唱的歌曲，此时可以在"振幅与压限"效果器中通过音效对声音音波进行后期处理，包括增幅、声道混合器、消除齿音、强制限幅、多频段压缩器、标准处理、音量级别、淡化包络以及增益包络效果器等，仅用于单轨波形编辑器中使用。本节主要向读者介绍音频声效基本的处理方法。

12.1.1 增幅效果：提升音量制造广播级声效

【基础介绍】

在 Audition CC 2018 软件中，增幅效果器常用于提升或衰减音频素材的信号，可以将音量调大或调小处理。

【操作原由】

如果用户对素材声音的音量大小不满意，此时可以运用"增幅"命令对声音进行处理。

【实战过程】

下面介绍通过"增幅"命令提升音量制造广播级声效的操作方法。

	素材文件	素材\第 12 章\音乐 1.mp3
	效果文件	效果\第 12 章\音乐 1.mp3
	视频文件	12.1.1 增幅效果：提升音量制造广播级声效.mp4

【操练 + 视频】
增幅效果：提升音量制造广播级声效

STEP 01 按 Ctrl + O 组合键，打开一段音频素材，如图 12-1 所示。

图 12-1 打开一段音频素材

STEP 02 ❶单击"效果"|❷"振幅与压限"|❸"增幅"命令，如图 12-2 所示。

图 12-2 单击"增幅"命令

> ▶ 专家指点
>
> 除了上述方法可以执行"增幅"命令外，用户还可以依次按键盘上的 Alt 键、S 键、A 键、A 键，快速执行该命令。

STEP 03 弹出"效果-增幅"对话框，❶单击"预设"列表框右侧的下三角按钮，在弹出的列表框中❷选择"+10dB 提升"选项，在"增益"选项区中将显示相应的预设参数，表示将音频的音量提升 10dB，❸单击"应用"按钮，如图 12-3 所示。

> ▶ 专家指点
>
> 在 Audition CC 2018 软件中，如果用户需要降低音频的音量，只需在"预设"列表框中，选择相应的音量削减选项即可。用户还可以在"增益"选项区中，向左拖曳"左侧"与"右侧"的滑块，来降低音频的音量属性。

235

图 12-3 选择"+10dB 提升"选项

STEP 04 执行操作后,即可提升音频的音量效果,此时"编辑器"窗口中的音频音波将被放大,如图 12-4 所示。

图 12-4 提升音频的音量效果

12.1.2 声道混合:改变声音左右声道的音质

【基础介绍】

声道混合器可以改变立体声或环绕声声道的平衡,可以明显改变声音位置、纠正不匹配的音量或解决相位问题。

【操作原由】

当用户需要调整声音的左右声道的音质时,可以使用"声道混合器"命令对音频的声道进行相关处理。

【实战过程】

下面介绍通过声道混合器改变声音左右声道的操作方法。

素材文件	素材\第 12 章\音乐 2.mp3
效果文件	效果\第 12 章\音乐 2.mp3
视频文件	12.1.2 声道混合:改变声音左右声道的音质.mp4

【操练+视频】
声道混合:改变声音左右声道的音质

STEP 01 按 Ctrl + O 组合键,打开一段音频素材,如图 12-5 所示。

图 12-5 打开一段音频素材

STEP 02 在菜单栏中单击"效果"|"振幅与压限"|"声道混合器"命令,弹出"效果 - 声道混合器"对话框,❶单击"预设"列表框右侧的下三角按钮,在弹出的列表框中❷选择"互换左右声道"选项,如图 12-6 所示。

第 12 章 翻唱：翻唱人声后期处理

图 12-6 选择"互换左右声道"选项

STEP 03 单击"应用"按钮，执行操作后，即可互换音乐的左右声道，在"编辑器"窗口中可以查看音乐的音波效果，如图 12-7 所示。

图 12-7 互换音乐的左右声道

▶ 专家指点

除了上述方法可以执行"声道混合器"命令外，用户还可以依次按键盘上的 Alt 键、S 键、A 键、C 键，快速执行该命令。

12.1.3 消除齿音：拒绝渣音让声音更加动听

【基础介绍】

齿音是舌尖音的一种，由于人说话时发体声出现了严重的消波失真，不能让声音正常发出声音，表现在人声方面指的就是齿音。在 Audition 中，消除齿音效果器可以删除在语音与演奏上可能听到的扭曲高频的齿音。

【操作原由】

当用户录制的声音中出现了齿音的情况，此时可以通过"消除齿音"命令对声音进行后期处理。

【实战过程】

下面介绍消除人声或歌曲中的齿音的操作方法。

素材文件	素材\第 12 章\音乐 3.mp3
效果文件	效果\第 12 章\音乐 3.mp3
视频文件	12.1.3 消除齿音：拒绝渣音让声音更加动听.mp4

【操练 + 视频】
消除齿音：拒绝渣音让声音更加动听

STEP 01 按 Ctrl + O 组合键，打开一段音频素材，如图 12-8 所示。

图 12-8 打开一段音频素材

STEP 02 在菜单栏中单击"效果"|"振幅与压限"|"消除齿音"命令,弹出"效果-消除齿音"对话框,❶单击"预设"列表框右侧的下三角按钮,在弹出的列表框中❷选择"女生齿音消除"选项,如图12-9所示。

图 12-9 选择"女生齿音消除"选项

STEP 03 即可设置预设模式为"女生齿音消除",在下方显示了相应的"阈值"参数,如图12-10所示。

图 12-10 显示了相应的阈值参数

> **专家指点**
>
> 除了上述方法可以执行"消除齿音"命令外,用户还可以依次按键盘上的Alt键、S键、A键、D键,快速执行该命令。

STEP 04 设置完成后,单击"应用"按钮,即可消除音频中的女生齿音,在"编辑器"窗口中可以看到音频的音波有所变化,如图12-11所示。

图 12-11 消除音频中的齿音

12.1.4 强制限幅:防止翻唱的声音过大而失真

【基础介绍】

在Audition CC 2018软件中,强制限幅效果器可以大大衰减在指定门限以上增强的音频,通常情况下它与输入提升一起应用限制,是增加整体音量而避免失真的一种技术。

【操作原由】

如果用户觉得翻唱的声音过大,或者翻唱的声音比较小希望调大,但是不能高于指定阈值的音频限幅时,可以使用强制限幅效果器对声音进行处理,通过输入增强施加限制,这是一种可提高整体音量同时避免声音扭曲的方法。

【实战过程】

下面介绍使用强制限幅效果器处理声音文件的操作方法。

素材文件	素材\第12章\音乐4.mp3
效果文件	效果\第12章\音乐4.mp3
视频文件	12.1.4 强制限幅:防止翻唱的声音过大而失真.mp4

【操练+视频】
强制限幅:防止翻唱的声音过大而失真

STEP 01 按Ctrl+O组合键,打开一段音频素材,

如图 12-12 所示。

图 12-12　打开一段音频素材

STEP 02 单击"效果"|"振幅与压限"|"强制限幅"命令，弹出"效果 - 强制限幅"对话框，❶单击"预设"列表框右侧的下三角按钮，在弹出的列表框中❷选择"限幅 - .1dB"选项，如图 12-13 所示。

图 12-13　选择"限幅 - .1dB"选项

STEP 03 在对话框的下方将显示"限幅 - .1dB"预设的相关参数，单击"应用"按钮，如图 12-14 所示。

图 12-14　单击"应用"按钮

第 12 章　翻唱：翻唱人声后期处理

> ● 专家指点
>
> 在"效果 - 强制限幅"对话框中，"链接声道"是指连接所有声道的响度，保留立体声或环绕声的平衡。

STEP 04 执行操作后，即可运用强制限幅效果器处理音频素材，在"编辑器"窗口中可以查看处理后的音乐音波效果，如图 12-15 所示。

图 12-15　运用强制限幅效果器处理音频素材

> ● 专家指点
>
> 除了上述方法可以执行"强制限幅"命令外，用户还可以依次按键盘上的 Alt 键、S 键、A 键、H 键，快速执行该命令。

12.1.5　多段压限：独立压缩不同频段的声音

【基础介绍】

在 Audition CC 2018 软件中，多频段压缩器可以独立压缩 4 个不同的频段，因为每个频段通常包含独特的动态内容，多段压限音频是音频处理特别强大的工具。

【操作原由】

如果用户需要调整翻唱声音的不同频段，设置频段中的低、中和高频率，此时可以使用"多频段压缩器"命令进行声音后期处理。

【实战过程】

下面介绍独立压缩不同频段声音的操作方法。

	素材文件	素材\第 12 章\音乐 5.mp3
	效果文件	效果\第 12 章\音乐 5.mp3
	视频文件	12.1.5 多段压限：独立压缩不同频段的声音.mp4

【操练 + 视频】
多段压限：独立压缩不同频段的声音

STEP 01 按 Ctrl + O 组合键，打开一段音频素材，如图 12-16 所示。

图 12-16 打开一段音频素材

STEP 02 单击"效果"|"振幅与压限"|"多频段压缩器"命令，弹出"效果 - 多频段压缩器"对话框，在下方拖曳左边第 1 个滑块的位置，调整第 1 个声音频段的参数，如图 12-17 所示。

图 12-17 调整第 1 个声音频段的参数

STEP 03 用与上同样的方法，向下拖曳其他 3 个滑块的位置，调整各声音频段的参数，如图 12-18 所示。

图 12-18 调整各声音频段的参数

STEP 04 设置完成后，单击"应用"按钮，即可对不同的声音频段进行压限处理，在"编辑器"窗口中可以查看处理后的音乐音波效果，如图 12-19 所示。

图 12-19 查看处理后的音乐音波效果

● 专家指点

除了上述方法可以执行"多频段压缩器"命令外，用户还可以依次按键盘上的 Alt 键、S 键、A 键、M 键，快速执行该命令。

12.1.6 标准处理：平均标准化全部声道的声音

【基础介绍】

在 Audition CC 2018 软件中，标准化效果器可以设置一个文件或选择部分的峰值音量，当标准化音频为 100% 时，达到数字化音频允许的最大振幅为 0dBFS。

第 12 章 翻唱：翻唱人声后期处理

【操作原由】

标准化效果器可以同等放大整个文件的音波，当用户需要对音频的振幅进行标准化处理时，就需要使用"标准化（处理）"命令进行操作。

【实战过程】

下面介绍平均标准化全部声道的声音的操作方法。

素材文件	效果\第 12 章\音乐 6.mp3
效果文件	效果\第 12 章\音乐 6.mp3
视频文件	12.1.6 标准处理：平均标准化全部声道的声音 .mp4

【操练 + 视频】
标准处理：平均标准化全部声道的声音

STEP 01 按 Ctrl + O 组合键，打开一段音频素材，如图 12-20 所示。

图 12-20 打开一段音频素材

STEP 02 在菜单栏中，单击"效果"|"振幅与压限"|"标准化（处理）"命令，❶即可弹出"标准化"对话框，❷在其中分别选中"标准化为：100.0"复选框和"平均标准化全部声道"复选框，如图 12-21 所示。

图 12-21 分别选中相应的复选框

图 12-21 分别选中相应的复选框（续）

STEP 03 设置完成后，单击"应用"按钮，即可标准化处理音乐的波形，在"编辑器"窗口中可以查看处理后的音乐音波效果，如图 12-22 所示。

图 12-22 查看处理后的音乐音波效果

12.1.7 音量级别：对播客的声音进行优化与处理

【基础介绍】

在 Audition CC 2018 软件中，语音音量级别效果器是优化对话、平均音量与消除背景噪音的一种压缩器，常用于处理人声对话声音。

【操作原由】

当用户需要对播客的声音音量进行调整，或者需要优化声效时，可以使用"语音音量级别"命令对声音进行后期处理。

【实战过程】

下面介绍通过"语音音量级别"命令对播客的声音进行优化与处理的操作方法。

素材文件	素材\第 12 章\音乐 7.mp3
效果文件	效果\第 12 章\音乐 7.mp3
视频文件	12.1.7 音量级别：对播客的声音进行优化与处理 .mp4

【操练 + 视频】
音量级别：对播客的声音进行优化与处理

STEP 01 按 Ctrl + O 组合键，打开一段音频素材，如图 12-23 所示。

图 12-23 打开一段音频素材

STEP 02 在菜单栏中，单击"效果"|"振幅与压限"|"语音音量级别"命令，弹出"效果 - 语音音量级别"对话框，❶单击"预设"列表框右侧的下三角按钮，在弹出的列表框中❷选择"强烈"选项，如图 12-24 所示。

图 12-24 选择"强烈"选项

STEP 03 在对话框的下方将显示"强烈"预设的相关参数，单击"应用"按钮，如图 12-25 所示。

图 12-25 单击"应用"按钮

STEP 04 执行操作后，即可运用语音音量级别效果器处理音乐的波形，在"编辑器"窗口中可以查看处理后的音乐音波效果，如图 12-26 所示。

图 12-26 查看处理后的音乐音波效果

12.1.8 淡化包络：主播说话时让音乐音量自动变小

【基础介绍】

在 Audition CC 2018 软件中，有的歌曲在开头或结尾的位置处，音量是逐渐由小到大或由大到小的，这种效果就是淡化。用户可以对翻唱的人声或主播的声音进行淡化包络处理。

【操作原由】

当用户希望音频中主播说话时让音乐的音量自动变小，此时可以使用淡化包络曲线对音乐的音量进行淡化处理。

【实战过程】

下面介绍通过"淡化包络"命令让音乐音量自动变小的操作方法。

第 12 章 翻唱：翻唱人声后期处理

	素材文件	素材\第 12 章\音乐 8.mp3
	效果文件	效果\第 12 章\音乐 8.mp3
	视频文件	12.1.8 淡化包络：主播说话时让音乐音量自动变小 .mp4

【操练 + 视频】
淡化包络：主播说话时让音乐音量自动变小

STEP 01 按 Ctrl + O 组合键，打开一段音频素材，如图 12-27 所示。

图 12-27 打开一段音频素材

STEP 02 在菜单栏中，单击"效果"|"振幅与压限"|"淡化包络（处理）"命令，弹出"效果-淡化包络"对话框，❶单击"预设"列表框右侧的下三角按钮，在弹出的列表框中❷选择"脉冲"选项，如图 12-28 所示。

图 12-28 选择"脉冲"选项

STEP 03 在对话框的下方将显示"脉冲"预设的相关参数，❶并选中"曲线"复选框，❷然后单击"应用"按钮，如图 12-29 所示。

图 12-29 单击"应用"按钮

STEP 04 执行操作后，即可运用淡化包络处理音乐的波形，在"编辑器"窗口中可以查看处理后的音乐音波效果，如图 12-30 所示。

图 12-30 查看处理后的音乐音波效果

12.1.9 增益包络：手动调节不同时段的音乐音量

【基础介绍】

在 Audition CC 2018 软件中，增益包络效果器可以提升或衰减随着时间的推移改变音量。在"波形编辑器"窗口中，只需要拖动黄色的包络曲线，即可调整音频不同时段的音量。

【操作原由】

如果用户需要手动调整音频中不同时段的音乐音量，此时可以在编辑器窗口中添加关键帧，通过关键帧来进行具体的调音操作。

【实战过程】

下面介绍手动调节不同时段音乐音量的操作方法。

	素材文件	素材\第 12 章\音乐 9.mp3
	效果文件	效果\第 12 章\音乐 9.mp3
	视频文件	12.1.9 增益包络：手动调节不同时段的音乐音量 .mp4

【操练 + 视频】
增益包络：手动调节不同时段的音乐音量

STEP 01 按 Ctrl + O 组合键，打开一段音频素材，如图 12-31 所示。

243

图 12-31 打开一段音频素材

图 12-33 调整包络图形

STEP 02 在菜单栏中,单击"效果"|"振幅与压限"|"增益包络(处理)"命令,❶弹出"效果 - 增益包络"对话框,❷设置"预设"为"+3dB 软碰撞",如图 12-32 所示。

STEP 04 在"效果 - 增益包络"对话框中,单击"应用"按钮,即可运用增益包络效果器处理音乐的波形,在"编辑器"窗口中可以查看处理后的音乐音波效果,如图 12-34 所示。

▶ 专家指点

在"编辑器"窗口中,面板顶部代表 100% 放大(正常),底部代表 100% 衰减(静音)。

图 12-32 设置"预设"选项

STEP 03 在编辑器窗口中向上拖曳曲线中间的节点,调整包络图形,如图 12-33 所示。

图 12-34 查看处理后的音乐音波效果

▶ 专家指点

除了上述方法可以执行"增益包络(处理)"命令外,用户还可以依次按键盘上的 Alt 键、S 键、A 键、G 键,快速执行该命令。

12.2 制作声音延迟与回声效果

在 Audition CC 2018 软件中,延迟是原始信号的复制,以毫秒间隔再次出现。回声与原始音频的间隔比较长,因此可以清楚地分辨出原始信号与回声信号。在音频中加入延迟与回声是增加环境气氛的一种方法。本节主要介绍制作声音延迟与回声效果的操作方法。

12.2.1 模拟延迟：制作出老式留声机的音质效果

【基础介绍】

在 Audition CC 2018 软件中，模拟延迟效果器可以模拟老式的硬件延迟效果器的声音，其独特的选项适用于特性失真和调整立体声扩展。

【操作原由】

如果用户需要将翻唱的人声制作出老式留声机的音质效果，此时可以使用"模拟延迟"命令来处理声音效果。

【实战过程】

下面介绍制作出老式留声机音质效果的操作方法。

素材文件	素材\第 12 章\音乐 10.mp3
效果文件	效果\第 12 章\音乐 10.mp3
视频文件	12.2.1 模拟延迟：制作出老式留声机的音质效果.mp4

【操练 + 视频】

模拟延迟：制作出老式留声机的音质效果

STEP 01 按 Ctrl + O 组合键，打开一段音频素材，如图 12-35 所示。

图 12-36 显示相关预设参数

STEP 03 单击"应用"按钮，即可运用模拟延迟效果器处理音乐的波形，在"编辑器"窗口中可以查看处理后的音乐音波效果，如图 12-37 所示。

图 12-35 打开一段音频素材

STEP 02 单击"效果"|"延迟与回声"|"模拟延迟"命令，❶弹出"效果 - 模拟延迟"对话框，❷设置"预设"为"峡谷回声"，显示相关预设参数，如图 12-36 所示。

图 12-37 查看处理后的音乐音波效果

Audition CC 全面精通
录音剪辑＋消音变调＋配音制作＋唱歌后期＋案例实战

> **专家指点**
> 在 Audition CC 2018 软件的模拟延迟效果器中,如果用户需要创建离散的音频回声,可以指定延迟为 35ms 或更多;如果用户需要创建更微妙的延迟声音效果,则需要指定更短的延迟时间。

12.2.2 延迟效果:制作出现场级音乐晚会的声效

【基础介绍】

在 Audition CC 2018 软件中,延迟效果器可用于创建单个回声,以及其他一些效果。延迟 35ms 或更长时间可以产生不连续的回声,而在 15～34ms 之间,可以创建一个简单的合唱或镶边效果。

【操作原由】

当用户需要制作单个声音的延时声效时,可以使用延迟效果器对声音进行后期处理。

【实战过程】

下面介绍制作出现场级音乐晚会单个声音延时声效的操作方法。

素材文件	素材\第 12 章\音乐 11.mp3
效果文件	效果\第 12 章\音乐 11.mp3
视频文件	12.2.2 延迟效果:制作出现场级音乐晚会的声效 .mp4

【操练 + 视频】

延迟效果:制作出现场级音乐晚会的声效

STEP 01 按 Ctrl + O 组合键,打开一段音频素材,如图 12-38 所示。

图 12-38 打开一段音频素材

STEP 02 在菜单栏中单击"效果"|"延迟与回声"|"延迟"命令,❶弹出"效果 - 延迟"对话框,❷设置"预设"为"空间回声",显示相关预设参数,❸单击"应用"按钮,如图 12-39 所示。

图 12-39 设置"预设"为"空间回声"

STEP 03 执行操作后,即可运用延迟效果器处理音乐的波形,在"编辑器"窗口中可以查看处理后的音乐音波效果,如图 12-40 所示。

第 12 章 翻唱：翻唱人声后期处理

图 12-40　运用延迟效果器处理音乐的波形

12.2.3　回声效果：添加一系列语音回声到声音中

【基础介绍】

在 Audition CC 2018 软件中，回声效果器可以添加一系列重复的、衰减的回声到声音中，使声音在足够长的回声中结束。

【操作原由】

如果用户需要为语音添加回声效果时，可以使用回声效果器对声音进行后期处理。

【实战过程】

下面介绍在音频文件中添加一系列回声音效的操作方法。

素材文件	素材\第 12 章\音乐 12.mp3
效果文件	效果\第 12 章\音乐 12.mp3
视频文件	12.2.3　回声效果：添加一系列语音回声到声音中 .mp4

【操练 + 视频】

回声效果：添加一系列语音回声到声音中

STEP 01　按 Ctrl + O 组合键，打开一段音频素材，如图 12-41 所示。

STEP 02　在菜单栏中，单击"效果"|"延迟与回声"|"回声"命令，弹出"效果 - 回声"对话框，❶单击"预设"列表框右侧的下三角按钮，在弹出的列表框中❷选择"左侧回声加强"选项，如图 12-42 所示。

图 12-41　打开一段音频素材

图 12-42　选择"左侧回声加强"选项

STEP 03　在对话框的下方，将显示"左侧回声加强"预设的相关参数，单击"应用"按钮，如图 12-43 所示。

STEP 04　执行操作后，即可运用回声效果器处理音乐的波形，在"编辑器"窗口中可以查看处理后的音乐音波效果，如图 12-44 所示。

图 12-43　单击"应用"按钮

> **专家指点**
>
> 除了上述方法可以执行"回声"命令外，用户还可以依次按键盘上的 Alt 键、S 键、L 键、E 键，快速执行该命令。

图 12-44　查看处理后的音乐音波效果

12.3 制作空间混响与合成音效

在一个房间里，墙壁、天花板和地板都会反射声音，所有这些反射的声音几乎同时到达耳朵，不会感觉到它们是单独的回声，而感受到的是声波的氛围，一个空间印象。这种反射的声音被称为混响，或短混响。本节主要向读者介绍制作人声 EQ 特效、和声音效以及混响音效的操作方法。

12.3.1　EQ 特效：让说话的声音更加圆润有磁性

【基础介绍】

EQ 的全称是 Equalizer，中文名字叫作"均衡器"，多媒体音箱上的低音增强就是 EQ 声效，使用 EQ 特效可以让声音更加圆润、浑厚、有磁性。

【操作原由】

如果用户希望处理的声音更加浑厚、有磁性，此时可以使用"滤波与均衡"菜单下的"图形均衡器（20段）"命令进行处理，主要通过 125 和 180 两个参数滑块进行声音的设置。

【实战过程】

下面介绍让说话的声音更加圆润有磁性的操作方法。

素材文件	素材\第 12 章\音乐 13.mp3
效果文件	效果\第 12 章\音乐 13.mp3
视频文件	12.3.1　EQ 特效：让说话的声音更加圆润有磁性.mp4

【操练 + 视频】

EQ 特效：让说话的声音更加圆润有磁性

STEP 01 按 Ctrl + O 组合键，打开一段音频素材，如图 12-45 所示。

图 12-45　打开一段音频素材

STEP 02 在菜单栏中，单击"效果"|"滤波与均衡"|"图形均衡器（20 段）"命令，弹出"效果 - 图形均衡器（20 段）"对话框，如图 12-46 所示。

STEP 03 在该对话框中，设置 125 的滑块为 12、180 的滑块为 17.8，如图 12-47 所示，声音的浑厚和磁性主要是通过这两个滑块来设置。

第 12 章 翻唱：翻唱人声后期处理

图 12-46 弹出相应的对话框

图 12-47 下方显示相关预设参数

STEP 04 设置完成后，单击"应用"按钮，即可运用图形均衡器（20段）处理音频，在"编辑器"窗口中可以查看处理后的音乐音波效果，如图 12-48 所示。

处理。

【实战过程】

下面介绍运用和声效果器为声音添加和声音效的操作方法。

素材文件	素材\第 12 章\音乐 14.mp3
效果文件	效果\第 12 章\音乐 14.mp3
视频文件	12.3.2 和声处理：模拟多种人声或乐器同时回放 .mp4

图 12-48 查看处理后的音乐音波效果

▶ 专家指点

除了上述方法可以执行"图形均衡器（20段）"命令外，用户还可以依次按键盘上的 Alt 键、S 键、Q 键、2 键，快速执行该命令。

12.3.2 和声处理：模拟多种人声或乐器同时回放

【基础介绍】

在 Audition CC 2018 软件中，和声效果器通过增加多个有少量回馈的短小延时模拟多种人声或乐器同时回放，产生丰富的声音特效。

【操作原由】

当用户需要在音频中制作出模拟的多种人声或乐器声音时，可以使用和声效果器对声音进行后期

【操练 + 视频】

和声处理：模拟多种人声或乐器同时回放

STEP 01 按 Ctrl + O 组合键，打开一段音频素材，如图 12-49 所示。

图 12-49 打开一段音频素材

STEP 02 单击"效果"|"调制"|"和声"命令，❶弹出"效果 - 和声"对话框，❷单击"预设"右侧的下拉按钮，在弹出的列表框中❸选择"10 个声音"选项，如图 12-50 所示。

图 12-50 选择"10 个声音"选项

STEP 03 执行操作后,在下方显示"10 个声音"预设的相关参数,设置完成后,单击"应用"按钮,如图 12-51 所示。

图 12-51 显示"10 个声音"预设参数

> ● 专家指点
>
> 除了上述方法可以执行"和声"命令外,用户还可以依次按键盘上的 Alt 键、S 键、U 键、C 键,快速执行该命令。

STEP 04 执行操作后,即可运用和声效果器处理音频,如图 12-52 所示,单击"播放"按钮,试听音乐效果。

图 12-52 运用和声效果器处理音频

> ● 专家指点
>
> 为了实现单声道文件的最佳结果,在应用和声效果器之前,可将其转换为立体声。Audition CC 2018 使用直接模拟的方法来达到合唱的效果,通过稍微改变时间、语调与颤音,使得每一个声音与原来的声音不同。

12.3.3 混响音效:模拟各种环境制作混响音效

【基础介绍】

在 Audition CC 2018 软件中,混响效果器可以再现的房间范围为大衣壁橱到音乐厅的各种空间,基于混响使用脉冲文件来模拟声学空间,结果是令人难以置信的逼真。

脉冲文件的来源包括录制的环境空间的音频或网上提供的脉冲集。最好的结果是,脉冲文件应该是 16 位或 32 位未压缩的文件,与当前音频文件采样率匹配。脉冲长度应不超过 30 秒。对于音响设计,尝试各种产生独特的基于卷积效果的音频源。

【操作原由】

当用户需要在音频文件中添加各种混响音效、模拟真实的空间环境,此时可以使用混响效果器对声音进行后期处理。

【实战过程】

下面介绍模拟各种环境制作混响音效的操作方法。

素材文件	素材\第 12 章\音乐 15.mp3
效果文件	效果\第 12 章\音乐 15.mp3
视频文件	12.3.3 混响音效:模拟各种环境制作混响音效.mp4

【操练 + 视频】

混响音效:模拟各种环境制作混响音效

STEP 01 按 Ctrl + O 组合键,打开一段音频素材,如图 12-53 所示。

第 12 章 翻唱：翻唱人声后期处理

STEP 02 在菜单栏中，单击"效果"|"混响"|"混响"命令，❶弹出"效果-混响"对话框，❷设置"预设"为"打击乐教室"选项，如图 12-54 所示。

STEP 03 执行操作后，在下方显示"打击乐教室"预设的相关参数，用户还可以在下方手动拖曳各滑块来设置相应参数，如图 12-55 所示。

STEP 04 单击"应用"按钮，即可运用混响效果器处理音频，如图 12-56 所示，单击"播放"按钮，试听音乐效果。

图 12-53　打开一段音频素材

图 12-54　选择"打击乐教室"选项

图 12-55　显示预设的相关参数

图 12-56　运用混响效果器处理音频

251

高级：处理视频与音频文件

章前知识导读

在 Audition CC 2018 工作界面的多轨编辑器中，用户可以插入视频文件以精确同步项目与视频预览。当用户插入视频文件时，视频素材将出现在轨道显示区顶部。本章主要介绍处理视频与音频文件的操作方法。

新手重点索引

- 导入与移动视频文件
- 批处理转换音频文件
- 运用 5.1 声道的方法

效果图片欣赏

第 13 章 高级：处理视频与音频文件

13.1 导入与移动视频文件

在 Audition CC 2018 工作界面的多轨编辑器中，用户可以导入与移动视频素材，还可以设置视频素材的百分比显示。本节主要向读者介绍导入与操作视频文件的操作方法，对于制作混音媒体文件很有帮助。

13.1.1 导入视频：在项目中插入视频文件

【基础介绍】

在 Audition CC 2018 工作界面中，用户可以将视频文件插入到多轨编辑器的项目文件中，根据视频的播放进度录制相应的声音或语音旁白。

【操作原由】

当用户需要为视频文件录制声音，或者根据视频画面翻唱歌曲时，可以在多轨编辑器中插入视频文件。

【实战过程】

下面介绍在项目中插入视频文件的操作方法。

素材文件	素材\第 13 章\视频.wmv
效果文件	效果\第 13 章\视频1.sesx
视频文件	13.1.1 导入视频：在项目中插入视频文件.mp4

【操练+视频】
导入视频：在项目中插入视频文件

STEP 01 新建项目，在"文件"面板中，单击"导入文件"按钮，如图 13-1 所示。

图 13-1 单击"导入文件"按钮

STEP 02 ❶弹出"导入文件"对话框，❷选择需要导入的视频文件，如图 13-2 所示。

图 13-2 选择需要导入的视频文件

STEP 03 单击"打开"按钮，即可将视频文件导入到"文件"面板中，如图 13-3 所示。

图 13-3 导入到"文件"面板中

STEP 04 选择视频文件，并将其拖曳至多轨编辑器中，即可插入视频，如图 13-4 所示。

STEP 05 在"视频"面板中,可以查看导入的视频画面效果,如图 13-5 所示。

图 13-4 插入视频文件

图 13-5 查看导入的视频画面效果

13.1.2 移动视频:将视频移至合适的片段位置

【基础介绍】

在 Audition CC 2018 软件的多轨编辑器中,用户可以根据需要移动视频素材,将视频移至需要录制声音的起始播放位置。

【操作缘由】

如果当前项目中视频与音频文件的位置不协调,此时可以调整视频的起始位置,使之与背景音乐的节拍更加融合。

【实战过程】

移动视频素材的方法很简单,只需在多轨编辑器中,选择需要移动的视频文件,如图 13-6 所示。在视频文件上,单击鼠标左键并向右拖曳,至合适位置后释放鼠标左键,即可移动视频文件,如图 13-7 所示。

图 13-7 移动视频文件的位置

13.1.3 显示方式:视频百分比显示的设置

【基础介绍】

在 Audition CC 2018 工作界面的"视频"面板中,用户可以根据需要设置视频画面的百分比显示方式,使视频画面全部显示在播放窗口中。

图 13-6 选择需要移动的视频文件

第 13 章　高级：处理视频与音频文件

【操作原由】

如果用户对当前视频播放界面的百分比显示不满意，此时可以调整视频的百分比显示。

【实战过程】

下面介绍设置视频百分比显示方式的操作方法。

素材文件	素材\第 13 章\视频 2.sesx
效果文件	无
视频文件	13.1.3　显示方式：视频百分比显示的设置.mp4

【操练 + 视频】
显示方式：视频百分比显示的设置

STEP 01 按 Ctrl + O 组合键，打开一个项目文件，在菜单栏中单击"窗口"|"视频"命令，打开"视频"面板，如图 13-8 所示。

STEP 02 在"视频"面板中，❶单击右上方的"面板属性"按钮 ，在弹出的面板菜单中❷选择"缩放"|❸"25%"选项，如图 13-9 所示。

图 13-9　选择"25%"选项

STEP 03 执行操作后，即可在"视频"面板中调整视频的百分比显示方式，视频画面效果如图 13-10 所示。

▶ 专家指点

除了上述方法可以打开"视频"面板外，用户还可以在"窗口"菜单下，按键盘上的 V 键，快速打开"视频"面板。

图 13-8　打开"视频"面板

图 13-10　视频画面效果

255

Audition CC 全面精通
录音剪辑＋消音变调＋配音制作＋唱歌后期＋案例实战

13.2 批处理转换音频文件

在 Audition CC 2018 工作界面中，用户可以对音频文件进行批处理转换，使制作的音乐格式更加符合用户的需求。本节主要向读者介绍批处理转换音频文件的操作方法。

13.2.1 格式转换：AIFF 音频格式的批处理转换

【基础介绍】

AIFF 是音频交换文件格式（Audio Interchange File Format）的英文缩写，是一种文件格式存储的数字音频（波形）的数据。AIFF 应用于个人计算机及其他电子音响设备以存储音乐数据。AIFF 支持 ACE2、ACE8、MAC3 和 MAC6 压缩，支持 16 位 44.1kHz 立体声。

【操作原由】

如果用户需要使用 AIFF 格式的音频文件，此时可以对现有音频的格式进行转换操作。

【实战过程】

下面介绍批量转换音频为 AIFF 格式的操作方法。

素材文件	素材\第 13 章\音乐 1.mp3、音乐 2.mp3
效果文件	效果\第 13 章\音乐 1.wav、音乐 2.wav
视频文件	13.2.1 格式转换：AIFF 音频格式的批处理转换 .mp4

【操练 + 视频】
格式转换：AIFF 音频格式的批处理转换

STEP 01 在菜单栏中，单击"编辑"菜单，在弹出的菜单列表中单击"批处理"命令，如图 13-11 所示。

STEP 02 执行操作后，弹出"批处理"面板，在面板上方单击"添加文件"按钮■，如图 13-12 所示。

图 13-11 单击"批处理"命令　　　　图 13-12 单击"添加文件"按钮

STEP 03 执行操作后，❶弹出"导入文件"对话框，❷在其中选择需要进行批处理转换格式的音频文件，❸单击"打开"按钮，如图 13-13 所示。

STEP 04 返回"批处理"面板，❶其中显示了刚添加的两段音频文件，❷单击"导出设置"按钮，如图 13-14 所示。

第 13 章　高级：处理视频与音频文件

图 13-13　选择多段音频文件

图 13-14　单击"导出设置"按钮

STEP 05 ❶弹出"导出设置"对话框，❷单击"格式"右侧的下三角按钮，在弹出的列表框中❸选择 AIFF 选项，如图 13-15 所示。

STEP 06 在"位置"文本框的右侧，单击"浏览"按钮，如图 13-16 所示。

图 13-15　选择 AIFF 选项

图 13-16　单击"浏览"按钮

STEP 07 执行操作后，弹出"选取位置"对话框，❶在其中选择音频文件转换之后的存储位置，设置完成后，❷单击"选择文件夹"按钮，如图 13-17 所示。

STEP 08 返回"导出设置"对话框，单击"确定"按钮，如图 13-18 所示。

图 13-17　选择音频文件存储位置

图 13-18　单击"确定"按钮

STEP 09 返回"批处理"面板,单击面板下方的"运行"按钮,如图 13-19 所示。

> ● 专家指点
>
> 　　除了上述方法可以弹出"批处理"面板外,用户还可以在"窗口"菜单下,按键盘上的 A 键,快速弹出"批处理"面板。

13.2.2 格式转换:Monkey's Audio 音频格式的批处理转换

【基础介绍】

　　Monkey's Audio,是一种常见的无损音频压缩编码格式,扩展名为 .ape。与有损音频压缩(如 MP3、Ogg Vorbis 或者 AAC 等)不同的是,Monkey's Audio 压缩时不会丢失数据,一个压缩为 Monkey's Audio 的音频文件听起来与原文件完全一样。

【操作原由】

　　当用户需要将所有音频保存为无损音频压缩编码格式时,可以批量存为 .ape 格式。

【实战过程】

　　下面介绍将音频批量转换为 .ape 音频格式的操作方法。

图 13-19　单击"运行"按钮

STEP 10 执行操作后,开始批处理转换音频文件的格式,待转换完成后,在"批处理"面板中显示"完成"字样,如图 13-20 所示,即可完成音频格式批处理的转换操作。

素材文件	素材\第 13 章\音乐 3.mp3、音乐 4.mp3
效果文件	效果\第 13 章\音乐 3.ape、音乐 4.ape
视频文件	13.2.2 格式转换:Monkey's Audio 音频格式的批处理转换 .mp4

【操练 + 视频】
格式转换:Monkey's Audio
音频格式的批处理转换

STEP 01 ❶在面板中添加两段音频,❷单击"导出设置"按钮,如图 13-21 所示。

STEP 02 ❶弹出"导出设置"对话框,❷单击"格式"右侧的下三角按钮,在弹出的列表框中❸选择 Monkey's Audio 选项,如图 13-22 所示。

图 13-20　显示"完成"字样

第 13 章　高级：处理视频与音频文件

图 13-21　添加两段音频文件

图 13-22　选择 Monkey's Audio 选项

STEP 03　设置完成后，单击"确定"按钮，返回"批处理"面板，单击下方的"运行"按钮，开始批处理转换音频文件的格式。待转换完成后，在"批处理"面板中两段音频文件已被转换为 .ape 格式，并显示"完成"字样，如图 13-23 所示，即可完成 Monkey's Audio 音频格式批处理的转换操作。

图 13-23　批处理转换音频文件的格式

13.2.3　格式转换：MP3 音频格式的批处理转换

【基础介绍】

用户可以使用 Audition CC 2018 软件，将其他格式的音频文件转换为 MP3 格式。MP3 格式的音频应用较为广泛，比如手机中存储的歌曲，基本都是 MP3 格式。

【实战过程】

STEP 01　将音频批处理转换为 MP3 音频格式的方法很简单，只需在"批处理"面板中，添加需要转换格式的音频文件，单击"导出设置"按钮，❶弹出"导出设置"对话框，❷单击"格式"右侧的下三角按钮，在弹出的列表框中❸选择"MP3 音频"选项，如图 13-24 所示。

图 13-24　选择"MP3 音频"选项

STEP 02　设置完成后，单击"确定"按钮，返回"批处理"面板，单击下方的"运行"按钮，开始批处理转换音频文件的格式。待转换完成后，在"批处理"面板中的音频文件已被转换为 .mp3 格式，并显示"完成"字样。

13.2.4　格式转换：WAV 音频格式的批处理转换

【基础介绍】

WAV 格式是微软公司开发的一种声音文件格式，是最早的数字音频格式，受 Windows 平台及其应用程序广泛支持。

【实战过程】

STEP 01　将音频批处理转换为 WAV 音频格式的方

法很简单，只需在"批处理"面板中，添加需要的音频文件，单击"导出设置"按钮，❶弹出"导出设置"对话框，❷单击"格式"右侧的下三角按钮，在弹出的列表框中❸选择"Wave PCM"选项，如图 13-25 所示。

STEP 02 设置完成后，单击"确定"按钮，返回"批处理"面板，单击下方的"运行"按钮，开始批处理转换音频文件的格式。待转换完成后，在"批处理"面板中的音频文件已被转换为 .wav 格式，并显示"完成"字样。

图 13-25　选择"Wave PCM"选项

13.3　运用 5.1 声道的方法

在前面的章节中向读者介绍的录音与编辑都是针对双声道音乐的，而当今已有越来越多的用户会选择 5.1 声道环绕音箱的 DVD 家庭影院、5.1 声道的环绕音箱播放声音。其声音是从多个声道播放出来的，不仅仅是两个声道了。本节主要向读者介绍制作 5.1 声道环绕音乐的方法。

13.3.1　插入 5.1 声道：在项目中插入 5.1 声道环绕音乐

【基础介绍】

在 Audition CC 2018 软件中，5.1 声道是指中央声道，制作出来的音乐更加具有环绕立体感，音效相当不错。

【操作原由】

用户在制作 5.1 声道环绕音乐前，首先需要将 5.1 环绕音乐插入到多轨编辑器。

【实战过程】

下面介绍在项目中插入 5.1 声道环绕音乐的操作方法。

	素材文件	素材\第 13 章\音乐 5.wav
	效果文件	效果\第 13 章\音乐 5.sesx
	视频文件	13.3.1　插入 5.1 声道：在项目中插入 5.1 声道环绕音乐 .mp4

【操练 + 视频】

插入 5.1 声道：在项目中插入 5.1 声道环绕音乐

STEP 01 在菜单栏中，单击"文件"|"新建"|"多轨会话"命令，弹出"新建多轨会话"对话框，在其中❶设置"会话名称"为"音乐 5"、❷"主控"为 5.1，如图 13-26 所示。

图 13-26　设置各选项

STEP 02 单击"确定"按钮，即可新建一个 5.1 声道的项目文件，在"文件"面板中单击"导入文件"按钮，如图 13-27 所示。

STEP 03 弹出"导入文件"对话框，选择需要导入的 5.1 环绕音乐，单击"打开"按钮，将 5.1 环绕音乐导入到"文件"面板中，如图 13-28 所示。

第 13 章 高级：处理视频与音频文件

图 13-27 单击"导入文件"按钮

图 13-28 导入到"文件"面板中

STEP 04 将"文件"面板中导入的 5.1 环绕音乐拖曳至多轨编辑器的轨道 1 中，此时显示 5.1 环绕音乐的音波，如图 13-29 所示。

STEP 05 单击编辑器下方的"播放"按钮，试听导入的 5.1 环绕音乐，如图 13-30 所示。

图 13-29 显示 5.1 环绕音乐的音波

图 13-30 试听导入的 5.1 环绕音乐

13.3.2 使用声像轨道：调整 5.1 环绕音乐的音频信号

【基础介绍】

在 Audition CC 2018 工作界面中，用户可根据需要编辑 5.1 环绕声中的声像轨道，调整 5.1 声道环绕音乐的输出属性。

【操作原由】

当用户需要改变 5.1 声道环绕音乐的音频信号的位置时，可以对声像轨道进行编辑。

【实战过程】

下面介绍调整 5.1 环绕音乐音频信号的操作方法。

素材文件	无
效果文件	无
视频文件	13.3.2 使用声像轨道：调整 5.1 环绕音乐的音频信号 .mp4

【操练 + 视频】
使用声像轨道：调整 5.1 环绕音乐的音频信号

STEP 01 在 5.1 多轨编辑器的轨道 1 中，单击"音轨声相"图标 ，如图 13-31 所示。

STEP 02 在该图标上，单击鼠标右键，在弹出的快捷菜单中选择"打开音轨声像器面板"选项，如图 13-32 所示。

261

图 13-31　单击"音轨声相"图标　　　　　　　图 13-32　选择"打开音轨声像器面板"选项

STEP 03 执行操作后，即可打开"音轨声像器"面板，在其中拖曳声像球，即可改变 5.1 声道环绕音乐的音频信号位置，如图 13-33 所示，此时输出的 5.1 声道的音乐也会有所变化。

图 13-33　改变 5.1 声道环绕音乐的音频信号位置

第14章
输出：输出与分享音乐文件

章前知识导读

经过一系列烦琐的录制与编辑后，用户便可以将编辑完成的单轨或多轨音频输出成音频文件了。通过 Audition CC 2018 中提供的输出功能，用户可以将编辑完成的音频输出成各种格式的音频文件。本章主要介绍输出与分享音乐文件的方法。

新手重点索引

- 输出不同格式的音频
- 设置输出区间与类型
- 分享音乐至新媒体平台

效果图片欣赏

14.1 输出不同格式的音频

在 Audition CC 2018 工作界面中，用户可以将制作完成的音频输出成 MP3 格式、AIFF 格式、WAV 格式以及 MOV 格式等。本节主要向读者介绍输出音频文件的操作方法。

14.1.1 输出音频：输出 MP3 音频文件

【基础介绍】

MP3 格式的音乐在网络中应用非常普及，MP3 能够以高音质、低采样对数字音频文件进行压缩。

【操作原由】

如果用户需要将制作完成的音乐上传至各大论坛或者音乐网站等，就需要将音乐输出为 MP3 格式。

【实战过程】

下面介绍输出 MP3 音频文件的操作方法。

素材文件	素材\第 14 章\音乐 1.wav
效果文件	效果\第 14 章\音乐 1.mp3
视频文件	14.1.1 输出音频：输出 MP3 音频文件 .mp4

【操练 + 视频】
输出音频：输出 MP3 音频文件

STEP 01 按 Ctrl + O 组合键，打开一段音频素材，如图 14-1 所示。

STEP 02 在菜单栏中，单击"文件" | ❶"导出" | ❷"文件"命令，如图 14-2 所示。

图 14-1 打开一段音频素材

图 14-2 单击"文件"命令

STEP 03 执行操作后，❶弹出"导出文件"对话框，❷单击"位置"右侧的"浏览"按钮，如图 14-3 所示。

STEP 04 ❶弹出"另存为"对话框，❷设置文件的导出名称与位置，如图 14-4 所示。

> ▶ 专家指点
>
> 除了上述方法可以弹出"导出文件"对话框外，用户还可以按 Ctrl + Shift + E 组合键，快速弹出该对话框。

图 14-3 单击"浏览"按钮

14.1.2 输出音频：输出 AIFF 音频文件

【基础介绍】

AIFF 格式是一种应用程序的声音格式，被广泛应用于 Macintosh 平台及其应用程序中。AIFF 支持 ACE2、ACE8、MAC3 和 MAC6 压缩，支持 16 位 44.1kHz 立体声。

【操作原由】

在 Audition CC 2018 软件中，用户可以根据需要将制作好的音乐文件输出为 .aif 的格式。

【实战过程】

下面介绍将音频文件输出为 AIFF 格式的操作方法。

	素材文件	素材 \ 第 14 章 \ 音 乐 2.mp3
	效果文件	效果 \ 第 14 章 \ 音 乐 2.aif
	视频文件	14.1.2 输出音频：输出 AIFF 音频文件 .mp4

【操练 + 视频】
输出音频：输出 AIFF 音频文件

STEP 01 按 Ctrl + O 组合键，打开一段音频素材，如图 14-7 所示。

图 14-7 打开一段音频素材

STEP 02 在菜单栏中，单击"文件"|"导出"|"文件"命令，弹出"导出文件"对话框，❶在其中设置音频文件的文件名与输出位置，❷单击"格式"右侧的下三角按钮，在弹出的列表框中❸选择 AIFF 选项，如图 14-8 所示，单击"确定"按钮，即可将音频文件输出为 AIFF 格式。

图 14-4 设置音频文件导出选项

STEP 05 设置完成后，单击"保存"按钮，返回"导出文件"对话框，在"位置"右侧的文本框中显示了刚设置的文件保存位置，❶单击"格式"右侧的下三角按钮，在弹出的列表框中❷选择"MP3 音频"选项，如图 14-5 所示。

图 14-5 选择"MP3 音频"选项

STEP 06 此时，显示音频的格式为 MP3 格式，单击"确定"按钮，如图 14-6 所示，执行操作后，即可将音频文件输出为 MP3 格式。

图 14-6 单击"确定"按钮

图 14-8　选择 AIFF 选项

14.1.3　输出音频：输出 WAV 音频文件

【基础介绍】

WAV 的音质与 CD 相差无几，但 WAV 格式对存储空间需求比较大，因为 WAV 文件的本身容量比较大。

【操作原由】

当用户对音频文件处理完成后，如果用户对音频的音质要求比较高，此时可以将音频输出为 WAV 格式，保留音频文件中的所有音源信息。

【实战过程】

下面介绍输出 WAV 音频文件的操作方法。

素材文件	素材\第 14 章\音乐 3.mp3
效果文件	效果\第 14 章\音乐 3.wav
视频文件	14.1.3　输出音频：输出 WAV 音频文件 .mp4

【操练 + 视频】
输出音频：输出 WAV 音频文件

STEP 01 按 Ctrl + O 组合键，打开一段音频素材，如图 14-9 所示。

STEP 02 在菜单栏中，单击"文件"|"导出"|"文件"命令，弹出"导出文件"对话框，❶在其中设置音频文件的文件名与输出位置，❷单击"格式"右侧的下三角按钮，在弹出的列表框中❸选择 Wave PCM 选项，如图 14-10 所示，单击"确定"按钮，即可将音频文件输出为 WAV 格式。

图 14-9　打开一段音频素材

图 14-10　选择 Wave PCM 选项

14.1.4 输出音频：输出 Monkey's Audio 音频文件

【基础介绍】

Monkey's Audio 的扩展名为 .ape，是一种常见的无损音频压缩编码格式，常被用来解压缩 APE 格式的无损音乐文件。

【操作原由】

如果用户需要将音乐输出为无损压缩编码格式时，可以输出为 .ape 格式。

【实战过程】

下面介绍将音频输出为 .ape 格式的操作方法。

	素材文件	素材\第 14 章\音乐 4.mp3
	效果文件	效果\第 14 章\音乐 4.ape
	视频文件	14.1.4 输出音频：输出 Monkey's Audio 音频文件 .mp4

【操练 + 视频】

输出音频：输出 Monkey's Audio 音频文件

STEP 01 按 Ctrl + O 组合键，打开一段音频素材，如图 14-11 所示。

图 14-11 打开一段音频素材

STEP 02 在菜单栏中，单击"文件"|"导出"|"文件"命令，弹出"导出文件"对话框，❶在其中设置音频文件的文件名与输出位置，❷单击"格式"右侧的下三角按钮，在弹出的列表框中❸选择 Monkey's Audio 选项，如图 14-12 所示，单击"确定"按钮，即可输出 Monkey's Audio 音频。

图 14-12 选择 Monkey's Audio 选项

14.1.5 采样类型：重新设置音频输出采样类型

【基础介绍】

在 Audition CC 2018 软件中输出音频文件时，用户还可以转换音频文件的采样类型，使制作的音乐更加符合用户的需求。

【操作原由】

如果用户对当前音频的采样类型不满意，可以进行更改，重新设定。

【实战过程】

下面介绍重新设置音频输出采样类型的操作方法。

	素材文件	素材\第 14 章\音乐 5.mp3
	效果文件	效果\第 14 章\音乐 5.mp3
	视频文件	14.1.5 采样类型：重新设置音频输出采样类型 .mp4

【操练+视频】
采样类型：重新设置音频输出采样类型

STEP 01 按 Ctrl + O 组合键，打开一段音频素材，如图 14-13 所示。

图 14-13 打开一段音频素材

STEP 02 单击"文件"|"导出"|"文件"命令，❶弹出"导出文件"对话框，❷单击"采样类型"右侧的"更改"按钮，如图 14-14 所示。

图 14-14 单击"更改"按钮

STEP 03 ❶弹出"变换采样类型"对话框，❷单击"采样率"右侧的下三角按钮，在弹出的列表框中❸选择 44100 选项，如图 14-15 所示。

图 14-15 选择 44100 选项

> **专家指点**
>
> 在"导出文件"对话框中，若取消选中"包含标记和其他元数据"复选框，则导出的音频中不包括添加的各类标记数据。

STEP 04 设置完成后，单击"确定"按钮，返回"导出文件"对话框，其中显示了刚设置的音频采样类型，如图 14-16 所示。

图 14-16 显示了刚设置的音频采样类型

STEP 05 在"导出文件"对话框中，设置音频导出的格式为 MP3 格式，如图 14-17 所示。

图 14-17 设置音频导出的格式

STEP 06 将文件名更改为"音乐5.mp3"，单击"确定"按钮，即可完成音频采样类型的变换操作。在文件夹中可以查看导出完成后的音频文件，如图 14-18 所示。

第 14 章　输出：输出与分享音乐文件

图 14-18　查看导出完成后的音频文件

素材文件	素材\第 14 章\音乐 6.mp3
效果文件	效果\第 14 章\音乐 6.mp3
视频文件	14.1.6　输出格式：重新设置音频的输出格式.mp4

【操练 + 视频】
输出格式：重新设置音频的输出格式

STEP 01 按 Ctrl + O 组合键，打开一段音频素材，如图 14-19 所示。

14.1.6　输出格式：重新设置音频的输出格式

【基础介绍】

在 Audition CC 2018 软件中，用户可根据需要设置音频的格式属性，其中包括音频的类型和比特率参数信息。

【操作原由】

如果音频输出的现有格式无法满足用户要求，此时可以针对音频的输出格式进行修改。

【实战过程】

下面介绍重新设置音频输出格式的操作方法。

图 14-19　打开一段音频素材

STEP 02 单击"文件"|"导出"|"文件"命令，❶弹出"导出文件"对话框，❷设置音频文件的文件名，❸单击"格式设置"右侧的"更改"按钮，如图 14-20 所示。

图 14-20　单击"更改"按钮

STEP 03 弹出"MP3 设置"对话框，❶单击"比特率"右侧的下三角按钮，在弹出的列表框中❷选择 96 kb/s（44100 Hz）选项，如图 14-21 所示。

STEP 04 设置完成后，单击"确定"按钮，返回"导出文件"对话框，其中显示了刚设置的音频格式，单

击"确定"按钮,如图14-22所示,即可开始转换并导出音频文件。

图14-21 选择96 kb/s(44100 Hz)选项

图14-22 单击"确定"按钮

14.2 设置输出区间与类型

在Audition CC 2018工作界面中,用户可以输出多轨编辑器中的音频缩混文件,还可以将音频文件作为项目进行输出。

14.2.1 只输出规定时间内的音频选区

【基础介绍】

在Audition CC 2018软件中,用户可以指定音频选区的范围,只输出范围内的音乐。

【操作原由】

在多轨编辑器中,如果用户对哪一小段音频部分比较喜欢,希望单独输出的话,可以使用Audition CC 2018提供的"输出时间选区音频"功能,来输出多轨混音文件。

【实战过程】

下面介绍只输出规定时间内的音频选区的操作方法。

【操练 + 视频】
只输出规定时间内的音频选区

STEP 01 按Ctrl + O组合键,打开一个项目文件,如图14-23所示。

图14-23 打开一个项目文件

STEP 02 运用时间选择工具,在多轨编辑器中选择音频区间,如图14-24所示。

第 14 章 输出：输出与分享音乐文件

STEP 03 在菜单栏中，单击"文件"|❶"导出"|❷"多轨混音"|❸"时间选区"命令，如图 14-25 所示。

图 14-24　在多轨编辑器中选择音频区间

STEP 04 弹出"导出多轨混音"对话框，单击右侧的"浏览"按钮，如图 14-26 所示。

图 14-26　单击"浏览"按钮

STEP 05 弹出"导出多轨混音"对话框，设置文件的名称与导出位置，如图 14-27 所示。

图 14-27　设置文件的名称与导出位置

图 14-25　单击"时间选区"命令

STEP 06 单击"保存"按钮，返回"导出多轨混音"对话框，其中显示了刚设置的文件名与位置，单击"确定"按钮，如图 14-28 所示，即可开始导出时间选区内的多轨混音文件。

图 14-28　单击"确定"按钮

14.2.2　合成输出整个项目的音频

【基础介绍】

合成输出整个项目是指不论混音项目中有多少条音频轨道、有多少段音频，都可以进行合并输出操作，合并成一段音频文件。

【操作原由】

在 Audition CC 2018 软件中，如果用户需要输出多轨编辑器中的整个项目文件，可以使用"整个会话"命令进行输出操作。

【实战过程】

下面介绍合成输出整个项目的音频文件的操作方法。

271

Audition CC 全面精通
录音剪辑＋消音变调＋配音制作＋唱歌后期＋案例实战

素材文件	素材\第 14 章\音乐 8.sesx
效果文件	无
视频文件	14.2.2　合成输出整个项目的音频.mp4

【操练＋视频】
合成输出整个项目的音频

STEP 01 按 Ctrl＋O 组合键,打开一个项目文件,如图 14-29 所示。

图 14-29　打开一个项目文件

STEP 02 在菜单栏中,单击"文件"|"导出"|"多轨混音"|"整个会话"命令,弹出"导出多轨混音"对话框,如图 14-30 所示。

STEP 03 ❶在其中设置文件的名称与导出位置,如图 14-31 所示,❷单击"确定"按钮,即可导出整个项目文件中的音乐片段。

图 14-30　弹出"导出多轨混音"对话框

图 14-31　设置文件的名称与导出位置

14.2.3　输出项目文件

【基础介绍】

在 Audition CC 2018 工作界面中,用户还可以将音乐文件输出为 .sesx 格式的项目文件,.sesx 格式也是 Audition 软件默认的项目存储格式。

【操作原由】

当用户需要 .sesx 格式的项目文件时,可以将整个音频输出为 .sesx 格式。

【实战过程】

下面介绍输出 .sesx 格式的项目文件的操作方法。

素材文件	素材\第 14 章\音乐 9.sesx
效果文件	效果\第 14 章\音乐 9.sesx
视频文件	14.2.3　输出项目文件.mp4

【操练＋视频】
输出项目文件

STEP 01 按 Ctrl＋O 组合键,打开一个项目文件,如图 14-32 所示。

第 14 章 输出：输出与分享音乐文件

图 14-32 打开一个项目文件

STEP 02 在菜单栏中，单击"文件"|"导出"|"会话"命令，弹出"导出混音项目"对话框，如图 14-33 所示。

图 14-33 弹出"导出混音项目"对话框

STEP 03 ❶在其中设置文件的名称与导出位置，❷单击"确定"按钮，如图 14-34 所示，即可导出为 .sesx 格式的项目文件。

图 14-34 设置文件的名称与导出位置

14.2.4 输出项目为模板

【基础介绍】

在 Audition CC 2018 工作界面中，用户可以将项目文件作为模板进行输出操作，方便以后调用该项目模板制作混音文件。

【操作缘由】

如果当前项目文件为常用的项目类型，此时用户可以将该项目保存为模板，以后在制作类似项目文件时，可方便即时调用。

【实战过程】

下面介绍输出项目为模板的操作方法。

素材文件	素材\第 14 章\音乐 10.sesx
效果文件	无
视频文件	14.2.4 输出项目为模板 .mp4

【操练 + 视频】
输出项目为模板

STEP 01 按 Ctrl + O 组合键，打开一个项目文件，如图 14-35 所示。

图 14-35 打开一个项目文件

STEP 02 在菜单栏中，单击"文件"|"导出"|"会话作为模板"命令，❶弹出"将会话导出为模板"对话框，❷在其中重新设置项目文件导出的位置，❸然后单击"确定"按钮，如图 14-36 所示，即可将项目作为模板导出。

图 14-36 单击"确定"按钮

273

Audition CC 全面精通
录音剪辑＋消音变调＋配音制作＋唱歌后期＋案例实战

14.3 分享音乐至新媒体平台

在这个互联网时代，用户可以将自己制作的音乐输出至其他新媒体平台中，如音乐网站、微信公众平台等，与网友一起分享制作的成品音乐声效。本节主要介绍将音乐输出至多个新媒体平台的操作方法。

14.3.1 将音乐分享至音乐网站

【基础介绍】

中国原创音乐基地，汇集了大量的网络歌手的原创音乐歌曲，以及翻唱的歌曲文件，提供大量歌曲的伴奏以及歌词免费下载，用户也可以将自己创作的音乐或者歌曲上传至该网站中，与网友一起分享。

【实战过程】

STEP 01 将音乐分享至音乐网站的操作方法很简单，首先打开"中国原创音乐基地"网页，注册并登录账号后，可以查看登录的信息，如图14-37所示。

图 14-37　查看登录的信息

STEP 02 在页面的最上方，❶单击"上传"按钮，在弹出的列表框中❷选择"上传伴奏"选项，如图14-38所示，根据页面提示进行操作，即可上传用户制作的音乐伴奏文件。

图 14-38　选择"上传伴奏"选项

14.3.2 将音乐上传至微信公众平台

【基础介绍】

微信公众平台是腾讯公司在微信的基础上新增的功能模块，通过这一平台，个人和企业都可以打造一个微信公众号，并实现和特定群体的文字、图片、音频的全方位沟通、互动。现在很多企业、网红、自明星都有自己的微信公众号，主要用来吸粉、引流、作宣传。

【操作原由】

如果用户需要将音频上传至微信公众平台，通过该平台来吸粉引流，为自己发布音乐类文章，此时可以掌握将音频上传至微信公众平台的操作方法。

【实战过程】

下面介绍将音频上传至微信公众平台的操作方法。

素材文件	无
效果文件	无
视频文件	14.3.2　将音乐上传至微信公众平台 .mp4

【操练 + 视频】
将音乐上传至微信公众平台

STEP 01 打开并登录微信公众平台，在页面左侧单击"管理"|"素材管理"选项，打开"素材管理"页面，在右侧单击"新建图文素材"按钮，❶打开"新建图文消息"页面，❷输入图文的标题内容，然后在右侧❸单击"音频"按钮，如图14-39所示。

第 14 章　输出：输出与分享音乐文件

图 14-39　单击"音频"按钮

STEP 02 弹出"选择音频"窗口，单击右侧的"新建语音"按钮，如图 14-40 所示。

图 14-40　单击"新建语音"按钮

STEP 03 进入"素材管理"页面，❶输入音频的标题内容，❷设置"分类"为"音乐"，❸单击下方的"上传"按钮，如图 14-41 所示。

图 14-41　单击"上传"按钮

STEP 04 弹出"打开"对话框，在其中选择需要上传的音频文件，单击"打开"按钮，稍等片刻，❶页面中将提示音频文件上传转码成功，❷单击"保存"按钮，如图 14-42 所示。

图 14-42　选择需要上传的音频文件

STEP 05 此时，在"素材管理"页面中将显示刚上传完成的音频文件，单击该音频文件，可以试听音频效果，如图 14-43 所示。

图 14-43　显示刚上传完成的音频文件

14.3.3　在微信公众平台中发布音频

【基础介绍】

在微信公众平台的文章中，音频、图片、文字与视频相结合的文章最受读者欢迎，可以为用户带来很多的点击流量，所以我们要学会如何在微信公众平台中发布音频文件。

【操作原由】

当用户将音频文件上传至微信公众平台后，接下来用户可以在微信公众平台中发布上传的音频文件，与微信好友一起分享制作的成果。

【实战过程】

下面介绍在微信公众平台中发布音频文件的操作方法。

Audition CC 全面精通
录音剪辑+消音变调+配音制作+唱歌后期+案例实战

素材文件	无
效果文件	无
视频文件	14.3.3 在微信公众平台中发布音频.mp4

【操练+视频】
在微信公众平台中发布音频

STEP 01 打开"新建图文消息"页面，在右侧单击"音频"按钮，如图14-44所示。

图 14-44 单击"音频"按钮

STEP 02 弹出"选择音频"窗口，❶选中之前已经上传好的音频文件，❷单击"确定"按钮，如图14-45所示。

图 14-45 选中之前已经上传好的音频文件

STEP 03 返回"新建图文消息"页面，在正文区域显示了刚添加的音频文件，然后输入相关正文内容，如图14-46所示。

STEP 04 向下滚动当前页面内容，在"封面"区域中单击"从图片库选择"按钮，如图14-47所示。

图 14-46 输入相关正文内容

图 14-47 单击"从图片库选择"按钮

STEP 05 弹出"选择图片"窗口，选择一张图片作为发文的封面图片，如图14-48所示。

图 14-48 选择一张图片作为发文的封面图片

STEP 06 单击"下一步"按钮，封面设置完成后，单击下方的"保存并群发"按钮，如图14-49所示，即可在微信公众平台中发布音频文件，与微信好友一起分享制作的音频。

第 14 章 输出：输出与分享音乐文件

图 14-49　单击"保存并群发"按钮

第15章
案例实战：录制个人歌曲

章前知识导读

通过前面章节知识点的学习，接下来用户可以试着录制自己的个人歌曲了。歌曲录制完成后，可通过相关特效对歌曲文件进行后期处理，使歌曲的音质更加动听。本章主要向读者介绍录制个人歌曲的操作方法。

新手重点索引

- 新建空白音频文件
- 录制清唱的歌曲文件
- 去除噪音优化歌曲声音
- 创建空白的多轨项目文件
- 为录制的歌曲添加伴奏效果
- 将歌曲合成后输出 mp3 文件

效果图片欣赏

第 15 章 案例实战：录制个人歌曲

15.1 实例分析

在 Audition CC 2018 工作界面中，用户可以亲手录制自己的音乐专辑、录制伴奏音乐等。在录制个人歌曲音乐文件之前，首先预览项目效果，并掌握实例操作流程等内容。希望读者学完以后可以举一反三，录制出更多精彩专业的歌曲文件。

15.1.1 实例效果欣赏

本实例录制的歌曲是《三寸日光》，实例音波效果如图 15-1 所示。

（a）录制的单轨音乐　　　　　　　　　　（b）合成的多轨伴奏音乐

图 15-1　制作歌曲《三寸日光》

15.1.2 实例操作流程

首先新建一个音频文件，录制清唱歌曲《三寸日光》，对录制完成的歌曲进行噪音特效的处理，并调整声音的大小，然后新建一个多轨会话文件，插入刚录制的歌曲文件，并添加歌曲的伴奏文件，对音频进行合成处理，完成个人歌曲的录制操作。

15.2 录制过程分析

本节主要介绍录制歌曲的操作过程，包括新建空白音轨文件、录制清唱歌曲文件、对音频进行特效处理、调整歌曲的声音振幅、创建多轨合成文件、为清唱歌曲添加伴奏等内容。

素材文件	无
效果文件	无
视频文件	15.2.1　新建空白音频文件 .mp4

【操练 + 视频】
新建空白音频文件

15.2.1 新建空白音频文件

MP3 格式的音乐在网络中非常普及，MP3 能够以高音质、低采样对数字音频文件进行压缩。本实例向读者介绍输出 MP3 音频的操作方法。

 在菜单栏中，单击"文件"|"新建"|"音频文件"命令，如图 15-2 所示，首先新建一个单轨文件。

279

图 15-2　单击"音频文件"命令

STEP 02 执行操作后，弹出"新建音频文件"对话框，如图 15-3 所示。

图 15-3　弹出"新建音频文件"对话框

STEP 03 在其中设置文件名、采样率、声道等信息，单击"确定"按钮，如图 15-4 所示。

图 15-4　单击"确定"按钮

STEP 04 执行操作后，即可创建一个空白的单轨音频文件，如图 15-5 所示。

图 15-5　创建一个空白的单轨音频文件

15.2.2　录制清唱的歌曲文件

当用户在 Audition CC 2018 工作界面中创建单轨文件后，接下来将输入和输出设备与计算机正确连接，然后通过下面的操作步骤开始录制清唱的歌曲文件。

素材文件	无
效果文件	无
视频文件	15.2.2　录制清唱的歌曲文件 .mp4

【操练 + 视频】
录制清唱的歌曲文件

STEP 01 在编辑器的下方，单击"录制"按钮，如图 15-6 所示。

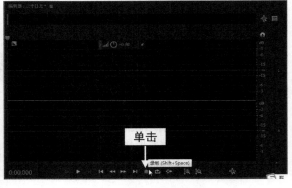

图 15-6　单击"录制"按钮

STEP 02 开始录制清唱的歌曲文件，并显示歌曲录制进度和音波，如图 15-7 所示。在录制歌曲的过程中，由于一首歌的时间比较长，用户可以对音频进行中途暂停操作，准备好了再单击"录制"按钮录

第 15 章 案例实战：录制个人歌曲

制下一段音频。

图 15-7 显示歌曲录制进度和音波

STEP 03 在"电平"面板中，显示了歌曲的电平信息，如图 15-8 所示。

图 15-8 显示了歌曲的电平信息

STEP 04 待歌曲录制完成后，单击"编辑器"窗口下方的"停止"按钮■，完成一整首歌曲的录制操作，如图 15-9 所示。

图 15-9 完成一整首歌曲的录制操作

STEP 05 歌曲录制完成后，用户要即时保存，以免文件丢失。在菜单栏中，单击"文件"|"保存"命令，如图 15-10 所示。

STEP 06 执行操作后，弹出"另存为"对话框，如图 15-11 所示。

图 15-10 单击"保存"命令

图 15-11 弹出"另存为"对话框

STEP 07 设置音频文件的文件名与保存位置，单击"确定"按钮，如图 15-12 所示。

图 15-12 单击"确定"按钮

STEP 08 即可保存录制的歌曲文件，此时编辑器右侧显示了文件的名称与格式信息，如图 15-13 所示。

281

图 15-13 显示了文件的名称与格式信息

15.2.3 去除噪音优化歌曲声音

用户在录制歌曲的过程中,会连同外部的杂音一起录进声音中,此时用户需要对歌曲文件进行降噪特效处理,消除歌曲中的噪音。

素材文件	无
效果文件	效果\第 15 章\三寸日光 .wav
视频文件	15.2.3 去除噪音优化歌曲声音 .mp4

【操练 + 视频】
去除噪音优化歌曲声音

STEP 01 选取时间选择工具■,在歌曲文件中选择出现的噪音区间,如图 15-14 所示。

图 15-14 选择出现的噪音区间

STEP 02 在菜单栏中,单击"效果"|"降噪/恢复"|"捕捉噪声样本"命令,如图 15-15 所示,捕捉歌曲中的噪声样本信息。

图 15-15 单击"捕捉噪声样本"命令

STEP 03 按 Ctrl + A 组合键,全选整段歌曲文件,如图 15-16 所示,表示需要对整段录制的歌曲进行处理操作。

图 15-16 全选整段歌曲文件

STEP 04 在菜单栏中,单击"效果"|"降噪/恢复"|"降噪(处理)"命令,如图 15-17 所示。

图 15-17 单击"降噪(处理)"命令

STEP 05 执行操作后,弹出"效果 - 降噪"对话框,各选项为默认设置,以开始捕捉的噪声样本为前提,单击"应用"按钮,如图 15-18 所示。

第 15 章　案例实战：录制个人歌曲

图 15-18　单击"应用"按钮

STEP 06 执行操作后，即可开始处理录制的歌曲文件，自动去除歌曲中的噪音部分，并显示处理进度，如图 15-19 所示。

图 15-19　显示处理进度

STEP 07 稍等片刻，即可完成歌曲文件的降噪特效处理，提高了声音的音质，使播放效果更佳，单击"播放"按钮，试听处理后的歌曲文件，如图 15-20 所示。

图 15-20　试听处理后的歌曲文件

15.2.4　调整录制的歌曲声音大小

在 Audition CC 2018 工作界面中，用户还可以调整歌曲的声音振幅，将音量调至合适的大小。下面介绍调整歌曲声音振幅的操作方法。

素材文件	无
效果文件	无
视频文件	15.2.4　调整录制的歌曲声音大小 .mp4

【操练 + 视频】
调整录制的歌曲声音大小

STEP 01 按 Ctrl + A 组合键，全选整段歌曲文件，如图 15-21 所示。

图 15-21　全选整段歌曲文件

STEP 02 在"编辑器"窗口的"调节振幅"数值框中，输入 2，如图 15-22 所示。

图 15-22　在数值框中输入 2

> **专家指点**
>
> 用户在调整歌曲音量大小时，一定要与背景伴奏歌曲的音量协调，过大或过小都不合适。

STEP 03 按 Enter 键确认，即可调整声音的音量振幅，在编辑器中可以查看修改后的歌曲音波大小，如图 15-23 所示。

图 15-23 查看修改后的歌曲音波大小

15.2.5 创建空白的多轨项目文件

在 Audition CC 2018 工作界面中，如果用户需要创建多段音频文件，就需要在多轨编辑器中对歌曲文件进行编辑。下面介绍创建多轨合成文件的操作方法。

素材文件	无
效果文件	无
视频文件	15.2.5 创建空白的多轨项目文件 .mp4

【操练 + 视频】
创建空白的多轨项目文件

STEP 01 在菜单栏中，单击"文件"|"新建"|"多轨会话"命令，如图 15-24 所示。

图 15-24 单击"多轨会话"命令

STEP 02 执行操作后，弹出"新建多轨会话"对话框，如图 15-25 所示。

STEP 03 在对话框中设置会话名称，单击"文件夹位置"右侧的"浏览"按钮，如图 15-26 所示。

图 15-25 弹出"新建多轨会话"对话框

图 15-26 单击"浏览"按钮

STEP 04 弹出"选择目标文件夹"对话框，在其中设置多轨文件的保存位置，单击"选择文件夹"按钮，如图 15-27 所示。

STEP 05 返回"新建多轨会话"对话框，在其中设置采样率、位深度、主控等选项，单击"确定"按钮，如图 15-28 所示。

第 15 章 案例实战：录制个人歌曲

具活力。下面介绍为清唱的歌曲添加伴奏音乐的操作方法。

素材文件	无
效果文件	效果\第 15 章\三寸日光 .sesx
视频文件	15.2.6　为录制的歌曲添加伴奏效果 .mp4

【操练 + 视频】
为录制的歌曲添加伴奏效果

STEP 01 在"文件"面板中，选择前面录制完成的歌曲文件，如图 15-30 所示。

图 15-30　选择前面录制完成的歌曲文件

STEP 02 在该歌曲文件上，单击鼠标左键并拖曳至右侧的轨道 1 中，添加清唱歌曲文件，如图 15-31 所示。

图 15-27　单击"选择文件夹"按钮

图 15-28　单击"确定"按钮

STEP 06 执行操作后，即可新建一个多轨会话文件窗口，如图 15-29 所示。

图 15-31　拖曳至右侧的轨道 1 中

STEP 03 在"文件"面板中，单击"导入文件"按钮，如图 15-32 所示。

STEP 04 执行操作后，弹出"导入文件"对话框，在其中选择需要导入的伴奏音乐文件，如图 15-33 所示。

图 15-29　新建一个多轨会话文件窗口

15.2.6　为录制的歌曲添加伴奏效果

当用户录制并处理完清唱的歌曲文件后，接下来用户可以为清唱的歌曲添加背景伴奏，使歌曲更

285

图 15-32 单击"导入文件"按钮

图 15-34 将伴奏音乐导入"文件"面板中

图 15-35 拖曳至右侧的轨道 2 中

STEP 07 在"编辑器"窗口的下方,单击"播放"按钮,试听最终录制并编辑完成的个人歌曲文件,如图 15-36 所示。

图 15-33 选择需要导入的伴奏音乐文件

STEP 05 单击"打开"按钮,将伴奏音乐导入"文件"面板中,如图 15-34 所示。

STEP 06 在伴奏音乐文件上,单击鼠标左键并拖曳至右侧的轨道 2 中,添加背景伴奏文件,如图 15-35 所示。

图 15-36 试听最终录制并编辑完成的个人歌曲文件

15.3 音频后期操作

当用户录制并编辑完歌曲文件后,接下来需要对歌曲文件进行输出操作,以便将其分享至其他媒体文件或媒体网站中,与网友一起分享。下面介绍音频后期处理的操作方法。

15.3.1 将歌曲合成后输出 MP3 文件

MP3 音频格式能够以高音质、低采样对数字音频文件进行压缩，是目前网络媒体中常用的一种音频格式。下面介绍将多轨歌曲输出为 MP3 音频文件的操作方法。

素材文件	无
效果文件	效果\第 15 章\三寸日光 .mp3
视频文件	15.3.1　将歌曲合成后输出 MP3 文件 .mp4

【操练 + 视频】
将歌曲合成后输出 MP3 文件

STEP 01 单击"文件"|"导出"|"多轨混音"|"整个会话"命令，如图 15-37 所示。

图 15-37　单击"整个会话"命令

STEP 02 执行操作后，弹出"导出多轨混音"对话框，如图 15-38 所示。

图 15-38　弹出"导出多轨混音"对话框

STEP 03 在其中设置文件名，单击"格式"右侧的下拉按钮，在弹出的列表框中选择"MP3 音频"选项，如图 15-39 所示，是指导出格式为 MP3 音频格式。

图 15-39　选择"MP3 音频"选项

STEP 04 单击"位置"右侧的"浏览"按钮，如图 15-40 所示。

图 15-40　单击"浏览"按钮

STEP 05 弹出"导出多轨混音"对话框，在其中设置文件保存的位置，如图 15-41 所示。

Audition CC 全面精通
录音剪辑＋消音变调＋配音制作＋唱歌后期＋案例实战

图 15-41　设置文件保存的位置

图 15-42　导出多轨歌曲文件

15.3.2　将歌曲上传至媒体网站

下面以将歌曲上传至"今日头条"网站为例，介绍将歌曲上传至媒体网站的操作方法。

素材文件	无
效果文件	无
视频文件	视频\第 15 章\15.3.2　将歌曲上传至媒体网站 .mp4

【操练 + 视频】
将歌曲上传至媒体网站

▶ **专家指点**

用户除了可以在图 15-40 所示的对话框中通过"格式"列表框选择歌曲文件的导出格式以外，还可以在图 15-41 所示的对话框中通过"保存类型"列表框选择歌曲文件的导出格式。

STEP 06 单击"保存"按钮，返回"导出多轨混音"对话框，单击下方的"确定"按钮，即可导出多轨歌曲文件，并显示导出进度，如图 15-42 所示，待文件导出完成后即可。

STEP 01 打开并登录今日头条账号后，在右上方单击"发表"按钮，如图 15-43 所示。
STEP 02 进入"发表文章"界面，输入文章的标题内容，在标题下方工具栏中单击"音频"按钮，如图 15-44 所示。

图 15-43　单击"发表"按钮

图 15-44　单击"音频"按钮

STEP 03 弹出"添加音频"对话框，单击"选择音频"按钮，如图 15-45 所示。
STEP 04 执行操作后，弹出"打开"对话框，在其中选择用户之前录制好的歌曲文件，如图 15-46 所示。

第 15 章 案例实战：录制个人歌曲

STEP 07 将歌曲添加到正文中，然后输入相应的正文内容，如图 15-49 所示。

图 15-45 单击"选择音频"按钮

图 15-46 选择录制好的歌曲文件

STEP 05 单击"打开"按钮，开始上传歌曲文件，并显示上传进度，如图 15-47 所示。

图 15-47 显示上传进度

STEP 06 待歌曲上传完成后，单击歌曲右侧的"添加到正文"按钮，如图 15-48 所示。

图 15-48 单击"添加到正文"按钮

图 15-49 输入相应的正文内容

STEP 08 在页面的下方，单击"发表"按钮，如图 15-50 所示。

图 15-50 单击"发表"按钮

STEP 09 即可发表文章，提示文章正在审核中，如图 15-51 所示，文章中已经包含了用户录制的歌曲文件，打开文章即可试听歌曲的声音。待平台审核通过后，即可与其他网友一起分享录制的个人歌曲文件。至此，本案例操作完成。

图 15-51 提示文章正在审核中

第 16 章
案例实战：为小电影配音

章前知识导读

小电影是指能够通过互联网新媒体平台传播 30 分钟之内的影片，适合在移动状态和短时休闲状态下观看，特别符合现在年轻人的口味。当用户录制好小电影后，还需要进行后期的配音，这样制作的小电影才是完整的。

新手重点索引

- 导入小电影视频画面
- 为小电影录制语音旁白
- 对语音旁白进行声效处理
- 去除噪音并调大声音振幅
- 为小电影添加背景音乐
- 对声音进行合成输出操作

效果图片欣赏

16.1 实例分析

在 Audition CC 2018 工作界面中，用户可以为视频、电影等画面录制旁白、添加背景音乐等。为小电影录制旁白并配音之前，首先预览项目效果，并掌握实例操作流程等内容，希望读者学完以后可以举一反三，录制出更多与视频画面匹配的音频声效文件。

16.1.1 实例效果欣赏

本实例为小电影《相爱十年》录制语音旁白，并配音，实例音波效果如图 16-1 所示。

16.1.2 实例操作流程

首先创建一个多轨会话文件，在"文件"面板中导入小电影视频画面，在"视频"面板中预览视频效果，将视频添加至编辑器轨道中，然后为视频画面录制语音旁白，并配上符合视频画面的背景音乐，再通过第三方软件将视频与音频进行合成输出操作。

（a）录制的单轨音乐

（b）合成的多轨伴奏音乐

图 16-1 为小电影《相爱十年》录制语音旁白

16.2 录制过程分析

本节主要介绍为小电影录制语音旁白并配音的操作方法，包括新建多轨旁白配音文件、导入小电影视频画面、录制小电影画面旁白、对旁白声音进行处理、为小电影添加背景配音等内容，希望读者熟练掌握本节内容。

16.2.1 新建空白多轨项目

为小电影录制语音旁白之前，首先需要新建多轨会话文件。下面介绍新建多轨会话文件的操作方法。

	素材文件	无
	效果文件	无
	视频文件	16.2.1 新建空白多轨项目 .mp4

【操练 + 视频】
新建空白多轨项目

STEP 01 在菜单栏中，单击"文件"|"新建"|"多轨会话"命令，如图 16-2 所示。

STEP 02 执行操作后，弹出"新建多轨会话"对话框，

如图 16-3 所示。

图 16-2 单击"多轨会话"命令

图 16-3 弹出"新建多轨会话"对话框

STEP 03 设置会话的名称，单击"文件夹位置"右侧的"浏览"按钮，如图 16-4 所示。

STEP 04 弹出"选择目标文件夹"对话框，在其中设置文件的保存位置，单击"选择文件夹"按钮，如图 16-5 所示。

图 16-4 单击"浏览"按钮

图 16-5 单击"选择文件夹"按钮

STEP 05 返回"新建多轨会话"对话框，其中显示了刚设置的文件保存位置，单击下方的"确定"按钮，如图 16-6 所示。

STEP 06 执行操作后，即可新建一个空白的多轨会话文件，如图 16-7 所示，在其中可以插入视频、录制语音旁白、添加背景声音文件等。

图 16-6 单击"确定"按钮

图 16-7 新建一个空白的多轨会话文件

16.2.2 导入小电影视频画面

为小电影配音之前,首先需要将小电影的视频文件导入到多轨项目中。下面介绍导入小电影视频画面的操作方法。

素材文件	光盘\素材\第 16 章\相爱十年 .wmv
效果文件	无
视频文件	16.2.2 导入小电影视频画面 .mp4

【操练 + 视频】
导入小电影视频画面

STEP 01 在"文件"面板中,单击"导入文件"按钮,如图 16-8 所示。

图 16-8　单击"导入文件"按钮

STEP 02 弹出"导入文件"对话框,选择需要导入的小电影视频文件,如图 16-9 所示。

图 16-9　选择小电影视频文件

STEP 03 单击"打开"按钮,即可将小电影文件导入"文件"面板中,如图 16-10 所示。

图 16-10　将小电影文件导入"文件"面板

STEP 04 选择导入的小电影文件,单击鼠标左键并拖曳至界面右侧的"编辑器"窗口中,添加视频文件,如图 16-11 所示。

图 16-11　添加视频文件

STEP 05 在菜单栏中,单击"窗口"|"视频"命令,打开"视频"窗口,在"编辑器"窗口下方单击"播放"按钮,即可开始播放小电影文件,在"视频"面板中可以查看小电影画面效果,如图 16-12 所示。

图 16-12　查看小电影画面效果

16.2.3　为小电影录制语音旁白

将小电影添加至"编辑器"窗口后，接下来介绍录制小电影画面旁白声音的操作方法。

素材文件	无
效果文件	无
视频文件	16.2.3 为小电影录制语音旁白 .mp4

【操练 + 视频】
为小电影录制语音旁白

STEP 01　单击"轨道 1"右侧的"录制准备"按钮 **R**，使该按钮呈红色显示，表示开启多轨录音功能，如图 16-13 所示。

下方的"播放"按钮，如图 16-14 所示，开始播放小电影，在"视频"面板中可以查看小电影的画面。

图 16-14　单击"播放"按钮

STEP 03　单击"编辑器"窗口下方的"录制"按钮，开始同步录制语音旁白，并显示录制的语音音波，如图 16-15 所示。

STEP 04　待语音旁白录制完成后，单击下方的"停止"按钮，停止录制声音，此时录制完成的语音旁白显示在"轨道 1"中，如图 16-16 所示。

图 16-13　开启多轨录音功能

STEP 02　将时间线移至轨道的最开始位置，单击

第 16 章 案例实战：为小电影配音

图 16-15 显示录制的语音音波

图 16-16 语音旁白显示在"轨道 1"中

STEP 05 再次单击"轨道 1"右侧的"录制准备"按钮，使该按钮呈灰色显示，然后单击下方的"播放"按钮，试听录制的语音旁白声音效果，在"电平"面板中显示了语音旁白的电平信息，如图 16-17 所示。

图 16-17 试听录制的语音旁白声音效果

16.2.4 对语音旁白进行声效处理

用户在录制语音旁白时，如果有一段旁白声音录多了，或者录错了，此时需要对旁白声音进行调整、剪辑，使录制的语音旁白更加符合用户的要求，下面介绍处理语音旁白的方法。

素材文件	无
效果文件	无
视频文件	16.2.4 对语音旁白进行声效处理 .mp4

【操练 + 视频】
对语音旁白进行声效处理

STEP 01 在"轨道 1"中，选择刚录制的语音旁白，

图 16-18 选择刚录制的语音旁白

STEP 02 在菜单栏中，单击"剪辑"菜单，在弹出的菜单列表中单击"编辑源文件"命令，如图 16-19 所示。

图 16-19 单击"编辑源文件"命令

STEP 03 打开语音旁白源文件窗口，使用时间选择工具选择需要处理的音频区间，如图 16-20 所示。

295

图 16-20　选择需要处理的音频区间

STEP 04）在菜单栏中，单击"效果"|"静音"命令，如图 16-21 所示。

图 16-21　单击"静音"命令

STEP 05）执行操作后，即可将选择的音频片段调整为静音，此时被处理后的音频没有任何音波，如图 16-22 所示。

图 16-22　将选择的音频片段调整为静音

16.2.5　去除噪音并调大声音振幅

用户录制语音旁白的过程中，多多少少会有噪声，此时用户需要消除语音旁白的噪音，提高语音旁白的音质效果。下面介绍消除语音旁白噪音的操作方法。

素材文件	无
效果文件	无
视频文件	16.2.5　去除噪音并调大声音振幅 .mp4

【操练 + 视频】
去除噪音并调大声音振幅

STEP 01）使用时间选择工具选择语音旁白中的噪声样本，如图 16-23 所示。

图 16-23　选择语音旁白中的噪声样本

STEP 02）单击"效果"菜单，在弹出的菜单列表中单击"降噪 / 恢复"|"捕捉噪声样本"命令，如图 16-24 所示。

图 16-24　单击"捕捉噪声样本"命令

STEP 03）捕捉语音中的噪声样本，按 Ctrl + A 组合键选择整段语音，如图 16-25 所示。

第 16 章 案例实战：为小电影配音

图 16-25 选择整段语音旁白

STEP 04 单击"效果"|"降噪/恢复"|"降噪（处理）"命令，如图 16-26 所示。

图 16-26 单击"降噪（处理）"命令

STEP 05 弹出"效果-降噪"对话框，各参数为默认设置，单击"应用"按钮，如图 16-27 所示。

图 16-27 单击"应用"按钮

STEP 06 即可处理整段旁白中的噪音，编辑器中的音频音波有所变化，如图 16-28 所示。

图 16-28 处理整段语音旁白中的噪音

STEP 07 在"编辑器"窗口中，调大整段语音旁白的声音为 3.9 dB，如图 16-29 所示。

图 16-29 完善语音旁白的音效

STEP 08 在"文件"面板中，双击"相爱十年 .sesx"文件，返回多轨编辑器窗口，在其中可以查看处理完成的语音旁白文件，如图 16-30 所示。

图 16-30 查看处理完成的语音旁白文件

16.2.6 为小电影添加背景音乐

当用户为小电影添加语音旁白后，接下来可以选择一首与小电影匹配的背景音乐，为小电影添加配音后，可以使小电影画面更具吸引力。

297

素材文件	素材\第16章\背景音乐.mp3
效果文件	效果\第16章\相爱十年.sesx
视频文件	16.2.6 为小电影添加背景音乐.mp4

【操练 + 视频】
为小电影添加背景音乐

STEP 01 在"文件"面板中,单击"导入文件"按钮,如图 16-31 所示。

图 16-32 选择需要导入的背景音乐

图 16-31 单击"导入文件"按钮

图 16-33 添加背景音乐

STEP 02 弹出"导入文件"对话框,在其中选择需要导入的背景音乐,如图 16-32 所示。

STEP 03 单击"打开"按钮,即可将背景音乐导入"文件"面板中,选择刚导入的背景音乐,单击鼠标左键并拖曳至多轨编辑器的"轨道 2"中,添加背景音乐,如图 16-33 所示。

STEP 04 将时间线移至轨道中的开始位置,单击"播放"按钮,试听语音旁白与背景声音文件的声效,如图 16-34 所示。

图 16-34 试听语音旁白与背景声音文件的声效

16.3 音频后期操作

当用户为小电影录制好语音旁白,并添加了背景音乐后,接下来需要将多轨音频进行输出操作,与小电影视频进行合成,这样才算最终完成。

16.3.1 对声音进行合成输出操作

下面介绍将语音旁白和背景音乐进行输出的具体操作方法，将其合成为一个音频文件。

素材文件	无
效果文件	效果\第 16 章\相爱十年 .mp3
视频文件	16.3.1 对声音进行合成输出操作 .mp4

【操练 + 视频】
对声音进行合成输出操作

STEP 01 在菜单栏中，单击"文件"|"导出"|"多轨混音"|"整个会话"命令，如图 16-35 所示。

图 16-35　单击"整个会话"命令

STEP 02 弹出"导出多轨混音"对话框，在其中设置文件输出名称与格式，单击右侧的"浏览"按钮，如图 16-36 所示。

图 16-36　单击"浏览"按钮

STEP 03 弹出"导出多轨混音"对话框，在其中设置输出的位置，单击"保存"按钮，如图 16-37 所示。

图 16-37　设置输出的位置

STEP 04 返回"导出多轨混音"对话框，单击"确定"按钮，如图 16-38 所示。

图 16-38　单击"确定"按钮

STEP 05 即可输出多轨音频文件，在文件夹中可以查看输出的文件，如图 16-39 所示。

▶ 专家指点

在"导出多轨混音"对话框中，单击"混音选项"右侧的"更改"按钮，在弹出的对话框中可以修改混音的声道选项。

Audition CC 全面精通
录音剪辑+消音变调+配音制作+唱歌后期+案例实战

图 16-39 查看输出的文件

16.3.2 将小电影与音频进行合成

下面以会声会影 X10 软件为例,介绍将小电影与音频进行合成的具体操作方法。

素材文件	无
效果文件	光盘\效果\第 16 章\小电影:《相爱十年》.mpg
视频文件	16.3.2 将小电影与音频进行合成 .mp4

【操练 + 视频】
将小电影与音频进行合成

STEP 01 在"媒体"素材库中,单击鼠标右键,在弹出的快捷菜单中选择"插入媒体文件"选项,如图 16-40 所示。

图 16-40 选择"插入媒体文件"选项

STEP 02 弹出"浏览媒体文件"对话框,选择需要导入的小电影,如图 16-41 所示。

图 16-41 选择视频文件

STEP 03 单击"打开"按钮,将小电影文件导入"媒体"素材库中。用与上同样的方法,将上一例中输出的 mp3 音频效果文件也导入"媒体"素材库中。在素材库中选择小电影视频文件,如图 16-42 所示。

图 16-42 选择小电影视频文件

STEP 04 在该视频文件上,单击鼠标右键,在弹出的快捷菜单中选择"插入到"|"视频轨"选项,如图 16-43 所示。

第 16 章　案例实战：为小电影配音

图 16-43　选择"视频轨"选项

STEP 05 执行操作后，即可将小电影插入时间轴面板的视频轨中，如图 16-44 所示。

图 16-44　插入时间轴面板的视频轨中

STEP 06 在素材库中选择音频文件，如图 16-45 所示。

STEP 07 在音频文件上，单击鼠标右键，在弹出的快捷菜单中选择"插入到"|"声音轨"选项，如图 16-46 所示。

图 16-45　选择音频文件

图 16-46　选择"声音轨"选项

STEP 08 执行操作后，即可将音频插入时间轴面板的声音轨中，如图 16-47 所示。

301

图 16-47 插入时间轴面板的声音轨中

STEP 09 在界面上方单击"共享"标签,切换至"共享"步骤面板,在其中选择 MPEG-2 视频格式,在下方设置文件名与文件位置,单击"开始"按钮,如图 16-48 所示。

STEP 10 开始合成、渲染输出小电影,并显示输出进度。待小电影输出完成后,将弹出提示信息框,提示用户项目创建成功,如图 16-49 所示,单击"确定"按钮,完成视频与音频的合成输出操作。

图 16-48 单击"开始"按钮　　　　　图 16-49 显示输出进度

附 录
快捷键速查与常见问题解答

1. Audition CC 2018 快捷键速查

项目名称	快捷键
新建多轨合成项目	Ctrl + N
新建音频文件	Ctrl + Shift + N
打开文件	Ctrl + O
关闭文件	Ctrl + W
保存文件	Ctrl + S
另存为文件	Ctrl + Shift + S
保存选中为	Ctrl + Alt + S
全部保存	Ctrl + Shift + Alt + S
导入文件	Ctrl + I
导出文件	Ctrl + Shift + E
刻录音频到 CD	Shift + B
退出	Ctrl + Q
移动工具	V
切割工具	R
滑动工具	Y
时间选区工具	T
合并选择工具	E
套索选择工具	D
污点修复刷工具	B
撤销	Ctrl + Z
重做	Ctrl + Shift + Z

（续表）

项目名称	快捷键
重复执行上次的操作	Ctrl + R
启用所有声道	Ctrl + Shift + B
启用左声道	Ctrl + Shift + L
启用右声道	Ctrl + Shift + R
剪切	Ctrl + X
复制	Ctrl + C
复制为新文件	Shift + Alt + C
粘贴	Ctrl + V
粘贴为新文件	Ctrl + Alt + V
混合式粘贴	Ctrl + Shift + V
删除	Delete
波纹删除已选中素材	Shift + Backspace
波纹删除已选中素材内的时间选区	Alt + Backspace
波纹删除所有轨道内的时间选区	Ctrl + Shift + Backspace
裁剪	Ctrl + T
全选	Ctrl + A
选择已选中声轨至结束的素材	Ctrl + Alt + A
选择已选中声轨内下一个素材	Alt + Right Arrow
取消全选	Ctrl + Shift + A
清除时间选区	G
转换采样类型	Shift + T
添加 Cue 标记	M
添加 CD 轨道标记	Shift + M
删除选中标记	Ctrl + 0
删除所有标记	Ctrl + Alt + 0
移动指示器到下一处	Ctrl + →
移动指示器到前一处	Ctrl + ←
编辑原始资源	Ctrl + E
键盘快捷键	Alt + K
选区向内调节	Shift + I
选区向外调节	Shift + O
从左侧向左调节	Shift + H
从左侧向右调节	Shift + J
从右侧向左调节	Shift + K
从右侧向右调节	Shift + L
启用吸附	S

(续表)

项目名称	快捷键
添加立体声轨	Alt ＋ A
添加立体声总线声轨	Alt ＋ B
删除选中轨道	Ctrl ＋ Alt ＋ Backspace
拆分	Ctrl ＋ K
素材增益	Shift ＋ G
编组素材	Ctrl ＋ G
挂起编组	Ctrl ＋ Shift ＋ G
修剪到时间选区	Alt ＋ T
向左微移	Alt ＋ ,
向右微移	Alt ＋ .
自动修复选区	Ctrl ＋ U
采集噪声样本	Shift ＋ P
降噪	Ctrl ＋ Shift ＋ P
进入多轨编辑器	0
进入波形编辑器	9
进入 CD 编辑器	8
频谱频率显示	Shift ＋ D
放大（时间）	＝
缩小（时间）	—
重置缩放（时间）	\
全部缩小（所有坐标）	Ctrl ＋ \
显示 HUD	Shift ＋ U
信号输入表	Alt ＋ I
最小化	Ctrl ＋ M
显示与隐藏编辑器	Alt ＋ 1
显示与隐藏效果架	Alt ＋ 0
显示与隐藏文件面板	Alt ＋ 9
显示与隐藏频率分析面板	Alt ＋ Z
显示与隐藏电平表面板	Alt ＋ 7
显示与隐藏标记面板	Alt ＋ 8
显示与隐藏匹配音量面板	Alt ＋ 5
显示与隐藏元数据面板	Ctrl ＋ P
显示与隐藏调音台面板	Alt ＋ 2
显示与隐藏相位表面板	Alt ＋ X
显示与隐藏属性面板	Alt ＋ 3
显示与隐藏选区/视图控制	Alt ＋ 6

2. 20 个 Audition 常见问题解答

（1）Audition 软件无法安装？

答：在安装 Audition 软件时出现"Windows Installer 服务未开启或版本太旧"提示框，请用户到网站上下载一个最新版本的 Windows Installer 安装程序进行安装，安装完成后，重新启动计算机，重新安装 Audition 软件即可。

（2）在计算机中安装的 VST 插件，在 Audition CC 2018 软件中如何调用？

答：在 Audition CC 2018 的"效果"菜单下有一个"音频增效工具管理器"命令，通过该命令将安装的插件导入到 Audition CC 2018 软件中，即可成功使用安装的音乐插件。

（3）在自己计算机上制作的 .sesx 音乐文件，用其他的计算机可以打开吗？

答：可以打开。前提是其他计算机也安装了与你同样版本的软件以及插件。如果该音乐文件还包含了音频录音或音频素材，就必须将整个目录文件夹一起复制。

（4）为什么 Audition CC 2018 软件中听不到声音？

答：这是因为用户在 Audition CC 2018 软件中，软件默认的音频输出设备不正确，此时用户只需在"首选项"对话框的"音频硬件"选项卡中选择正确的音频输出设备，即可听到音乐的声音了。

（5）在 Audition CC 2018 中能导入 MID 文件吗？

答：不能导入 MID 文件。因为 Audition CC 软件不支持 .mid 格式，Audition CC 2018 软件只支持波形的音乐文件。

（6）在 Audition CC 2018 软件中，软件的默认界面太黑了，有什么方法可以将界面颜色调亮一点？

答：用户可以在"首选项"对话框的"外观"选项卡中，拖曳"亮度"选项区中的滑块来调整软件界面的明亮程度。

（7）在制作很长的一段音乐时，如何设置音乐阶段性自动保存功能？

答：用户可以在"首选项"对话框的"多轨"选项卡中，勾选"自动保存恢复数据的频率"复选框，然后在后面的数值框中输入自动保存的时间，单击"确定"按钮即可。

（8）如何更好地应用"媒体浏览器"面板？

答："媒体浏览器"面板是用来查看计算机中已存储的音乐文件的，用户可以在其中找到计算机中音乐放置的文件夹，然后可以查看整个文件夹中的所有音乐文件，还可以将某些音乐快速拖曳至"编辑器"窗口中进行编辑操作。

（9）在默认情况下，在单轨编辑器中可以录音，在多轨编辑器中为什么不能录音？

答：Audition CC 2018 软件在默认情况下，多轨编辑器中的"录制"按钮呈灰色显示，此时用户需要在轨道中单击"录制准备"按钮 R，使该按钮呈红色显示，此时"录制"按钮呈可用状态，不再是灰色的。

（10）在某些音乐片段中，只有一条波形，没有左右声道，这样的音乐在编辑时应该用什么方法呢？

答：单声道的音乐录音、编辑方法与双声道的编辑方法是一样的，只是单声道只有一条音频轨道，这是双声道与单声道的区别。对于双声道来说，虽然有两条音频轨道，但如果两条轨道中的音乐波形和声音都一模一样的话，那么它相当于只有一条音频轨道，与单声道无区别可言。

（11）在同一段录制的音乐中，右声道是伴奏声音，左声道是清唱的歌声，假如我只编辑清唱的歌声部分，即左声道中的声音，而右声道中的伴奏声音不变，应该怎么办？

答：在单轨编辑器中，左声道是波形的上半部分、右声道是波形的下半部分，如果用户只需要编辑左声道，此时可以将右声道关闭。关闭右声道的方法是单击右侧的"右声道"按钮 R，即可关闭右声道。此时，用户在单轨编辑器中的所有编辑操作都与右声道无关。

（12）在多轨编辑器中，如果同一条轨道中，有多段不同的音乐，如何在删除其中一段音乐后，后面的音乐片段自动贴紧前一段音乐呢？

答：在这种情况下，用户可以使用"编辑"|"波纹删除"子菜单中的相关命令来删除同一条轨道中的多段音乐，删除的后段音乐会自动贴紧前一段音乐文件。

（13）如果想对某一段背景音乐进行修改，但没想好如何修改，所以想暂时留为空白，应该如何操作呢？

答：用户可以在单轨编辑器中选择需要留为空白的音乐片段，单击"效果"|"静音"命令，将此段音乐从波形文件中抹去。

（14）如果想将一段音乐中的高潮部分剪辑出来作为手机的来电铃声，应该如何操作？

答：用户可以在单轨编辑器中导入需要剪辑的音乐文件，选择将两头不是高潮部分的音乐进行删除操作，波形窗口中只留下用户需要的音乐片段，再通过输出功能将音乐导出为 MP3 格式的音乐，将手机与计算机相连接，复制至手机中，即可通过手机的相关设置将剪辑的音乐高潮部分作为手机的来电铃声。

（15）在多轨编辑器中如何操作"混合式粘贴"功能？

答：在 Audition CC 2018 软件中，多轨编辑器本来就是用来编辑多条音乐轨道的混音操作，它与单轨编辑器的操作是不同的，本来就具备了混合编辑的功能，因此没有在多轨编辑器中再额外提供"混合式粘贴"功能，这项功能只能在单轨编辑器中使用。

（16）在多轨编辑器中如何进行"修剪到时间选区"操作？

答：用户在多轨编辑器中，选择需要修剪的选区，然后右击，在弹出的快捷菜单中选择"修剪时间选区"命令即可。

（17）在多轨编辑器中，如果制作了多段不同的声音文件，如何将它们一次性选中？

答：在多轨编辑器中，用户只需要在编辑器中单击鼠标左键并拖曳，即可绘制虚框，虚框所涉及的声音文件，都将会被选中，用户可根据实际需要进行相关框选操作。

（18）在音乐特效的部分对话框中，FFT 代表的是什么含义？

答：FFT 的中文解释是"快速傅氏变换"，英文解释为 Fast Fourier Transform，FFT 主要是一种方法的简称，用来快速计算离散傅氏变换的方法，能够高效处理音频信号信息，分析声音音波中的数据精确度。

（19）在音乐特效的部分对话框中，什么是"直通"功能？

答：有些音乐特效上，提供了"直通"功能，用户可以理解为用来控制效果器的开关工具。开启"直通"功能，可以试听不经过均衡器或其他音频特效处理的音频，能听出最原始的声音效果，以满足部分用户的需求。

（20）在音乐特效的部分对话框中，什么是"相位"功能？

答：相位是指在特定的时间段，音频中的波形或相关特效所在的具体位置，主要用来描述音频信号波形变化的度量单位。